BIBLIOTHÈQUE DE L'ENSEIGNEMENT DES BEAUX-ARTS

PUBLIÉE SOUS LA DIRECTION DE M. JULES COMTE

PRÉCIS
D'HISTOIRE DE L'ART

PAR

C. BAYET

Ancien membre des Écoles de Rome et d'Athènes
Professeur à la Faculté des Lettres et à l'École nationale
des Beaux-Arts de Lyon

PARIS

MAISON QUANTIN

COMPAGNIE GÉNÉRALE D'IMPRESSION ET D'ÉDITION

7, RUE SAINT-BENOIT

Marius Michel del.

COLLECTION PLACÉE SOUS LE HAUT PATRONAGE

DE

L'ADMINISTRATION DES BEAUX-ARTS

ET

COURONNÉE PAR L'ACADÉMIE FRANÇAISE

Droits de traduction et de reproduction réservés
Cet ouvrage a été déposé au Ministère de l'Intérieur
en juin 1886.

PRÉFACE

L'histoire de l'art n'occupe pas encore dans notre enseignement, aux divers degrés, la place qu'il serait juste de lui accorder : un homme d'esprit cultivé, après de longues études sur les matières les plus variées, peut n'en avoir aucune idée précise. Ce petit livre fort élémentaire s'adresse à la jeunesse de nos écoles et à cette partie du public qui voudrait acquérir quelque connaissance du développement artistique sans compulser un grand nombre de volumes spéciaux. De là, à chaque instant, des lacunes pour lesquelles je sollicite l'indulgence de lecteurs plus savants. Sans doute, même en ce nombre restreint de pages, il eût été facile d'entasser plus de noms et de faits; mais l'attention eût été fatiguée sans profit par de telles énumérations. Pour chaque époque, je n'ai donc mentionné que les hommes et les œuvres qui la représentent avec le plus de sincérité et d'éclat. Au demeurant, c'étaient moins les artistes et leur biographie que l'art lui-même qu'il fallait essayer de faire connaître en montrant brièvement comment il s'est développé chez chaque peuple,

quelles influences historiques il a subies, quels caractères particuliers il a présentés, quelles relations se sont exercées d'un pays à l'autre.

Afin de permettre au lecteur de chercher ailleurs plus de détails, j'ai fait quelque place à la bibliographie : ici encore, il a fallu supprimer beaucoup, laisser de côté les monographies trop spéciales et n'indiquer d'ordinaire que les ouvrages généraux qui résument les recherches antérieures. J'ai tenu compte aussi du rang que prend ce précis dans les publications de la *Bibliothèque d'enseignement des beaux-arts;* il était inutile de répéter à propos de la Grèce, de Rome, de la peinture hollandaise, flamande, etc., tous les renseignements bibliographiques qui se trouvent dans les volumes déjà parus. Quant aux ouvrages étrangers, quel que soit leur mérite, et bien que j'aie eu souvent à les consulter, je n'ai cité, sauf de rares exceptions, que ceux qui ont été traduits en français et qui sont ainsi plus à la portée de la majorité des lecteurs.

INTRODUCTION

Les arts plastiques; éléments de l'œuvre d'art. — On ne s'occupera point ici de définir l'art : cette tâche difficile revient à l'esthétique. Au surplus, quelque formule qu'on adopte, ce mot éveille dans l'esprit des idées générales assez précises pour que nous puissions l'employer sans crainte. Qu'on soit idéaliste ou réaliste, qu'on préfère l'antiquité ou le moyen âge, nul ne se refusera à voir des œuvres d'art dans un temple grec et dans une cathédrale gothique, dans une composition de Raphaël et dans un tableau de Rubens.

Les arts plastiques, qui s'adressent à nous par l'intermédiaire des yeux, architecture, sculpture, peinture, sont l'objet de ce précis. Tous trois ont recours, mais dans des proportions variables, au dessin et à la couleur, aux lignes, aux formes et aux tons. L'architecture emploie surtout des lignes et des formes géométriques; la sculpture, au contraire, reproduit les formes mêmes des êtres et des objets; tantôt elle cherche à les imiter fidèlement, tantôt elle les altère volontairement; mais l'architecture et la sculpture tiennent compte aussi des jeux de la lumière et de l'ombre : et, soit par la couleur naturelle des matériaux, soit par les tons artificiels qu'elles y appliquent, elles varient l'aspect de leurs œuvres. Toutes deux s'expriment sous des formes palpables; il n'en est pas de même de la peinture dont les lignes, aussi bien que les

tons, ne sont sensibles qu'à l'œil, mais qui, par les ressources de la perspective, par l'infinie variété des couleurs et des nuances, donne souvent à un plus haut degré l'illusion de la vie et de la réalité. Chacun de ces arts varie sans cesse ses procédés, selon les époques, selon le caractère et le rôle des œuvres qu'il produit : c'est ainsi que dans la sculpture on distinguera la statuaire, le haut relief, le bas-relief, la glyptique, etc. ; dans la peinture, la peinture murale, le tableau, la tapisserie, la peinture sur vases, etc. Les arts industriels, qu'on s'habitue parfois à considérer comme formant un domaine séparé, rentrent pourtant dans ces divisions générales : par exemple, un beau meuble se rattache tout à la fois à l'architecture par ses lignes, à la sculpture par ses ornements.

D'après ce qui précède, on concevra facilement combien il serait faux de regarder les divers arts comme isolés les uns des autres. Tout au contraire, ils sont unis par des liens étroits et doivent se prêter un appui constant; aux plus belles époques artistiques, à Athènes, au temps de Périclès, en France au XIIIe siècle, dans l'Italie de la Renaissance, etc., on les voit se développer avec une splendeur presque égale. Alors l'esprit qui les anime est le même, et il en résulte une unité d'ensemble qu'on ne retrouve pas en des temps moins heureux. Souvent aussi l'artiste se refuse à accepter ces frontières conventionnelles : il veut comprendre et pratiquer l'art sous toutes ses formes, il est à la fois architecte, peintre, sculpteur.

Si l'on analyse l'œuvre d'art considérée en elle-même, il y faut distinguer la technique, la composition et l'expression, l'exécution.

La technique est la science des matériaux et des procédés qui leur conviennent. L'architecte ne construira pas de la même façon avec des briques, du bois ou de la pierre; le sculpteur ne travaillera pas de même sorte le marbre, le bronze ou l'ivoire. La diversité des matériaux influe sur la conception même de l'œuvre et sur le style : ainsi le sculp-

teur égyptien qui, de bonne heure, taille dans le dur porphyre ou le granit, atténuera bientôt les détails du modelé, tandis qu'ils seront accentués par le sculpteur assyrien, dont le ciseau pénètre sans peine dans une pierre plus tendre.

Composer, c'est coordonner les éléments de l'œuvre et en général l'adapter aux besoins qu'elle doit satisfaire, aux idées et aux sentiments qu'elle doit traduire. L'architecte gothique construit avec les mêmes matériaux et d'après les mêmes procédés une cathédrale, un château, une maison; mais chaque fois, en présence de nécessités différentes, il imagine un nouveau plan et de nouvelles dispositions. Quelque sujet que traite un peintre, qu'il ait à rendre la majesté et le calme, la passion et la fougue, il demande ses modèles à la nature, et les matériaux qu'il emploie ne changent point; mais, par la diversité des attitudes, des mouvements, des expressions, il arrive à traduire les sentiments les plus opposés et aussi à traduire les mêmes sentiments sous des formes très diverses. Sans doute l'observation de la réalité le guide ; mais il faut l'interpréter, choisir entre les traits nombreux qu'elle lui fournit, atténuer les uns, accuser ou même exagérer les autres en vue de l'impression qu'il veut produire, et de tous ces renseignements, de tous ces détails tirer une œuvre qui soit homogène. Si l'on peut fixer quelques lois générales de composition, cependant c'est ici que l'originalité de l'artiste se révèle avec le plus de force.

On peut connaître fort bien tous les procédés de la technique, avoir le sens profond de la composition, et pourtant n'aboutir qu'à des œuvres imparfaites. L'exécution dépend tout à la fois de l'éducation qu'a reçue l'artiste et des qualités naturelles qu'il possède. Analyser la part de chacun de ces éléments est souvent difficile. Si Rubens a été un si grand coloriste, ce n'est pas seulement parce qu'il était Flamand, ni parce qu'il avait étudié les Vénitiens : il faut bien croire qu'il avait l'œil naturellement plus sensible aux relations et aux oppositions des tons; et d'autre part, ces qualités naturelles, qui forment le tempé-

rament de l'artiste, dirigent aussi son intelligence et son imagination dans le travail de la composition.

L'ensemble de ces éléments constitue le style. Chaque peuple, chaque époque a son style; chaque artiste original a aussi le sien : par ses procédés techniques, par ses conceptions, par ses moyens d'expression, il se distingue de ceux qui l'entourent. Le style peut donc être à la fois le caractère ethnique, chronologique, personnel d'une œuvre d'art. Quiconque a quelque expérience ne confondra pas une œuvre assyrienne avec une œuvre grecque, ni une œuvre grecque du milieu du VIe siècle avec une autre du milieu du Ve, ni au Ve siècle une sculpture de Phidias avec une sculpture de Polyclète.

Les époques de l'histoire de l'art. — On parlera souvent dans ce précis de la technique, de la composition, du style des œuvres d'art; pourtant ces matières n'en sont point l'objet spécial, et on devra supposer que le lecteur en a déjà quelque connaissance. L'histoire de l'art, dans son acception générale, ne traite pas en effet des conditions et des procédés de chaque art particulier; elle étudie leur développement simultané et les grandes évolutions qui s'y sont successivement produites. Pour en mieux comprendre les œuvres, elle s'efforce aussi de les replacer dans le milieu même où elles sont nées. C'est une vérité banale que les arts sont en relation constante avec les civilisations contemporaines. Qu'il s'agisse d'un monument, d'une statue, d'une peinture, on y retrouvera la trace des idées, des croyances, des mœurs de l'époque. Qui voudrait faire l'histoire d'Athènes sans parler des temples de l'Acropole supprimerait un des éléments essentiels de son étude, mais qui prétendrait parler de Phidias sans indiquer par quels liens étroits il se rattache à la civilisation attique n'aboutirait qu'à de sèches énumérations ou à une vague phraséologie. Parmi les influences qui s'exercent sur les arts, les plus puissantes sont celles du pays, de la race, de la religion, des mœurs; on en trouvera, au cours de ce livre, des exemples assez fréquents pour qu'il soit inutile

d'y insister ici. Cependant, si ce qu'on appelle la « théorie des milieux » repose sur des faits incontestables, c'est à la condition qu'on ne l'exagère point, qu'on ne prétende pas tout tirer d'elle, et que d'autre part on n'altère point l'histoire sous prétexte de dégager les caractères dominants de chaque époque et de chaque art. Les œuvres d'art, comme tous les phénomènes humains, sont trop complexes pour qu'on leur applique les procédés rigoureux de l'analyse chimique : l'activité personnelle de l'homme y varie indéfiniment les combinaisons et les réactions. Entre les abstractions d'une esthétique qui ne tient pas compte des faits historiques et les systèmes qui veulent tout expliquer par des influences locales et particulières, il convient de tenir un juste équilibre : l'artiste est de son pays et de son temps; il en exprime les idées, les passions, les mœurs; il en vit et il le fait revivre; mais ces éléments venus du dehors il les coordonne et souvent il y ajoute la spontanéité de ses inventions. Il traduit, il imite, il crée : de là l'intérêt multiple de son œuvre, et, si l'histoire nous aide à la mieux saisir, elle ne doit point se flatter d'en décomposer toutes les données.

De même que toutes les institutions humaines, les arts naissent, grandissent, prospèrent ou faiblissent d'après certaines lois qu'il n'est pas toujours impossible de déterminer. Chez tout peuple de haute culture, ils passent par des périodes d'enfance, de jeunesse, de maturité, de décadence : parfois, après un épuisement momentané, on les voit se ranimer encore et briller d'un éclat durable sous des formes nouvelles. Il ne suffit pas d'enregistrer ces faits, il faut en dégager les caractères essentiels et en rechercher les causes. Alors apparaissent, entre les époques les plus éloignées dans la série des siècles, à côté de différences importantes, des analogies qui n'ont rien de fortuit : par là se manifestent tout à la fois l'unité et la diversité de l'esprit humain. Les périodes d'origine, de splendeur, de décadence des arts offrent chez la plupart des peuples certains traits communs. D'abord grossier et maladroit, l'art met souvent de longs siècles pour se former; l'observation plus pénétrante de la nature,

l'élévation des conceptions religieuses et sociales déterminent ordinairement ses progrès. Devenu plus habile et plus expressif, il s'épanouit dans la pleine conscience de sa force et de ses ressources. Aux grandes époques, du milieu de la foule, se détachent quelques artistes d'élite, des génies, mot vague et dont il n'est point facile de régler sagement l'application. Leur apparition, quelque éblouissante qu'elle puisse être, n'a cependant rien d'inexplicable, et il y faut voir le terme nécessaire d'un long travail; doués de facultés plus étendues et plus vives, ils résument les efforts et les aspirations de plusieurs générations, ils les combinent et en donnent l'expression la plus complète, en y ajoutant cet élément personnel qui se dérobe en partie à l'analyse historique. Autour d'eux se groupent des disciples, avides de s'inspirer de leur enseignement, et qui forment des écoles. Pourtant bien souvent leur influence n'est pas aussi féconde qu'on pourrait s'y attendre et marque le début des époques de décadence. Les nouveaux venus ou bien les imitent et copient leurs défauts plus facilement que leurs qualités, ou bien, sous prétexte de mieux faire, glissent bientôt dans l'emphase et le maniérisme. Même les progrès techniques des arts leur nuisent, loin de leur servir : trop soucieux des procédés, ils sont souvent fort habiles, mais ils manquent de sincérité et vivent de conventions. Qu'on prenne dans l'histoire de l'art les peuples vraiment originaux et qui nous sont assez bien connus, Grecs, Italiens, Français, on sera frappé de retrouver partout ces mêmes traits.

A un autre point de vue encore, il n'est pas possible d'isoler les nations les unes des autres. Depuis les époques les plus reculées jusqu'à nous, l'histoire de l'art présente une série continue d'actions : l'art grec subit l'influence de l'art égyptien et de l'art assyrien, l'art romain celle de l'art grec, l'art chrétien celle de l'art romain, l'art arabe celle de l'art byzantin, l'art japonais celle de l'art hindou, etc. Parfois ces influences s'exercent dans des conditions plus surprenantes encore et à de longs siècles de distance.

Donc, s'il est nécessaire d'établir des chapitres dans cette

histoire, c'est à la condition de ne jamais négliger les rapports qui en relient les unes aux autres les diverses parties.

L'histoire de l'art commence à ces époques dont on ne peut même déterminer la date, où l'homme disputait misérablement sa vie à une nature inclémente et sauvage, où ses institutions n'avaient que le caractère le plus rudimentaire. Déjà se manifestait chez lui l'instinct de l'art. Il décorait d'ornements grossiers ses haillons, ses armes, ses ustensiles : bientôt même il essayait de reproduire les traits des animaux qui l'entouraient. Dans les grottes où, incapable encore de se construire une demeure, il cherchait un refuge contre les poursuites des bêtes féroces, on a retrouvé quelques-unes de ces ébauches primitives : si intéressants que soient ces essais de nos lointains ancêtres, on ne s'y arrêtera point ici et on abordera sans tarder les temps où le sentiment artistique se traduit sous des formes moins rudes et où il se développe selon des lois de progression dont on peut suivre la marche.

Il serait superflu d'expliquer les divisions qui ont été adoptées : Antiquité, Moyen âge, Renaissance, Temps modernes ; elles se fondent sur l'histoire même de la civilisation générale. Seul le terme de Renaissance, appliqué au troisième livre, présente quelque obscurité. Cependant, pour me conformer à un usage qu'il serait imprudent de combattre, j'ai désigné ainsi l'art occidental (Italie, France, Flandre, Allemagne), tel qu'il s'est formé sous une double action : d'une part, celle de l'antiquité qui, surtout à partir du XVe siècle, acquiert une force extraordinaire ; de l'autre, celle du naturalisme, c'est-à-dire d'une observation plus soucieuse et plus exacte de la réalité. Cette double action n'a été cependant, comme on le verra, ni uniforme ni toujours simultanée.

Au demeurant, si ces divisions ont quelque valeur, il ne faut point cependant y attacher une signification trop rigoureuse : rien n'est plus contraire à la vérité de l'histoire que les limitations chronologiques. L'art antique ne se ter-

mine point, par exemple, avec le triomphe du christianisme, et on peut en suivre les destinées jusqu'à nous; de même l'architecture romane et l'architecture gothique dominent encore dans nos églises. L'art japonais, placé au moyen âge, parce qu'il s'est formé alors, n'a jamais été plus prospère qu'au XVII^e et au XVIII^e siècle.

De l'utilité de l'histoire de l'art. — Quelques écoles fameuses remplissent l'histoire de l'art du bruit de leurs disputes : idéalistes et réalistes, anciens et modernes, classiques et romantiques, etc. Les théories qu'elles s'opposent sont généralement exagérées et exclusives. Pour bien juger les arts du passé, il ne faut s'enfermer dans aucun camp. Chacun peut avoir ses préférences, mais la sympathie qu'inspirent certaines œuvres ne doit pas rendre injuste pour d'autres, ni détourner de les étudier. Par là on élève et on élargit ses conceptions, et, d'autre part, on étend le champ de ses jouissances artistiques. Un pareil éclectisme n'a, d'ailleurs, rien de banal ni de contraire à la personnalité : il s'agit de tout comprendre, non de tout admirer.

Ainsi entendue, l'histoire de l'art est vraiment utile et féconde. Elle s'impose à l'artiste qui doit connaître les œuvres antérieures, mais à la condition qu'elles soient pour lui une école d'originalité, non d'imitation; elle s'impose aussi aux historiens et à tous les esprits cultivés qui, s'intéressant aux destinées générales de l'humanité, ne sauraient négliger une des formes les plus importantes et les plus nobles de son activité.

LIVRE PREMIER

L'ANTIQUITÉ

Dans l'antiquité classique, telle qu'on l'entend ordinairement, les peuples illustres par leur civilisation et leurs arts habitaient les rivages de la Méditerranée : tels furent les Égyptiens, les Phéniciens, les Grecs, les Étrusques, les Romains; les Assyriens, qui en paraissent éloignés, ont étendu quelque temps leur domination sur l'Asie antérieure. Si alors la Méditerranée a servi de centre à la civilisation, c'est qu'elle offrait une voie de communication naturelle : les peuples fixés sur ses bords entrèrent en relations entre eux, fondèrent des colonies sur des points éloignés de leur patrie, propagèrent leurs institutions, leurs industries, leurs arts. De là des influences multiples et des analogies fréquentes : il est donc naturel de réunir dans un même livre l'histoire des arts de l'antiquité.

CHAPITRE PREMIER

LES ARTS EN ÉGYPTE, EN ASSYRIE, EN PHÉNICIE[1]

Caractères généraux de la civilisation égyptienne. — Hérodote a dit : « L'Égypte est un don du Nil. » Formée par les alluvions de ce grand fleuve, c'est encore à ses inondations régulières qu'elle doit chaque année son existence et sa fertilité. Autrefois comme aujourd'hui l'Égypte habitable, enserrée par le désert, s'épanouissait sur les bords du Nil et puisait la vie à ses ondes. La population ancienne paraît se rattacher à la race sémitique : elle est arrivée d'Asie à une époque qu'on ne saurait guère fixer. Les tribus indépendantes qui la constituaient d'abord se réunirent plus étroitement; enfin un certain Ménès s'empara du pouvoir et fonda la monarchie égyptienne (vers 5000 av. J.-C.).

On distingue dans l'histoire d'Égypte quatre grandes périodes : 1° Période memphite, avec Memphis (près du Caire) pour capitale; 2° Période thébaine, pendant laquelle Thèbes est le plus ordinairement la capitale; 3° Période saïte : suprématie de Saïs et des autres villes du Delta; 4° Domination grecque. Les divisions de

[1]. Le bel ouvrage de MM. Perrot et Chipiez, *Histoire de l'Art dans l'antiquité* (3 vol. ont paru), fait connaître et utilise tous les travaux antérieurs. Le Musée du Louvre possède de nombreux monuments de l'art égyptien et de l'art assyrien.

l'histoire artistique correspondent assez bien aux divisions de l'histoire politique. Dès la période memphite la civilisation est brillante en Égypte, et il faut bien croire qu'elle avait été préparée par de longs siècles d'élaboration. Plus tard, l'invasion de peuples chananéens, les Pasteurs ou Hyksos, compromet quelque temps les destinées du peuple égyptien; mais il en triomphe; puis il se répand au dehors, conquiert la Syrie et arrive jusqu'au Tigre et à l'Euphrate (xvii² siècle). Le règne de Ramsès II (le Sésostris à qui les Grecs ont attribué des exploits fabuleux), vers le xv² siècle, marque l'apogée de la civilisation égyptienne. Dans la suite, l'Égypte envahie et vaincue d'abord par les Assyriens, plus tard par les Perses, retrouva la prospérité sous la domination des Grecs (330-30 av. J.-C.). Les Ptolémées, descendants d'un des généraux d'Alexandre, y introduisirent la culture grecque, mais sans attaquer l'ancienne civilisation.

Doux, facile au joug, peu belliqueux malgré ses conquêtes passagères, l'Égyptien est surtout religieux. Les dieux nombreux qu'il incarne souvent dans des animaux sacrés (ibis, bœuf, épervier, etc.), Râ, le soleil; Osiris, l'être bon par excellence; Set, le dieu des ténèbres, ne sont pour l'Égyptien éclairé que comme les formes d'une divinité unique. C'est du côté de la vie future que tendent ses préoccupations. Après la mort, l'âme comparaît au tribunal d'Osiris; le *Livre des Morts*, recueil de prières et de formules dont chaque momie portait un exemplaire, apprend les détails de ce procès. L'âme était-elle coupable? Après de nombreux tourments elle tombait dans le néant. Était-elle juste?

Après une série de purifications, elle se mêlait à la troupe des dieux, voyait l'être parfait et s'abîmait en lui.

Dans les hymnes et les prières on trouve une richesse d'images poétiques qui explique l'influence que les croyances exerçaient sur les arts. Veut-on célébrer Râ, le dieu du soleil? « Hommage à toi, momie qui se rajeunit et renaît perpétuellement, être qui s'enfante lui-même chaque jour! Hommage à toi qui luis dans l'Océan primordial pour vivifier tout ce qu'il a créé, qui as fait le ciel et enveloppé de mystère son horizon! Hommage à toi! quand tu circules au firmament, les dieux qui t'accompagnent poussent des cris de joie[1]. » Ailleurs on le représentera qui, debout dans la barque sacrée, « glisse lentement sur le courant des eaux célestes », escorté de la foule des dieux. « Bienfaisant, resplendissant, flamboyant », il répand partout la vie et l'allégresse.

Les découvertes artistiques. — Longtemps les monuments comme l'histoire de ce pays ont été fort mal connus. Bonaparte, dans son expédition d'Égypte, avait emmené avec lui des savants, des artistes : les résultats de leurs recherches furent réunis dans le grand ouvrage, *Description de l'Égypte*. Mais on était alors arrêté par une grave difficulté : les murs des monuments étaient chargés d'inscriptions, on trouvait dans les tombes une foule d'écrits sur papyrus, mais on ne savait ni les lire ni les comprendre. Trois systèmes d'écritures avaient été en usage en Égypte. Le plus ancien était l'écriture hiéroglyphique, très intéressante pour

1. Maspero, *Histoire ancienne des peuples de l'Orient*, p. 30.

l'histoire même de l'art, car elle avait un caractère représentatif et se composait de figures d'êtres animés ou d'objets. Un Français, Champollion (1790-1832), trouva le secret de ces écritures; dès lors on put traduire les documents et reconstituer l'histoire de l'ancienne Égypte. L'égyptologie est restée en grande partie une science française; parmi ceux qui ont contribué à la connaissance des monuments, Mariette, mort récemment, fut le plus intrépide. Envoyé en Égypte en 1850, il entreprit, malgré d'incessantes difficultés, de retrouver le Sérapéon, nécropole fameuse des bœufs Apis. Les objets trouvés dans ces fouilles enrichirent en partie le musée du Louvre. Devenu célèbre, Mariette se fixa là-bas et, investi d'une autorité officielle, fouilla sans relâche les ruines: ainsi s'est constitué le beau musée de Boulaq, près du Caire. Un Français encore, M. Maspero, le dirige aujourd'hui et poursuit avec éclat les recherches archéologiques, tandis qu'une mission française, établie au Caire, s'attache à l'étude et à l'interprétation des monuments.

L'art de la période memphite. — L'art égyptien, pendant son long développement, n'est point resté immuable; il apparaît fort différent, selon qu'on l'étudie à Memphis ou à Thèbes.

A Memphis, il est surtout connu par des monuments funéraires; les temples ont disparu. La tombe est une demeure : le *double* y habite, c'est-à-dire « un second exemplaire du corps en une matière moins dense que la matière corporelle, une projection colorée, mais aérienne, de l'individu, le reproduisant trait pour trait ». De là l'importance de l'architecture funéraire. Les pyra-

mides[1] sont des tombes royales élevées par des monarques de la quatrième dynastie ; or la plus grande atteint 137 mètres environ d'élévation ; 100,000 hommes, relayés tous les trois mois, ont été employés pendant trente ans à la construire. Tout près s'allonge le Sphinx, taillé dans le roc, et dont le nez, pour donner quelque idée des proportions, mesure près de deux mètres. Ici se manifeste la tendance fréquente dans l'art égyptien à étonner le regard par l'immensité des masses.

Près des grandes pyramides se développe la nécropole de Memphis. Chaque tombe (*mastaba*) importante comprend trois parties : la chambre, accessible au public, où se dresse la stèle funéraire, où s'accomplissent les cérémonies sacrées ; le *serdab*, réduit où sont enfermées les statues, les images du mort ; enfin le caveau funéraire où l'on descend par un puits creusé dans le roc et sur lequel viennent s'ouvrir des couloirs. Là est le grand sarcophage où repose le corps embaumé, la momie, et les précautions les plus minutieuses ont été prises pour dissimuler le caveau et le soustraire aux profanations.

Sur les parois des salles se déroulent les peintures et les bas-reliefs. Mais, pour bien juger de la sculpture à cette époque, il faut étudier surtout les statues, en bois ou en pierre, trouvées dans ces tombes et qui en représentent les habitants. Sur les meilleures, les traits individuels du modèle, qu'il fût laid ou beau, sont rendus avec une fidélité surprenante : tous les dé-

[1]. On connaît une centaine environ de pyramides, mais trois surtout sont célèbres par leurs proportions.

tails concourent à donner l'illusion de la vie (fig. 1 et 2). Ces vieux artistes étaient donc d'admirables portraitistes ; il en faut chercher la raison dans les croyances religieuses du temps : on pensait que, si la momie était détruite, l'existence du *double* était encore possible, à la condition qu'il existât du mort une image scrupuleusement exacte. Quant aux bas-reliefs et aux peintures, ils représentent souvent la vie terrestre du mort et initient ainsi aux mœurs de l'ancienne Égypte. La peinture égyptienne a ignoré l'art de la perspective et des nuances, elle procède par tons francs qu'elle juxtapose : l'ensemble forme une décoration éclatante, mais fort différente de nos procédés et de nos conceptions modernes.

L'art de la période thébaine et saïte. — Pendant cette période l'art funéraire

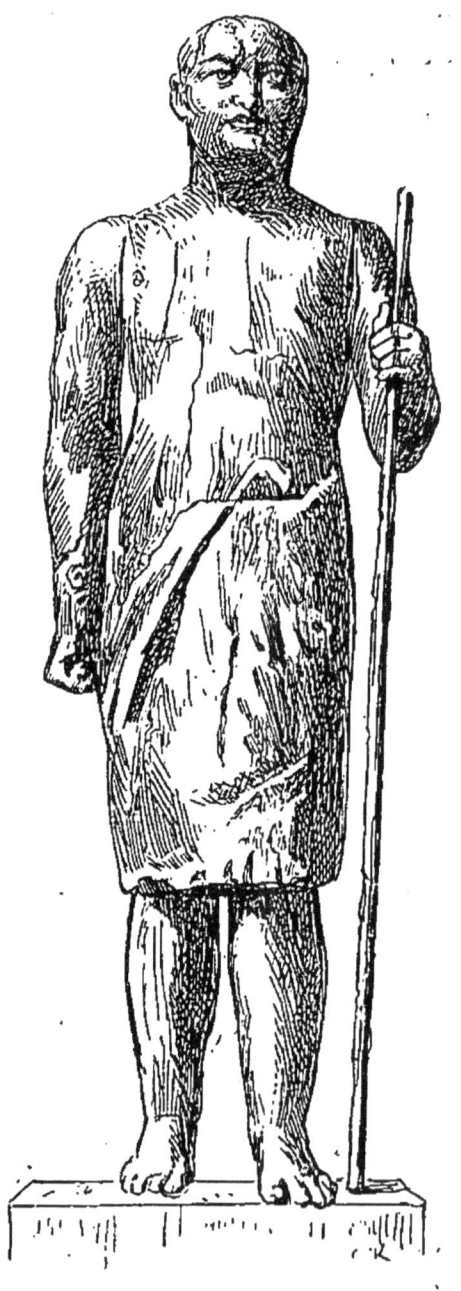

FIG. 1. — RA-EM-KÉ.
(Statue en bois, Boulaq.)

conserva la même importance, et les nécropoles de

Thèbes, d'Abydos, de Syout, de Beni-Hassan en offrent de nombreux spécimens ; mais alors les grands temples doivent surtout fixer l'attention. Voici quelle en était la disposition ordinaire.

Une avenue, bordée de sphinx, longue parfois de deux kilomètres, conduisait à une porte qui donnait accès, non point dans le temple même, mais

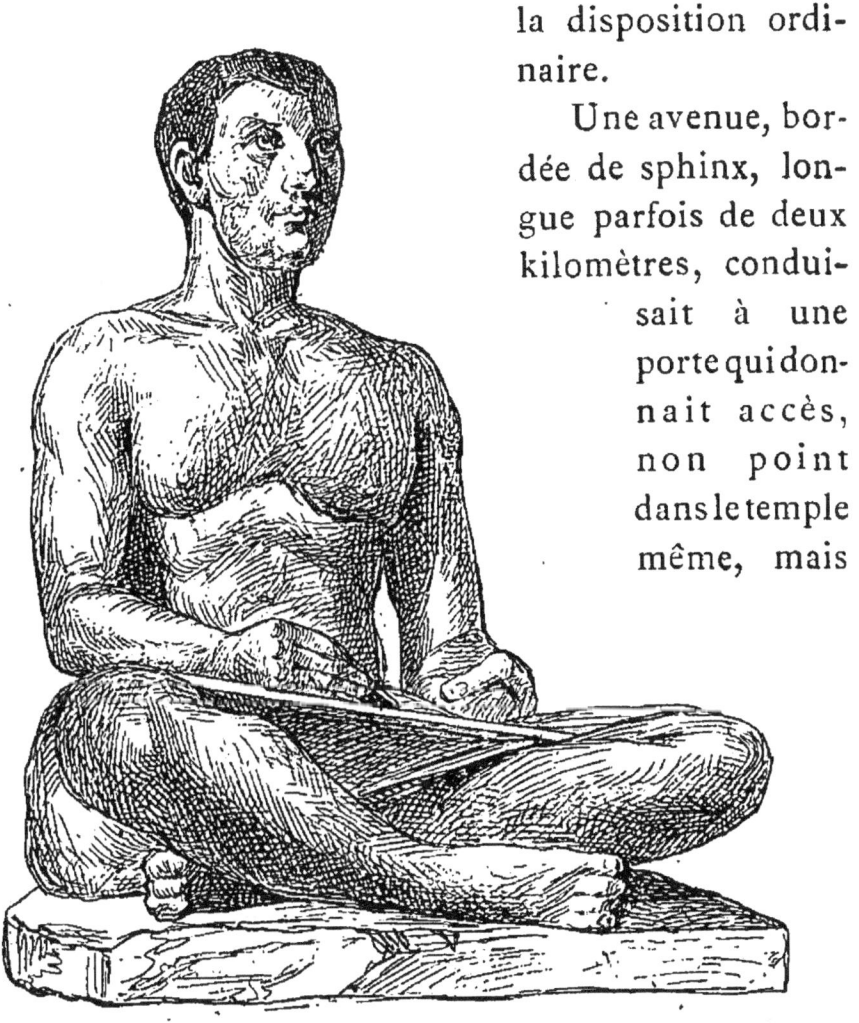

FIG. 2. — SCRIBE ACCROUPI — (Musée du Louvre.)

dans l'enceinte sacrée qui l'entourait. Cette entrée, *pylône*, avait un aspect monumental; la porte était accompagnée de deux massifs pyramidaux, devant lesquels se dressaient des mâts pour les étendards, des obélisques, des statues colossales.

Toute l'enceinte était délimitée par un mur épais. A l'intérieur s'étendaient de petits lacs sur lesquels, à certains jours de fêtes, voguaient des barques magnifiques, chargées des images des dieux. Un nou-

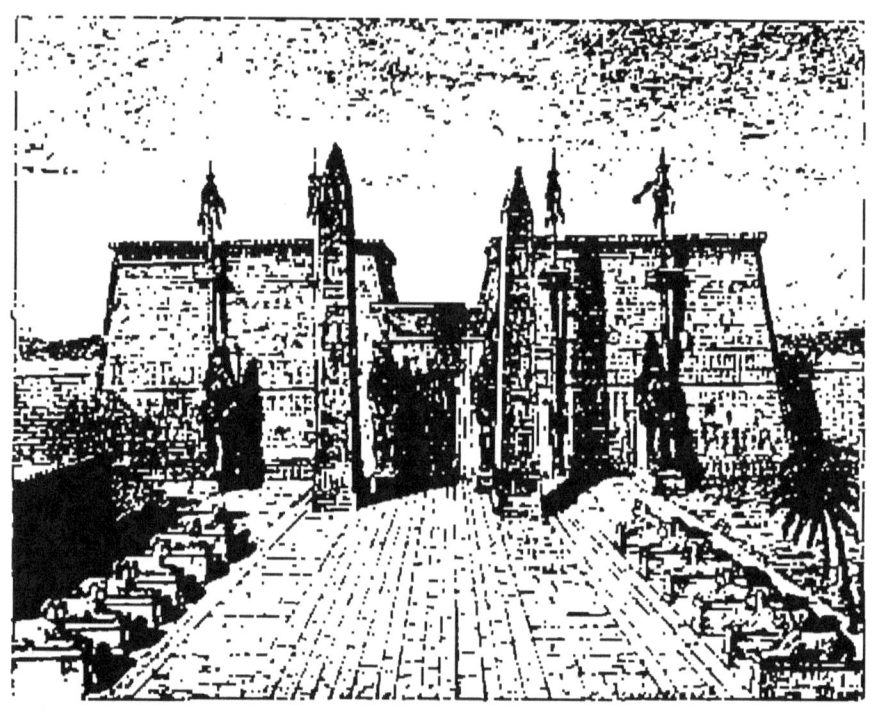

FIG. 3. — FAÇADE DE TEMPLE (Louqsor), d'après PERROT et CHIPIEZ, *Histoire de l'Art dans l'antiquité*.

veau pylône marquait l'entrée du temple même. Là, au fond d'une cour, s'ouvrait la grande salle, *salle de l'assemblée ou de l'apparition*, d'après les documents égyptiens ; les nombreuses colonnes qui en soutiennent le plafond l'ont fait appeler *salle hypostyle*. La foule s'y tenait, tandis que le roi et les principaux prêtres pénétraient dans le sanctuaire,

où était placée l'image du dieu ; derrière le sanctuaire se trouvait une sorte de sacristie. Chacune de ces salles pouvait être répétée, et l'étendue du temple était souvent immense. On peut prendre comme exemple le grand temple de Karnak où l'ensemble des constructions atteint 365 mètres de longueur sur 113 mètres de largeur ; la salle hypostyle a 102 mètres sur 51 ; le plafond était soutenu par 134 colonnes dont les plus grosses sont hautes de 23 mètres, tandis que leur circonférence est supérieure à 10 mètres.

Le temple égyptien est d'aspect massif ; il semble qu'on ait voulu plutôt étonner le regard par l'énormité des dimensions que satisfaire le goût par l'harmonie des proportions ; les détails mêmes de la construction sont souvent négligés. Les architectes ne sont point arrivés à constituer des ordres, comme les Grecs ; mais leurs épais piliers, leurs colonnes, offrent des types assez variés ; souvent les chapiteaux affectent la forme d'une fleur qui s'évase et, d'ailleurs, la flore du Nil, le papyrus, le lotus, occupe une large place dans leur ornementation.

Quant à la sculpture, elle perd peu à peu les caractères qui la distinguaient dans les belles œuvres de la période memphite. On abandonne la reproduction exacte des traits pour donner aux figures des proportions plus sveltes que la nature ; on simplifie le modelé. Le même type de tête est sans cesse reproduit : des yeux fendus en amande, des lèvres toujours souriantes, une finesse qui charme, mais ne varie guère. Les attitudes aussi sont uniformes ; l'art devient conventionnel,

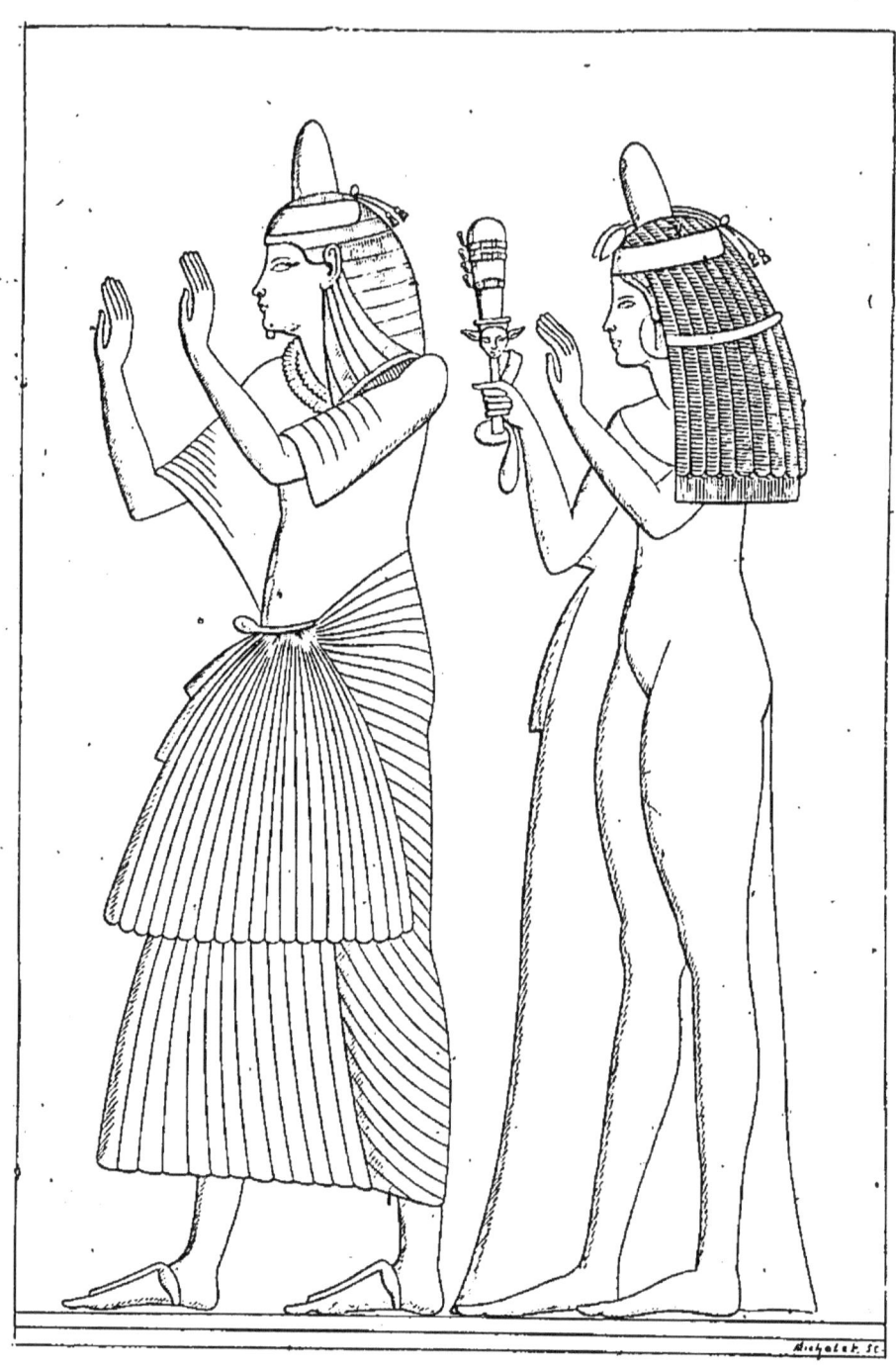

FIG. 4. — BAS-RELIEF DE L'ÉPOQUE THÉBAINE.

mais il est souvent d'une rare élégance qu'on retrouve

dans tous ses produits, pièces d'orfèvrerie ou ustensiles aussi bien que bas-reliefs. L'emploi de matériaux très durs, tels que le granit, substitués au bois ou à des pierres plus tendres, a contribué à cet affaiblissement du modelé dont l'artiste, qui ne disposait que d'instruments imparfaits, ne savait plus préciser les détails.

Même sous la domination des Ptolémées, les traditions de l'art égyptien se maintinrent, tout en se combinant avec des influences grecques; mais alors il avait perdu toute force d'invention.

La civilisation chaldéo-assyrienne. — Dans les plaines autrefois fertiles, aujourd'hui presque partout stériles, des bassins du Tigre et de l'Euphrate se sont développées deux grandes monarchies : au sud, la Chaldée avec Babylone pour centre; au nord, l'Assyrie avec Ninive. Rivales l'une de l'autre, elles ont eu chacune leur période de prépondérance : la Chaldée d'abord, qui plus tard, vers la fin du XIVe siècle, tomba sous la suprématie de l'Assyrie. Conquérants infatigables, les grands monarques assyriens, les Sargonides, étendirent au loin leur domination violente et cruelle. L'Asie du nord-ouest, l'Égypte durent s'y soumettre. Ce ne fut qu'en 625 av. J.-C. que Ninive succomba sous les efforts des Chaldéens et des Mèdes, et Babylone victorieuse jouit encore d'une splendeur qui ne fut qu'éphémère.

Sans cesse mêlés, malgré leurs luttes, Chaldéens et Assyriens ont confondu leurs civilisations, ou plutôt l'Assyrie dut les éléments de la sienne à la Chaldée. De là lui vint sa religion sombre, pénétrée de prati-

ques magiques. Habiles observateurs des astres, les Chaldéo-Assyriens cherchent à y lire le secret de leurs destinées; leurs dieux, qu'ils incarnent souvent dans des formes animales, sont terribles et méchants; leur esprit se plaît aux combinaisons monstrueuses; la vie future elle-même leur apparaît misérable et morne.

Gouvernés par des despotes impitoyables pour leurs sujets comme pour leurs ennemis, les Assyriens ont l'âme dure. Ils aiment la guerre avec son cortège de cruautés; leur imagination s'exalte à la pensée du massacre, et ils expriment leurs sentiments dans un langage qu'anime un souffle de férocité épique. « La colère des grands dieux, mes seigneurs, dit le roi Assourbanipal, s'appesantit sur mes ennemis; pas un ne s'échappa, pas un ne fut épargné : ils tombèrent tous dans mes mains. Leurs chariots de guerre, leurs harnais, leurs femmes, les trésors de leurs palais furent apportés devant moi. Ces hommes dont la bouche avait tramé des complots perfides contre moi et contre le dieu Assour, mon seigneur, j'ai arraché leur langue et j'ai accompli leur perte. Le reste du peuple fut exposé vivant devant les grands taureaux de pierre que Sennachérib, le père de mon père, avait élevés, et moi, je les ai jetés dans le fossé, j'ai coupé leurs membres, je les ai fait manger par des chiens, des bêtes fauves, des oiseaux de proie, les animaux du ciel et des eaux; en accomplissant ces choses, j'ai réjoui le cœur des grands dieux, mes seigneurs. »

Les fouilles. Les palais. — De là procède leur art, expression de la conquête et de la violence. Il ne nous est connu que depuis peu de temps : les fouilles de

Botta, de Place, de Layard, de Fresnel et de M. Oppert n'ont commencé qu'à partir de 1843; celles de M. de Sarzec à Tello, qui ont révélé l'ancien art chaldéen, sont toutes récentes[1]. La lecture des inscriptions cunéiformes (c'est-à-dire composées de lettres dont les traits ont la forme de coins) a permis d'interpréter les monuments.

L'art funéraire, si riche en Égypte, est ici peu représenté. On n'a point trouvé de tombes en Assyrie, et celles de la Chaldée n'offrent pas un grand intérêt artistique. Les temples, souvent disposés en forme de pyramides tronquées à étages, étaient nombreux; mais on n'en a rencontré que peu de ruines et mal conservées. Ce sont surtout des palais qu'on a explorés; chaque grand monarque assyrien se plaisait à en élever un qui était son œuvre et glorifiait sa puissance. Les plus importants sont ceux de Nimroud, qui a été commencé au IXe siècle av. J.-C., de Khorsabad, qui fut entrepris vers 722, mais n'était pas encore terminé en 667.

Les Assyriens ont peu employé la pierre; ils construisaient surtout avec des briques d'argile qui souvent n'étaient que séchées au soleil; de là le peu de solidité de leurs édifices qui de bonne heure s'effondrèrent. Les architectes connaissaient les colonnes; ils les faisaient souvent de bois recouvert de métal, mais en général ils ne leur attribuaient guère le rôle de supports réels et s'en servaient plutôt comme de motifs de décoration. En revanche, et c'est là un des traits de leur art, ils faisaient un usage fréquent des voûtes.

Le palais de Khorsabad, qu'on peut choisir comme

1. De Sarzec et Heuzey, *Découvertes en Chaldée*, 1884.

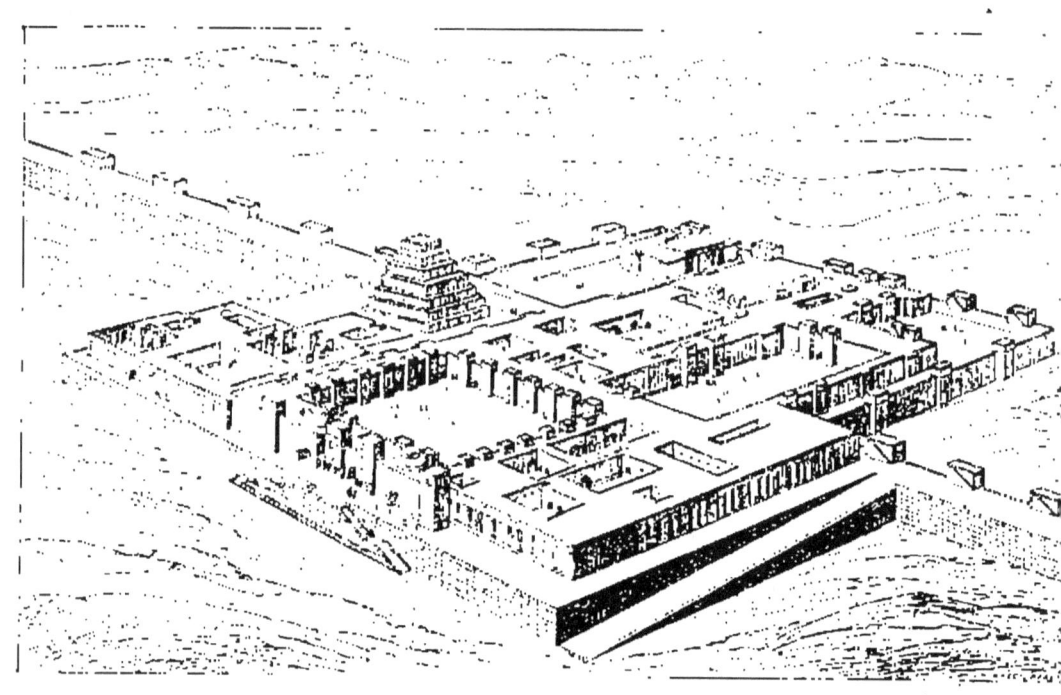

FIG. 5. — VUE DU PALAIS DE KHORSABAD. — (Restitution de Thomas.)

type, était à lui seul une véritable ville où tout un peuple de serviteurs vivait autour du roi. L'architecte a dû distribuer de plain-pied trente et une cours et deux cent neuf pièces. Le centre est formé par une vaste cour : sur un des côtés s'ouvrent les communications avec le dehors ; sur les trois autres viennent s'appliquer les trois grands quartiers du palais : l'habitation du souverain ; le quartier des femmes ; les dépendances où demeurent les serviteurs et où se trouvent les cuisines, les écuries, etc. Chacun de ces quartiers se subdivise lui-même en diverses régions : ainsi, en avant du premier, sont placées les grandes salles de réception, tandis que les appartements privés sont plus retirés et occupent le fond.

Malgré l'étendue de ses constructions, l'architecture assyrienne, par la nature même des matériaux qu'elle a employés, a été condamnée à l'infériorité. Elle a dû, pour en compenser les défauts, exagérer l'épaisseur des murs, donner à toutes ses œuvres un aspect massif.

La sculpture. — La sculpture assyrienne a surtout un caractère historique ; elle est destinée à transmettre le souvenir des victoires et de la puissance des rois et s'applique à l'exécution de grands bas-reliefs qui décoraient les murs des palais ; à l'extérieur, des figures de dimensions colossales et souvent monolithes se dressaient à l'entrée des portes ; tels les taureaux ailés qui sont au Louvre. Tandis qu'en Égypte, dès la période thébaine, les sculpteurs atténuent le modelé, en Assyrie ils l'exagèrent, et leurs personnages dépassent la vérité par leur vigueur et par l'accentuation des saillies aux endroits où les vêtements, longs et épais, laissent paraître

les membres. De là des figures lourdes, trapues et d'une expression rude ; on se sent en face d'un peuple guerrier chez qui la force physique est surtout en honneur. Ont-ils à représenter des animaux ? Les sculpteurs s'attachent à en rendre fidèlement la forme et pour certaines espèces, comme le lion, ils arrivent à une vérité d'expression, à une énergie de vie admirables. On a expliqué en partie l'opposition entre la sculpture égyptienne et la sculpture assyrienne par la différence des matériaux employés de part et d'autre. « La préférence accordée aux pierres dures avait conduit les Égyptiens à atténuer, à supprimer les détails ; l'usage d'une pierre très tendre a conduit les Assyriens à les souligner, à les exagérer. L'albâtre se raye à l'ongle, le ciseau s'y enfonce presque comme le couteau dans du beurre ; quelle tentation pour lui d'appuyer, d'insister, de marquer outre mesure tous ses effets, toutes ses intentions ! » (Perrot.) Pourtant les Assyriens procédèrent de même quand ils s'attaquèrent à des matières moins tendres ; on retrouve le même style sur leurs cylindres ou intailles, qui servaient de cachets, et qui étaient gravés dans des pierres souvent très dures.

Ces recherches d'exécution n'excluent pas une assez grande uniformité. Toutes les figures sont conçues d'après les mêmes modèles, toutes les têtes peuvent se ramener à quelques types. Dans les compositions, les attitudes manquent de variété et ce défaut frappe d'autant plus que les Assyriens traitent des sujets violents, des combats. D'autres œuvres retracent les chasses royales, les scènes de la vie ordinaire. Même ici perce le caractère cruel du peuple. Un bas-relief représente

Assourbanipal vainqueur qui, dans le jardin de son palais, célèbre un festin. Les oiseaux chantent, les musiciens jouent de la harpe, tout est joie; mais aux branches d'un arbre pend le crâne du vaincu, du roi des Élamites. La polychromie intervenait, comme en Égypte, pour donner aux sculptures l'apparence plus fidèle de la réalité.

Cet art a eu, lui aussi, ses transformations. Les découvertes de M. de Sarzec à Tello, qui ont enrichi de morceaux précieux le musée du Louvre, le font connaître tel qu'il était aux premiers temps, plus libre et plus naturel; les sculptures nombreuses de Khorsabad et de Nimroud le montrent déjà vieilli et trop soumis à des conventions monotones.

La peinture et les arts industriels. — La peinture se manifeste chez eux surtout sous la forme de briques émaillées, aux tons éclatants, qui forment sur les parois extérieures et intérieures des décorations d'un effet très original : des personnages, des animaux y sont représentés. Ces qualités de coloris, ils les appliquaient encore à la fabrication et à la broderie d'étoffes et de tapis qui étaient partout recherchés; les traditions s'en maintinrent : à Rome, au temps d'Auguste, on vantait encore les tissus d'Assyrie. Sur les bas-reliefs, les rois sont représentés quelquefois avec des manteaux décorés de véritables compositions. Des meubles, des coupes, des armes richement ornés prouvent que les Assyriens n'étaient pas moins habiles à travailler le bronze et les divers métaux. Le commerce répandait au loin les produits de leur industrie; ils abondaient sur les marchés de la Syrie, de l'Asie Mineure, dans ces pays où leurs

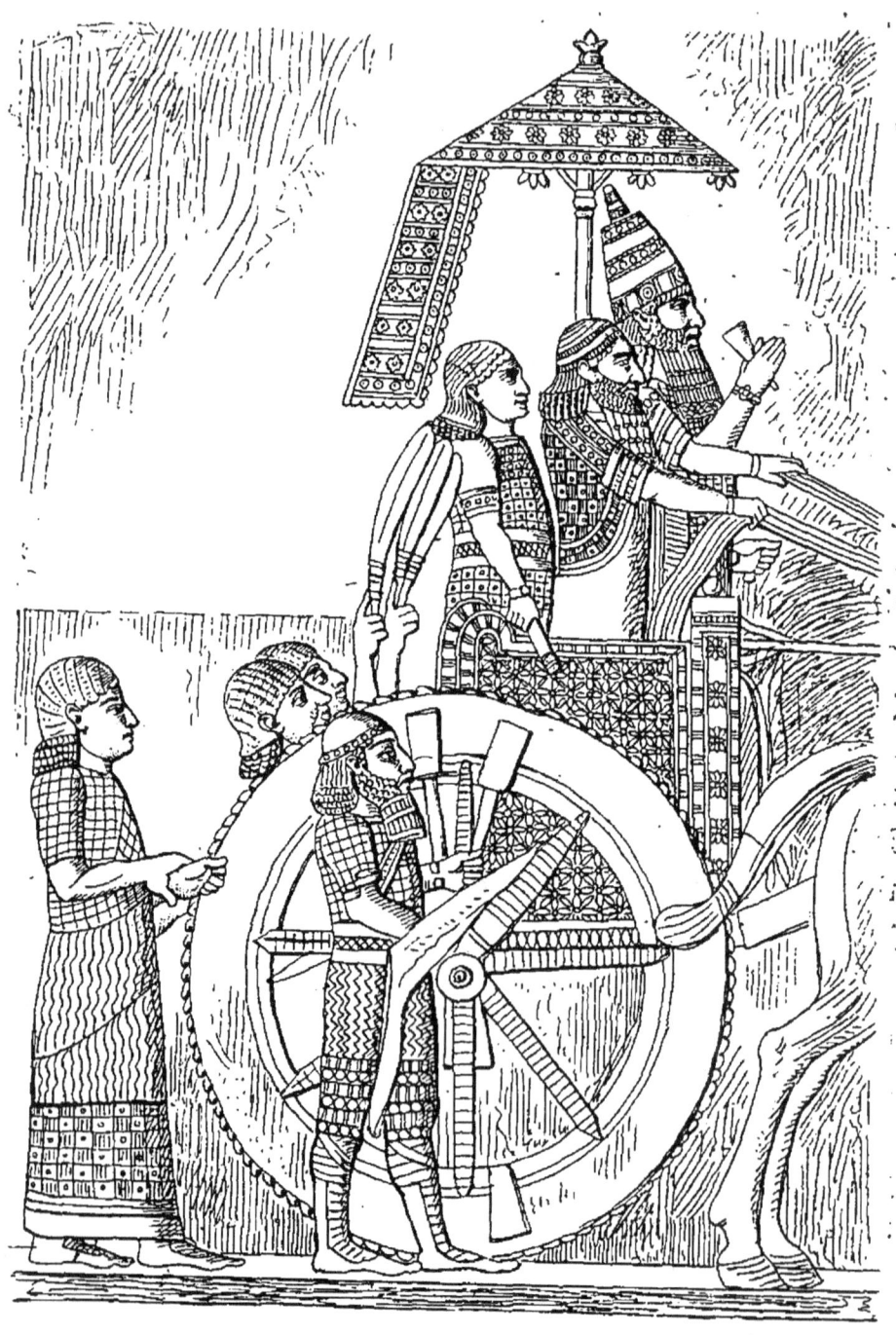

Fig. 6. — ASSOURBANIPAL SUR SON CHAR. — (Louvre.)

rois faisaient sentir la force de leurs armes. Sur les

rochers de ces régions, de grands bas-reliefs attestent encore çà et là le passage des guerriers d'Assour, tandis que dans les nécropoles s'y retrouvent les objets sortis de leurs ateliers. Du sud-est au nord-ouest, on peut suivre ainsi la marche de la civilisation assyrienne vers les contrées grecques.

La Phénicie; sa civilisation. — L'Égypte et l'Assyrie ont eu sur la Grèce primitive une influence que les découvertes récentes ont mise en lumière, mais qui s'est exercée surtout par des agents intermédiaires. Le peuple phénicien fut le plus actif. Originaire des bords du golfe Persique, lié aux Chaldéo-Assyriens par une étroite parenté, il vint s'établir en Syrie vers le xxe siècle av. J.-C. Dans cette région, longtemps fertile, les populations se pressaient nombreuses dès une antiquité reculée; les Phéniciens durent se contenter d'une mince bande de terrain entre le Liban et les flots de la Méditerranée. Ainsi placés, ils tenaient à peine au continent et ne pouvaient se développer vers l'est; mais à l'ouest s'étendait devant eux la mer, pleine de promesses et qui sollicitait leur activité. Ils lui demandèrent la fortune et furent longtemps les navigateurs et les marchands par excellence du monde antique.

Ils ne formaient point un État homogène, chaque grande ville était indépendante. Au premier rang figuraient Arad, Sidon, Tyr. A l'intérieur de ces cités dominait l'aristocratie des riches négociants, on y trouvait aussi des rois, mais sans autorité despotique. Au demeurant, pour eux, le meilleur gouvernement était celui qui favorisait le commerce; ils n'avaient guère d'amour-propre politique et ils acceptèrent facilement

des dominations étrangères à la condition d'en tirer profit. Tout chez eux trahit le marchand âpre au gain ; la physionomie même est sans distinction, mais fine et rusée.

Leur religion était analogue à celle de l'Assyrie, à la fois sensuelle et sanglante. Les dieux de la Phénicie, voyageant avec leurs adorateurs, se répandirent au dehors ; quelques-uns surtout, comme Astarté, la Vénus phénicienne, comme Melqart, le dieu de Tyr. Plusieurs sont les ancêtres des dieux de la Grèce. Les Phéniciens ont rendu d'autres services à la cause de la civilisation ; ils ont créé et propagé l'écriture alphabétique, la substituant aux écritures incommodes de l'Égypte et de l'Assyrie.

Les fouilles. L'architecture. — Ce n'est pas en Phénicie même qu'on a pu le mieux étudier l'art phénicien. Les recherches et les fouilles n'ont pas produit, à ce point de vue, des résultats comparables à ceux qu'on a obtenus en Égypte ou en Assyrie. Il en a été de même à Carthage. Par contre, l'île de Cypre, située en face des côtes de Syrie, et où les Phéniciens fondèrent de grandes villes, a fourni à l'histoire de l'art de nombreux documents. Les Grecs, dès le xe siècle environ avant J.-C., se sont établis à leur tour dans ce pays et on y peut observer par suite un des points de contact les plus curieux entre l'art oriental, depuis longtemps développé, et l'art hellénique à ses origines. Plusieurs explorateurs, mais surtout M. de Cesnola, consul d'Amérique, ont, depuis 1860, déblayé sur divers points de l'île des édifices, des nécropoles ; les plus beaux objets provenant de ces fouilles sont au musée

métropolitain de New-York. Enfin en Grèce, en Italie, en Gaule même, on a retrouvé çà et là des objets importés par les trafiquants phéniciens.

L'architecture phénicienne ne mérite guère de fixer ici l'attention. Dans les débris qu'on en connaît domine la tendance à employer des matériaux de fortes dimensions, d'énormes pierres qui étonnent par leur masse : tel est le caractère des ruines de l'enceinte d'Arad. Les temples d'Amrit (Phénicie), de Golgos (Cypre), etc., étaient en général petits ; les colonnes font parfois pressentir les formes du dorique et de l'ionique grecs, mais sont loin d'en atteindre l'harmonie et l'élégance. Les constructions auxquelles leur esprit pratique s'appliquait de préférence, les ports, les arsenaux, les enceintes sont de celles où les préoccupations artistiques n'ont qu'un rôle secondaire.

Les exportations artistiques; la sculpture. — Sous la direction de Sidon et de Tyr, qui tour à tour ont exercé la suprématie, les Phéniciens ont été longtemps les maîtres de la Méditerranée. Puis, leur puissance déclina ; d'autres avaient envahi la mer, peuplé les îles ; il fallait compter avec les flottes grecques et étrusques. Pourtant la grande colonie phénicienne du nord de l'Afrique, Carthage, résista longtemps ; Rome seule put en triompher. Pendant les longs siècles de leur splendeur, ils ont semé leurs comptoirs sur toutes les côtes de la Méditerranée, depuis le fond du Pont-Euxin jusqu'au détroit de Gibraltar. Leur audacieuse cupidité les a même entraînés au delà, sur l'Océan, si redouté des anciens ; au nord, ils ont atteint la Bretagne, tandis qu'au sud ils faisaient le tour de l'Afrique. Dans ces

vastes pérégrinations ils exploitaient les richesses de chaque région, ils allaient chercher l'étain nécessaire à la fabrication du bronze, enlevaient même des jeunes filles, des enfants, qu'ils revendaient ailleurs comme esclaves ; en revanche, ils colportaient leurs produits et ceux qui leur venaient de Thèbes, de Ninive, de Babylone. Par eux l'Occident entrait en rapport avec l'Orient.

Les œuvres d'art figuraient dans leurs articles de commerce. Ce n'est pas qu'ils eussent le goût artistique très développé ; pour les arts plastiques, ils empruntent leurs modèles à l'Assyrie, à l'Égypte, les modifient, les combinent, mais sans y mettre rien de fort personnel. Les peuples encore incultes de l'Occident sont grands amateurs d'images religieuses : les Phéniciens contentent leurs clients et, ainsi qu'on l'a dit avec esprit, « ils fabriquent des dieux pour l'exportation ». Ils y joignent les vases de bronze, les verreries, etc., industries dans lesquelles ils excellent. Voués à l'imitation, quand plus tard l'art grec se fut développé, ils le copièrent, comme ils avaient copié l'Égypte et l'Assyrie.

Dans la sculpture, les éléments étrangers qui dominent en Phénicie se mêlent selon des proportions qui varient. En Syrie même, ce sont surtout des figurines en terre cuite qu'on a retrouvées[1], ou bien de grands sarcophages, taillés en forme de corps, et auxquels on a donné le nom d'anthropoïdes (v. au Louvre). Dans toutes

1. Heuzey, *les Figurines antiques en terre cuite du musée du Louvre*, et *Catalogue des terres cuites antiques du Louvre*, 1882.

ces œuvres point d'originalité; l'artiste ne semble guère chercher à rendre soit les traits exacts de l'individu, soit même le type de la race. A Cypre, où les monuments de la sculpture abondent, le style se modifie. Dans les grandes statues découvertes par M. de Cesnola, les vêtements, la coiffure et la barbe aux boucles serrées offrent avec les bas-reliefs assyriens de fréquentes analogies; pourtant on ne les copie pas exclusivement, et notamment on n'en adopte pas le modelé d'une excessive vigueur. On agit de même avec l'Égypte, et à ces emprunts l'esprit grec mêle déjà son action. Elle apparaît sans cesse dans l'arrangement des figures, dans l'expression des physionomies, et c'est là ce qui fait l'intérêt de cet art cypriote, asiatique et hellénique tout ensemble, dont les œuvres appartiennent d'ailleurs à des époques fort diverses. A côté des statues des divinités, d'Astarté surtout qui dominait à Cypre, figurent celles de leurs prêtres et de leurs adorateurs; au-

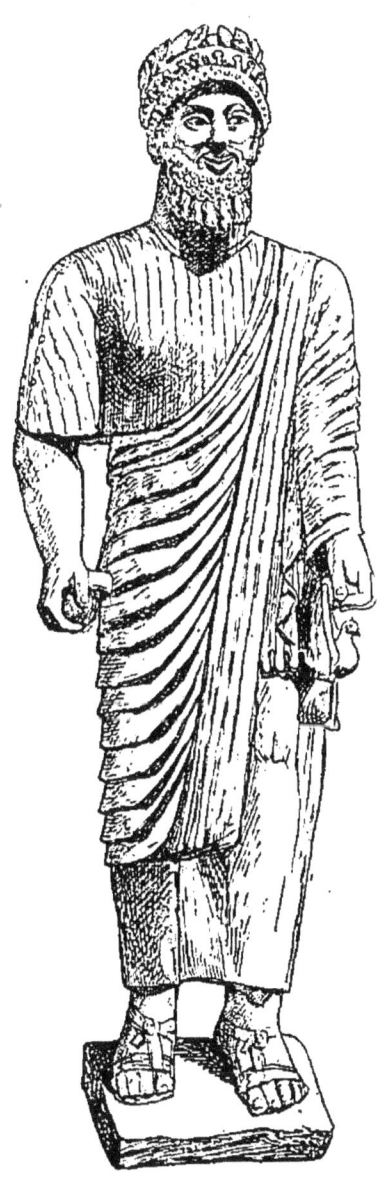

FIG. 7. — STATUE CYPRIOTE.
(Musée de New-York.)

dessous vient la foule des terres cuites tirées des tombes.

Les caractères qu'on vient de signaler se retrouvent sur tous les produits de l'industrie artistique de la Phénicie et de Cypre : céramique, orfèvrerie, étoffes. Les Phéniciens surent les premiers extraire de coquillages les éléments de la pourpre dont ils teignaient leurs tissus. L'art du verre, dont on leur a attribué l'invention, avaient été pratiqué déjà par les Égyptiens; mais ils y devinrent fort habiles, et leurs verres coloriés ont une vivacité de tons remarquable. En un mot, s'ils ont peu créé, leur rôle dans le développement des arts n'en a pas moins été considérable.

La Judée. — En Syrie même, on les imitait. Les Juifs, leurs voisins, étaient réfractaires au sentiment esthétique. Leurs relations avec l'Égypte et l'Assyrie, loin de développer chez eux le goût des arts, leur en avaient inspiré l'horreur. La loi mosaïque prohibe, avec les termes les plus précis, toute représentation des êtres animés. Jahveh cependant ordonna de placer sur l'arche d'alliance deux *keroubim* d'or, qui devaient être copiés de ces animaux ailés si fréquents dans les monuments assyriens; mais cette exception même confirme la règle, et les Juifs de Palestine l'observèrent scrupuleusement. La sculpture dut donc chez eux se restreindre à de maigres ornements. Quant à l'architecture, elle n'eut aucune originalité. Lorsque Salomon, au xi^e siècle, voulut élever à Jahveh un temple superbe, ce fut à Hiram, roi de Tyr, qu'il s'adressa : la Phénicie lui fournit des artistes, des ouvriers, des matériaux. Ce temple, plusieurs fois détruit et rebâti, a définitivement disparu lors de la prise de Jérusalem par Titus. Cependant,

grâce aux descriptions de la Bible et à des débris de substructions, on a pu en déterminer l'étendue et les dispositions[1]. Quant aux tombeaux des rois de Juda, que M. de Saulcy avait cru retrouver, il semble bien qu'il y faille voir des monuments plus récents.

La Perse[2]. — Parmi les peuples dont l'art ne s'est guère développé qu'à l'aide d'emprunts, signalons encore, à l'est du bassin du Tigre et de l'Euphrate, les Mèdes et les Perses d'origine aryenne. Subjugués par les rois de Ninive, ils avaient plus tard renversé leur puissance. Les Mèdes dominèrent d'abord, puis, à partir du VI^e siècle, les Perses, qui étendirent leurs conquêtes à l'Asie antérieure, à l'Égypte et menacèrent la Grèce. Les influences étrangères sont visibles déjà dans les monuments de la vallée du Polvar-Roud, qui remontent à Cyrus et à ses successeurs directs (VI^e siècle); les uns rappellent les constructions de la Lycie, d'autres les édifices grecs. Les principaux sont les tombeaux du père et de la mère de Cyrus, Cambyse et Mandane, et le palais du conquérant lui-même. Au siècle suivant, Persépolis devint la capitale, et le style changea. Les Perses avaient conquis l'Égypte, ils en imitèrent l'architecture en la combinant avec ce qu'ils empruntaient aux peuples de l'Asie Mineure et surtout aux Grecs ioniens. Dans les palais de Persépolis, le couronnement des portes est égyptien; la colonne par son

1. De Vogüé, *le Temple de Jérusalem*, 1864; de Saulcy, *Histoire de l'art judaïque*, 1858.
2. Coste et Flandin, *Voyage en Perse*, 8 vol. 1851; Dieulafoy, *l'Art antique de la Perse*, 1884-86.

ornementation accuse la même influence, tandis que par sa construction elle est gréco-ionienne. Cependant à ces éléments étrangers se mêlaient des éléments indigènes, ainsi l'emploi de la brique dont les Perses se servaient notamment pour élever des coupoles. Quant à la sculpture persane, elle rappelle souvent celle de l'Assyrie, avec moins d'exagération dans le modelé. Plus tard, dans les premiers siècles de l'ère chrétienne, la Perse redeviendra indépendante et puissante sous la domination des Sassanides (III^e siècle après J.-C.). Les ruines de Diarbékir, de Ctésiphon surtout font connaître l'art sassanide : on y trouve la coupole légèrement conique, l'arc en fer à cheval qui de là devaient se répandre dans les contrées voisines. S'il se rattache à l'ancien art indigène, d'autre part, il subit l'influence gréco-romaine. Ce mélange de styles, ces emprunts à l'étranger sont sensibles dans les nombreuses sculptures taillées sur le roc, qui représentent les hauts faits des rois, leurs combats, leurs chasses.

CHAPITRE II

LES ORIGINES DE L'ART GREC. — L'ART ARCHAÏQUE [1]

Le pays et la race. — La nature même semble avoir prédestiné la Grèce au grand rôle qu'elle a joué dans

1. Rayet, *Monuments de l'art antique*, 1884; Collignon, *Ar-*

le développement de la civilisation. Par sa situation géographique elle se rattache à la fois à l'Orient et à l'Occident, qu'elle pénètrera également de son influence; ses côtes étendues, déchiquetées, sont riches en baies et en ports; sur bien des points, à peine a-t-on quitté la terre, qu'à l'horizon apparaissent déjà les îles où le navire, en cas de danger, trouvera un refuge. Aussi les Grecs ont-ils été de bonne heure de grands navigateurs; ils aiment la mer et, en même temps qu'ils l'exploitent, ils en comprennent la beauté et la poésie, ils en notent les aspects multiples et les colorations variées. Les aventures et les tempêtes ne les découragent point; à peine échappés au naufrage, ils remettent à la voile : tels ils apparaissent dans l'Odyssée, le poème de la mer et des longs voyages, l'épopée par excellence de la Grèce primitive. Des régions trop peuplées, des cités prospères, partent sans cesse des bandes d'émigrants, non pas pauvres et honteux, mais confiants en l'avenir : après avoir pris le feu sacré sur l'autel national, guidés par des chefs qu'ont désignés les dieux, ils vont sur d'autres rivages, souvent au loin, fonder une cité nouvelle, et, de proche en proche, la Grèce se répand sur toute la Méditerranée, propageant ses institutions et ses arts.

Le pays est de ceux qui conviennent à une race vive et éprise du beau. Au lieu des plaines uniformes, des

chéologie grecque (Bibliothèque de l'enseignement des beaux-arts) avec nombreuses indications d'ouvrages. Pour tout ce qui concerne l'art grec, on trouvera une bibliographie étendue dans Reinach, *Manuel de philologie classique;* voir surtout *l'Appendice*, 1884. — Sur les origines, voy. Dumont, *les Céramiques de la Grèce propre*.

chaleurs accablantes de l'Égypte et de l'Assyrie, presque partout des montagnes, des collines qui varient les aspects, une lumière vive et harmonieuse qui détache toutes les lignes et qui éveille des idées de joie et de clarté, un climat en général plus tempéré et qui n'endort point l'activité. Le dieu préféré des Grecs est le soleil qui anime et illumine le monde ; au moment de la mort, renoncer à sa lumière est pour eux la plus amère douleur. Ils sentent vivement le charme de la nature et on trouve dans leurs écrivains des paysages d'une poésie et d'une fraîcheur incomparables : tel le passage de l'*Œdipe à Colone* de Sophocle où le chœur célèbre la beauté de l'Attique.

Les populations grecques appartenaient à la race aryenne, mais des migrations distinctes se succédèrent dans leur histoire. A une époque dont on ne saurait déterminer le début, les Pélasges peuplent les régions grecques; plus tard arrivent les Hellènes, subdivisés en deux grands rameaux, les Doriens et les Ioniens. Chez tous, aussi loin qu'on peut remonter dans leur passé, on remarque les mêmes traits : l'initiative industrieuse, l'intelligence, le sentiment de la personnalité et de l'indépendance. Dans ces contrées, que les accidents du sol divisent en mille cantons, l'établissement des grandes monarchies qui dominent dans les plaines du Nil et de l'Euphrate serait impossible ; chaque petit pays a sa vie propre, une cité s'y forme avec ses dieux, ses institutions, ses mœurs, qui n'offre point la même physionomie que la cité voisine. De là une foule d'États aux destinées particulières, et entre eux une émulation continuelle qui excite l'activité sous

ses formes les plus diverses. La civilisation y est aussi variée que la structure et l'aspect même des régions où elle se manifeste. Il en sera de même pour les arts : chaque grande cité aura son école et ses artistes.

Les vestiges de l'art primitif. — Sur plusieurs points du monde grec subsistent encore des débris d'enceintes et de constructions de l'époque très ancienne. L'aspect en est rude, bien que déjà des uns aux autres apparaissent quelques progrès dans l'appareil plus régulier des fortes pierres qui les constituent. Depuis vingt ans des fouilles ont permis de se faire une idée plus complète de ce qu'étaient alors les arts : telles sont celles de M. Schliemann à Hissarlik (Troie ?), à Mycènes, à Tirynthe[1], celles de MM. Fouqué, Gorceix et Mamet à Santorin, etc. Les objets de tout genre, vases, armes, bijoux, etc., trouvés à Hissarlik, ne portent la marque d'aucune influence assyrienne ou phénicienne et datent peut-être du xviie siècle environ av. J.-C. Il en est de même à Santorin. A Mycènes, la civilisation est déjà plus riche que celle de Troie et de Santorin, pourtant elle en procède et en est le développement. Mais, d'autre part, se manifeste ici l'influence orientale : des représentations de sphinx, de griffons, de lions, d'autres motifs encore, en sont la preuve. Les monuments et les objets de Mycènes se placent vers le xiiie ou le xiie siècle.

L'époque homérique. — A un moment donné se produisit dans la Grèce continentale un mouvement de

[1]. Les ouvrages de M. Schliemann ont été récemment publiés en français : *Mycènes*, Hachette, 1878 ; *Ilios, ville et pays des Troyens*, Didot, 1886 ; *Tirynthe*, Reinwald, 1886. Ses conclusions historiques ont été en partie contestées.

migration qui eut son point de départ au sein de la montagneuse Épire. Quelques-unes des tribus, qui s'y groupaient autour du vieux sanctuaire du Zeus de Dodone, passèrent dans la Thessalie plus fertile. De proche en proche, le mouvement se communiqua à la plupart des peuples de la Grèce : un d'entre eux, les Doriens, venus du nord, se dirigea sur le Péloponèse et en fit la conquête. Bientôt la Grèce continentale ne fut plus assez vaste pour les populations qui s'y pressaient; de nombreux émigrants gagnèrent les côtes de l'Asie Mineure, où déjà, à une époque antérieure, était établie la race gréco-ionienne. Les colonies qu'ils y fondèrent furent de bonne heure riches et prospères. Alors, au x^e siècle environ avant Jésus-Christ, furent composés les poèmes homériques qui nous offrent le premier tableau complet de la civilisation grecque. Les arts y tiennent déjà une large place[1]. Les chefs habitent dans de vastes demeures éclatantes d'or et d'argent (palais d'Alcinoüs, *Odyssée,* ch. vii); au fond des sanctuaires, se dressent des statues de divinités, vêtues de riches étoffes brodées; sur les vases, sur les armes se déroulent des compositions où se pressent de nombreux personnages : Homère (*Iliade,* ch. xviii) décrit longuement tous les épisodes reproduits sur le bouclier d'Achille. Si le poète embellit la réalité et rêve des œuvres que l'art sera longtemps encore incapable d'exécuter, on aurait tort cependant de ne voir dans ces descriptions que de brillantes fictions et,

[1]. Helbig, *Das Homerische Epos aus den Denkmälern erlautert,* 1884. V. Perrot, *Revue des Deux Mondes,* juillet 1885.

pour ne citer qu'un exemple, certaines coupes phéniciennes donnent une image restreinte de ce que pouvait être la décoration d'un bouclier homérique.

Les influences étrangères et l'art grec. — L'art apparaît dans ces poèmes tout imprégné d'influences orientales; les plus beaux objets, les plus riches étoffes sortent des ateliers de Tyr et de Sidon. Dès le xve siècle avant Jésus-Christ, les Grecs étaient en rapport avec l'Égypte, ainsi que l'attestent les monuments de Thèbes. D'autre part, à quelques heures de distance des côtes de l'Asie Mineure, s'étendaient de vastes régions où s'était implantée la civilisation assyrienne; quelques-uns des peuples qui y habitaient et qui se mêlaient aux Hellènes de la côte, les Lydiens, les Phrygiens, les Lyciens, ont ainsi servi d'intermédiaires entre la Grèce et l'Orient. Les légendes helléniques, celles de Cadmos, de Dardanos, etc., rappellent fréquemment ces influences étrangères. On ne devra donc pas s'étonner que l'art grec, à ses débuts, en porte également la marque, et c'est un fait que les découvertes récentes, l'étude des anciens vases et des terres cuites notamment, ont mis hors de doute. Il est tel ornement, tel motif qu'on peut pour ainsi dire suivre d'étape en étape depuis Thèbes ou Ninive jusqu'en plein monde grec; les figures aussi, par certains détails, ont souvent un aspect exotique. Mais il ne faudrait pas exagérer cette influence, ainsi qu'on le fait quelquefois. Si les arts étrangers ont fourni aux Grecs des matériaux et des modèles, ceux-ci ne les ont pas acceptés indistinctement; ils ne se sont pas réduits au rôle de copistes, et de bonne heure, à ce qui leur venait du dehors, ils

ont joint leurs inventions propres. Pour l'architecture, si on a pu rechercher en Égypte ou en Asie les origines des colonnes et des chapiteaux grecs, on n'y a retrouvé ni cette conception harmonieuse des ordres, ni cette disposition si heureuse des colonnes qui se manifestent avec tant d'éclat dans les temples grecs. L'Égypte n'a employé les colonnes qu'à l'intérieur de ses édifices, l'Assyrie n'en a fait qu'un usage restreint, en Grèce pour la première fois elles se grouperont autour du temple et formeront des portiques où pénètre et se joue la lumière. L'édifice perd le caractère massif qu'il avait à Thèbes ou à Ninive et, par cette répartition des supports à l'extérieur, il semble s'animer et vivre. De même, si on considère les arts plastiques, l'originalité des artistes grecs s'y montre de bonne heure dans le choix et l'interprétation des types humains; ils s'essayent à rendre la figure telle qu'ils la voient.

Tous ces traits du génie grec apparaissent déjà dans les poèmes homériques. Si les Grecs de ce temps ne produisaient encore que des œuvres grossières et imparfaites, leur imagination entrevoyait ce radieux idéal que, d'âge en âge, leurs sculpteurs s'efforceront de rendre dans tout son éclat. Homère célèbre la beauté et son charme puissant avec une poésie qu'on n'a point dépassée. Quand Hélène apparaît sur les remparts de Troie, les sages vieillards eux-mêmes n'ont point le courage de maudire celle qui cause la ruine de leur patrie : « Il n'y a point à s'indigner si, pour une telle femme, les Troyens et les Grecs endurent avec constance des maux affreux. Par ses traits et sa démarche, elle ressemble aux déesses immortelles. Cependant, quelle que soit sa

beauté, qu'elle s'en retourne sur les vaisseaux des Grecs pour ne point causer notre perte et celle de nos enfants. »

Né avec le sentiment de l'art, le Grec imagine une mythologie qui le traduit et qui aide encore à le développer. Pour représenter ses dieux, il n'aura que rarement recours à ces combinaisons étranges de la forme humaine et des formes animales, qui sont fréquentes en Égypte et en Assyrie; le dieu lui apparaît sous les traits de l'homme portés à leur plus haut degré d'éclat. Ainsi conçue, la religion protège et inspire l'art; le sculpteur, pour exécuter l'image de Zeus ou d'Athèna, choisit autour de lui les éléments de beauté que lui offre une race élégante et fine, et il les combine harmonieusement; l'architecte, chargé d'édifier la demeure du dieu, considère le temple comme le type par excellence de l'architecture et ne se lasse point de le perfectionner. Aussi l'art grec sera-t-il progressif entre tous : d'une génération à l'autre, il change, se développe, mais par une série de transformations dont on saisit sans peine le lien; son histoire est semblable à celle de l'être humain qui naît, grandit, atteint au plein épanouissement de sa force et de sa beauté, d'après les lois mêmes de sa nature.

Centres principaux de l'art grec[1]. — Du VIII^e siècle au V^e siècle environ, l'art grec traverse sa période d'adolescence : c'est ce qu'on est convenu d'appeler l'époque archaïque, d'un mot vague et qui s'applique ainsi à des œuvres de date et de valeur fort diverses. Dès lors, les centres artistiques sont aussi nombreux que les grandes cités elles-mêmes, et c'est tour à tour

1. Beulé, *l'Art grec avant Périclès*, 1868.

dans le Péloponèse, en Attique, à travers l'Archipel, en Asie, en Sicile ou dans le sud de l'Italie (la Grande-Grèce) qu'il faut étudier les monuments qui ont survécu.

Sur les côtes d'Asie Mineure, dans les douze villes de la confédération ionienne, à Milet, à Éphèse, à Chios, à Samos, etc., la civilisation hellénique se développe avec éclat. A Éphèse, se dresse le sanctuaire de la confédération, le temple d'Artémis (vie siècle), œuvre de Chersiphron et de Métagène; à Chios, dès la fin du viie siècle, se perpétue toute une famille d'artistes habiles à travailler le marbre, et dont les plus célèbres furent Boupalos et Athénis; à Samos, au viie siècle, Rhoecos et Théodore découvrirent, disait-on, l'art de fondre le bronze autour d'un noyau : grâce à eux se forma une école célèbre et dont l'influence se fit sentir au loin. La Crète, île dorienne, est encore un des lieux d'origine de la sculpture grecque : là travailla le fabuleux Dédale, et des maîtres crétois, sculpteurs en marbre, Dipoenos et Scyllis (vie siècle), s'en allèrent exercer et enseigner leur art dans le Péloponèse.

Ici que de villes, que d'écoles à citer! Corinthe qui, grâce à sa situation, était un des grands entrepôts de commerce de la Grèce, contribue à fixer les règles de l'architecture. Tout près de là Sicyone est célèbre par ses sculpteurs : des Sicyoniens, Téléphane, Butade, s'il fallait en croire quelques légendes grecques, auraient inventé la plastique et la peinture. Dipoenos et Scyllis y fondèrent une école fameuse dont Canachos fut le meilleur artiste. A Argos, de l'atelier d'Agéladas sortiront Phidias, Myron et Polyclète. Près de la côte de l'Attique, à Égine, l'école de sculpture, dont les origines

remontent à Smilis, est une des plus actives à la fin du vi⁰ siècle et au commencement du v⁰; Onatas surtout est connu par son habileté à travailler l'airain, à composer des groupes de combattants. Plus à l'ouest, Olympie, sanctuaire de Zeus, est un des centres de la vie hellénique, grâce aux jeux qui s'y célèbrent. Ville sacrée, elle deviendra comme un vaste musée où se presseront les monuments de tous les arts.

Dans le Péloponèse, la métropole de la puissance dorienne est Sparte. Fondée par des guerriers, régie par des institutions qui visent à faire de tous les citoyens de vigoureux soldats, Sparte semble ne point offrir aux arts un terrain favorable. Un peu plus tard, l'historien Thucydide écrivait : « Si quelque jour Lacédémone devenait déserte et qu'il ne restât que les temples et l'espace occupé par les édifices, la postérité croirait difficilement à la puissance tant vantée du peuple spartiate... En effet, c'est moins une ville qu'une réunion de bourgs, et l'on n'a cherché la magnificence ni pour ses temples ni pour ses autres monuments. » Aujourd'hui l'emplacement de Sparte, où les ruines mêmes ont presque disparu, semble justifier ce jugement, et pourtant, si l'on consulte d'autres écrivains, Sparte comptait autrefois plus de cinquante-quatre temples. L'architecture n'y était donc pas méprisée, la sculpture non plus; parmi les artistes de l'école spartiate, un surtout fut célèbre, Gitiadas, sculpteur, architecte, poète, qui vécut au vi⁰ siècle. Seule la peinture semble avoir été mal vue à Sparte, où Lycurgue avait défendu de teindre les vêtements « parce que la couleur lui semblait propre à flatter les sens ».

Dans la Grèce continentale, la grande cité ionienne, Athènes, va devenir le centre des arts. Sa situation même l'y prédestine. L'Attique ouvre sur la mer, vers l'Archipel, et de là vers l'Asie, ses ports du Pirée, de Munychie et de Phalère, tandis que du côté de la terre les montagnes de l'Hymette, du Pentélique et du Parnès l'enserrent et la défendent. Au centre de la plaine se dresse le rocher sacré, l'Acropole, où Athéna et Poseidôn se disputèrent le protectorat de la cité naissante. Nulle part l'esprit grec ne s'est manifesté avec plus d'éclat, de finesse et de grâce. Au VI^e siècle, grâce aux institutions démocratiques établies par Solon, commence la grandeur d'Athènes. Pisistrate, qui s'empare pour quelque temps du pouvoir, est épris de la gloire de la cité; il protège les lettres et les arts. Par ses soins sont recueillis et coordonnés les poèmes homériques; pour lui travaillent les architectes Antistates, Callaeschros, Antimachides, Porinos, qui commencent le grand temple de Jupiter Olympien et qui élèvent le premier Parthénon, dont les débris se reconnaissent encore, encastrés dans le mur d'enceinte de l'Acropole. En même temps se développe là première école de sculpture attique avec Endoios, Antenor, Critios, Nesiotès, plus tard enfin Calamis, qui fut même le contemporain de Phidias, mais qui resta plus attaché que lui aux vieilles traditions. Délivrée de la tyrannie des Pisistratides, Athènes dirige l'héroïque résistance de la Grèce contre les Perses et acquiert sur le monde hellénique une suprématie que Sparte seule lui disputera. Ceux qui la gouvernent aiment, comme Pisistrate, les lettres et les arts. Cimon qui, de 471 à 449, dirigea presque con-

stamment les affaires d'Athènes, protège Eschyle, dont la tragédie des Perses célèbre les victoires nationales; il fait élever le temple de Thésée, il attire à Athènes le peintre Polygnote de Thasos, qui retrace les vieilles légendes de la Grèce, les épisodes de la guerre de Troie. Le premier, d'après Pline l'Ancien, celui-ci représenta les femmes avec leurs parures, leurs vêtements aux broderies brillantes, leurs coiffures variées. Il rompit l'immobilité et la rigueur des traits du visage, tradition de ses prédécesseurs; il ouvrit la bouche de ses personnages, sut les faire sourire.

Les monuments de l'art archaïque. — Ce n'est point seulement par des textes d'écrivains que nous pouvons juger l'art de cette époque, les monuments en sont disséminés d'un bout à l'autre du monde grec. On suit ainsi, de génération en génération, le développement de l'architecture. Les ordres se constituent, l'ordre dorique plus simple et plus fort, l'ordre ionique plus riche et plus élégant; dans l'un, les Grecs reconnaissaient le principe mâle, dans l'autre, le principe féminin; l'ordre corinthien ne viendra que plus tard. Pendant la période qui nous occupe, le dorique domine. Autour des murs rectangulaires qui forment le temple se développent des portiques soutenus par des colonnes; de la façade antérieure et postérieure ils rayonnent souvent sur les longs côtés; c'est alors le temple périptère (qui a des ailes autour) dont les colonnades continues rappelaient aux Grecs les ailes de l'oiseau. En avant du temple se dresse le grand autel où brûlent les chairs des victimes; l'édifice lui-même comprend le *pronaos* ou vestibule, le *naos*

ou sanctuaire, et quelquefois l'*opisthodome* (la salle située en arrière), où l'on conserve le trésor de la divinité. Dans les plus beaux temples, une double colonnade, qui supporte un étage supérieur, divise le sanctuaire en trois nefs ; au centre, vers le fond, se dresse la statue du dieu ou de la déesse. Une ouverture, ménagée dans le toit à double pente, introduit à l'intérieur l'air et la lumière. Au dehors, des tons éclatants, mais employés avec goût, détachent les lignes de l'édifice [1]. Les plus anciens temples dont il reste des ruines sont encore lourds et trapus, tel est celui de Corinthe. En Sicile, à Syracuse et à Sélinonte, dans le sud de l'Italie, à Pæstum et à Métaponte, dans le temple d'Égine, et à Athènes, dans celui de Thésée (cette attribution est douteuse), les proportions se dégagent graduellement, la colonne s'élance plus haut, tout en gardant son aspect vigoureux.

Ainsi grandit également la sculpture. Lorsque le Grec a voulu représenter ses dieux, il a commencé par quelque pierre plantée en terre. Puis il s'essaye à indiquer les membres ; ce sont les *xoana* « aux yeux clos, aux bras pendants et collés au corps », disait un écrivain ancien. Quelques-unes de ces vieilles images qu'on peignait, qu'on revêtait d'étoffes étaient encore longtemps après l'objet de la vénération ; ainsi l'Athèna en bois qui était conservée à Athènes dans l'Érechthéion. Une statue un peu plus récente, mais qui doit remonter au moins au VIIe siècle, l'Artémis de Délos, peut donner une idée

[1]. Il eût été trop long d'entrer ici dans une description détaillée des ordres et du plan des temples grecs. V. Collignon, *ouv. cité*, p. 43-82.

de ces premiers essais. Le jour où un artiste plus audacieux brisa cette sorte de gaine où le corps était emprisonné et détacha les membres, on en fit un personnage légendaire. « Dédale, écrit l'historien Diodore de Sicile, fut tellement supérieur à tous les autres hommes, qu'on inventa sur lui des fables merveilleuses. Les statues qu'il avait faites étaient, disait-on, semblables à des êtres vivants ; elles voyaient, elles marchaient... C'est lui qui, le premier, leur ouvrit les yeux, leur délia les jambes et les bras. » Dès lors, rien n'est intéressant comme de voir l'art qui s'anime, se dégage, et par l'observation de la nature arrive en quelques générations à des œuvres admirables.

S'il est impossible d'en suivre ici tous les progrès, du moins quelques comparaisons en indiqueront le caractère. A la fin du viie siècle ou au commencement du vie siècle, dans les métopes de Sélinonte, l'artiste, s'il veut rendre le mouvement et la forme, ignore encore toute proportion. Dans les frontons d'Égine (musée de Munich), qui datent de la fin du vie siècle ou du commencement du ve, l'art est déjà complet : l'artiste sait grouper les personnages dans de vastes compositions (Hercule et ses compagnons combattant le roi de Troie, Laomédon ; les Grecs et les Troyens se disputant le corps de Patrocle), il rend les formes du corps avec une fidélité et une vigueur qu'on ne saurait guère dépasser ; seules les têtes, copiées sur le même modèle, paraissent étrangères à l'action. Il semble que, pour atteindre à la perfection, on n'attende plus que cette intelligence supérieure qui saura combiner harmonieusement les qualités des diverses écoles.

En effet, il existe des écoles, trois surtout qui ont une physionomie bien distincte. L'école ionienne d'Asie,

FIG. 8. — HERAKLÈS. — (Fronton d'Égine. Munich.)

qui se développe dans un pays plus riche et plus chaud, s'abandonne à une grâce un peu molle dont les bas-

reliefs du monument des Harpies, à Xanthos en Lycie (British Museum), offrent un des meilleurs exemples. L'école attique recherche de bonne heure une finesse un peu sèche; un bas-relief qui représente une femme montant sur un char en donnera l'idée (Athènes). L'école dorique, dont la supériorité est incontestable, à laquelle se rattachaient les sculpteurs d'Égine, est la plus robuste, celle qui serre de plus près la réalité. Toutes trois, du reste, se développent parallèlement, s'affranchissant des influences étrangères [1].

Cette rapidité avec laquelle la sculpture se transforme s'explique par la façon dont les Grecs aimaient et comprenaient la beauté physique. Un corps vigoureux, dont toutes les parties se correspondent harmonieusement, dont tous les mouvements sont souples et élégants, était l'idéal qu'ils se proposaient et que l'éducation s'efforçait de réaliser. Dans les fêtes nationales auprès des sanctuaires les plus fameux, tels apparaissaient ces athlètes qui n'étaient point des lutteurs de profession, mais souvent les premiers citoyens. Pour perpétuer la mémoire des vainqueurs, la sculpture était appelée à conserver leurs traits et l'artiste s'exerçait ainsi par la reproduction des plus beaux modèles. Dans la vie de chaque jour les exercices du gymnase lui offraient le même spectacle.

La grande peinture est de tous les arts celui qui est le plus mal connu. Ses œuvres, fort exposées aux atteintes du temps, ont péri. J'ai nommé déjà Polygnote dont les

1. On trouve, au Louvre, plusieurs œuvres de l'ancienne sculpture grecque : fragments de statues trouvés à Actium, à Samos; frise du temple d'Assos (Asie Mineure); bas-reliefs de l'île de Samothrace, de Thasos, de Pharsale, etc.

plus belles compositions (*la Prise de Troie, l'Ulysse aux*

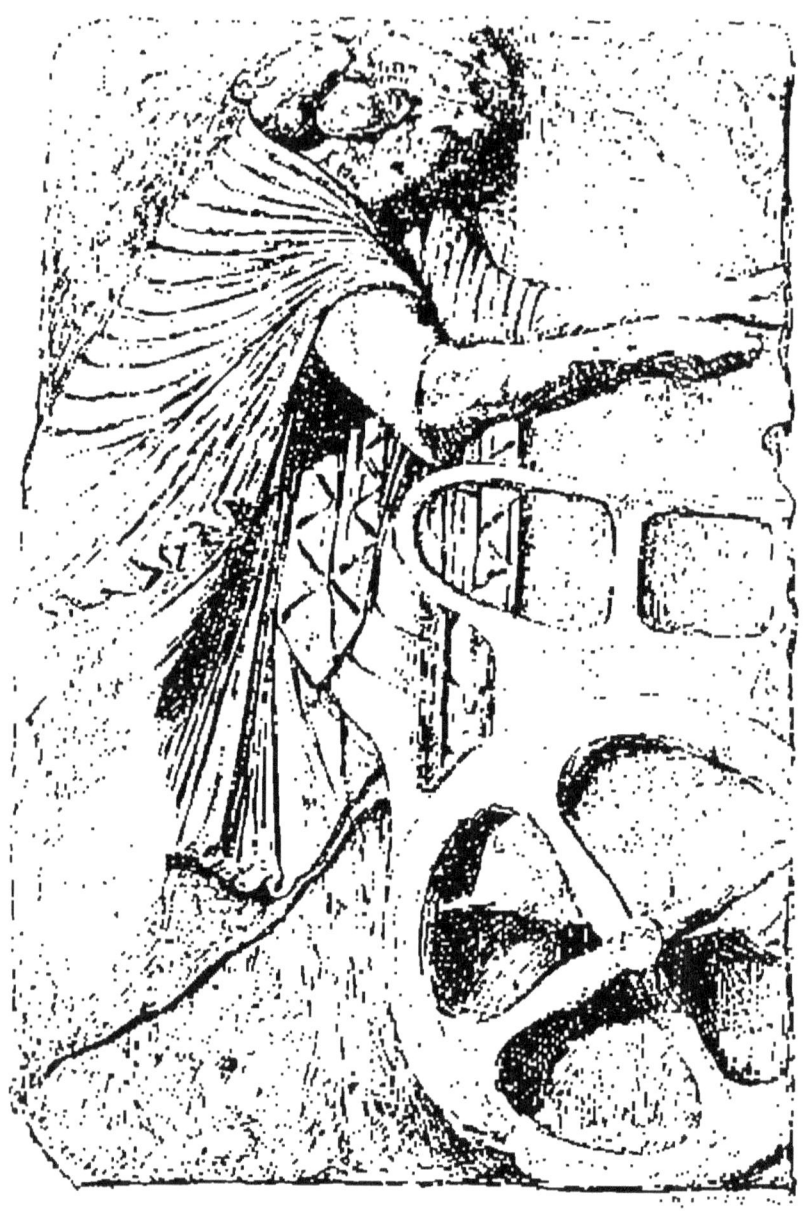

FIG. 9. — FEMME MONTANT SUR UN CHAR. — (Athènes.)

enfers) se trouvaient à Athènes et à Delphes; on n'en peut juger que d'après les écrivains anciens. Les vases

peints, qui nous sont parvenus en grand nombre, suppléent, dans une certaine mesure, à ces pertes. Dès une haute antiquité, c'était un usage partout répandu que de décorer d'ornements et de figures les vases de terre. Les représentations, d'abord rudimentaires, se perfectionnèrent rapidement. Tandis que le potier donnait à ses vases des formes variées et originales qui charment le regard par l'élégance des lignes, à côté de lui le peintre y développait des compositions dont les sujets sont empruntés à la mythologie et à l'histoire légendaire, ou même à la vie ordinaire. C'étaient là des œuvres souvent fort soignées et que leurs auteurs signaient parfois.

A Athènes, aux grandes fêtes de la déesse nationale, les prix offerts aux vainqueurs étaient des vases dits *panathénaïques*. Le commerce emportait au loin les vases grecs; beaucoup ont été retrouvés en Étrurie. Pourtant, au vi° siècle, on se contentait en général de détacher les figures en noir sur un fond rouge, et ce procédé même avait encore quelque chose de primitif et d'archaïque.

CHAPITRE III

L'ART GREC AU TEMPS DE PÉRICLÈS

Athènes au temps de Périclès. — Au v° siècle, et surtout à Athènes, l'art grec atteint à son apogée. La cité qui avait dirigé la lutte contre les Perses en avait aussi recueilli l'honneur; elle commandait à la

confédération ionienne, formée pour assurer la défense, et elle étendait son influence à tout le monde hellénique. A l'intérieur, la démocratie avait définitivement triomphé, mais elle se limitait à un petit nombre de citoyens; au milieu de la foule des esclaves et des étrangers établis en Attique, les Athéniens formaient plutôt une aristocratie dont toutes les institutions tendaient à assurer la supériorité.

Vers le milieu du siècle, dans cette ville puissante et prospère, domine Périclès. Sans exercer la tyrannie, c'est par le prestige de l'intelligence et de l'éloquence qu'il gouverne ses concitoyens. Chez lui, du reste, nulle ambition mesquine; sa vie est simple et sans faste, et, s'il aime l'autorité, il veut la faire servir à la grandeur d'Athènes. Tout doit concourir à ce but : aussi bien que les armes et le commerce, les lettres et les arts dont son esprit goûte la beauté. Encouragés par lui, de toutes les régions accourent ceux qui reconnaissent dans Athènes le centre intellectuel de la Grèce, historiens, poètes, philosophes, savants. Beaucoup sont les amis de Périclès et les collaborateurs de son œuvre.

Phidias. — Dans le domaine des arts, Phidias, né à Athènes vers le commencement du siècle, s'inspire de la pensée de Périclès et il est l'âme de toutes les entreprises. Autour de lui se pressent des artistes d'élite : son parent, le peintre Panœnos, les architectes Ictinos et Mnésiclès, les sculpteurs Alcamène, Agoracrite, Colotès, etc. Périclès leur prodigue les ressources, et le peuple, chez qui le goût des arts est comme un sentiment inné, les admire. Pourtant, dans les dernières années de leur vie, Périclès et Phidias connurent l'impo-

pularité : pour atteindre l'homme politique, on persécuta l'artiste. Phidias fut accusé d'avoir détourné une partie de l'or qui lui avait été confié pour la statue d'Athèna au Parthénon : il réfuta cette calomnie, mais ses ennemis ne se lassèrent point, ils lui reprochèrent d'avoir sculpté sur le bouclier de la déesse deux figures dont l'une avait ses traits, l'autre ceux de Périclès. D'après certaines traditions, Phidias serait mort en prison (vers 431). Périclès lui-même fut bientôt attaqué : on le rendit responsable des premiers revers qui signalèrent la guerre du Péloponèse, de la peste qui décima l'Attique; il mourut triste et méconnu. Mais, avant ces sombres années, Athènes s'était couverte de monuments où le génie grec se manifeste dans tout l'éclat de sa maturité; il n'y a point, dans le monde entier, d'endroit où le beau se soit exprimé sous des formes plus parfaites que l'étroit plateau de l'Acropóle d'Athènes.

Les monuments de l'architecture attique. — Là en effet l'architecture dorique arrive à son plus harmonieux développement. Les architectes athéniens, sans altérer son caractère vigoureux, lui donnent une allure plus élégante et plus aisée. Ils augmentent l'élévation des colonnes et la poussent jusqu'à ce point qu'on ne saurait dépasser sans troubler l'équilibre des proportions de l'édifice; ils ramènent à de justes mesures les dimensions des chapiteaux; ils accordent à l'ornementation toute la place qu'elle peut occuper sans diminuer l'impression simple et sévère de l'ensemble : la force est répandue partout, mais elle est bien pondérée et ne s'accuse avec excès dans aucun détail. Nulle part ces qualités ne se montrent mieux qu'au Parthénon, le temple

de la vierge Athéna, qui se dresse sur le point le plus élevé de la colline (achevé en 437). Ictinos en fut l'architecte. Les dimensions (73ᵐ,80 sur 32ᵐ,80) sont moindres que celles d'autres temples, mais tout est calculé pour les bien faire valoir et pour frapper l'esprit par une impression de grandeur. Transformé en église au moyen

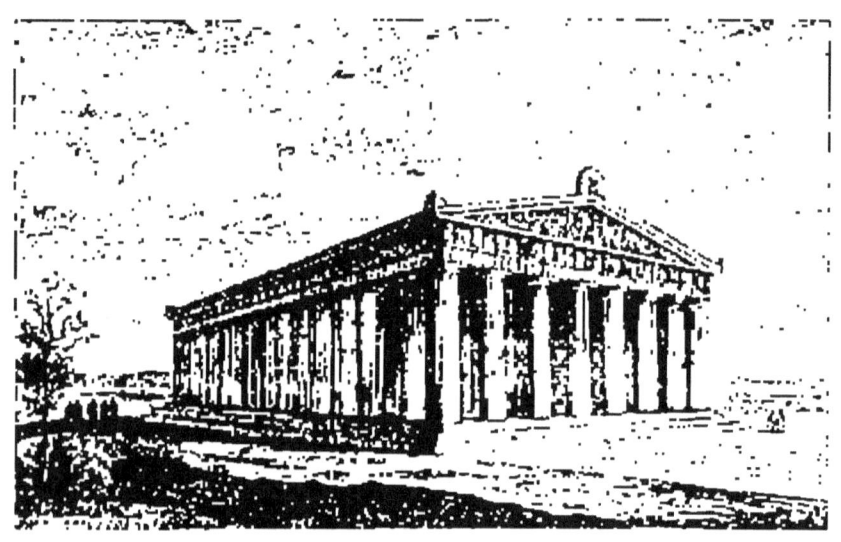

FIG. 17. — VUE DU PARTHÉNON. — (Restauration.)

âge, plus tard détruit en partie sous la domination turque par l'explosion d'une poudrière (1687), dépouillé de sa décoration, le Parthénon n'offre pourtant plus qu'une faible image de sa beauté passée. Au même style appartiennent les Propylées, œuvre de Mnésiclès (437-432), qui forment l'entrée monumentale de l'Acropole.

A côté de l'architecture dorique, l'architecture ionique prodigue sur l'Acropole la variété de ses lignes et la richesse de sa décoration. Aux Propylées, l'ordre ionique se combine avec l'ordre dorique : celui-ci forme

l'ordonnance extérieure où la force doit être accusée, à celui-là est réservé l'intérieur. Près des Propylées, au bord d'une étroite terrasse, le petit temple de la Victoire Aptère ; plus loin l'Érechthéion, voisin du Parthénon, représentent tout ce que l'élégance et la grâce peuvent engendrer de plus exquis sans tomber dans la recherche et l'affectation. L'Érechthéion, commencé sous Périclès, n'a été achevé qu'après lui ; là se voyaient l'olivier qu'Athèna avait fait sortir du sol, le trou que le trident de Poseidôn avait creusé dans le roc. Nul temple à Athènes n'avait plus d'importance par la grandeur et le nombre des souvenirs, et, pour les respecter, l'architecte avait dû enfermer plusieurs édifices dans une même enceinte.

Ces monuments (et il s'en trouvait d'autres qui ont disparu), si rapprochés qu'ils soient, ne se nuisent pas les uns aux autres ; on croirait même qu'ils ont été placés de manière à se faire mieux valoir par le contraste des styles, le temple de la Victoire Aptère à côté des Propylées, l'Érechthéion à côté du Parthénon. Aucun n'est dérobé à la vue ou écrasé par son voisin, on peut les étudier isolément ; réunis, ils forment un ensemble d'une harmonie incomparable. Cependant cette froide et monotone symétrie, qu'on a si souvent exaltée au nom de l'antiquité, n'existe pas ici. Les monuments, loin de s'aligner dans un ordre uniforme, sont librement groupés ; on n'a même point partout taillé et retaillé la colline qui les porte afin de lui donner un aspect régulier ; en bien des endroits apparaissent les accidents du roc, dont les lignes brisées font mieux valoir l'ordonnance des lignes architecturales.

Les différences de niveau n'ont pas été supprimées; on les retrouve aux Propylées, à l'Érechthéion; en outre, dans ces deux édifices, des parties qui se correspondent

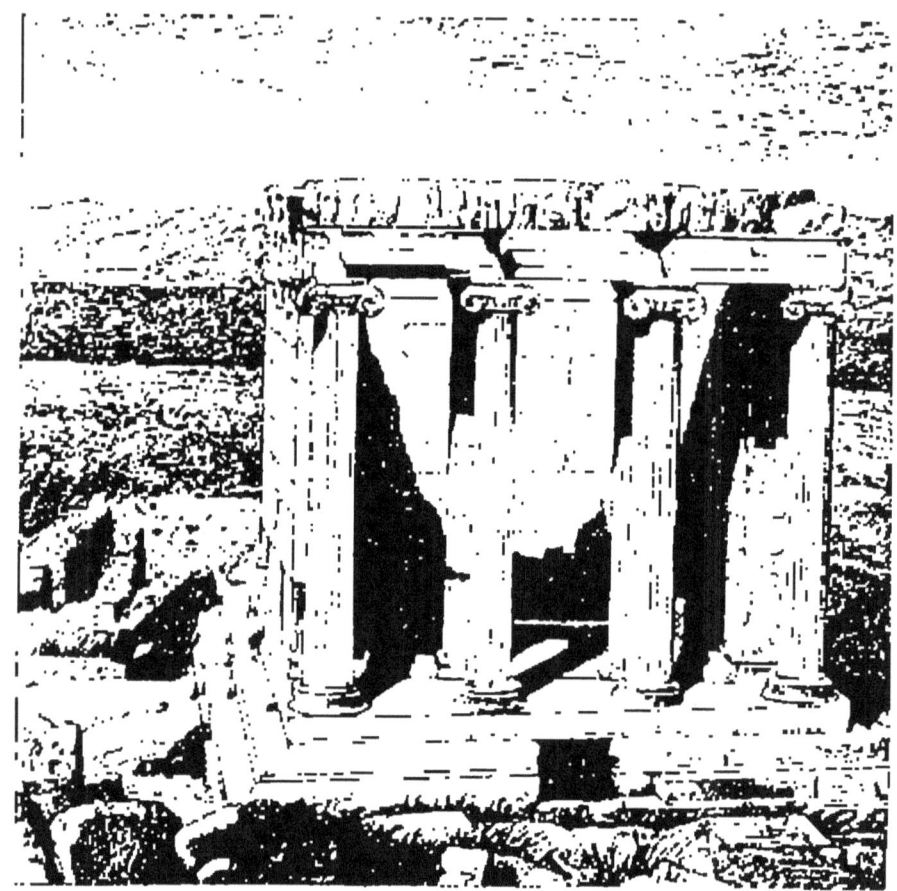

FIG. 11. — TEMPLE DE LA VICTOIRE APTÈRE.

n'ont ni les mêmes proportions ni le même aspect. En un mot, l'ordre et l'harmonie sont partout, nulle part la discipline étroite et mesquine qui étouffe l'art sous prétexte de le mieux régler.

Bien d'autres monuments s'élevèrent à Athènes au v^e siècle. Sur la pente de l'Acropole, fut commencé

le théâtre en pierre de Dionysos. Les représentations dramatiques en Grèce avaient un caractère religieux, elles prirent naissance aux fêtes de Dionysos et formèrent une institution publique; aussi les théâtres étaient-ils de beaux et vastes édifices. En dehors de la ville, Ictinos dirigeait à Éleusis la reconstruction des sanctuaires de Déméter et de Coré, si vénérés à cause des mystères qui s'y célébraient. A la pointe de l'Attique, dominant la mer, se dressait à Sunium un temple d'Athéna; à Rhamnonte, près de Marathon, en souvenir de la victoire sur les Perses, fut construit le temple de Némésis, la déesse de la Vengeance. Dans le Péloponèse même on avait recours aux architectes athéniens : Ictinos fut chargé de construire le temple d'Apollon à Phigalie.

La sculpture; Phidias et son école. — La sculpture avait été jusqu'alors plus florissante dans le Péloponèse qu'en Attique; Phidias lui-même, bien qu'Athénien, avait étudié dans l'atelier d'Agéladas à Argos. Ce qui lui assura une si grande supériorité, c'est qu'il sut unir aux fortes qualités des maîtres doriens l'élégance et la finesse de l'esprit ionien. Grâce à l'élévation de son esprit, il donne aux divinités une expression de noblesse et de majesté qu'on ignorait avant lui et qui s'effacera dans la suite; mais il excelle aussi à animer et à assouplir le marbre. Ce qu'il y avait encore çà et là de raide ou de gauche dans les œuvres antérieures disparaît ici; qu'on regarde comment les personnages se groupent dans les compositions, ou qu'on étudie isolément quelque figure, tout est simple, naturel et harmonieux.

Phidias a été surtout le sculpteur d'Athèna ; il fit huit ou neuf fois sa statue. Ce type divin convenait entre tous à son génie en même temps qu'à celui d'Athènes. Athèna était déesse de beauté, d'intelligence et de force ; elle unissait toutes les facultés dont les manifestations étaient chères aux Athéniens ; Phidias sut en confondre l'expression et combiner dans ses figures la perfection de la forme et l'élévation de l'idée. Telle était la statue de la déesse, malheureusement perdue, qu'il avait exécutée pour le Parthénon. Les chairs étaient d'ivoire, les draperies et les accessoires d'or, selon les procédés de la sculpture chryséléphantine. Athèna était debout, vêtue d'une tunique qui lui tombait jusqu'aux pieds ; l'égide, sur laquelle se détachait la tête de Méduse, protégeait sa poitrine ; un casque, orné d'un sphinx et de griffons, couvrait la tête ; une des mains supportait une Victoire haute de six pieds, l'autre tenait peut-être la lance. Sur le bouclier, posé à terre, et sur le piédestal, se développaient des bas-reliefs. Mais, pour nous faire une idée de ce chef-d'œuvre, nous sommes réduits à la description parfois confuse de Pausanias et à des copies dont la valeur est très médiocre, l'exactitude relative [1].

Les sculptures qui décoraient les diverses parties de l'édifice, si elles ne sont point toutes l'œuvre de Phidias, ont du moins été conçues par lui et exécutées sous sa direction. Dans les deux frontons étaient représentées la naissance d'Athèna, et la querelle de la déesse et de Poseidôn se disputant l'Attique. L'explosion qui mutila

1. V. Collignon, *Mythologie figurée de la Grèce* (Bibliothèque de l'enseignement des beaux-arts), p. 70 et suiv.

le Parthénon a détruit en partie ces belles compositions ; un peintre français, Carrey, les avait dessinées peu d'années auparavant [1]. Parmi les statues qui survécurent, beaucoup ont été enlevées au commencement du siècle par lord Elgin et se trouvent à Londres, au British Mu-

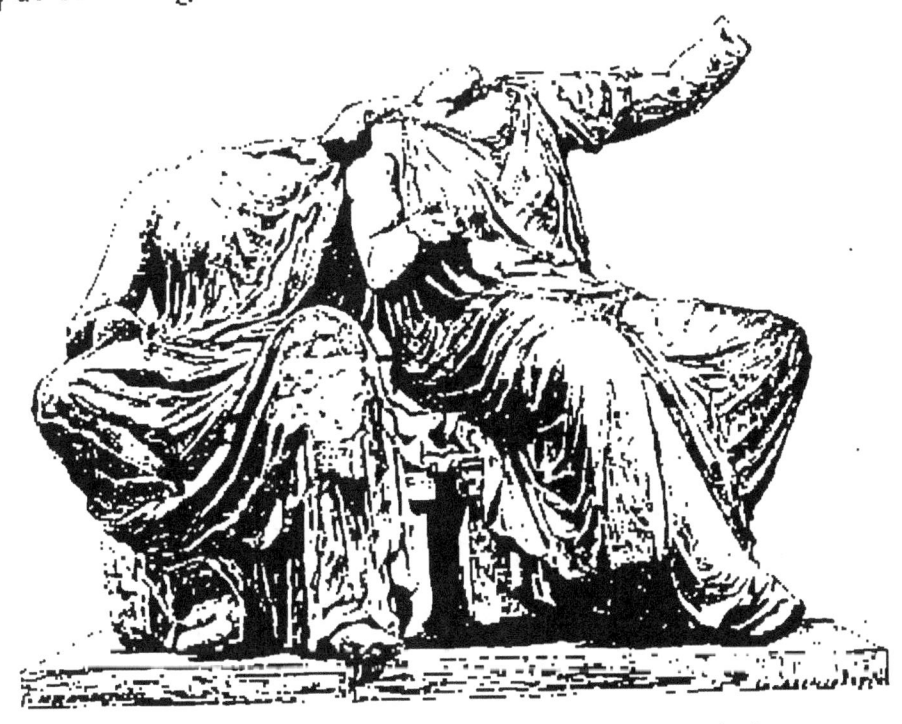

FIG. 12. — DÉMÉTER ET CORÉ. — (Fronton oriental du Parthénon.)

seum. Bien qu'elles aient fort souffert, certains morceaux, tels que le groupe de Déméter et Coré, la figure de l'Ilissos, etc., sont sculptés avec une telle supériorité

[1]. Ces dessins ont été publiés dans l'ouvrage inachevé de de Laborde, *le Parthénon*, et plus récemment dans la publication allemande de Michaëlis sur le Parthénon. Si les dessins de Carrey donnent quelque idée de la composition, ils sont inexacts au point de vue du style. En outre, au temps de Carrey, le centre du fronton oriental était déjà ruiné.

qu'il semble naturel d'y reconnaître la main du maître. Quel que soit l'intérêt des métopes, dont il nous

FIG. 13. — FRISE DU PARTHÉNON. — (Groupe de dieux.)

reste aussi d'importants fragments, la frise du temple appelle surtout l'attention : les scènes qui s'y déroulent sur une longueur de 160 mètres environ forment la plus

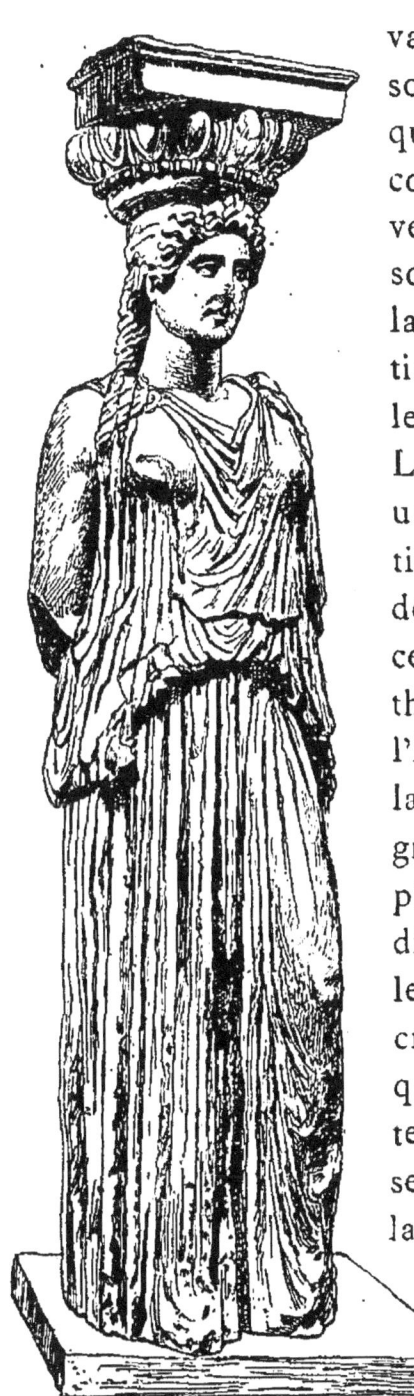

FIG. 14. — CARIATIDE DE L'ÉRECHTHÉION.

vaste composition qui nous soit parvenue de cette époque. Malheureusement beaucoup de bas-reliefs sont gravement atteints; en outre, ils sont aujourd'hui disséminés; la plupart se trouvent au British Museum, un au Louvre, les autres encore à Athènes. Le sujet traité avait à la fois un caractère religieux et national : il s'agissait en effet de la fête athénienne par excellence, de ces grandes Panathénées qui se célébraient en l'honneur de la protectrice de la cité. L'artiste en avait groupé tous les épisodes, et de plus, il y avait introduit les dieux eux-mêmes contemplant le cortège qui montait à l'Acropole. Dans la procession qui défile ainsi sur la frise du temple figurent toutes les classes de la population, vieillards, citoyens armés, jeunes filles, éphèbes à cheval ou montés sur des chars. Dans cette foule, où l'on comptait au moins 320 figures,

nulle confusion, et d'autre part nulle uniformité monotone : si un même sentiment partout répandu assure l'unité de la composition, les attitudes ne se répètent point, chaque personnage a sa physionomie et son rôle et se distingue par quelque détail de ceux qui l'entourent. Ce qui est commun à tous, c'est la beauté; pour les Athéniens, elle n'était point le propre de la seule jeunesse, et Xénophon rapporte que, pour les Panathénées, « on choisissait les plus beaux vieillards, comme pour déclarer que la beauté est de tous les âges ».

Tout autour du Parthénon des œuvres qui existent encore en partie attestent l'influence de Phidias. Les plus belles sont les cariatides de l'Érechthéion, ces jeunes filles à la fois si fortes et si élégantes qui, richement drapées, supportent l'architrave et, grâce à une légère inclinaison des jambes, semblent vivre et se mouvoir. Les Victoires sculptées sur la balustrade du temple de la Victoire Aptère, si ravissantes qu'elles soient, témoignent cependant d'un goût déjà moins pur : on y sent la recherche, et la grâce n'y est plus aussi naturelle. Elles appartiennent plutôt au ive siècle.

L'action de Phidias et de son école ne s'exerçait pas seulement à Athènes; le maître était partout connu, et, quand les Éléens voulurent achever la décoration du nouveau temple de Zeus à Olympie, ils s'adressèrent à lui et à ses disciples. Phidias se chargea de la statue du dieu en or et en ivoire, et le type qu'il lui donna fut considéré comme un modèle de beauté et de noblesse. Sur le fronton oriental Paeonios de Mendé (en Thrace) représenta Pélops se préparant à lutter contre Oenomaos dans la course de chars qui lui assurera le pouvoir; sur

le fronton occidental Alcamènes de Lemnos sculpta le combat des Centaures et des Lapithes. Un grand nombre de débris de ces deux compositions ont été retrouvés dans les fouilles qui ont eu lieu récemment à Olympie. Paeonios, dont on a exhumé en outre au même endroit une Victoire, est un sculpteur énergique, mais parfois rude, chez qui l'influence de Phidias est peu sensible; Alcamènes, qui avait vécu à Athènes, contemporain, sinon au sens absolu, disciple de Phidias, se montre plus savant et plus tempéré [1].

FIG. 15. — FIGURE DU TEMPLE DE LA VICTOIRE APTÈRE.

Myron et Polyclète. — L'exemple de Paeonios montre que, quelle que fût la supériorité du maître athénien, toute l'histoire de la sculpture grecque au v{e} siècle ne se résume pas en lui.

1. Sur les fouilles d'Olympie, voir Rayet, *Gazette des Beaux-*

Parmi ceux qui s'en distinguent, deux surtout sont connus, Myron et Polyclète, qui étudièrent aussi dans l'atelier d'Agéladas. Myron avait sculpté, entre autres œuvres, un *Discobole* (joueur de disque) où les anciens louaient l'énergie du mouvement et l'exactitude du modelé; des copies nous en sont parvenues. On lui attribue quelquefois, mais sans preuve, les métopes du temple de Thésée à Athènes qui existent encore. Polyclète n'avait point les vastes conceptions ni la beauté d'expression de Phidias; mais, in-

FIG. 14. — FRONTON OCCIDENTAL D'OLYMPIE.
(Tête de jeune fille, par Alcamènes.)

férieur par le génie, il l'emportait presque par la science de l'exécution, et les anciens déclaraient que « personne ne l'égalait pour la finesse des détails ». Il se restreignait volontiers à des figures isolées dont il choisissait les modèles exclusivement dans la jeunesse, à cet âge où le corps formé présente un parfait équilibre. Les attitudes qu'il reproduisait répondaient moins à des sentiments

Arts, 1877 et 1880. Le Louvre possède deux métopes d'Olympie, trouvées en 1831, lors des fouilles de l'expédition de Morée.

FIG. 17. — DORYPHORE.
(D'après Polyclète, musée de Naples.)

de l'âme, qu'au désir de faire valoir l'harmonie physique de l'être humain. Aussi avait-il écrit sur les proportions du corps humain; le *canon* de Polyclète devint en quelque sorte classique, et ses statues, conformes aux préceptes qu'il exposait, furent considérés comme autant de types d'études, surtout le *Doryphore* (porte-lance) et le *Diadumène* (athlète qui se couronne d'une bandelette), dont il nous reste d'assez bonnes copies.

A côté de ces grands maîtres, combien d'autres dont les noms seuls sont connus! combien d'œuvres aussi dont on ignore les auteurs! A cette heureuse époque, l'excellence de la sculpture ne se manifestait point seulement dans les grandes œuvres destinées

à la décoration des monuments publics, elle se montrait encore dans celles qui n'avaient qu'une moindre importance et un caractère privé. C'était depuis longtemps un usage répandu en Grèce de placer sur les tombeaux des stèles avec l'image du mort; on le représentait se séparant de sa famille, célébrant le banquet funèbre, ou, si c'était une femme, s'occupant de sa toilette. Un assez grand nombre de ces stèles ont été retrouvées, notamment à Athènes; beaucoup sont fort postérieures au ve siècle; il en est cependant qui appartiennent à peu près à cette époque, comme celle du cavalier Dexiléos, qui est datée (394), et celle d'Hégéso, qui a toute la noblesse et la grâce simple des œuvres de ce temps.

La grande peinture est mal connue; on en est toujours réduit à quelques noms, à la mention d'œuvres disparues. A la décoration d'un portique d'Athènes (le *Poecile*), avaient travaillé, avec Polygnote, Micon et Panaenos. A côté d'épisodes légendaires on y voyait la représentation d'événements récents, tels que la bataille de Marathon. On ne saurait douter que là aussi de remarquables progrès ne se soient accomplis, si l'on étudie les vases de cette époque. Aux figures noires sur fond rouge se substituent peu à peu les figures rouges sur fond noir mieux dessinées, et où le détail des traits et des draperies est indiqué avec plus d'exactitude et de finesse. Parmi les peintres céramistes, Epictétos, Sosias, Euphronios, Chachrylion, etc., ont signé des compositions qui, par les conceptions et le style, sont dignes d'être attribuées au ve siècle. Plus d'une fois, sans doute, ils se sont inspirés des œuvres des grands maîtres de la peinture, qui ne nous sont point parvenues.

CHAPITRE IV

L'ART GREC APRÈS LE V^e SIÈCLE

Caractère général du iv^e siècle. — Le iv^e siècle est, dans l'histoire générale de la Grèce, une époque troublée. Aux guerres entre Athènes et Sparte se rattachent dans presque toutes les villes des luttes entre l'aristocratie et la démocratie. Athènes vaincue s'affaiblit, mais il en est de même de Sparte victorieuse. Partout l'ancien régime de la cité est en décadence. Avec l'intervention prépondérante de la Macédoine dans les affaires de la Grèce, une nouvelle forme de gouvernement apparaît : Philippe et Alexandre rêvent de grouper en un même faisceau les forces helléniques et de les diriger avec un pouvoir monarchique. Les conquêtes d'Alexandre répandent, il est vrai, la civilisation grecque en Orient et en Égypte; mais ses conceptions politiques disparaissent en grande partie avec lui. En même temps que les institutions se transforment, les mœurs changent, elles deviennent plus molles et plus efféminées. Les arts se ressentent de ces événements. Ce serait exagérer qu'appliquer à l'art du iv^e siècle le mot de décadence; pourtant, quel que soit son charme, il n'est plus aussi fort ni toujours aussi pur que celui du v^e. Sans cesse se manifeste l'esprit de recherche, ici par la tendance à l'emphase, là par un maniérisme séduisant, mais dangereux.

L'ordre corinthien et la nouvelle école d'architecture

ionique[1]. — Dans l'architecture apparaît nettement un troisième ordre, le corinthien, au chapiteau orné de feuilles d'acanthe, ordre riche, élégant, mais d'un aspect moins simple. Les Grecs en attribuaient l'invention à un sculpteur de Corinthe (vers 440), Callimaque, qui probablement n'eut d'autre rôle que d'en fixer et d'en populariser les formes. Le plus ancien monument encore debout où il domine est le monument choragique de Lysicrate à Athènes, qui date de 335. Mais on a découvert quelques chapiteaux corinthiens isolés qui sont antérieurs : le corinthien avait été combiné avec le dorique et l'ionique dans le temple d'Athèna à Tégée, reconstruit après 395. Sur les côtes d'Asie, se forme une nouvelle école ionique dont le chef fut Pythios, architecte et sculpteur. Ennemi de l'ordre dorique, qu'il trouvait trop lourd, il voulait donner à l'ionique des proportions à la fois plus grandioses et plus légères et en augmenter la richesse décorative. Il travailla au Mausolée, ce célèbre tombeau qu'Artémise, reine de Carie, éleva à son époux (vers 352); il construisit à Priène (avant 334) un temple d'Athèna qui fut considéré comme un modèle et qu'on s'empressa d'imiter, notamment à Didymes, dans le temple d'Apollon, œuvre de Paeonios d'Éphèse et de Daphnis de Milet, et à Éphèse, dans le fameux temple d'Artémis, qui, brûlé en 356 par Érostrate, fut rebâti dans la seconde moitié du siècle. Dans tous ces temples, les dimensions étaient plus vastes, les colonnes plus élevées, l'ornementation plus compliquée.

1. Rayet et Thomas, *Milet et le golfe Latmiaque*; Rayet, *l'Architecture ionique en Asie*, Gazette des Beaux-Arts, 1875-76.

La sculpture: Scopas, Praxitèle, Lysippe. — Pythios était aussi sculpteur. Dans la décoration du Mausolée, (fragments importants au British Museum), il avait exécuté plusieurs figures. Les frises représentaient des combats d'Amazones, de Grecs et de Centaures. Au sommet se détachaient les statues d'Artémise et de Mausole. Le sculpteur le plus célèbre de cette école fut Scopas de Paros, qui travaillait aussi comme architecte. Scopas a de la vigueur, du mouvement; mais on sent chez lui l'effort et la recherche; il vise à l'effet et n'est pas exempt d'emphase.

FIG. 18. — VICTOIRE DE SAMOTHRACE.
(Louvre.)

Ces qualités et ces défauts se montrent dans les sculptures du Mausolée, auxquelles il a collaboré. L'expression des passions vives et enivrantes tient aussi plus de place chez lui : s'il sculpte encore des Athèna et des Artémis, il paraît

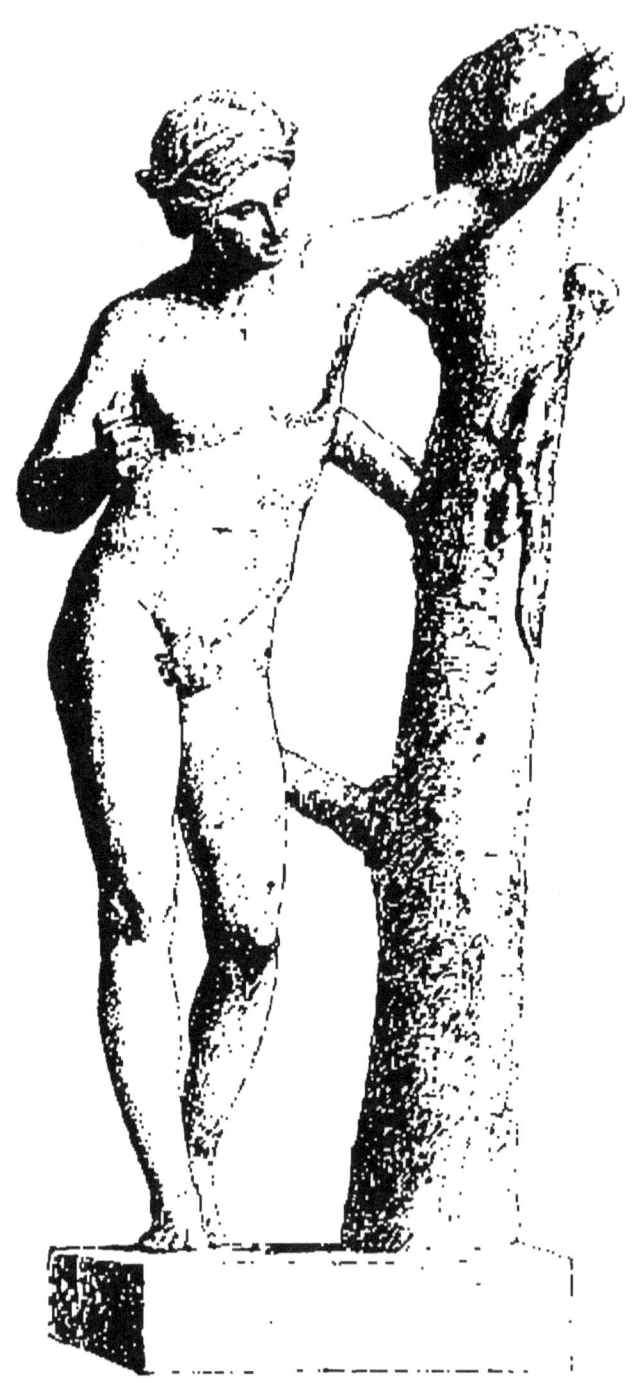

FIG. 19. — APOLLON SAUROCTONE.
(D'après Praxitèle, musée du Vatican.)

avoir eu de la prédilection pour des divinités d'un caractère plus sensuel, tels que Dionysos, Aphrodite, Eros. On peut attribuer à son école des œuvres remarquables de cette époque, notamment la Victoire de Samothrace (Louvre) d'une si fière allure et où la vie déborde avec tant de puissance. Faut-il ajouter la Vénus de Milo (Louvre) ? Cette attribution paraît moins certaine, et ce beau marbre est un de ceux qu'on éprouve le plus de peine à rattacher avec précision à une école.

A Athènes, Praxitèle, au milieu du IV^e siècle, poursuit la grâce ; mais son style a quelque chose de voluptueux et d'un peu mièvre. Le premier, avec sa célèbre Aphrodite de Cnide, dont il existe des copies, il introduit dans la sculpture grecque les figures nues de femmes. Ses dieux eux-mêmes ont une allure efféminée : ainsi l'Apollon Sauroctone (tueur de lézards), dont il reste plusieurs copies, est un adolescent, presque un enfant, aux formes de fille, appuyé au tronc d'un arbre, dans une attitude d'une élégance recherchée. Ses œuvres séduisaient par le charme de l'expression et la délicatesse de l'exécution ; mais, si l'on excepte un Hermès retrouvé à Olympie et qui paraît être de lui, nous ne les connaissons plus que par des copies.

Un peu plus tard, Lysippe, qui devint le sculpteur d'Alexandre, représente d'autres tendances ; il appartient à Sicyone et conserve plus fidèlement les traditions sévères des écoles doriennes. La force l'attire, et le dieu qu'il aime surtout à sculpter est Héraklès aux membres robustes ; dans l'atelier de Lysippe, ce ne sont point des courtisanes ou de frêles adolescents qui posent, mais des athlètes et des guerriers. Il observe la nature, la

rend avec précision, bien qu'en donnant aux corps des proportions plus élancées que les sculpteurs du vᵉ siècle. L'*Apoxyomenos* (athlète au strigile), dont il existe une copie au Vatican, offre un exemple du type choisi par Lysippe. L'*Hercule Farnèse* (musée de Naples), signé par Glycon l'Athénien, reproduit peut-être une œuvre du maître.

Il faut rattacher à la sculpture du ivᵉ siècle un grand nombre de ces terres cuites qui sortent des nécropoles grecques, notamment de celles d'Asie Mineure et de Tanagra en Béotie [1]. Sans doute l'art de modeler ces figurines d'argile était fort ancien, mais il atteint alors tout son éclat, et ces œuvres, qui appartenaient en quelque sorte au commerce courant, montrent combien le goût du beau était populaire. Ceux

[1]. Le Louvre en possède de nombreuses : Heuzey, *les figurines de terre cuite du musée du Louvre*, 1878.

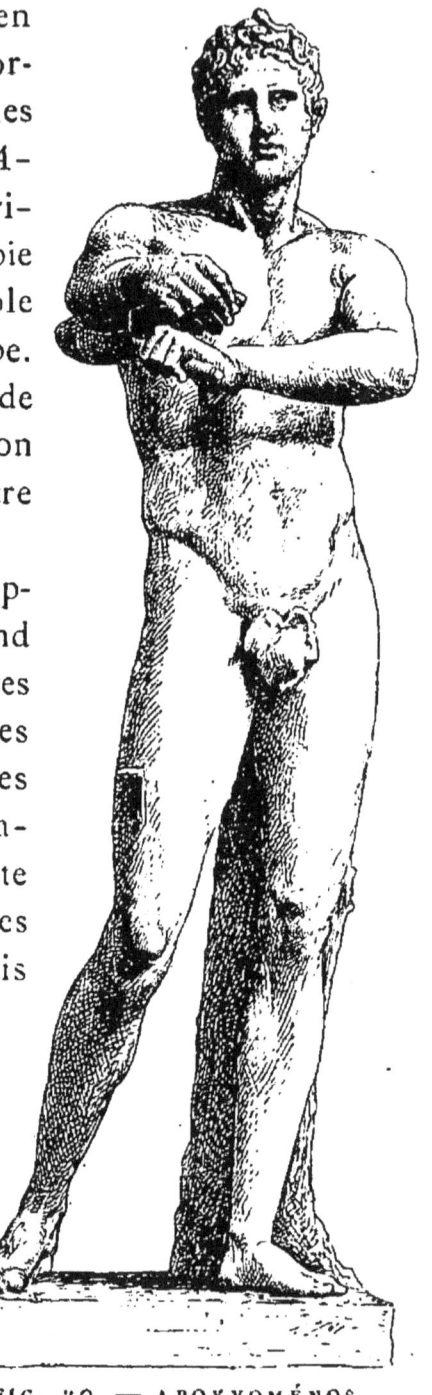

FIG. 20. — APOXYOMÉNOS.
(D'après Lysippe, musée du Vatican.)

qu'on appelait les *coroplastes* (modeleurs de jeunes filles) subissaient l'influence des grands maîtres du temps, parfois même ils copiaient ou imitaient les œuvres de Praxitèle ou de Lysippe; cependant ils avaient aussi leur originalité : ils regardaient autour d'eux, choisissant avec goût et avec esprit dans la vie quotidienne les types les plus gracieux et les attitudes les plus élégantes. De là ces jeunes filles et ces ·femmes d'une coquetterie si exquise et en même temps si familière, ces enfants saisis dans la vivacité de leurs jeux, ces marchands, ces artisans qui tournent souvent à la caricature, mais dont le caractère propre est si bien marqué. Parfois l'œuvre n'est qu'ébauchée, les détails sont incorrects; mais l'impression générale est juste, et l'artiste l'a dégagée,

FIG. 21. — FIGURINE DE TANAGRA.

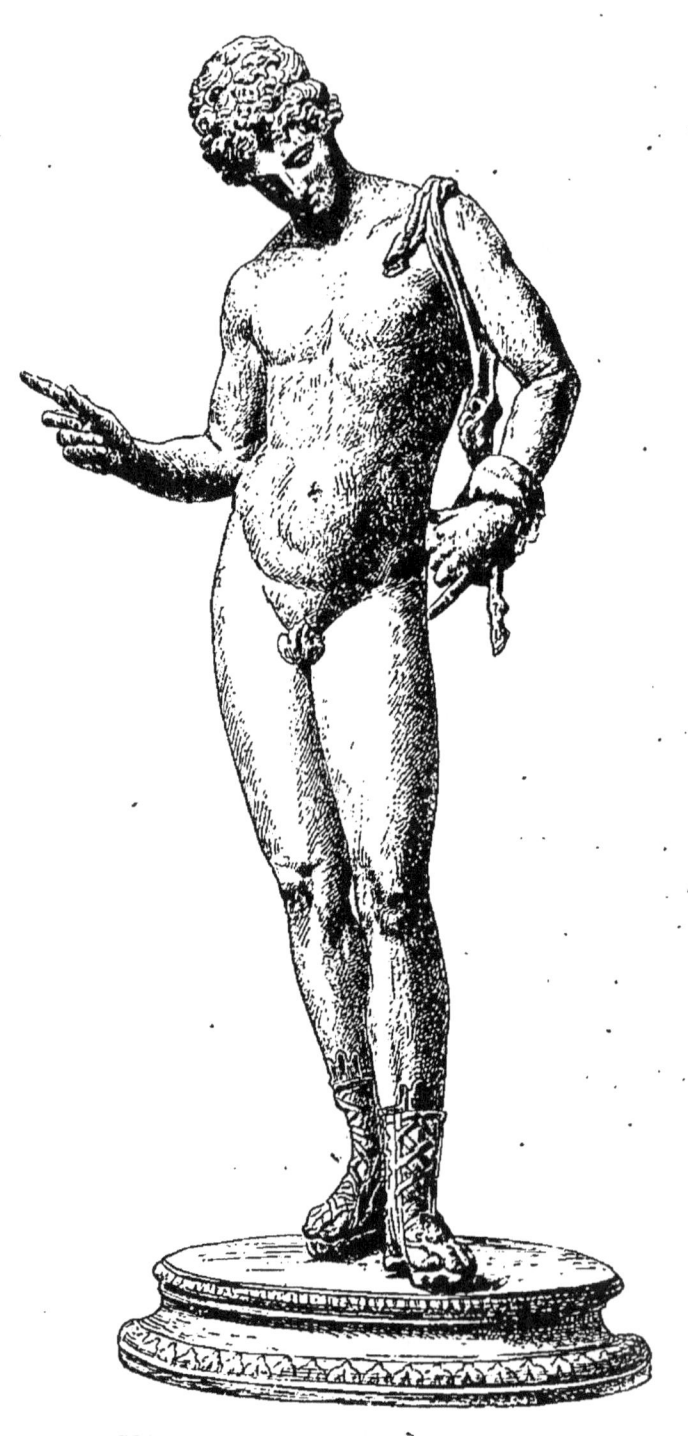

FIG. 22. — NARCISSE? — BRONZE GREC.
(Musée de Naples.)

tantôt avec un charme, tantôt avec une malice incomparables.

Les statuettes de bronze serrent de plus près encore les œuvres de la grande sculpture; telles sont, par exemple, celles qui ont été retrouvées dans les maisons des riches amateurs d'Herculanum et de Pompéi (au musée de Naples) et dont l'origine grecque n'est pas douteuse. Il en est qui ont une valeur de premier ordre et, entre autres, le soi-disant Narcisse est un des ouvrages qui donnent l'idée la plus juste et la plus aimable de l'école de Praxitèle. Pour bien connaître la sculpture grecque sous toutes ses formes, il faudrait passer des bronzes aux objets de toilette, aux bijoux, aux monnaies[1] : partout, du vi⁰ au iii⁰ siècle, on retrouverait les mêmes caractères et les mêmes transformations qu'on a déjà signalés dans ce chapitre et dans celui qui précède : il n'est point d'objet, si humble qu'il soit, qui, entre les mains d'un artiste grec, ne devienne une œuvre fine et originale.

FIG. 23. — MONNAIE DE SYRACUSE.

La peinture : Zeuxis, Parrhasius, Apelle; les vases peints. — La peinture eut aussi au iv⁰ siècle un brillant développement, en harmonie avec les tendances qui dirigeaient l'architecture et la sculpture. Vers la fin du v⁰ siècle un Athénien, Apollodore, avait contribué à substituer à la grande peinture murale le tableau de che-

[1]. Fr. Lenormant, *Médailles et Monnaies* (Bibliothèque de l'enseignement des beaux-arts).

valet et il était devenu célèbre par son habileté dans le jeu des lumières et des ombres. Les peintres du IVᵉ siècle vont plus avant dans cette voie ; ils créent l'illusion par leur science du dessin et de l'effet, ils séduisent l'œil par le charme de leur coloris. Zeuxis d'Héraclée, Parrhasius d'Éphèse, Apelle de Colophon, avec des nuances diverses, représentent en peinture les mêmes tendances que Praxitèle en sculpture. On racontait des merveilles de leur habileté : Zeuxis avait peint une grappe de raisin que les oiseaux étaient venus becqueter ; Parrhasius un rideau auquel Zeuxis lui-même s'était trompé et qu'il avait voulu soulever. Si ces anecdotes sont vraies, elles prouvent que ces maîtres excellaient dans le trompe-l'œil, qui n'est qu'une forme misérable de l'art.

Apelle étudia à Sicyone où existait alors une école de peinture célèbre. Pamphile, qui en était le maître, exigeait que ses élèves s'engageassent à y rester dix ans. Ils devaient étudier la philosophie, l'histoire, les mathématiques, la perspective, etc.; aussi les peintres qui en sortaient se distinguaient-ils surtout par leur correction et leur science. Apelle y était encore quand Philippe de Macédoine le fit venir auprès de lui ; il s'attacha ensuite à Alexandre et devint le peintre officiel de la cour. « Alexandre enfant, adolescent, homme et même dieu, Alexandre à cheval ou sur un char, couronné par la Victoire ou assisté par les Dioscures, sur son trône ou sur un champ de bataille, les compagnons d'Alexandre, ses chevaux, ses maîtresses, tels furent pendant le règne d'Alexandre les sujets qui occupèrent son pinceau. Quel contraste avec les pages grandioses et vraiment natio-

nales que Polygnote traçait sur le Pœcile et que Phidias sculptait sur le Parthénon! » (Beulé.) Joignons-y les figures nues, les Grâces, les Aphrodites, les allégories; dans toutes ces œuvres, fort nombreuses, se montrait, semble-t-il, un talent souple et gracieux, plein de finesse et d'habileté, mais qui manquait de grandeur. Après la mort d'Alexandre, Apelle vécut quelque temps à Alexandrie, à la cour de Ptolémée, puis, chassé par les calomnies d'un rival, mourut dans l'île de Cos. Bientôt les peintres cultiveront le genre, mais la peinture est à la mode: Zeuxis, Parrhasius se promènent vêtus de pourpre et une couronne d'or sur la tête; Apelle gagne près d'un million, dit-on, avec un seul portrait.

Les œuvres de tous ces artistes ont péri. Cependant, parmi les peintures murales d'Herculanum et de Pompéi, exécutées à la hâte par des artistes obscurs, il en est qui reproduisent certainement des compositions célèbres des maîtres du ive siècle; ainsi l'Agamemnon se voilant la face, lors du sacrifice d'Iphigénie, œuvre du peintre Timanthe, a été copié sur un mur de Pompéi. En outre, les vases peints donnent une idée exacte du goût et du style de ce temps. Les plus beaux sont ceux qui paraissent dater de la fin du ve siècle et de la première moitié du ive et où les traditions de l'époque antérieure se conservent encore en se mêlant aux tendances des écoles nouvelles; tels certains lécythes funéraires d'Athènes où sur un fond blanc s'enlèvent en traits rouges des figures d'une exquise beauté. Sur les vases à figures rouges, les représentations mythologiques sont toujours fréquentes; mais les divinités chères aux sculpteurs et aux peintres du temps, Dionysos et ses Sa-

tyres, Aphrodite et les Amours, occupent la plus large place. On se plaît aussi à reproduire les scènes de la vie quotidienne, et le luxe croissant des costumes, des tissus brodés, donne une idée de la civilisation raffinée qui s'épanouissait alors. La technique même est plus riche :

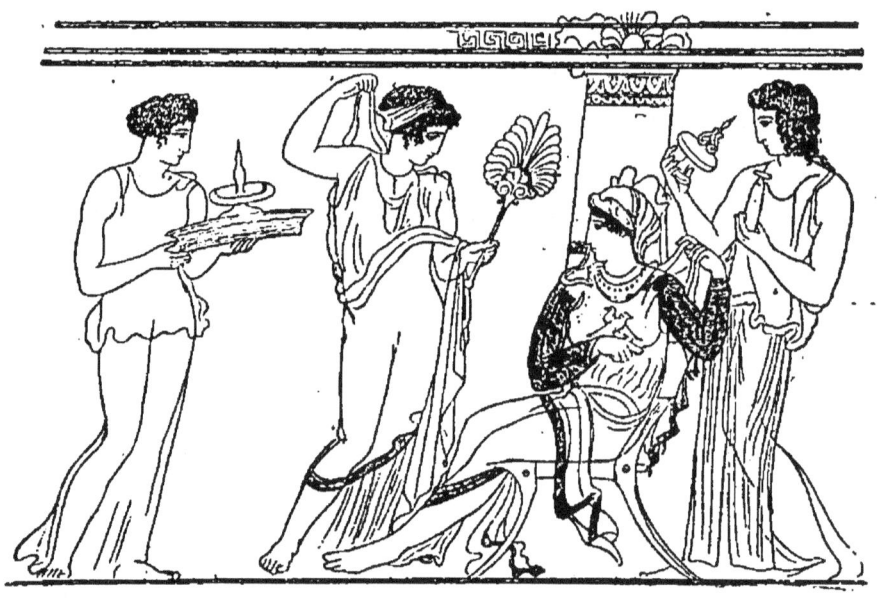

FIG. 24. — PEINTURE DE VASE. — TOILETTE FUNÉRAIRE.

on applique sur les vases de nouvelles couleurs, parfois de l'or.

Les écoles de décadence. — L'art du IV^e siècle alarme souvent un goût sévère ; telle est pourtant la grâce de ses œuvres que, tout en murmurant quelquefois, on en subit la séduction ; mais, aux siècles suivants, l'illusion n'est plus possible, l'art grec est en complète décadence. Les conditions historiques de son développement ont changé : désormais, ce n'est plus au sein de cités libres que s'exerce surtout son activité, mais sous la protection des rois successeurs d'Alexandre, les Séleucides en

Syrie, les Ptolémées en Égypte, les Attale à Pergame, demi-Grecs et demi-Orientaux. Aussi les qualités propres du génie hellénique s'altèrent de plus en plus, tandis qu'augmente le goût du faste et du confortable. Dans l'ancienne cité grecque les temples et les monuments publics étaient splendides, mais les rues étroites, souvent irrégulières, les maisons des particuliers d'une extrême simplicité; dans les villes nouvelles, comme Alexandrie, le plan est superbe, les rues larges et régulières, les maisons des riches sont vastes et luxueuses, mais on n'y trouve plus ni le Parthénon ni les Propylées.

C'est surtout dans les œuvres de la sculpture qu'on peut étudier les caractères et les progrès de la décadence. Trois écoles sont célèbres, celles de Pergame, de Rhodes, de Tralles, toutes trois habiles, mais emphatiques. A Pergame, des fouilles récentes ont fait retrouver les débris d'un immense autel que le roi Eumène II avait élevé à Zeus et à Athèna (197-159 avant J.-C.) et quelques-uns des grands bas-reliefs qui le décoraient et qui représentaient la lutte des dieux et des géants (musée de Berlin). Ce sont des sculptures d'un aspect très mouvementé, mais où tout trahit la recherche de l'effet et le manque de sincérité : l'exécution même en est inégale et heurtée. Les artistes de Pergame, dont le plus célèbre était Isigonos, avaient aussi représenté les victoires de leurs protecteurs sur les Gaulois d'Asie. Plusieurs figures de Gaulois et d'Asiatiques, éparses dans les musées, sont des copies de ces œuvres : une des plus intéressantes (peut-être un original) est le prétendu *Gladiateur mourant* du musée du Capitole.

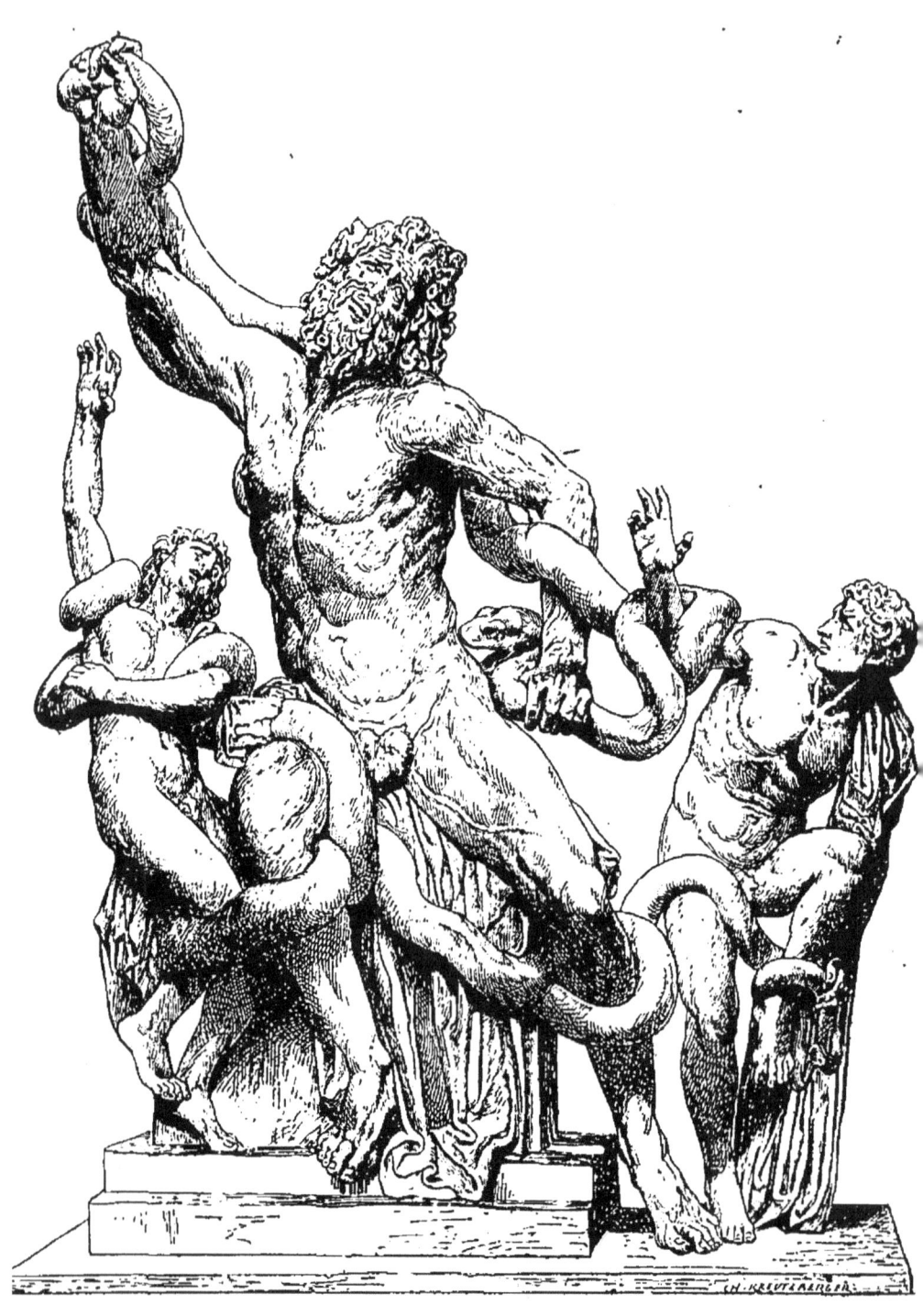

FIG. 25. — LAOCOON ET SES ENFANTS. — (Musée du Vatican.)

Tous ces défauts se retrouvent à Rhodes et à Tralles Les œuvres de ces écoles, telles que le *Laocoon,* d'Athénodoros, Agésandros et Polydoros (musée du Vatican), le *Taureau Farnèse,* d'Apollonios et de Tauriskos (musée de Naples), fort admirées des Romains, étaient encore considérées au siècle dernier comme les plus beaux morceaux de la sculpture antique. Leur renommée a justement pâli à mesure qu'on a connu le véritable art grec. « A regarder attentivement ces deux œuvres, on s'aperçoit que les sculpteurs qui les ont faites étaient fort calmes, qu'ils ont cherché lentement, péniblement, d'après des règles d'étude, comment ils devaient exprimer, ceux-ci le paroxysme de douleur de Laocoon, ceux-là le paroxysme de colère d'Amphion et de Zéthos. A aucun moment, ils n'ont été agités par une émotion sincère et n'ont cessé de songer au public et à l'effet qu'ils devaient produire sur lui. » (Rayet.)

Cependant l'art grec était encore vivace, et, quand les Romains firent la conquête de l'Orient, il exerça sur eux une profonde influence. Rome se peupla de statues enlevées aux villes helléniques, et bien des artistes grecs prirent le chemin de l'Italie, où ils étaient accueillis et admirés. Là plusieurs d'entre eux s'efforcèrent de retourner aux anciennes traditions, d'imiter le style de Praxitèle et de Lysippe : tels furent, par exemple, l'Athénien Apollonios, auteur du fameux *Torse du Belvédère* (musée du Vatican); les Cléomènes, qui ont signé la *Vénus de Médicis* (musée de Florence), et la belle statue qu'on a longtemps désignée sous le nom de *Germanicus* (Louvre); Pasitélès, à qui on attribue le *Tireur d'épine* (musée du Capitole). Ces maîtres formaient des

élèves; ainsi l'art grec survivait à l'indépendance même de la Grèce et se transformait en cet art gréco-romain que nous étudierons plus loin.

CHAPITRE V

L'ART ÉTRUSQUE ET L'ART ROMAIN [1]

L'Étrurie et le caractère étrusque. — Si nous laissons de côté les civilisations primitives dont on a retrouvé çà et là les traces sur le sol de l'Italie, les Étrusques sont le premier peuple qui, dans ce pays, ait atteint à une véritable culture artistique. Leur origine est encore une énigme. Hérodote les fait venir de Lydie; dans leur architecture et dans leurs mœurs plus d'un trait rappelle en effet l'Asie Mineure. Vers le x^e siècle av. J.-C., ils forment déjà dans le centre de l'Italie une confédération puissante; de là ils se répandent au nord dans le bassin du Pô, au sud jusque dans ces régions où dominaient alors les colonies grecques. Mais, divisés entre eux, assaillis par leurs voisins dont les forces avaient grandi, Gaulois, Romains, Samnites, ils virent sombrer

1. Martha, *l'Archéologie étrusque et romaine* (Bibliothèque de l'enseignement des beaux-arts); on y trouvera l'indication des travaux spéciaux; Boissier, *Promenades archéologiques*, où les résultats scientifiques sont exposés sous une forme si vivante et si pleine de charme; Guhl et Kohner, *la Vie des Grecs et des Romains,* trad. Trawinsky, 1885; Burckhardt, *le Cicerone,* trad. Gérard, t. 1er, *l'Art antique en Italie,* 1885.

leur suprématie au vi⁰ et au v⁰ siècle, et l'Étrurie même tomba sous la domination romaine. Pourtant par sa civilisation elle se survécut pour ainsi dire à elle-même ; longtemps encore elle garda une physionomie particulière, ses institutions, ses croyances, ses rites. Les devins étrusques ou haruspices étaient célèbres dans toute l'antiquité par l'art de lire l'avenir dans le vol des oiseaux ou les entrailles des victimes. L'esprit étrusque était du reste sombre et cruel, les sacrifices humains s'y maintinrent longtemps, mais à ces idées se mêlait une sensualité souvent lourde et grossière. De là les caractères de leur civilisation qu'on ne connaît encore qu'assez mal, car, si l'on peut déchiffrer les lettres de leurs inscriptions, le sens même des mots échappe.

Les monuments de l'art étrusque. — Les ruines éparses en Toscane attestent que ce peuple fut puissant et industrieux. Il entourait ses villes de murs grands et forts. Dans les parties basses du pays, où le sol est marécageux, il avait assaini la terre par de nombreux canaux souterrains : ces régions, aujourd'hui si insalubres, étaient alors fertiles et peuplées. A l'origine, ils avaient subi l'influence de l'art phénicien et on a retrouvé sur divers points, notamment à Palestrine, des objets importés par les marchands de Tyr et de Sidon et dont les artistes indigènes copièrent l'ornementation. Plus tard ils furent en relations avec la Grèce, ils en imitèrent les œuvres, mais sans lui emprunter son élégance naturelle ni la finesse de son goût.

Leur art se distingue par certains traits. Ainsi ils employèrent l'arcade et la voûte, connues en Asie, mais qui, sauf de rares exceptions, n'avaient point

trouvé place dans l'architecture grecque. On a voulu les gratifier de l'invention d'un quatrième ordre, mais le prétendu toscan n'est qu'un dorique corrompu. Les temples étrusques, presque entièrement construits en bois, ont disparu; on ne les connaît que par la description de l'architecte romain Vitruve. Le plan, à peu près carré, différait de celui du temple grec, et on n'y trouvait de portiques que sur la façade antérieure. L'intérieur était ordinairement divisé en trois sanctuaires. Les monuments les plus nombreux qui restent sont des tombeaux creusés sous terre ou qui s'ouvrent dans le roc; parfois, au-dessus de la tombe, s'élèvent des tours coniques ou des collines artificielles, comme à la Cucumella. A l'intérieur de ces hypogées on peut étudier les œuvres de la peinture étrusque. Ici encore, dans le style et souvent dans le choix des sujets, domine l'influence grecque, mais assombrie et assauvagie par le caractère étrusque qui se plaît aux scènes violentes, aux combats et aux massacres. Ou bien les morts sont représentés se livrant dans l'autre monde aux joies de la table. C'est à Cervetri, à Chiusi, à Vulci, à Orvieto, mais surtout à Corneto qu'ont été découvertes ces peintures. Dans ces mêmes tombes abondaient des vases peints dont la provenance grecque n'est point douteuse, et à côté s'en trouvaient d'autres, fabriqués dans le pays, où se voit l'effort de l'artisan étrusque qui imite lourdement les œuvres étrangères. Ce même caractère d'imitation se traduit dans la décoration des miroirs, des cistes ou boîtes à toilette, dans les bas-reliefs qui ornent les sarcophages en terre cuite : parfois cependant les figures en ronde bosse placées sur le couvercle des sarco-

phages, par le type et par le costume, rappellent plutôt l'Asie. Les Étrusques étaient assez renommés comme sculpteurs en bronze, leurs villes étaient peuplées de statues : un général romain qui s'était emparé de Vulsinies fit transporter de cette ville à Rome 2,000 statues.

En résumé, l'art étrusque est de valeur médiocre ; mais ce qui en accroît l'intérêt, c'est que, après avoir subi l'action de l'Orient et de la Grèce, à son tour il a exercé sur Rome une influence profonde.

Origines de l'art romain. — Rome, dont les origines sont encore si obscures, n'a eu longtemps qu'une civilisation rude et grossière. Elle s'est élevée dans une contrée d'aspect sauvage, sur des collines couvertes d'épaisses forêts au pied desquelles s'étendaient des marécages boueux formés par le Tibre. Elle a dû lutter contre la nature, puis contre les peuples voisins. Alors point de loisirs, point de place pour les distractions élégantes ou les spéculations de l'esprit ; dans tous ses actes, le Romain poursuit un but pratique. Devenu puissant par l'âpre travail, il en conserve d'abord le goût, il entreprend la conquête de l'Italie, puis celle du monde, tandis qu'à l'intérieur de la cité se succèdent les révolutions, les luttes des partis. Que lui importent donc les vaines fantaisies de l'art? Au siècle d'Auguste encore, Virgile faisait dire à un de ses personnages : « D'autres sculpteront plus délicatement le bronze et donneront la vie au marbre, toi, Romain, souviens-toi que ton rôle est de gouverner les peuples. » Aussi pendant longtemps il emprunte ses arts, comme une partie de ses institutions, à l'Étrurie. Des architectes étrusques construisent

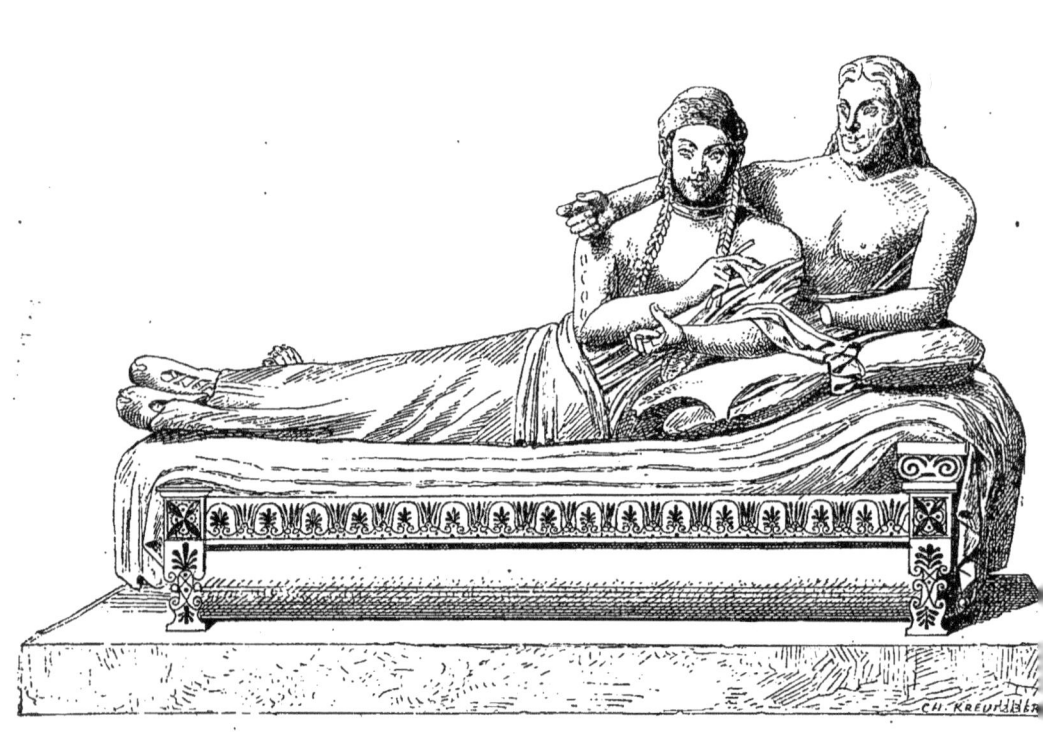

Fig. 26. — SARCOPHAGE TROUVÉ A CAERÉ. — (Louvre.)

ses murs et ses temples; des sculpteurs étrusques exécutent les statues de ses dieux. Cependant, au cours de ses conquêtes, il s'empare de la Grèce (IIᵉ siècle av. J.-C.) et alors, malgré les murmures des partisans de l'ancienne discipline, comme Caton qui prétendait que « les statues grecques entraient à Rome en ennemies », sa rudesse s'amollit au contact de cette civilisation facile et brillante. Rome se remplit de statues grecques; un seul général, Fulvius Nobilior, en exhibe plus de cinq cents à son triomphe; le Romain les regarde avec plaisir, d'abord parce qu'il les a conquises, qu'on lui en a dit la valeur; puis son goût se forme; il ne deviendra jamais très fin ni très pur, mais les arts sont à la mode; les hommes d'État eux-mêmes sont des collectionneurs, ils attirent les artistes grecs, les protègent. A leur école se forment des élèves indigènes; vers la fin de la république, naît un art où des éléments étrusques se mêlent aux éléments grecs, mais que l'esprit romain marque de sa forte empreinte. Au Iᵉʳ et au IIᵉ siècle de l'empire il atteint son plein développement; au IIIᵉ siècle, il est déjà en décadence : cependant telle est son activité qu'il a couvert de ses monuments ce vaste monde sur lequel s'étend la domination romaine.

Caractères généraux de l'architecture[1]. — C'est dans l'architecture que le génie propre du Romain se montre avec le plus de netteté : cet art pratique lui convient mieux que tout autre. Aux Étrusques il emprunte l'arcade et la voûte; mais, quand il a appris à s'en servir, il en fait un usage bien plus audacieux. Il introduit l'arcade dans un grand nombre de ses monuments publics,

1. Choisy, *l'Art de bâtir chez les Romains*, 1873.

il projette au-dessus de vastes salles des voûtes immenses, comme celles du Panthéon ou des Thermes de Caracalla. Pour résister à la poussée de ces arcades et de ces voûtes, il bâtit des murs épais, ne se restreignant pas à la pierre de taille, mais employant la brique, les petites pierres, les cailloux, qu'il noie dans un lit de mortier compact. Cependant il connaît les ordres grecs, il s'en empare, et, peu soucieux des principes qui en réglaient les proportions et les formes, il les altère, donne des bases au dorique, supprime les cannelures, modifie les volutes, combine l'ionique et le corinthien pour en tirer le chapiteau composite. A mesure qu'il avance, il en charge l'ornementation, ainsi qu'un parvenu qui cherche à frapper le regard par son luxe. Ces ordres, que les Grecs ne mêlaient dans un monument qu'avec tant de réserve et de goût, il les jette les uns par-dessus les autres, comme au Colisée. D'ailleurs, dans plusieurs de ses édifices, ils ne sont qu'un hors-d'œuvre décoratif appliqué à une construction bâtie d'après d'autres principes et qui tiendrait sans eux (au Colisée, par exemple). Pourtant de ces vieux monuments à demi ruinés se dégage une telle impression de force et de grandeur que l'esprit est comme subjugué et ne songe plus d'abord à en analyser les détails et à en critiquer les défauts. La vigueur même avec laquelle ils ont résisté aux attaques du temps et des hommes impose l'admiration.

Principaux monuments de l'architecture. — Ce ne sont point leurs temples qu'il faut étudier de préférence, bien que quelques-uns soient fort beaux, mais les monuments qu'ils ont créés ou transformés, amphithéâtres, basiliques, aqueducs, thermes, arcs de

triomphe [1]. Dans le plan tout est distribué avec une merveilleuse entente des besoins auxquels doit répondre l'édifice. La ville romaine elle-même forme un ensemble dont toutes les parties se tiennent : en Orient comme en Gaule, dans le nord de l'Afrique comme sur les bords du Danube, elle comprend presque invariablement les mêmes édifices essentiels s'accordant avec une même conception de la vie publique.

A Rome, malgré tant de révolutions et de destructions, les ruines sont encore nombreuses, surtout dans cette région du Palatin et du Forum, centre de la cité, que des fouilles récentes ont mieux fait connaître. Là, autour de la place qui fut longtemps le théâtre des luttes politiques, se groupaient les temples des grands dieux de la cité, entre tous celui de Jupiter Capitolin dressé sur le plateau du Capitole ; plus tard le Palatin se couvrit de palais impériaux, les arcs de triomphe de Titus, de Septime Sévère, de Constantin rappelèrent les victoires des princes. Le Colisée (amphithéâtre), construit par les soins des empereurs flaviens et terminé en 80 après J.-C., fut destiné aux combats de gladiateurs si en faveur à Rome. Les théâtres offraient à peu près les mêmes dispositions que les théâtres grecs : le premier construit en pierre fut celui de Pompée (55 av. J.-C.), qui contenait quarante mille personnes. Les cirques, où couraient les chars, rappelaient le stade grec, mais avec de plus vastes proportions ; le grand cirque à Rome, grâce à des accroissements successifs, put contenir, paraît-il, trois cent quatre-vingt-cinq mille

[1]. V. aussi le traité d'architecture de Vitruve qui vivait au siècle d'Auguste.

spectateurs. Au contraire, l'amphithéâtre de forme circulaire est une création des architectes romains : plus de cent mille personnes trouvaient place au Colisée. Dans les autres parties de la ville, que de monuments encore à signaler dont on peut bien juger : le Pan-

FIG. 27. — LE COLISÉE.

théon, qu'Agrippa, gendre d'Auguste, avait fait construire; le mausolée d'Adrien, transformé en château Saint-Ange; les thermes de Caracalla, dont les débris couvrent une immense étendue de terrain; partout la Rome antique perce sous la ville du moyen âge et la ville moderne. Dans la campagne, aujourd'hui à demi déserte, les ruines s'offrent de tous côtés au regard : les aqueducs détachent leurs majestueuses arcades, la voie

Appienne est bordée de tombeaux et de monuments sur une longueur de plusieurs milles; plus loin, près de Tivoli, la somptueuse villa d'Adrien étale les débris de ces édifices que l'empereur archéologue fit bâtir sur le modèle des monuments qui l'avaient le plus frappé au cours de ses voyages. Dans une autre direction, Ostie, le port de l'ancienne Rome, conserve encore les substructions de ses arsenaux et de ses rues où se pressaient les marchands du monde entier.

En dehors de Rome, Pompéi, ensevelie sous les cendres du Vésuve en l'an 79 de l'ère chrétienne, offre l'image de ce qu'était une ville de province au commencement de l'empire. Lieu de villégiature, il est vrai, et où l'influence grecque se faisait en outre fort sentir. Quand on parcourt ces rues où les édifices sont encore debout, l'impression est étrange et vive : seuls les habitants manquent, mais l'imagination les évoque sans peine. Tout est à sa place; sur les murs, les inscriptions annoncent les représentations prochaines, recommandent les candidats aux élections, les boutiques ont leurs enseignes, et les existences brusquement troublées par la catastrophe ont laissé leur marque qu'on croirait encore toute récente. Mais ce qu'on étudie avec le plus d'intérêt à Pompéi, c'est la maison gréco-romaine, telle que pouvait l'avoir un bourgeois aisé; la distribution en est régulière : autour d'une première cour, bordée de portiques, l'*atrium,* se groupent les pièces de réception et de service ; autour d'une seconde, le *péristyle,* les appartements privés. Les salles sont de plain-pied, tout au plus trouve-t-on çà et là un étage. Mais il ne faudrait pas, comme on le fait quelquefois,

considérer la maison de Pompéi comme un type inva-

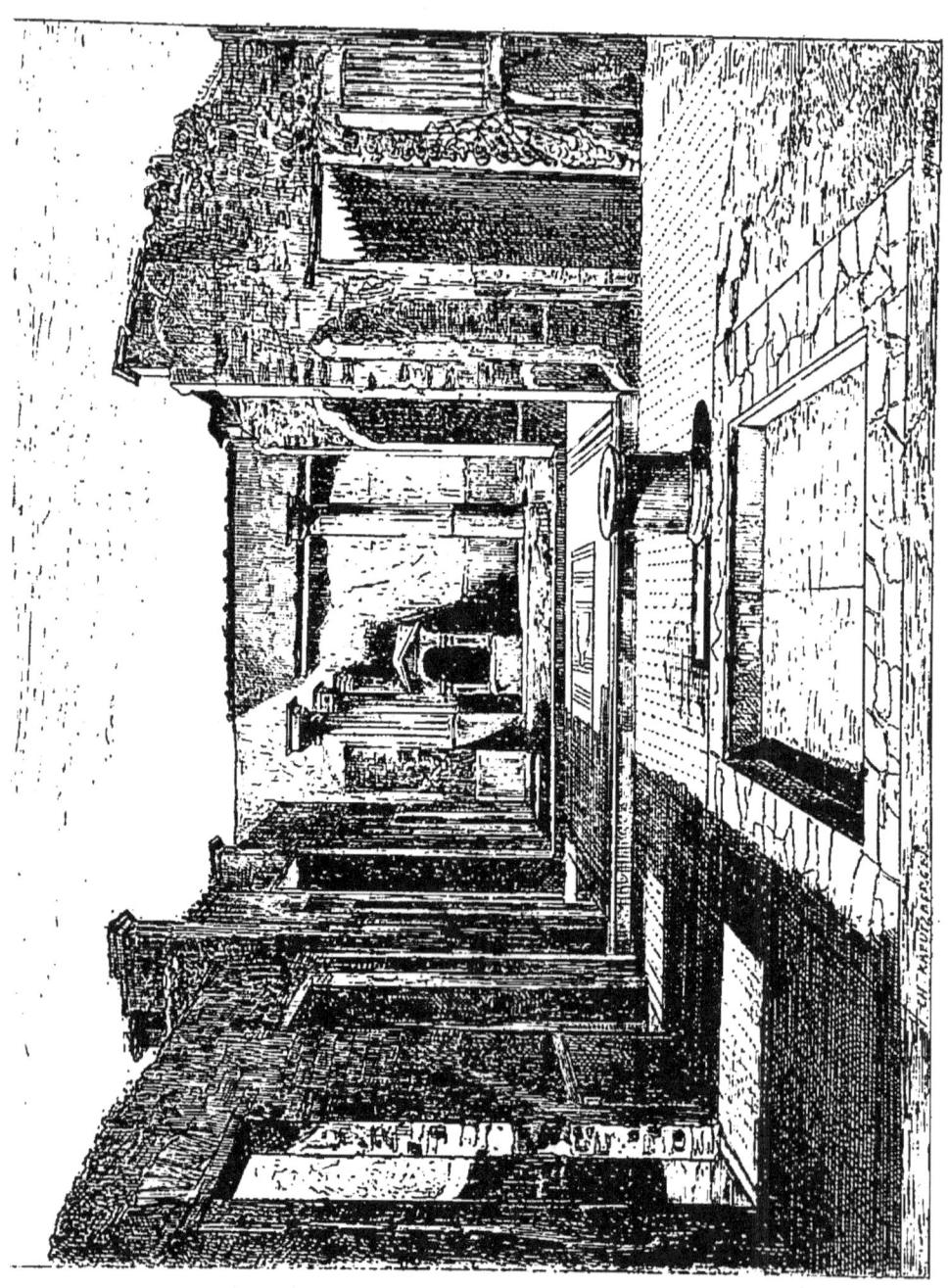

riable de maison romaine A Rome, il y avait, à côté

des demeures particulières, de vastes maisons de six ou sept étages, plus élevées même que les nôtres, et qui se divisaient en appartements de location.

Parmi les anciennes provinces de l'empire, notre pays est une de celles où subsistent le plus de vestiges de l'époque romaine. Conquise par César après dix ans de guerre, la Gaule s'était promptement assimilé la civilisation de ses vainqueurs; pendant plusieurs siècles elle fut riche et prospère. Quelques-unes de ses cités pouvaient compter entre les plus belles de l'empire, Lyon surtout, alors la métropole de la Gaule, mais où il ne reste malheureusement que peu de ruines. Si, en quittant cette ville, on descend le cours du Rhône, Vienne, Orange, Nîmes, Arles sont riches en vieux monuments : le théâtre d'Orange est le mieux conservé qui nous reste; Nîmes seule offre un temple remarquable (la *Maison Carrée*), un amphithéâtre (les *Arènes*), des restes de thermes, et dans les environs un viaduc (le *Pont du Gard*). Dans les autres régions de la Gaule, il n'est guère de ville ancienne qui n'ait gardé quelques ruines, et tout récemment encore, en pleine campagne (Sanxay, département de la Vienne), on exhumait une cité dont le nom même est inconnu [1]. A l'autre extrémité de l'empire, en Syrie, en Arabie, l'architecture gréco-romaine subissait les influences asiatiques et prenait parfois une physionomie toute particulière : ainsi à Palmyre, dans les monuments que fit élever au IIIe siècle la célèbre reine Zénobie, à Baalbek, à Pétra, on re-

1. Voir Anthyme Saint-Paul, *Histoire monumentale de la France*, 1883, p. 32-55, qui en quelques pages a réuni un grand nombre de renseignements.

cherche les gigantesques proportions, on multiplie les détails, on brise les lignes régulières de l'architecture classique.

La sculpture. — La sculpture grecque, on l'a vu déjà, s'est introduite à Rome et y a dominé. Parmi les œuvres des artistes indigènes qui s'y formèrent, beaucoup n'ont qu'une valeur fort secondaire : ce sont des copies, plus ou moins heureuses, de statues grecques célèbres, et tout leur intérêt est de nous offrir une image affaiblie d'originaux que nous

FIG. 29. — AGRIPPINE. — (Musée du Capitole.)

ne possédons plus. Cependant les sculpteurs romains ne se sont pas toujours réduits au rôle d'imitateurs : ici encore, après s'être élevés à l'exemple d'autrui, ils ont conquis une certaine originalité. Peu préoccupés d'idéal, ils ont cherché à rendre la réalité avec fidélité et avec force. Tel est le caractère des statues et des bustes historiques qui peuplent les musées : il

en est qui sont de véritables chefs-d'œuvre, comme les statues d'Auguste au Vatican, de Marc-Aurèle, d'Agrippine au Capitole; mais, même dans les médiocres, le souci de la physionomie individuelle est encore sensible. Cette tournure de leur esprit les porte aussi à traiter les événements historiques contemporains qui, dans l'art grec, ne tiennent que peu de place. Fixer le souvenir des grandes victoires qui étendent ou maintiennent la domination de Rome est pour eux une des attributions du sculpteur. Sur le plus beau des arcs de triomphe romains, celui de Titus, les bas-reliefs rappellent les succès de la guerre contre les Juifs. Non loin de là, sur le fût de la colonne Trajane, se déroulent sans interruption les épisodes des guerres de l'empereur, sièges, combats, triomphes, et les types, les costumes, les armures sont scrupuleusement reproduits; nous avons peu de documents plus précis sur les usages militaires des Romains. Laissons de côté leurs innombrables sarcophages sculptés qui n'ont souvent qu'un intérêt archéologique; il est peu de peuples qui aient autant qu'eux taillé dans le marbre, mais le résultat est fréquemment médiocre, et il semble qu'eux-mêmes, pressés de multiplier leurs œuvres, aient moins fait attention à la qualité qu'à la quantité.

La peinture. — La peinture romaine est mieux connue que la peinture grecque, grâce aux découvertes faites à Rome aux thermes de Titus, au tombeau des Nasons, etc., et dans le sud de l'Italie, à Pompéi, à Herculanum. Par l'exemple de ces deux dernières villes, on peut voir qu'il n'y avait guère de maison romaine appartenant à un bourgeois aisé dont les murs

ne fussent couverts de peintures. Aussi sont-ce souvent des œuvres exécutées à la hâte et par des artisans plu-

FIG. 30. — ARC DE TITUS.
SOLDATS PORTANT LE CHANDELIER A SEPT BRANCHES.

tôt que par des artistes; les peintures murales remplaçaient alors le papier peint. Leur aspect décoratif en fait le véritable mérite. Beaucoup représentent des

édifices de fantaisie, soutenus par de frêles colonnettes, et qu'anime la présence de quelques personnages. Ailleurs, ce sont des scènes mythologiques où le peintre se contente souvent de reproduire quelque composition grecque célèbre; parfois des scènes familières, ou des amours qui jouent entre eux à cache-cache, qui travaillent aux divers métiers, cordonniers, menuisiers, marchands, etc. L'artiste ne songe point à emprunter des sujets à l'histoire de Rome ou de l'Italie; il puise à pleines mains dans le répertoire grec, sans autre souci que d'égayer les yeux par de riantes images. Les peintures sont souvent exécutées d'après les procédés de l'encaustique qui consistaient à délayer les couleurs dans de la cire fondue et à les faire mieux pénétrer dans l'enduit du mur par l'action du feu [1].

A côté de ces peintres anonymes, on en pourrait citer d'autres dont on ne connaît que les noms; mais la plupart de ceux dont parlent les écrivains latins sont des Grecs. Les Romains forment l'exception; cependant, dès l'époque républicaine, un patricien, un Fabius, l'historien de la seconde guerre punique, n'avait point dédaigné d'exercer la peinture, ce qui lui avait valu le surnom de *Pictor* (peintre). Parfois ces artistes reproduisaient des épisodes des guerres de leur temps, et on vit même des généraux vainqueurs se tenir sur le Forum à côté de tableaux de ce genre pour expliquer leurs exploits à la foule.

Dans la décoration de leurs monuments et de leurs

[1]. La technique de l'encaustique a été l'objet de nombreuses recherches; v. Cros et Henry, *l'Encaustique et les autres procédés de peinture chez les anciens*, 1884.

maisons les Romains ont fait aussi un fréquent emploi de la mosaïque[1], déjà connue des Grecs, et, aux cubes

FIG. 31. — PEINTURE MURALE. — (Pompéi.)

de marbre et de pierre de diverses nuances, ils mêlèrent des pâtes de verre colorées. Ils s'en servirent sur-

[1]. Gerspach, *la Mosaïque* (Bibliothèque de l'enseignement des beaux-arts), *1881.*

tout pour les pavements, mais parfois ils l'appliquèrent aux murs. Parmi les mosaïques anciennes très nombreuses qui nous sont parvenues, beaucoup sont fort simples et ne présentent que des ornements; mais il en est où se déroulent de grandes compositions. Un des exemples les plus remarquables qu'on en puisse citer est la mosaïque conservée au musée de Naples, sur laquelle est retracée la bataille d'Arbèles.

Dans cette revue rapide de l'art romain j'ai dû laisser de côté des séries d'œuvres entières, telles que les petits bronzes, les camées, les bijoux, etc.; mais partout on retrouverait les mêmes caractères que dans la grande sculpture et la peinture et la même influence de l'art grec.

Persistance des traditions de l'art antique. — L'histoire de l'art antique ne se termine pas avec la chute de l'empire d'Occident. De même que les traditions et les institutions romaines se maintiennent, en se combinant avec des éléments nouveaux, à travers tout le moyen âge, de même les influences artistiques se perpétuent et apparaissent souvent avec une remarquable évidence. En Orient, l'art byzantin s'inspire plus d'une fois de l'art hellénique; en Occident, les monuments romains, par leur grandeur et leur force, étonnent les imaginations. Longtemps on les imite avec plus ou moins d'habileté : l'église chrétienne dérive en partie de la basilique ancienne; l'art roman, son nom même l'indique, est fils de l'art romain. Même dans l'art gothique, qui paraît rompre avec ces traditions, on pourrait signaler plus d'une fois des réminiscences antiques. Puis, au xve et au xvie siècle, les artistes se reportent vers l'antiquité, avec un enthousiasme parfois excessif; l'étude

et l'imitation du passé deviennent pour beaucoup une sorte de dogme étroit. Longtemps l'art romain bénéficie presque seul de ce culte : c'est dans notre siècle qu'on a en quelque sorte découvert le véritable art grec, qu'on en a compris toute la beauté, grâce à des explorations en Orient dont la France peut revendiquer une large part.

LIVRE II

LE MOYEN AGE

CHAPITRE PREMIER

LES ORIGINES DE L'ART CHRÉTIEN [1]

Le Christianisme et les Arts. — La société chrétienne a grandi au sein de la société antique en décadence. Proscrite par les lois romaines, souvent frappée par de cruelles persécutions, la religion nouvelle étend cependant son action à toutes les parties de l'empire ; elle multiplie ses communautés et entreprend à son tour la conquête, mais la conquête morale, du monde. Il semble que, pendant les trois premiers siècles de son existence, le christianisme, absorbé par les épreuves et les luttes, n'ait guère pu songer aux arts. En outre, le judaïsme auquel il se rattache prohibe la représentation des êtres animés ; saint Paul, visitant Athènes, est rempli d'indignation à la vue des statues qui peuplent la ville.

1. Allard, *Rome souterraine*, 1872, qui donne de bons résumés des travaux de M. de Rossi ; Hubsch, *Monuments de l'architecture chrétienne depuis Constantin jusqu'à Charlemagne*, 1866, trad. Guerber ; Vitet, *les Mosaïques chrétiennes de Rome*, dans ses *Études sur l'Histoire de l'art*, 1868.

Plus tard, parmi les Pères de l'Église, ceux-mêmes qui ont reçu toute la culture hellénique ne voient dans les chefs-d'œuvre anciens que des objets d'idolâtrie, et Clément d'Alexandrie, par exemple, parle avec mépris de Phidias lui-même. L'art se développe cependant, car le sentiment populaire lui est favorable et veut incarner sous des formes sensibles ses idées et ses croyances.

L'Architecture des catacombes. — Dans les intervalles des persécutions, les chrétiens ont élevé des églises à la surface du sol; mais elles ont disparu, et c'est dans les nécropoles souterraines ou catacombes qu'il faut étudier les monuments de leur art primitif. On en a signalé sur divers points de l'empire, mais celles de Rome sont les mieux connues, grâce à leur importance et au soin avec lequel elles ont été explorées; les travaux de M. de Rossi notamment ont fait faire de nos jours à l'archéologie chrétienne d'immenses progrès. Les catacombes, situées en dehors de la ville, étendent de tous côtés sous le sol leurs galeries superposées en plusieurs étages : les chrétiens ne les ont point creusées clandestinement, comme on se l'imaginait autrefois; d'abord les nécropoles chrétiennes eurent leur entrée ouverte au grand jour et bénéficièrent de la protection des lois romaines relatives au respect des tombes; au point de vue funéraire, ce n'est que par exception que les chrétiens ont été exclus du droit commun. Les catacombes les plus célèbres sont celles de Calliste, de Domitille, de Prétextat, de Priscille. Les tombes qui y sont creusées tantôt ont la forme de gaines (*loculi*), tantôt sont surmontées d'une arcade aveugle (*arcosolia*) : les *loculi* se rencontrent surtout dans les

couloirs, les *arcosolia* dans les chambres rectangulaires (*cubicula*). Ces formes rappellent celles qu'on trouve dans les nécropoles d'Orient, en Syrie, en Grèce, etc.

La peinture. — Au fond de ces nécropoles, la peinture chrétienne a pris naissance dès la fin du 1er siècle. Les formes en sont souvent symboliques ou allégoriques ; le poisson est l'image du Christ, la colombe est l'image de l'âme du fidèle, bien qu'il faille se garder de chercher dans les moindres détails la trace d'un mysticisme compliqué. Dans l'Ancien et le Nouveau Testament l'artiste choisit aussi les sujets qui lui paraissent le mieux se rapporter aux dogmes les plus importants et les plus populaires du christianisme : Noé, dans l'arche, rappellera la Rédemption ; Jonas, qui passa trois jours dans le ventre d'un monstre marin, la Résurrection. Aussi, sur les parois des catacombes, rencontre-t-on les mêmes compositions sans cesse répétées : Adam et Ève, Noé dans l'arche, le sacrifice d'Isaac, Moïse frappant le rocher dans le désert, l'histoire de Jonas, Daniel dans la fosse aux lions, les miracles du Christ, le bon Pasteur. Chaque peinture est un enseignement moral qui, par les yeux, s'adresse à l'âme ; du reste, nulle préoccupation historique dans le choix ni dans la disposition des sujets. Si l'on rappelle sans cesse l'intervention salutaire du Christ, on ne retrace jamais encore sa Passion, non plus que les souffrances des martyrs.

Par le style, ces peintures ne diffèrent point de celles qu'exécutaient alors les artistes païens ; les procédés sont les mêmes, et souvent les peintres chrétiens avaient fait leur éducation dans les ateliers profanes. De là ces gé-

nies, ces figures allégoriques, ces bucranes, ces masques,

FIG. 32. — PEINTURE DES CATACOMBES DE ROME.
ORANTE (femme en prières).

tous ces ornements qu'on retrouve de part et d'autre, et auxquels on n'attachait point de signification religieuse;

même certains sujets sont tout à fait profanes, mais deviennent chrétiens par le sens qu'on leur donne : Orphée, charmant les animaux aux sons de sa lyre, est l'image du Christ et de son action bienfaisante. Pourtant, ceux qui ont soutenu que l'art chrétien n'avait traité d'abord que les sujets pour lesquels l'art païen lui offrait des modèles faciles à transposer ont commis une erreur ; dès l'origine, la peinture chrétienne a ses conceptions propres qu'elle tend à revêtir de formes de plus en plus personnelles.

Les sarcophages sculptés. — La sculpture se développa plus tardivement que la peinture. Il n'était facile de l'exercer ni à l'intérieur des catacombes où on ne pouvait guère introduire et tailler de grands blocs de marbre, ni à l'extérieur où on courait risque d'être surveillé et poursuivi. D'ailleurs elle paraît avoir été mal vue de l'Église, qui la considérait comme l'art idolâtrique par excellence. Quelques statues ou statuettes du bon Pasteur sont des exceptions ; en général, on se contentait de bas-reliefs sculptés sur les sarcophages. Encore les monuments de ce genre sont-ils rares pendant les trois premiers siècles ; ils se multiplient au IVe et au Ve siècle, et les sujets qu'on y retrace sont souvent ces mêmes scènes des livres saints qu'avaient choisies auparavant les peintres. Sur une même face de sarcophage les épisodes se succèdent, parfois répartis en deux étages, sans aucun ordre chronologique. Le musée de Latran à Rome et le musée d'Arles en France contiennent de riches séries de ces sarcophages [1].

1. Le Blant, *les Sarcophages chrétiens d'Arles*, 1878 ; Grousset, *Études sur les sarcophages chrétiens*, 1885.

FIG. 33. — SARCOPHAGE CHRÉTIEN DU MUSÉE DE LATRAN.

Transformation de l'art chrétien au IV{e} siècle. La Basilique. — Au commencement du IV{e} siècle, la situation nouvelle que Constantin assura au christianisme modifia les destinées de l'art comme celles de la société. Désormais le culte s'exerça partout en plein jour, dans de vastes édifices. Les églises ou basiliques, par leurs dispositions, rappelaient à la fois les basiliques profanes, les maisons des Romains et l'architecture des catacombes. Après avoir franchi un premier portique, on pénétrait dans une cour, *atrium*, à ciel ouvert, bordée de portiques sur les quatre côtés. Un vestibule, parfois double, le *narthex*, faisait communiquer l'*atrium* avec l'église même, qu'une double colonnade divisait en trois nefs. Celle de droite était réservée aux hommes, celle de gauche aux femmes; la nef centrale était en grande partie destinée au clergé, que des balustrades séparaient des fidèles. Deux *ambons* ou chaires étaient destinés à la lecture de l'évangile et de l'épître; derrière l'autel, de dimensions encore restreintes, au fond de l'abside, était le siège, souvent en pierre, la *cathedra* de l'officiant. L'église était recouverte d'un plafond que surmontait un toit à double pente. Tout près était généralement placé le baptistère, édifice de forme circulaire ou polygonale. Tel est le type, modifié de siècle en siècle, dont on retrouve encore les traces jusque dans nos églises modernes.

Décoration des basiliques. — Pour décorer ces grands édifices, les humbles peintures des catacombes ne pouvaient suffire. Les sentiments qu'elles exprimaient ne répondaient plus d'ailleurs à la situation de la nouvelle société chrétienne; rattaché plus étroitement à la terre,

transformé en puissance politique, le christianisme, dans ses arts, devait faire une part plus large à l'élément historique et en même temps s'attacher à exprimer les idées de grandeur et de domination. Ces tendances se manifestent partout. On veut connaître les traits du Christ, de la Vierge, des Apôtres et, si les documents authentiques manquent, on en invente, on crée des types qui, en se propageant, acquièrent en quelque sorte un caractère officiel. On se plaira bientôt à représenter le Christ, non plus sous les humbles traits du bon Pasteur, mais comme un monarque oriental, assis sur le trône, escorté d'une cour d'anges. D'autre part, aux sujets traités et groupés d'après des conceptions symboliques, on substitue des séries historiques de l'Ancien et du Nouveau Testament, et plus tard, en reproduisant des scènes de martyre, on glorifie le passé de l'Église.

Ainsi, au IVe siècle, tandis que les peintres des catacombes et les sculpteurs de sarcophages restaient encore fidèles aux traditions, les artistes chargés de la décoration des basiliques créaient peu à peu un nouveau style. Les peintures qu'ils exécutèrent ne nous sont point parvenues; mais, en même temps que la fresque, ils employaient aussi la mosaïque; ils en couvraient les parois des murs, le fond des absides, et lui donnaient ainsi une grande importance. Plusieurs églises de Rome ont conservé des mosaïques des IVe, Ve et VIe siècles; telles sont celles du mausolée de Constance, des églises de Sainte-Pudentienne, de Sainte-Marie-Majeure, des saints Cosme et Damien, etc., où se manifestent les caractères que je viens d'indiquer.

Décadence des arts en Occident. — Cependant l'art

s'affaiblissait en Occident, sous l'influence des événements qui amenèrent la ruine de l'empire et l'établissement des royaumes barbares. Les monuments étaient plus grossièrement construits, les figures des fresques et des sculptures plus lourdes et plus gauches. A partir du vi[e] siècle, en Gaule comme en Italie, la barbarie paraît triompher, et il faudra attendre de longs siècles avant d'assister à une véritable renaissance des arts.

CHAPITRE II

L'ART BYZANTIN[1]

Caractères généraux et principales périodes de l'art byzantin. — Tandis que l'empire d'Occident disparaissait, l'empire d'Orient se maintenait et son existence devait se prolonger jusqu'au xve siècle, à travers des alternatives de grandeur et de décadence. Là s'épanouit encore une civilisation brillante dont l'influence s'exerça au loin. Constantinople en était le centre; au fond de l'Orient comme de l'Occident circulaient de merveilleux récits sur sa splendeur; les étrangers, marchands, artisans, aventuriers y affluaient du monde entier, et, par sa situation même, elle semblait destinée à servir de trait d'union entre l'Asie et l'Europe. Tel est aussi le caractère de l'art byzantin; aux anciens éléments hellé-

1. Bayet, *l'Art byzantin* (Bibliothèque de l'enseignement des beaux-arts).

niques il mêle les éléments orientaux, mais il sait en outre se montrer créateur et revêtir une physionomie originale ; jusqu'au xii⁰ siècle, il sera l'art chrétien par excellence. Au vi⁰ siècle déjà, sous le règne de Justinien, il est constitué avec quelques-uns des caractères qu'il conservera toujours. Au viii⁰ siècle, de graves dangers le menacent : c'était surtout au service de la religion qu'il s'était développé ; or plusieurs empereurs, qui s'occupaient de réformer tout à la fois l'Église et l'État, proscrivirent les images sacrées comme entachées d'idolâtrie. La querelle des iconoclastes, qui commença vers 726, ne se termina définitivement qu'en 842, par le triomphe du culte des images. Il se trouva que l'art avait plutôt gagné à ces épreuves. Les peintres religieux, loin de céder devant les menaces et les poursuites, avaient travaillé avec obstination ; mais à côté d'eux s'était formée une école plus indépendante et qui paraît s'inspirer avec une ferveur nouvelle des modèles antiques. Aussi, depuis le milieu du ix⁰ siècle jusqu'au xi⁰, tandis que les princes de la maison macédonienne assurent la prospérité de l'empire, l'art fleurit dans tout son éclat. Au xi⁰ siècle, il commence à faiblir ; il devient plus raide, plus monastique, et tend souvent à s'immobiliser dans la tradition. Les malheurs qui, pour l'empire grec, signalèrent le xi⁰ et le xii⁰ siècle, la fondation éphémère de l'empire latin au xiii⁰ siècle, eurent leur contre-coup sur l'art ; si, dans la suite, quelques efforts furent tentés pour lui donner une vie nouvelle, le succès en fut restreint. Cependant il a survécu à l'empire même, et il a trouvé un asile dans les monastères, surtout au mont Athos, où, de nos jours, il agonise lentement.

L'architecture : les églises à coupoles; Sainte-Sophie.
— C'est en Syrie et en Asie Mineure que s'est formée l'architecture byzantine, et, dès le IVe et le Ve siècle, les églises y diffèrent déjà de la basilique occidentale. Les constructeurs empruntent à l'Orient la coupole sur plan carré; ils en développent les proportions et lui donnent un caractère tout nouveau. En 532, Justinien veut faire construire une église dont la magnificence dépasse tout ce qu'on racontait du temple de Salomon. Deux Asiatiques, Anthémius de Tralles et Isidore de Milet, en sont chargés. Leur œuvre, Sainte-Sophie, est déjà le type de l'art byzantin, aussi bien comme décoration que comme architecture. Les plus riches matériaux, l'or, l'argent, l'ivoire, les pierres précieuses y furent prodigués. Au point de vue de la construction, l'attention est surtout frappée par la coupole qui mesure 31 mètres de diamètre et qui, par l'intermédiaire de quatre pendentifs, s'appuie sur d'énormes piliers. Dès lors, l'emploi des coupoles se répandit dans tout l'empire. Plus tard, l'architecture religieuse chercha à donner aux églises un aspect plus élégant et plus léger : dans un même édifice les coupoles se multiplièrent, on en compte ordinairement cinq, quelquefois plus, jusqu'à douze. Afin qu'elles eussent une apparence plus svelte, on les fit reposer sur un tambour cylindrique assez élevé, on prodigua les colonnettes, les fenêtres. L'église de la Theotocos ou Mère de Dieu à Constantinople (Xe siècle); celles des Saints-Apôtres, de Saint-Élie, de la Vierge, à Salonique (XIe siècle), sont de beaux exemples de ce style qui s'est maintenu en Orient. Dans l'architecture civile, le grand palais de Constantinople, commencé au IVe siècle, em-

belli par Justinien, mais fort agrandi encore dans la suite, présentait une magnificence extraordinaire. Les cours, les chapelles, les salles de réception, les apparte-

FIG. 34. — SAINTE-SOPHIE. — (Constantinople.)

ments privés s'y succédaient comme à l'infini et partout éclataient l'or et l'argent. Cette même impression de puissance et de richesse se dégageait de la ville entière, si vaste, si pleine d'églises et de monuments de tout genre, et les chroniqueurs occidentaux qui la visitent en parlent avec admiration.

La peinture : mosaïques, miniatures, fresques. — Si

les plus anciennes peintures des églises byzantines ont disparu, en revanche, pour le vi° et le vii° siècle, il reste un certain nombre de mosaïques. Sainte-Sophie en était entièrement décorée : sur un fond d'or ou de bleu foncé se détachaient des compositions sacrées et de grandes figures d'anges et de saints ; la plupart ont été ruinées ou couvertes de badigeon par les Turcs, qui ont transformé l'église en mosquée. Ravenne, alors la capitale de l'Italie byzantine, possède plusieurs églises de cette époque qui conservent en partie leur ancienne décoration. Une des plus intéressantes est celle de Saint-Vital, contemporaine de Sainte-Sophie : parmi les mosaïques du chœur, il en est deux qui représentent Justinien et Théodora, entourés de personnages de leur cour et offrant des présents à l'église. En général, les sujets ont un caractère plus exclusivement religieux, la plupart sont empruntés aux livres saints. Dans ces vastes compositions les artistes byzantins cherchent surtout la symétrie et ils ont un sentiment fort juste de la décoration. On peut consulter encore les miniatures dont ils ornaient les manuscrits : celui de la Genèse conservé à Vienne, ceux de Josué, de Cosmas Indicopleustès au Vatican en offrent de beaux exemples. Un manuscrit syriaque, exécuté en 586 et qui se trouve à la bibliothèque Laurentienne de Florence, contient la plus ancienne représentation connue de la Crucifixion.

Dans la période qui suit les iconoclastes, les miniatures acquièrent une importance d'autant plus grande qu'elles sont souvent les seuls monuments qui restent de la peinture. Quelques-unes attestent une influence fort vive de l'art antique. Ce n'est point un fait qui

doive surprendre : depuis le ɪᴠᵉ siècle, Constantinople

Fig. 35. — Justinien, sa suite, et l'évêque Maximien. (Mosaïque de Saint-Vital. — Ravenne.)

s'était peuplée de statues enlevées aux temples païens,

et d'ailleurs l'action des traditions antiques avait dû se maintenir dans les ateliers, bien que modifiée et altérée. Sans doute, dès le ve et le vie siècle, si on étudie l'ornementation byzantine, apparaissent des motifs dont l'origine orientale est évidente; mais, comme les anciens Grecs, les artistes byzantins recherchent la grandeur et l'harmonie dans l'ordonnance des compositions, la noblesse des attitudes, l'élégance des draperies; ajoutons aussitôt qu'à tous égards ils restent toujours bien loin de leurs modèles. Dans la seconde moitié du ixe siècle et au xe, il semble qu'il ait existé une école qui voulût se rattacher plus étroitement encore à l'art antique. Nulle part cette tendance n'est plus évidente que dans un psautier grec du xe siècle, conservé à la Bibliothèque nationale de Paris : David, le roi biblique, s'y montre sans cesse escorté de figures allégoriques qui paraissent empruntées à l'Olympe hellénique. Cependant cette invasion de la mythologie dans l'art chrétien, si elle ne fut point entièrement repoussée, fut du moins contenue : la plupart des manuscrits ont une physionomie plus religieuse et on y peut étudier surtout la constitution définitive de l'iconographie byzantine. Tel est, entre tous, le magnifique ménologe de l'empereur Basile II (976-1025), à la Bibliothèque vaticane, qui contient quatre cents miniatures, signées par huit artistes. Dans plusieurs manuscrits du xie siècle, le style est déjà moins libre, le dessin moins correct; ainsi commence une décadence qui s'accentue dans la suite.

Les peintres du mont Athos. — Au xiiie et au xive siècle, les Paléologues, qui cherchèrent à relever l'empire,

encouragèrent les arts. La peinture, presque exclusivement monastique, fut surtout cultivée au fond des couvents de l'Athos; là travailla, peut-être vers cette époque, Manuel Pansélinos, considéré dans la suite comme le maître par excellence. Un de ses admirateurs, le moine Denys, écrivit un *Guide de la peinture* dans lequel il enseigne non seulement les procédés techniques, mais encore les compositions qu'il faut adopter pour les sujets sacrés[1]. Ce manuel commode, qui dispense de chercher et d'inventer, eut une grande vogue dans les ateliers monastiques, et pour beaucoup d'artistes la peinture ne fut plus qu'un métier mécanique. Les couvents de l'Athos sont décorés de fresques de cette dernière période : quelques-unes remontent peut-être au xive siècle ; d'autres, au contraire, sont d'hier ; toutes, du reste, se ressemblent. Dans ces œuvres de décadence, si l'exécution est souvent médiocre, l'entente de la décoration est encore grande. C'est par là qu'il faut juger l'art byzantin de cette époque, et non par ces petits tableaux, de date incertaine, de valeur souvent faible, qu'on rencontre dans les musées d'Occident.

La sculpture, les ivoires. — La sculpture n'a jamais tenu dans l'art byzantin une place égale à la peinture. Dès les premiers temps la grande sculpture est négligée ; plus tard, les bas-reliefs taillés dans le marbre ou la pierre deviennent si rares qu'on a pu croire, bien qu'à tort, que l'Église grecque avait entièrement prohibé la sculpture. Du moins ne l'a-t-elle point favorisée. Les

1. Traduit et annoté par Paul Durand et Didron, *Manuel d'iconographie grecque et latine*, 1845.

sculpteurs ou bien sont devenus des ornemanistes s'attachant au travail des chapiteaux, des frises, ou n'ont guère appliqué leur talent qu'à des objets de petites dimensions, tels que des diptyques et des cassettes en ivoire. Là du moins ils font preuve de dextérité, indiquant avec finesse les traits des figures ou les plis des draperies. Au v^e et au vi^e siècle, un diptyque du British Museum qui représente un ange, les plaques d'ivoire qui ornent le siège de l'évêque Maximien à Ravenne en sont de remarquables modèles. Au ix^e et au x^e siècle les beaux ivoires sont encore nombreux; plus tard, comme dans la peinture, le style s'affaiblit.

Les arts industriels. — La passion du luxe se révèle dans le développement des arts industriels. L'orfèvrerie surtout est cultivée, les auteurs décrivent parfois les belles pièces qui étaient exécutées soit pour les églises, soit pour les empereurs et les riches particuliers. Dès le vi^e siècle, semble-t-il, les Byzantins connaissent les émaux cloisonnés. Quelques-unes de ces œuvres ont survécu : une des plus importantes est la *Pala d'Oro*, ou devant d'autel, conservée à Saint-Marc de Venise. L'industrie des tissus de soie brochés et décorés de figures était aussi très florissante : ainsi, sur une dalmatique impériale conservée à Saint-Pierre de Rome, et qui peut dater du x^e ou du xi^e siècle, se déroulent de vastes compositions.

L'influence byzantine en Occident. — L'art byzantin a exercé de toutes parts une puissante influence. Entre l'Occident et l'empire grec, les relations politiques et commerciales étaient fréquentes : de là vinrent les relations artistiques. En Italie, si même on laisse de côté

Ravenne dont il a déjà été parlé, la domination des empereurs de Constantinople s'est longtemps maintenue dans le sud, et la civilisation byzantine y était si florissante que les princes normands, quand ils firent la conquête de ces pays au xie siècle, n'essayèrent point d'abord de la détruire. En Sicile, des Byzantins, au xiie siècle, décorent de mosaïques la chapelle Palatine de Palerme, le dôme de Cefalu, Sainte-Marie de l'amiral, etc., et les artistes indigènes qui travaillent avec eux sont leurs disciples et leurs imitateurs. Près de Naples, au mont Cassin, l'abbé Didier, vers le milieu du xie siècle, avait fait venir de Constantinople des mosaïstes et des sculpteurs. A Rome, bien des mosaïques du xiie et du xiiie siècle se rattachent à l'influence des maîtres grecs. Enfin Venise est vraiment une ville byzantine ; sans cesse en rapports avec l'Orient d'où elle tire sa richesse et sa puissance, elle emprunte à Constantinople ses industries et ses arts. Saint-Marc, commencé au xe siècle, est une église grecque par la construction et par la décoration.

En France, l'influence byzantine ne s'est jamais exercée d'une façon aussi sensible et aussi durable que dans certaines régions de l'Italie. Cependant les ivoires, les tissus de Constantinople y étaient fort recherchés ; l'architecture romane présente avec l'architecture de la Syrie des analogies qui ne sauraient être fortuites, et même le système des coupoles byzantines se propage dans toute une partie de la France (Périgord, Angoumois, Saintonge, etc.) : Saint-Front de Périgueux en est le type le plus célèbre. Les sculpteurs français du xiie siècle paraissent souvent imiter les ivoires et les mi-

niatures qui leur venaient d'Orient, en les transposant sur la pierre. Dans l'art gothique, il est vrai, cette influence disparaît entièrement. En Allemagne, en 972, la princesse grecque Théophano, mariée au fils d'Otto Ier, avait, dit-on, emmené avec elle des artistes byzantins et pendant quelque temps on retrouve çà et là, sur les œuvres germaniques, les traces du style étranger; mais, à partir du xiiie siècle, elles s'effacent.

L'influence byzantine en Orient. — En Orient, l'action de l'art byzantin se montre partout où a pénétré le christianisme grec. Tel fut le cas en Russie, à partir du xe siècle; des Grecs construisent, décorent de mosaïques les églises de Novgorod, et surtout de Kief, dont Iaroslaf (1016-1054) voulait faire la rivale de Constantinople par la splendeur de ses monuments. Cependant l'art russe ne se maintint point dans une étroite reproduction des modèles byzantins. Pour l'architecture comme pour la décoration, il les modifia à l'aide d'emprunts à l'Asie, surtout à la Perse. On se tourne aussi vers l'Occident: dès le xiie siècle, des maîtres lombards bâtissent à Vladimir sur Kliazma l'église de l'Assomption de la Vierge; au xve et au xvie siècle, Ivan III et ses successeurs attirent à Moscou des architectes étrangers qui combinent les formes occidentales avec les formes russes. Dans la peinture, la sculpture, l'ornementation, se retrouvent ces mêmes mélanges, bien qu'en général l'iconographie sacrée reste fidèle aux traditions byzantines. Plus au sud, la Géorgie et l'Arménie, depuis le viie siècle jusqu'à l'arrivée des Turcs Seldjoucides, à la fin du xie siècle, acceptent aussi, mais en les modifiant assez librement, les données grecques:

c'est surtout dans les cathédrales de Kutais et d'Ani (xie siècle) que cette demi-indépendance est sensible.

CHAPITRE III

L'ART ARABE ET LES ARTS DE L'EXTRÊME ORIENT[1]

Origines de l'art arabe. Influence byzantine et persane. — De l'art byzantin à l'art arabe la transition est naturelle, car il a existé entre eux des rapports évidents. Lorsque les Arabes, par de rapides conquêtes, eurent étendu leur domination de l'Espagne à l'Inde et développé en face de la société chrétienne une vaste société nouvelle, partout, dans les grandes villes de leur empire, à Cordoue, à Kairouan, à Palerme, à Alexandrie, à Bagdad fleurit une civilisation brillante. L'esprit arabe, au moyen âge, était plein de vivacité et d'éclat, avide d'apprendre et de découvrir. Loin de repousser les civilisations étrangères, il aimait à les connaître et à s'en inspirer, et même recueillait les traditions de la philosophie et de la science grecques. D'ailleurs, au moment où Mahomet donna aux destinées des Arabes une direction nouvelle, leur état social n'était point aussi primi-

1. Pour l'art arabe, voy. : Coste, *Architecture arabe ou monuments du Caire*, 1837; *Monuments modernes de la Perse*, 1867; Girault de Prangey, *Essai sur l'architecture des Arabes et des Maures en Espagne et en Sicile*, 1841; Prisse d'Avennes, *l'Art arabe d'après les monuments du Caire*, 1869-1878; Bourgoin, *les Arts arabes*, 1863-73; Le Bon, *la Civilisation des Arabes*, 1884.

tit qu'on le croit souvent. Dans l'Yémen existaient des villes riches et prospères ; déjà les Arabes s'étaient répandus en dehors de leur péninsule, ils avaient inquiété l'empire romain, fondé sur les bords de l'Euphrate le royaume de Hira, en Syrie celui de Ghassan. Cependant il ne semble point qu'ils eussent encore un art bien original, et ils subirent l'influence des peuples qu'ils avaient vaincus.

Ce fut aux Byzantins et aux Persans qu'ils demandèrent tout d'abord des artistes pour construire et pour décorer leurs édifices. A Coufa, le calife Omar charge un architecte d'Ecbatane, Ruzabeh, de construire la mosquée, et quand Ziad, sous le califat de Moawia (661-680), veut la faire rebâtir, il s'adresse encore à des architectes sassanides. Grand nombre de mosquées de la Syrie furent établies dans les églises chrétiennes et, lorsque de nouveaux édifices s'élèvent, Byzance fournit des artistes et des modèles. Le calife Walid, au commencement du VIIIe siècle, fait venir des Grecs de Constantinople pour travailler aux mosquées de Médine, Jérusalem et de Damas. En Espagne, Abd-er-Rahman agit de même : l'empereur grec lui envoie des matériaux pour la mosquée de Cordoue (VIIIe siècle) et des Byzantins contribuent à bâtir le palais de Zahra (Xe siècle).

Caractères de l'architecture arabe. — On retrouve donc les éléments de la construction byzantine et de la construction sassanide dans les monuments arabes. D'un bout à l'autre du monde musulman se propagent la coupole sur plan carré, la colonne surmontée du chapiteau cubique, l'arcade ; en bien des endroits, le plan même de la mosquée rappelle celui de l'église

grecque. Mais, sur ces données fondamentales, l'imagination arabe brode mille motifs nouveaux qui en modifient l'aspect, sinon la structure. Nul peuple n'a poussé plus loin le goût des ornementations riches et capricieuses, qui se répandent sur toutes les parties de l'édifice comme une végétation luxuriante; nul n'a eu plus en horreur la régularité des lignes continues, la monotonie des surfaces planes; il brise, découpe, fouille et refouille; mais un goût très fin dirige les jeux de cette fantaisie, qui semble d'abord affranchie de toute règle, et domine le pêle-mêle des détails et l'entre-croisement des lignes.

L'architecte arabe ne se contente point de la courbe régulière de l'arc en plein cintre, tantôt il la prolonge et lui donne la forme de l'arc en fer à cheval, tantôt il la rompt et lui substitue l'arc brisé. Les Arabes ont-ils inventé d'eux-mêmes l'arc aigu, ou plutôt ne l'ont-ils pas emprunté aux monuments antérieurs, où il se rencontre? Quoi qu'il en soit, cet arc ne correspond point ici, comme dans l'art occidental, à une révolution dans la construction même; il n'est qu'une forme décorative. De même les pendentifs de la coupole paraissent trop simples et trop froids à l'architecte, il les taille et leur donne l'aspect de stalactites qui parfois envahissent la voûte. A l'extérieur, la coupole est plus accentuée, souvent même elle se termine en pointe ou affecte une forme bulbeuse. Sur les murs, sur les plafonds, les ornements sinueux se développent avec une telle profusion que de là est venu le nom d'*arabesques;* il n'est pas jusqu'aux lettres des inscriptions monumentales qui ressemblent plus à des motifs de décoration qu'aux éléments d'une écriture.

L'architecture arabe est surtout connue par les mosquées. La mosquée comprend une vaste cour aux amples portiques, souvent plantée d'arbres, et au milieu de laquelle est placée la fontaine aux ablutions. Aux côtés de l'édifice s'élancent les sveltes minarets avec leurs galeries à encorbellement, d'où le muezzin annonce les heures de la prière. A l'intérieur, point d'autel, mais le *mihrab*, surmonté d'une voûte et orienté vers la Mecque, devant lequel les musulmans prient, et le *mimbar* ou chaire à prêcher. Tel est le plan général, mais qui çà et là varie.

Principaux monuments. — En effet, si l'architecture arabe offre partout certains traits qui la font aussitôt reconnaître, cependant elle revêt des formes diverses selon les régions et les époques. En Égypte, au Caire, ses développements se marquent dans une série de mosquées qui, par une heureuse fortune, se succèdent de siècle en siècle : mosquées d'Amrou (VIIe siècle), de Touloun (IXe siècle), d'El-Azhar (Xe siècle), de Barkouk (XIIe siècle), d'Hassan (XIVe siècle), de Mouayad, de Kaït-Bey (XVe siècle). En Espagne, elle se livre à toute l'audace de ses fantaisies; on le voit déjà à la mosquée de Cordoue (VIIIe siècle), qui malheureusement a tant souffert, à la tour de la Giralda de Séville (XIIe siècle), mais surtout à l'Alhambra de Grenade (XIIIe-XIVe siècles), qui semble l'œuvre de quelque architecte des contes de fées. En Sicile, les monuments de la domination arabe sont rares; mais on constate que, même après la conquête normande (XIe siècle), l'art arabe s'y maintint encore et fut en faveur auprès des princes chrétiens : il apparaît dans les palais de la Zisa et de la Cuba qui, on

le sait maintenant avec certitude, ne sont que du
XII° siècle, et même dans quelques églises il mêle ses

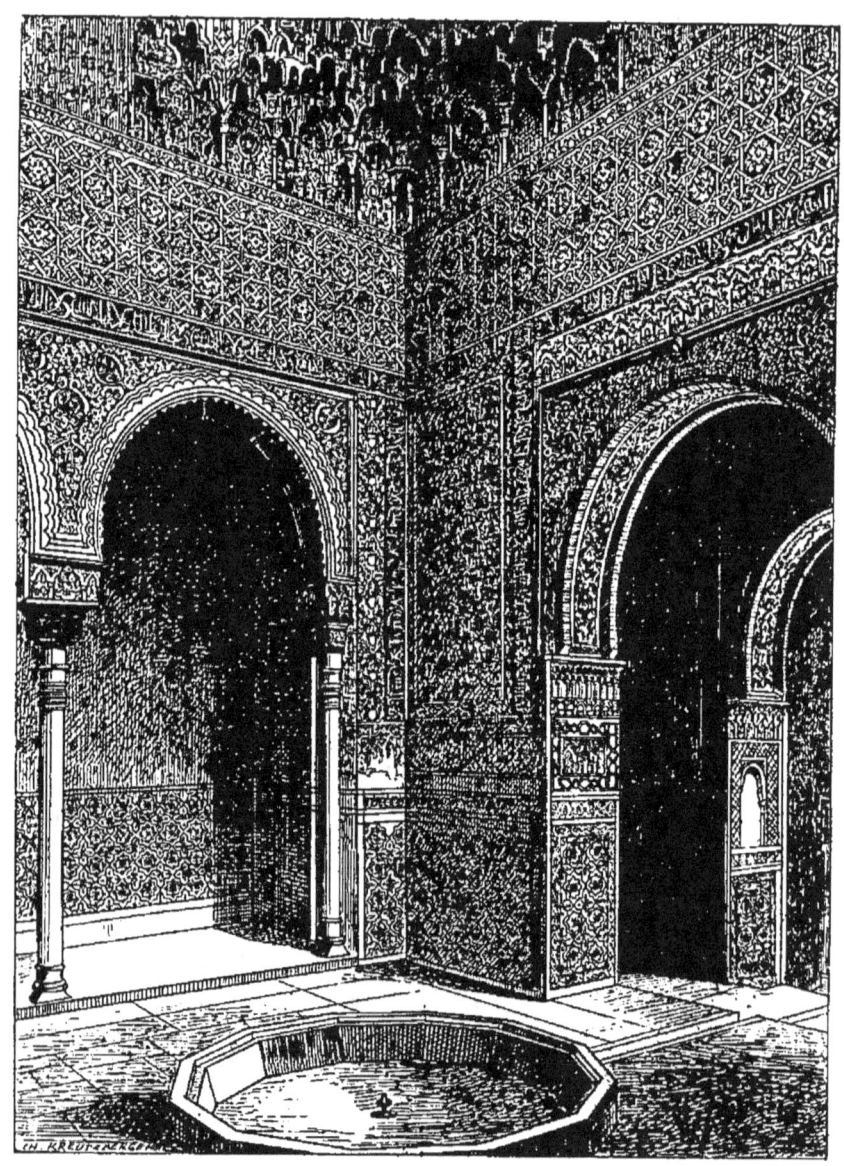

FIG. 36. — SALLE A L'ALHAMBRA. — (Grenade.)

motifs aux éléments chrétiens. En Syrie, la mosquée
d'Omar, sur l'emplacement du temple de Salomon, a

été remaniée. Sur les bords du Tigre, à Bagdad, les beaux monuments qui s'étaient multipliés du VIII^e au XIII^e siècle ont disparu. En Perse, ceux qui subsistent ne sont pas en général antérieurs au XV^e siècle; des traits particuliers les distinguent : les minarets étroits ressemblent à des cheminées de fabriques, un immense portail forme l'entrée de l'édifice, la coupole est souvent bulbeuse. Dans l'Inde où Delhi surtout, à partir du XII^e siècle, devint le centre de la civilisation musulmane en ce pays, le style persan domine; les plus beaux monuments, élevés sous la domination des Grands Mogols, le mausolée d'Akbar, le Tadj Mahal, le palais de Shah Jehan, y datent du XVI^e et du XVII^e siècle.

Dans le N.-O. de l'Asie, les Turcs Seldjoucides et après eux les Turcs Osmanlis, du XI^e au XIV^e siècle, construisirent à Iconium, à Césarée, à Erzeroum, à Nicée, à Brousse, de beaux édifices où se mêlent tous les styles voisins, byzantin, arménien, persan. Plus tard, quand ils furent établis à Constantinople, Sainte-Sophie devint pour eux un modèle qu'ils reproduisirent sans cesse. L'architecte de Mahomet II, Christodoulos, était d'ailleurs un Byzantin.

Les arts figurés. — La peinture et la sculpture ne tiennent dans l'art arabe qu'une place restreinte. D'après les commentateurs du Coran, la représentation des êtres animés était interdite. Cette prohibition ne fut pas toujours observée. Les écrivains parlent, en effet, de peintres et de sculpteurs, de fresques et de statues; au plafond d'une des salles de l'Alhambra sont retracées quelques scènes et on trouve des dessins de figures dans les ma-

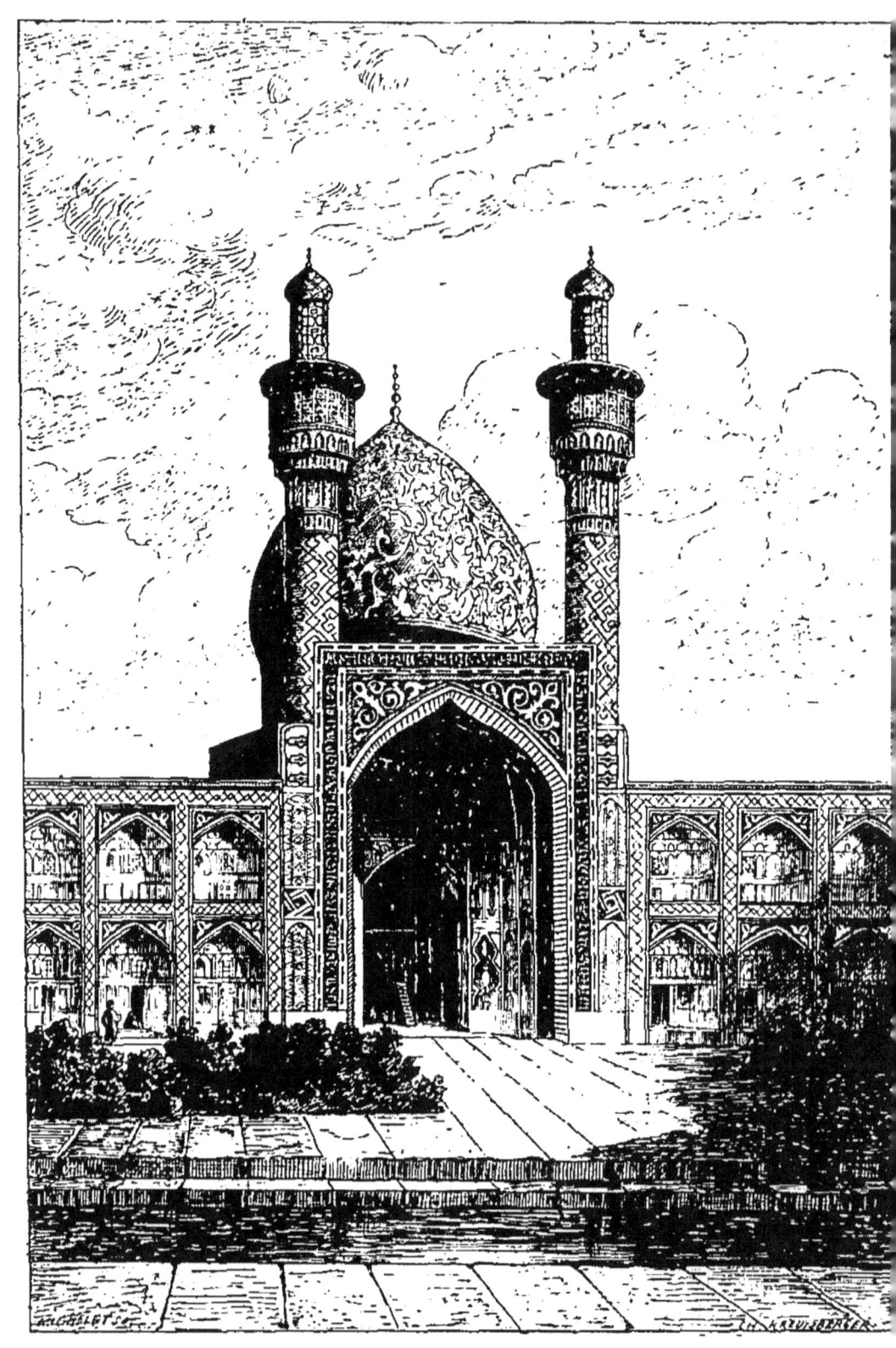

FIG. 37. — MOSQUÉE A ISPAHAN. — (Perse.)

nuscrits arabes .et sur les parois des vases et des cassettes. Mais ce ne sont là que des exceptions; seuls, plus tard, les Persans et les Mongols persistèrent à traiter la figure. Chez les autres peuples musulmans le rigorisme l'emporta : peintres et sculpteurs ne s'exercèrent le plus souvent que dans l'ornementation florale et géométrique; là du moins ils créèrent des motifs du style le plus fin et le plus charmant. Les arts industriels étaient cultivés avec éclat : qu'il s'agisse de l'orfèvrerie, de la damasquinerie, de la céramique, de la décoration des étoffes ou de la fabrication des tapis, les œuvres qui nous restent témoignent d'une extraordinaire habileté et séduisent l'œil par le caprice des lignes, par la vivacité et l'harmonie des tons. Il suffit de signaler comme exemples les carreaux émaillés dont les édifices étaient décorés, surtout en Asie, les faïences hispano-moresques à reflets métalliques, ou ces tapis, la plupart d'époque assez récente, il est vrai, que la mode se dispute aujourd'hui.

Caractères et rôle de l'art persan[1]. — La Perse, on l'a déjà vu, occupe dans l'art oriental au moyen âge une place particulière. Elle contribue à former l'art arabe, et, quand celui-ci a grandi, elle ne l'accepte à son tour qu'en le modifiant et en le marquant d'une empreinte personnelle. Située entre l'Asie occidentale et l'extrême Orient, elle est un de ces points intermédiaires où se croisent et se mêlent nécessairement les éléments les plus divers. A toutes les époques elle est en relations

1. V. *Gazette des Beaux-Arts*, 1878, t. XVIII, p. 1020 et suiv., un article remarquable, bien que peut-être excessif sur quelques points.

avec les peuples de l'ouest, au début du moyen âge avec l'empire byzantin, plus tard avec Venise et les

FIG. 38. — MINIATURE PERSANE.

croisés. A partir du XVI^e siècle apparaissent sur les œuvres persanes des motifs italiens, et il n'est pas jusqu'à notre style Pompadour dont on n'y retrouve la trace. Mais, d'autre part, elle rayonne sur tout l'extrême

Orient, Inde, Chine et Japon, et on y rencontre son style, ses ornements, les attitudes de ses figures. La réunion de la Perse, d'une partie de l'Inde et de la Chine sous la domination mongole au xiiie et au xive siècle développa encore ces rapports; si le khan Houlagou établissait des ouvriers chinois en Perse dès le xiiie siècle, par contre, Gengiskhan avait emmené des Persans en Chine. Malheureusement l'histoire de l'art persan au moyen âge, depuis la chute des Sassanides (viie siècle) jusqu'à une époque récente, est mal connue; la plupart des œuvres qu'on possède ne remontent guère au delà du xve siècle. Les plus intéressantes, si on laisse de côté l'architecture arabo-persane dont il a déjà été question, sont les cuivres ciselés, les faïences, les manuscrits à miniatures. Malgré une certaine gaucherie, un dessin souvent incorrect, les miniatures persanes charment par un style fin et naïf, par la fraîcheur et l'éclat de leur coloris.

L'architecture hindoue : origines religieuses et monuments. — Lorsque l'art arabo-persan pénétra dans l'Inde, des arts indigènes y existaient depuis longtemps. Les populations aryennes qui, à une date reculée, s'y étaient établies avaient atteint de bonne heure un assez haut degré de culture. La religion exerçait sur leurs esprits toute la puissance de son influence : à leur ancien culte védique elles avaient substitué le brahmanisme qui en était issu, mais qui, plus formaliste et plus étroit, avait amené la prépondérance des prêtres et le rigoureux isolement des castes. Plus tard, le légendaire Çakyamouni ou Bouddha (vi[e] siècle au plus tôt av. J.-C.) réagit contre l'esprit brahmanique, et le bouddhisme,

à partir du ivᵉ siècle av. J.-C., grâce à ses doctrines plus larges et à l'élévation de sa morale, se répandit dans l'Inde et les contrées voisines. Cependant, dès le vᵉ siècle ap. J.-C. il est en décadence dans l'Inde proprement dite ; parfois aussi les deux cultes se mêlent.

L'art hindou ne nous est guère connu par ses plus anciens monuments [1]. Ceux qui subsistent ne datent souvent que de l'ère chrétienne. Le bouddhisme offre ses *Stoupas*, *Topes* ou *Dagop*, destinées aux reliques de Bouddha et des saints bouddhiques : les plus belles sont des pyramides à étages, couronnées par des terrasses, entourées de colonnes isolées et d'enceintes où s'ouvrent de grands portails. Les *Viharas*, couvents bouddhiques, et les *Chaitias*, temples qui les avoisinent, sont souvent de vastes salles creusées dans le roc et soutenues par des colonnes. La décoration en est fort riche : telles sont celles de Karli (ivᵉ ou vᵉ siècle ap. J.-C.), de l'île Salsette (les parties les plus anciennes sont du vᵉ siècle). A son tour, le brahmanisme s'attaqua aux montagnes et les déchiqueta à plaisir. Les sanctuaires d'Ellora et d'Éléphanta (probablement du xiᵉ ou du xiiᵉ siècle) offrent les plus curieux exemples de cette étrange architecture. L'art hindou a aussi construit des *Pagodes* ou temples avec de vastes enceintes, des cours, des avenues, des salles, plusieurs sanctuaires, comme celles de Chillambrun, de Jaggernaut (xiiᵉ siècle), de Mahamalaipur (xviᵉ siècle), de Tiruvalur. Pour la plupart des monuments de l'Inde, il est difficile de fixer des

[1]. Pour l'art hindou, un des meilleurs tableaux d'ensemble se trouve dans Schnaase, *ouv. cité*, t. Iᵉʳ, qui a groupé les résultats des travaux de Fergusson, Cunningham, Lassen, etc.

dates certaines : on a dû y travailler à diverses époques et pendant plusieurs siècles. Dans ces œuvres dominent les mêmes caractères : les lignes se mêlent et s'enchevêtrent, l'ornementation s'étend partout; le sentiment de la simplicité, des ordonnances logiques et claires en est absent. L'architecture avait cependant ses règles consignées dans de longs traités.

La sculpture hindoue. — La sculpture a prodigué dans ces monuments les statues et les bas-reliefs. Ici ce sont les Bouddhas majestueux et calmes, absorbés dans leur rêve infini et dans la paix du Nirvâna; là se déroulent les scènes de la mythologie touffue du brahmanisme, les aventures de Brahma, de Vischnou, de Çiva et de leurs compagnons, dieux aux formes étranges, aux bras et aux jambes multiples, et qui parfois associent à la forme humaine les formes animales. Peu d'entente de la composition, et, plus le sujet est dramatique, plus la confusion est grande. Beaucoup de figures ont cependant une certaine grâce, bien que maniérée et contournée ; mais le style, le modelé, les attitudes, tout y est indolent et mou, les têtes manquent d'expression personnelle. Les peintures murales sont assez rares; par contre, la miniature a été fort cultivée dans les derniers siècles, mais ici les artistes de l'Inde n'ont fait qu'imiter les œuvres persanes.

Caractères généraux de l'art hindou. — Si riche et si brillant dans ses caprices que soit l'art hindou, les qualités lui manquent qui font les œuvres fortes et vraiment belles. Partout s'y manifeste la même intempérance qu'en littérature : l'imagination hindoue ignore la mesure, elle se répand en créations souvent pleines

d'un charme étrange, souvent aussi désordonnées et monstrueuses; les figures et les ornements se multiplient dans leurs édifices avec la même profusion que les com-

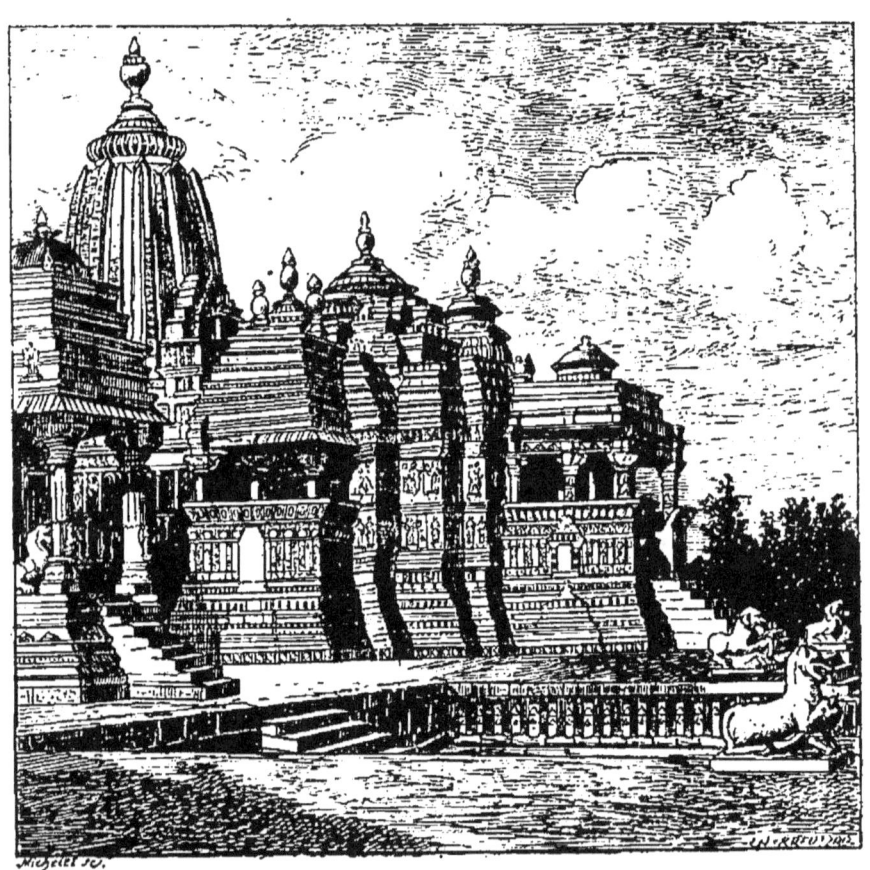

FIG. 39. — TEMPLE A KAJRAHA. — (VIII-IXᵉ SIÈCLE.)
(D'après le *Tour du Monde*.

paraisons et les métaphores dans leurs poèmes. Cependant, si particulier que paraisse l'art hindou, on y découvre çà et là des influences occidentales. Certains traits rappellent la Perse, l'Assyrie et même l'Egypte et la Grèce. Il ne faut pas oublier que, à la suite des conquêtes d'Alexandre, il y eut des dynasties grecques en

Bactriane, et que, d'autre part, l'ancien art persan s'était formé par des emprunts à l'Égypte et à la Grèce en même temps qu'à l'Assyrie.

Diffusion de l'art hindou. — La religion brahmanique se répandit dans les contrées voisines; de son côté, le bouddhisme, à peu près chassé de l'Inde, conquit la plus grande partie de l'extrême Orient. L'art hindou suivit les destinées de ses dieux et sema ses œuvres dans tous les pays environnants. C'est ainsi que dans l'Indo-Chine, au Cambodge, il a donné naissance à cet art khmer que de récentes explorations françaises ont fait connaître[1]. Les temples et les édifices d'Angkor et des cités de cette région, où il s'étale dans toute son exubérante richesse, doivent se placer probablement du VII^e au XIV^e siècle de notre ère.

La Chine. — La Chine et le Japon sont, par excellence, les pays d'adoption du bouddhisme; mais l'histoire de l'art chinois est encore à faire. Si l'on excepte les vases de bronze, dont quelques-uns sont antérieurs à l'ère chrétienne, et certaines pièces de porcelaine à décor (à partir du XIV^e siècle de notre ère), ce que nous en connaissons paraît en général assez récent (trois ou quatre siècles)[2]. Il ne s'ensuit pas que, auparavant, l'art chinois n'existât pas encore, ni qu'on ne puisse arriver plus tard à en déterminer des monuments. D'après les documents, il semble que, après avoir copié

1. Mouhot, *Tour du Monde*, 1863; Doudart de Lagrée, *Voyage d'exploration en Indo-Chine*, 1873; Delaporte, *Voyage au Cambodge, l'Architecture khmer*, 1880, parfois disposé à exagérer l'originalité et la perfection de l'art khmer.

2. Jacquemart, *Histoire de la céramique*, 1873.

exclusivement l'art bouddhique, l'art chinois ait pris une figure originale, surtout en peinture, dès une époque assez ancienne. Au x⁰ siècle, le Persan Macoudi célèbre déjà les peintres chinois. Au xiv⁰ siècle, le voyageur arabe Ibn-Batoutah écrivait : « Pour ce qui regarde la peinture, aucune nation, chrétienne ou autre, ne peut rivaliser avec les artistes chinois. »

Le Japon. — Grâce à de récentes recherches, l'histoire de l'art japonais est plus claire[1]. Ce n'est point que tout soit encore bien connu dans les destinées de ce peuple dont on ne sait pas même déterminer avec certitude l'origine ethnique. Quelque opinion qu'on adopte, il semble que ce fut vers le vi⁰ siècle après Jésus-Christ qu'il reçut de la Corée le bouddhisme, et en même temps l'art hindou auquel se mêlèrent dans la suite des éléments chinois et persans. Mais cette race spirituelle et vive transforma ce qui lui vint du dehors et, si l'art japonais est apparenté aux autres arts de l'Orient, il n'en est aucun auquel il se soit asservi.

L'architecture, dont le temple de Yéyas à Nikko (xvii⁰ siècle) est le chef-d'œuvre, rappelle celle de l'Inde par le fouillis des lignes et l'abondance des ornements; elle s'en distingue par des différences de matériaux qui amènent des différences de formes : le constructeur japonais emploie de préférence le bois.

Dès le vii⁰ siècle, la sculpture était pratiquée. Le bronze est la matière par excellence où s'exerce l'artiste; il en varie les colorations, il l'assouplit et le plie à ses

1. Gonse, *l'Art japonais*, Quantin, 1883.

conceptions les plus diverses. Ici ce sont les bouddhas impassibles, semblables à ceux de l'Inde; là, au contraire, la vie bouillonne, des guerriers brandissent leurs armes avec de farouches contorsions, des dragons se cramponnent aux flancs des vases, les animaux s'agitent, saisis dans le jeu de leurs mouvements, les feuilles et les fleurs s'épanouissent et s'entrelacent, les lignes se brisent, ondulent avec une variété et une souplesse qui charment le regard.

Pour la peinture, les œuvres les plus nombreuses sont les *kakémonos* ou rouleaux peints, décoration mobile dont on orne les parois des temples et des maisons. On possède encore un *kakémono* de Kosé Kanaoka, peintre impérial du ixe siècle, dont le style rappelle tout à fait celui des miniatures indo-persanes; mais l'histoire de la peinture japonaise est surtout connue à partir de la fin du xve siècle. Depuis lors jusqu'au milieu du xviiie siècle, deux grandes écoles sont en présence, celles de Tosa et de Kano : la première est l'école indigène, qui existait depuis le xie siècle, fidèle aux traditions, rebelle à de nouvelles influences étrangères; la seconde, au contraire, a son point de départ dans une renaissance de l'influence chinoise; mais bientôt elle prend aussi un caractère personnel. Les artistes de Tosa cultivent le grand art, traitent les sujets historiques et religieux; ils travaillent pour l'aristocratie, ils ont un style fin, mais conventionnel, et s'attachent minutieusement au détail; ceux de Kano ont des aspirations moins élevées, un style moins noble : ils cherchent avant tout à exprimer la nature et la vie, mais en simplifiant les formes et en les rendant par quelques

traits précis et lestement enlevés. De là au xviie siècle, époque de splendeur pour tous les arts japonais, sort

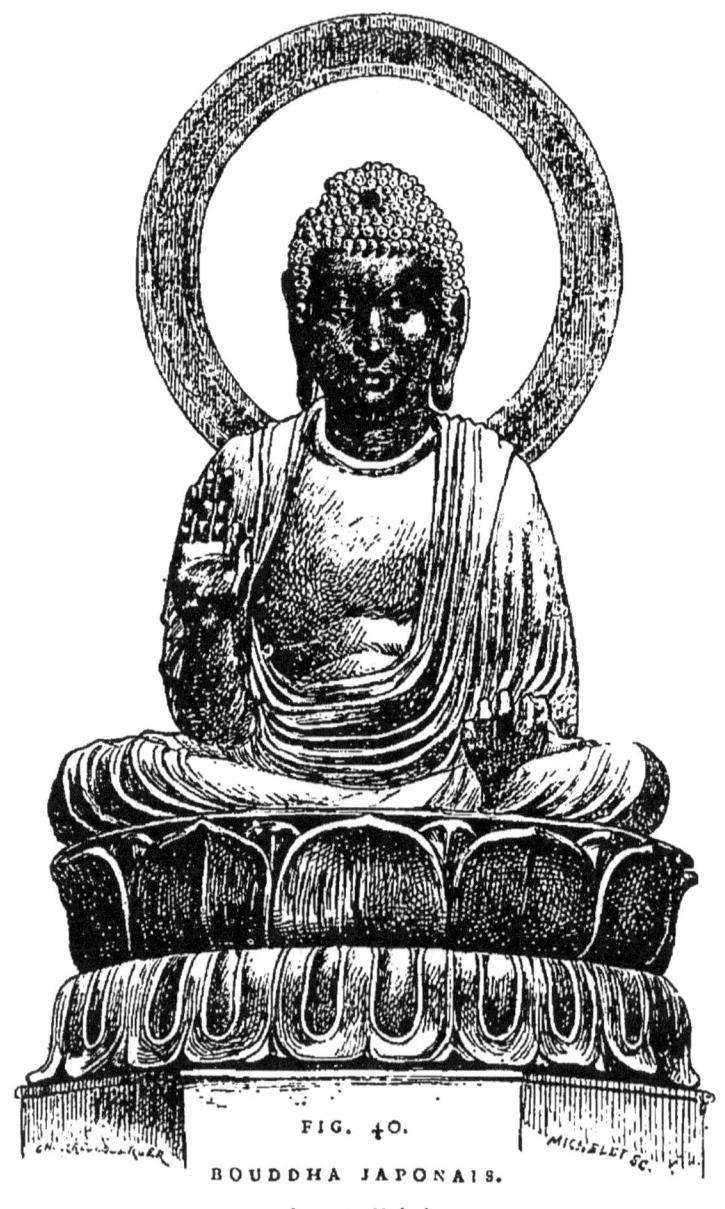

FIG. 40.
BOUDDHA JAPONAIS.
(xviiie siècle.)

une école populaire dont Hokousaï (1760-1849) a été le meilleur représentant. Il travaille pour le peuple et c'est

à la vie du peuple qu'il emprunte surtout ses sujets. « On n'enseigne pas l'art, disait-il à ses élèves ; vous n'avez qu'à copier la nature pour devenir des artistes. » Nul ne s'est montré plus épris de la netteté et de la vie du dessin. Il s'appelait « le vieillard fou de dessin » et, à

FIG. 41. — PAYSAGE, PAR HOKOUSAÏ.

soixante-quinze ans, il écrivait : « Depuis l'âge de six ans, j'avais la manie de dessiner les formes des objets. Mais je suis mécontent de tout ce que j'ai produit avant l'âge de soixante-dix ans. C'est à l'âge de soixante-treize ans que j'ai compris à peu près la forme et la nature vraie des oiseaux, des poissons, des plantes, etc. A cent, je serai décidément parvenu à un état supérieur, et à cent dix, soit un point, soit une ligne, tout sera vivant. » C'est par milliers qu'il a livré aux graveurs, aux ciseleurs, aux peintres sur laque les dessins qui leur

servaient de modèles ; et partout s'y joue une inépuisable fantaisie, une verve toujours riche en observations justes et en effets imprévus.

Dans toutes ses œuvres l'art japonais s'écarte de nos conceptions. Même l'école de Tosa n'a point les ambitions de nos écoles occidentales. La plupart des peintures japonaises sont, outre les *kakémonos*, des paravents, des albums, et l'artiste semble chercher plutôt à amuser les yeux qu'à frapper l'esprit. Dans la composition, loin de poursuivre la symétrie, il la fuit comme contraire à l'expression de la libre nature. Le plus souvent, ce ne sont que de légères esquisses, mais d'un dessin précis et animé, d'un coloris frais et fin. Ces mêmes traits se retrouvent dans les productions des arts industriels, tissus, céramique, armes, etc.; les caprices de l'imagination s'y mêlent à l'observation pénétrante de la nature et le motif le plus simple, une fleur, un oiseau, devient un chef-d'œuvre d'exécution.

FIG. 42. — IVOIRE JAPONAIS.

CHAPITRE IV[1]

L'ART ROMAN

Influence des établissements germaniques sur l'art.
— En Occident, pendant plusieurs siècles, l'état de la société ne fut guère favorable au développement des arts : à l'administration romaine succédaient des royaumes barbares et ces grandes transformations politiques ne s'accomplissaient pas sans troubles. Ce n'est point que les Germains aient cherché à détruire brutalement la civilisation antique : ils admiraient souvent ce passé dont ils s'étaient constitués les héritiers, ils en subissaient l'influence ; mais leurs institutions plus rudimen-

[1]. Pour ce chapitre et le suivant, v. surtout Viollet-le-Duc, *Dictionnaire de l'architecture française du XIe au XVIe siècle* et *Dictionnaire du mobilier français,* qui constituent une véritable encyclopédie, admirablement illustrée, de l'art français au moyen âge, et ses ouvrages de vulgarisation, *Histoire d'une Cathédrale et d'un Hôtel de Ville, Histoire d'un Château,* etc. ; Quicherat, dont les études si importantes viennent d'être réunies sous le titre de *Mélanges d'archéologie du moyen âge,* 1886, par M. de Lasteyrie. Un des meilleurs travaux d'ensemble sur l'art au moyen âge en France et à l'étranger se trouve dans Schnaase, *Geschichte der bildenden Künste,* t. III et suiv., malheureusement non traduit. M. Darcel, *Gazette des Beaux-Arts,* 1873, *le Mouvement archéologique relatif au moyen âge,* a donné une bibliographie générale à laquelle je renvoie pour la période antérieure à 1867. Dans ce chapitre et dans le suivant, je me suis occupé presque exclusivement de l'art français.

taires, leurs passions grossières se prêtaient mal à la pratique de la culture romaine.

Les Germains n'avaient aucune idée des arts qui s'étaient développés dans l'empire. Au delà du Rhin, ils habitaient dans des chaumières construites avec du bois, des branchages et de la terre ; ils n'élevaient pas d'édifices publics, tout leur luxe s'appliquait à leurs armes et à des bijoux d'un style primitif. A leur entrée dans l'empire, ils saccagèrent un certain nombre de villes ; mais, parmi leurs chefs, beaucoup, frappés du luxe artistique qui partout s'offrait à eux, s'efforçaient de copier la civilisation romaine. Leurs rois s'habillaient parfois comme des empereurs ou des consuls ; on en voyait qui, comme Chilpéric en Gaule, s'essayaient maladroitement à faire des vers latins ou à bâtir des cirques ; en Italie, Théodoric prenait sous sa protection les monuments romains et ordonnait qu'ils fussent restaurés.

En outre, convertis au christianisme, ils en subissaient l'influence. Leur foi n'était pas toujours fort éclairée et, en pénétrant dans l'Église, ils y introduisaient des éléments barbares qui la troublaient et l'altéraient ; mais, en revanche, ils construisaient ou enrichissaient beaucoup de basiliques. Dans la Gaule mérovingienne, celle de Saint-Martin de Tours était surtout célèbre. Le plan de ces sanctuaires reproduisait celui des basiliques antérieures, mais les architectes devenaient de plus en plus ignorants et malhabiles. A côté des monuments anciens, si solides, s'élevaient des édifices mal bâtis, voués à une ruine prochaine, qui n'étaient plus que les rejetons malingres de cet art romain autrefois si vi-

goureux. En peinture, en sculpture surtout, la décadence avait été encore plus rapide. L'orfèvrerie, grâce à la valeur même des matières qu'elle emploie, était fort en honneur chez les Francs. Au xviie siècle, on découvrit à Tournai dans le tombeau du roi Childéric, mort en 481, des bijoux, des armes richement décorées; plusieurs de ces objets paraissent, il est vrai, d'origine byzantine. Le roi Chilpéric montrait à l'évêque Grégoire de Tours de grandes pièces d'orfèvrerie, lui disant qu'il les avait fait faire « pour honorer et ennoblir la nation des Francs ». Au viie siècle, saint Éloi était un orfèvre célèbre; grâce à son talent, il avait conquis la faveur royale et était devenu un grand personnage. Près de Limoges, à Solignac, il fonda un couvent dont les moines se vouaient à la pratique des arts.

Rôle artistique de Charlemagne. — A la fin du viiie siècle et au commencement du ixe, quand Charlemagne essaya de reconstituer tout un immense empire, il voulut aussi relever les arts de l'abaissement où ils étaient tombés. Il chercha des artistes à l'étranger; il en fit même venir, d'après un de ses biographes, des pays au delà de la mer. Cependant on a quelquefois exagéré les emprunts qu'il aurait faits à Byzance. De grandes constructions furent entreprises à Aix-la-Chapelle, résidence ordinaire de l'empereur, que les contemporains appelaient la « nouvelle Rome ». Le dôme d'Aix-la-Chapelle subsiste encore, bien que modifié et restauré : ce n'est point une basilique latine, mais un édifice circulaire qui rappelle ceux de l'Italie et de l'Orient. En même temps s'élevaient des palais : dans celui d'Ingelheim, la décoration attestait la puissance des souve-

nirs antiques : on y avait représenté Ninus, les grandes actions de Cyrus, les cruautés de Phalaris, les conquêtes d'Alexandre, Annibal, des épisodes de la vie de Constantin, de Théodose. Nous ne pouvons juger aujourd'hui de la peinture carolingienne au viiie et au ixe siècle que par les manuscrits à miniatures : quelques-uns, il est vrai, ont une grande importance, comme l'évangéliaire de Charlemagne, exécuté par le peintre Gondescalc, la Bible offerte à Charles le Chauve par les moines de Saint-Martin de Tours, le sacramentaire de Drogon, la Bible de Saint-Paul-hors-les-murs à Rome, décorée en France par le moine Ingobert, etc. Dans les provinces, les évêques étaient invités à imiter l'empereur, à réparer les anciennes églises, à en construire de nouvelles. Il faut pourtant se défier beaucoup des édifices qu'on attribue çà et là à cette époque : je citerai seulement la petite église de Germigny-les-Prés (Loiret) que fit élever Théodulf, évêque d'Orléans, mais qui a été récemment fort restaurée.

L'art et les monastères. — Cependant les efforts tentés par Charlemagne pour provoquer une renaissance n'aboutirent guère. A peine était-il mort, qu'on vit son œuvre politique s'effondrer : les luttes de ses successeurs, l'établissement du régime féodal, les invasions normandes semèrent partout la désolation et la ruine. Ce furent de mauvais jours pour les arts, bien que quelques-uns des héritiers débiles de Charlemagne eussent encore le désir de les protéger. La religion leur ouvrit des asiles. Depuis plusieurs siècles déjà, les monastères se multipliaient en Gaule ; là, à l'ombre de l'Église, purent subsister et se développer des écoles ar-

tistiques. Si elles ne furent point d'abord fort curieuses de créations originales, du moins elles conservèrent en partie ce que le passé leur avait transmis et par là préparèrent l'avenir. Charlemagne lui-même avait fort contribué à augmenter la puissance et l'influence des grands monastères. Tels furent ceux de Saint-Riquier en Picardie, de Fontenelle en Normandie, de Fulde, de Saint-Gall en Allemagne, etc. Pour se rendre compte de leur étendue, on peut consulter le plan de celui de Saint-Gall, composé au ix^e siècle, et qui existe encore[1]. Les bâtiments forment comme une petite ville qui, avec ses ateliers de tout genre, se suffit à elle-même; les services y sont distribués avec une netteté remarquable. Les chroniques de ces couvents parlent des architectes, des peintres, des orfèvres qui y vivaient et qui appartenaient à l'ordre monastique. Quelques-uns avaient les talents les plus variés : ainsi Tutilo, moine de Saint-Gall au ix^e siècle, au dire du chroniqueur, était éloquent, avait une belle voix, ciselait et peignait avec élégance, était musicien, s'occupait d'orfèvrerie et de construction, faisait des vers.

Influence des invasions normandes. — On put croire cependant que les invasions des Sarrasins, des Hongrois, mais surtout des Normands, détruiraient les arts, même dans ces retraites. Ces nouveaux venus de la barbarie, encore païens, n'avaient aucune raison de respecter les édifices religieux. Au contraire, les églises, les monastères tentaient leur cupidité : là se conservaient les belles pièces d'orfèvrerie, les riches trésors que les

1. V. Lenoir, *Architecture monastique*, 1852-56.

moines n'étaient guère en état de défendre. Quand les Normands avaient dévasté l'église, ils entassaient sur le sol de la paille, du bois et y mettaient le feu; la flamme s'élevait, gagnait le plafond de bois; bientôt il ne restait que des murs noircis. « A cette époque, dit un auteur du temps, toutes les églises des Gaules furent souillées et incendiées, à l'exception de celles qui subsistèrent dans quelques cités et endroits fortifiés. » Mais il arriva que le bien sortit de l'excès même du mal et que, quand on les rebâtit, peu à peu on chercha à corriger ce qu'il y avait de défectueux dans les anciens édifices.

Débuts d'une renaissance au xi*e siècle.* — Çà et là, au x*e* siècle, on surprend déjà des tendances vers un progrès dont on définira plus loin les caractères; mais les temps étaient encore mauvais, le x*e* siècle est un des plus sombres du moyen âge. S'il fallait en croire quelques auteurs, le monde occidental désespéré aurait été convaincu de sa fin prochaine; mais on a fort exagéré l'influence des croyances relatives à l'an 1000[1]. En tout cas, au xi*e* siècle, une vie nouvelle semble circuler. De tous côtés ont lieu de grandes assemblées où les évêques et les abbés prêchent la paix, puis la trêve de Dieu. L'état de la société s'améliore, l'âme s'ouvre aux grandes espérances, un autre moyen âge commence : avant la fin du siècle, les trouvères chantent la chanson de Roland, les croisés prennent la route de Jérusalem, le mouvement communal éclate çà et là, et, au milieu de ce réveil général, les arts se relèvent. « Aux environs de l'an 1003, dit le chroniqueur Raoul Glaber, dans tout l'univers,

1. Sur ce sujet, v. Roy, *l'An 1000*, 1885.

mais surtout en Italie et en Gaule, on se mit à reconstruire les églises, bien que pour la plupart ce ne fût point nécessaire; mais c'était à qui, entre les populations chrétiennes, aurait les plus beaux édifices. On eût dit que le monde, secouant ses vieux haillons, voulait partout revêtir la robe blanche des églises. Les fidèles rebâtissaient, en les améliorant, non pas seulement les basiliques épiscopales et les monastères, mais même les petits oratoires. »

Les écoles monastiques; l'ordre de Cluny. — Les arts renaissent d'abord sous l'influence monastique. Entre tous, un ordre religieux les cultive et les propage, celui de Cluny, fondé au xe siècle, et qui, au xie siècle, multiplie ses monastères dans toute l'Europe. Les abbés de Cluny sont de véritables souverains, conseillers des papes et des rois, et leur abbaye est la plus vaste de la chrétienté. L'église de Cluny, reconstruite de la fin du xie siècle au commencement du xiiie siècle, avait 171 mètres de long : le moderne Saint-Pierre de Rome n'a que 12 mètres de plus. Les Cisterciens, qui réagiront contre le luxe des églises clunisiennes, seront cependant, eux aussi, d'excellents architectes. Les artistes que citent les contemporains étaient en grande partie clercs ou moines : ainsi Gauzon et Hézelon qui, au xie siècle, fournirent les plans de la nouvelle abbaye de Cluny; Jean, architecte de la nef de la cathédrale du Mans; Raymond Gayrard, à qui on attribue le chœur de Saint-Sernin de Toulouse, etc. Il s'en trouvait aussi qui composaient des manuels techniques à l'usage des artistes : tel fut le moine Théophile, qui vécut probablement au xie siècle et en Alle-

magne ; sa *Schedula diversarum artium*[1] traite des procédés de la peinture, des vitraux, du travail des métaux et de l'orfèvrerie. Certains monastères étaient de véritables écoles de beaux-arts. Ainsi, en 1094, Bernard, ex-abbé de Quincy, avait fondé près de Chartres un monastère du Saint-Sauveur où il y avait réuni des sculpteurs, des orfèvres, des peintres.

Les nouvelles églises : emploi de la voûte. — C'est tout d'abord dans l'architecture qu'il faut chercher l'originalité de l'art nouveau. Depuis le IVe siècle, la basilique chrétienne a subi déjà bien des modifications en Occident; deux bras transversaux (*transept*) se sont développés à l'intersection du chœur et des nefs et lui ont donné la forme d'une croix; sous le sanctuaire s'est étendue la *crypte*, véritable église souterraine; enfin, sur l'édifice se sont dressés les *clochers* qui, malgré leur nom moderne, n'ont pas été destinés d'abord aux cloches : on les appelait alors tours et, pendant les invasions normandes, elles avaient souvent servi pour le guet et la défense. Ces divers changements se sont accomplis à l'époque mérovingienne et à l'époque carolingienne. Cependant, pour couvrir les basiliques, on avait conservé l'ancien système des combles en bois, si exposés aux incendies; les invasions normandes en firent mieux sentir les défauts ; au XIe siècle, on y substitue presque partout la voûte et ce fut là le point de départ de toutes les transformations architecturales du style gothique comme du style roman.

1. Traduction française publiée en 1843 par le comte de l'Escalopier.

Il est facile de le comprendre. Auparavant, les murs latéraux et les supports n'avaient pas besoin d'une forte épaisseur et on pouvait, d'autre part, donner une grande largeur à la nef centrale : le comble ou le plafond n'était pas très lourd ; la pesée sur les murs était faible. Si sur ces mêmes murs, qui avaient été construits à cet effet, on établit une solide voûte, ils céderont et s'écarteront : en effet, dans ce système, la poussée s'exerce obliquement et avec vigueur sur les murs ; s'ils n'ont point les reins robustes, ils sont incapables de résister. Il faut donc en augmenter l'épaisseur, restreindre les dimensions des fenêtres qui y sont ouvertes. En outre, plus la voûte est large, plus la poussée est énergique : il s'ensuit qu'on diminue la largeur des nefs. Du coup, toute la construction est transformée, et avec la construction la physionomie de l'édifice.

Il y a plusieurs sortes de voûtes : entre autres, la voûte en berceau, qui est plus facile à construire, mais plus lourde, parce que la poussée s'y exerce partout avec force ; la voûte d'arêtes qui est plus difficile à construire, mais plus légère, parce que la poussée y est dirigée sur les arêtes[1]. Les Romains les avaient connues, les architectes romans en développèrent l'usage et ce fut leur grande originalité[2]. Pour soutenir leurs voûtes

1. Pour bien comprendre la construction des voûtes, il sera indispensable de lire dans Viollet-le-Duc les articles *construction*, *voûte*, où on trouvera des détails et des dessins que je ne puis donner ici.

2. Dans les églises antérieures, la voûte n'était employée que pour les cryptes ou pour de très petites églises. On passa de là aux voûtes des nefs latérales, puis de la nef centrale.

à l'intérieur, ils accrurent le volume des supports, piliers ou colonnes ; à l'extérieur, aux endroits où la poussée s'exerçait sur les murs avec le plus de violence, ils augmentèrent la résistance par les contreforts, c'est-à-dire par des piliers adossés au mur. Enfin ils imaginèrent la *croisée d'ogives,* dont il sera question plus loin. Pour en arriver à ces combinaisons, il y eut une période de tâtonnements ; mais, à la fin du XIe siècle, les formes essentielles de la construction romane étaient arrêtées.

De l'influence orientale en architecture. — Si les architectes de cette époque se sont inspirés des traditions romaines, n'ont-ils pas fait d'autres emprunts à l'étranger ? On a souvent admis que les croisades avaient exercé sur l'art occidental une grande influence. « A partir du XIe siècle, le règne du goût oriental n'est plus local et accidentel, il devient universel. Toutefois, dans chaque contrée, chez chaque peuple où il est accueilli, il se modifie plus ou moins[1]. » D'après Viollet-le-Duc, avant les croisades déjà, on se serait inspiré en France des formes de l'architecture chrétienne de la Syrie. Quoi qu'on pense à ce sujet, au XIe siècle, l'influence orientale sur certains points n'est pas contestable. Un évêque d'Elne (Roussillon), en pèlerinage à Jérusalem, relève le plan de l'église du Saint-Sépulcre, afin de l'imiter pour sa cathédrale. L'église du Saint-Sépulcre fut d'ailleurs un modèle qu'en divers endroits on reproduisit plus ou moins exactement. Dans le Périgord et les pays voisins, se rencontre toute une série d'églises à coupoles :

1. Vitet, *Essais sur l'histoire de l'art,* II, 334.

le type le plus célèbre est Saint-Front de Périgueux, dont la date et l'histoire ont été l'objet de tant de discussions[1]. Dans d'autres pays, l'ornementation plutôt que la construction porte la marque du goût oriental. Quant au système même des voûtes romanes, rien ne prouve encore qu'il ait une origine orientale.

Diversité des écoles architecturales. — On ne trouve d'ailleurs aucune uniformité rigoureuse dans les productions de l'architecture romane. Si l'emploi de la voûte est général, l'aspect des édifices varie selon les régions. L'Église n'intervenait point pour imposer partout un même type : la diversité des matériaux employés, le goût local, bien d'autres circonstances qu'il est souvent difficile de définir, déterminaient les différences de formes. En France, les archéologues ont distingué, avec une précision plus ou moins grande, plusieurs écoles. L'école provençale, dont les plus belles œuvres sont les portails de Saint-Gilles et de Saint-Trophyme d'Arles, reste en général plus fidèle que toute autre aux traditions gallo-romaines[2], et emploie de préférence la voûte en berceau. L'école toulousaine (Saint-Sernin à Toulouse) s'y rattache par certains traits. Celle d'Auvergne (Notre-Dame du Port, à Clermont) est une des plus brillantes ; elle multiplie les chapelles, affecte les clochers octogonaux, et, dans l'appareil même, recherche la variété par l'emploi de matériaux de diverses couleurs

1. Voir notamment F. de Verneilh, *l'Architecture byzantine en France,* et Vitet, *Essais,* t. II.

2. V. surtout Revoil, *l'Architecture romane dans le midi de la France,* 1866-73. Il serait à souhaiter qu'il existât pour toutes les régions de la France d'aussi belles monographies.

qui forment comme une marqueterie. L'école bourgui-

FIG. 43. — NOTRE-DAME-LA-GRANDE A POITIERS.
(XII^e SIÈCLE.)

gnonne, avec Cluny pour centre, se distingue par son

activité, par sa hardiesse à s'affranchir des traditions : à défaut de la grande église de Cluny, dont on a indiqué plus haut les vastes proportions, on peut citer comme types la cathédrale d'Autun et l'église de Vézelay. Au nord-est, l'école normande (Saint-Étienne, la Sainte-Trinité, à Caen) excelle dans les ordonnances claires et régulières; mais l'ornementation est moins riche qu'ailleurs. Ces indications sont bien superficielles : il faudrait multiplier les divisions et les subdivisions, citer un plus grand nombre de monuments; s'il n'est point possible de le faire ici, ces quelques mots suffiront déjà pour faire entrevoir la variété de l'architecture romane [1].

L'architecture romane hors de France. — Ce n'est point en France seulement qu'elle se développe, mais dans toutes les parties du monde chrétien. Les Normands l'introduisent en Angleterre; ils font venir de leur patrie architectes et ouvriers, et les églises de Winchester, Peterborough, Norwich, etc., sont en tous points semblables à celles du continent. En Allemagne, l'art roman a une physionomie plus originale : dans la région du Rhin notamment, les cathédrales de Mayence, de Spire, de Worms, plusieurs églises de Cologne, etc., en offrent de beaux exemples. En Italie, il se combine, ici avec l'art byzantin, là avec l'art arabe, mais partout revêt les formes les plus riches et les plus gracieuses; alors que l'art gothique dominera

[1]. On trouvera dans Quicherat une classification des églises romanes plus savante, mais qu'il était difficile de donner ici : *Rev. archéol.*, 1^{re} série, t. IX, et *Mélanges*, p. 99 et suiv., p. 484.

presque partout en Allemagne et en France, l'Italie restera plus fidèle aux traditions romanes. Au XIe et au XIIe siècle, les monuments les plus remarquables sont ceux de la Lombardie, de la Toscane et des pays voisins, le dôme de Modène, San-Zeno de Vérone, le dôme et le baptistère de Pise, San-Miniato à Florence; puis ceux de la Sicile, qui s'élèvent sous la protection des rois normands, la chapelle Palatine et la cathédrale de Palerme, l'église de Monreale. Dans l'Italie du centre et surtout à Rome, le type des anciennes basiliques domine encore, mais modifié souvent par l'addition de campaniles ou clochers.

Renaissance de la sculpture. — Avec l'architecture renaît la sculpture [1]. Depuis bien des siècles sa situation était misérable. Cependant l'esprit français semble avoir le goût naturel de la sculpture; à partir du XIe siècle, en présence des nouveaux édifices qu'il faut décorer, les ateliers se multiplient et une activité nouvelle les anime. Ici on consulte les vieilles œuvres romaines; là on se tourne vers l'Orient. L'art byzantin a délaissé la grande sculpture; mais il offre ses miniatures, ses ivoires, ses pièces d'orfèvrerie; parfois les sculpteurs prennent les figures qui s'y trouvent et les imitent avec d'autres proportions et dans la pierre. Ces premiers essais sont encore grossiers, souvent presque ridicules; les personnages sont mal proportionnés, gauches ou raides;

1. On trouvera un choix de beaux monuments de sculpture dans De Baudot, *la Sculpture française au moyen âge et à la renaissance*, 1878-84. Le musée de sculpture du Trocadéro, formé à l'aide de moulages, donne une idée précise et saisissante du développement de la sculpture française.

mais peu à peu la vie leur viendra, ils se naturaliseront Français et nous aurons alors la sculpture la plus sincère et en même temps la plus élégante du moyen âge.

Au début du XIIe siècle déjà, plusieurs écoles ont leur physionomie propre. En sculpture comme en architecture, la Provence subit l'influence antique ; ainsi les figures du portail de Saint-Trophyme offrent parfois de frappantes ressemblances avec celles des sarcophages du Ve siècle; dans ce pays sans doute la tradition n'a jamais été brisée. A Toulouse et dans la région environnante, l'imitation orientale est d'abord plus sensible : au cloître de Moissac (commencement du XIIe siècle), certaines figures semblent venir de Byzance ; les traits, l'attitude, les plis des draperies l'attestent ; mais rapidement, dès le milieu du XIIe siècle, l'école languedocienne atteint à une franche originalité. L'école bourguignonne est pleine de sève et d'audace, l'aspect de la vie l'attire, elle veut le rendre ; au portail de Vézelay et à celui d'Autun, les figures longues, grêles, mal agencées, paraissent presque grotesques ; mais on sent qu'elles ont du moins la bonne volonté de se remuer, et les types des figures attestent déjà l'observation de la nature. Bientôt l'école de l'Ile-de-France et de la région voisine se placera au premier rang : au portail occidental de Chartres, elle montre de remarquables qualités de vérité et de finesse.

Rôle de la sculpture dans la décoration des églises. — Les architectes livraient, du reste, un vaste champ à l'activité des sculpteurs. A l'extérieur, le portail se chargeait de figures et de bas-reliefs groupés avec une grande entente de la décoration : aussi, quand on veut

se rendre compte de la valeur des œuvres de ce temps,

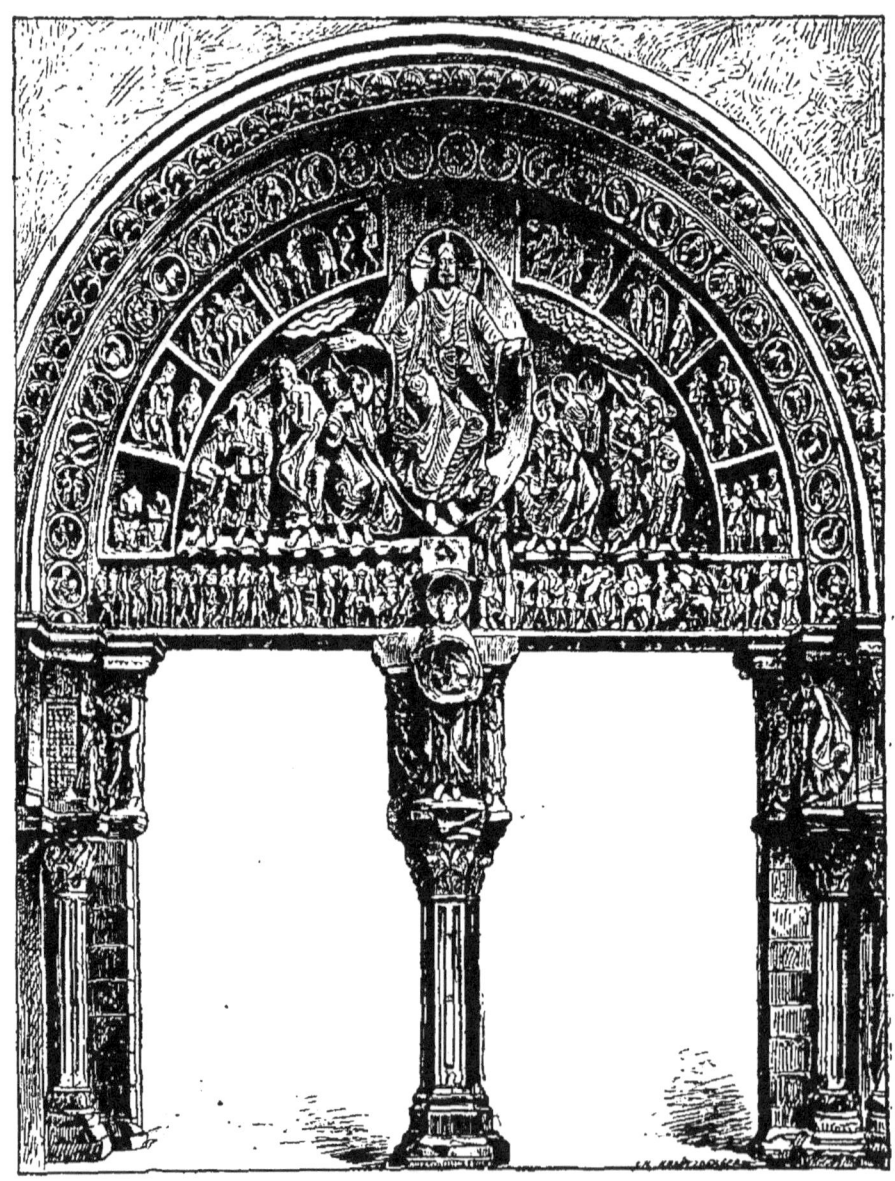

FIG. 44. — PORTAIL DE VÉZELAY. — (Commencement du XIIe siècle.)

faut-il moins les apprécier d'après des morceaux isolés que par l'ensemble qu'elles formaient. Dans le tympan

même de la porte, le Jugement dernier ou le Christ dans l'éclat de sa gloire, entouré des apôtres, sont les sujets préférés. A l'intérieur, la sculpture historiée avait aussi sa place : on l'appliquait souvent à la décoration des chapiteaux. A Vézelay, toute une série de chapiteaux représentent des scènes de l'Ancien et du Nouveau Testament, des épisodes de vies des saints, des allégories de vices et de vertus, les travaux de l'année.

Auprès de la sculpture historiée, la sculpture ornementale a un rôle plus modeste : elle se contente de chercher des motifs, animaux, fleurs, entrelacs, qu'elle sème sur les moulures, sur les chapiteaux, les parois, etc. Elle aussi se développa, au xi^e et au xii^e siècle, sous l'influence romaine et orientale. Cette dernière surtout fut très puissante et se maintint longtemps presque partout : bien des œuvres de ce genre, qui décorent nos églises, pourraient passer pour des fragments arrachés à quelque édifice d'Orient. Un des caractères de l'ornementation byzantine est que, lorsqu'elle reproduit une plante ou un animal, elle ne le représente pas avec ses formes réelles, mais le transforme au point d'aboutir à une combinaison fantastique où souvent on ne reconnaît qu'avec peine les formes de l'original. Peu à peu, l'esprit plus sain de nos ornemanistes se dégagea de ces conceptions, ils voulurent revenir à l'imitation des formes naturelles; il leur fallut un certain temps pour l'oser avec pleine franchise; cependant, dès le milieu du xii^e siècle, en bien des endroits la sculpture ornementale est déjà conçue dans un esprit presque opposé aux idées byzantines. Ce progrès est sensible dans la flore; il l'est moins dans

la faune, parce que ces formes bizarres répondent à des croyances ou à des erreurs qu'enregistrent les *Bestiaires*, où sont décrits tous les animaux réels ou imaginaires. Parmi ces derniers beaucoup sont empruntés à l'Orient,

FIG. 45. — CHASSE DE SAINTE VALÈRE
ET DE SAINT MARTIAL, A ÉMAUX DE LIMOGES.
(Coll. Basilewsky.)

d'autres sont nés de la fantaisie des artistes; on les voit courir le long des frises, se tordre autour des chapiteaux. Parfois la forme humaine se combine avec les formes animales : les savants du moyen âge avaient emprunté aux écrivains anciens, notamment à Pline, la description de peuplades imaginaires dont l'art adoptait les types : quadrupèdes à tête de femme, etc.

A la sculpture se rattachait l'orfèvrerie[1]. Certains trésors d'église étaient d'une merveilleuse splendeur. Suger a longuement décrit les œuvres dont il avait enrichi son abbaye de Saint-Denis, châsses, croix, reliquaires couverts d'émaux; il avait attiré des artistes rhénans qui excellaient alors dans ces travaux.

La peinture : fresques, miniatures; peinture sur verre. — De tous les arts, la peinture est, à l'époque romane, le plus pauvrement représenté en France. Peu d'églises ont conservé l'ensemble de leur décoration peinte : Saint-Savin, près de Poitiers, est, à cet égard, une exception[2]. Quelques compositions n'y manquent point de vie, mais l'exécution est encore bien imparfaite. Dans les manuscrits, si les lettres ornées charment souvent par une ingénieuse fantaisie, les figures sont, en général, incorrectes et mal groupées. En revanche, dans le domaine de la peinture, avait pris naissance un système de décoration qui bientôt allait créer de véritables chefs-d'œuvre. On connaissait depuis longtemps les verres colorés en pâte appliqués à la fermeture des fenêtres, mais on ne savait pas peindre sur verre avec des couleurs que la fusion fixait ensuite définitivement sur le fond en les vitrifiant. Au x^e siècle seulement on voit apparaître avec certitude ce procédé, et on se sert à la fois de verres teints dans la masse (rouge, bleu, jaune, violet), et d'une couleur d'émail brun appli-

[1]. Pour l'orfèvrerie et pour les autres arts industriels, voir surtout Labarte, *Histoire des arts industriels au moyen âge et à la Renaissance*, 1864-66. Le musée de Cluny (à Paris) offre à ce point de vue de magnifiques collections : Du Sommerard, *Catalogue du musée de Cluny*, 1881.

[2]. Mérimée, *Peintures de l'église de Saint-Savin*, 1845.

quée. Les pièces de verre découpées sont réunies par des verges de plomb. Dès lors on couvrit les vitraux d'ornements, de figures, de compositions, et la peinture sur verre se développa rapidement. Au xie siècle, le moine Théophile en décrit les procédés dans sa *Schedula diversarum artium* : à Angers, à Saint-Denis, à Bourges, au Mans, etc., subsistent encore quelques vitraux du xiie siècle. Sur un fond de couleur se détachent des médaillons historiés; les tons offrent déjà des qualités de chaleur et d'harmonie remarquables[1].

Cependant les progrès mêmes des arts, le luxe qui s'épanouissait alors dans les églises alarmaient les esprits austères. Saint Bernard, dans une de ses lettres, condamne avec véhémence « la hauteur immense des églises, leur longueur extraordinaire, l'inutile ampleur de leurs nefs, la richesse des matériaux polis, les peintures qui attirent le regard ». Après avoir signalé le luxe des pièces d'orfèvrerie, il ajoute : « O vanité des vanités! mais encore plus insensée que vaine. L'église brille dans ses murailles, elle est nue dans ses pauvres. Elle couvre d'or ses pierres et laisse ses fils sans vêtements. » Il s'irritait surtout contre ces animaux étranges partout sculptés sur les frises et les chapiteaux, car « telle est la variété de ces formes fantastiques qu'on a plus de plaisir à lire sur le marbre que dans son livre, et qu'on aime mieux passer le temps à les admirer tour à tour qu'à méditer sur la loi de Dieu ». Aussi toute

1. De Lasteyrie, *Histoire de la peinture sur verre;* Labarte, *ouv. cité*, t. III.

décoration trop riche était exclue des sévères églises cisterciennes. Mais les rigoristes ne formaient qu'une minorité, et Suger exprimait mieux l'opinion générale : « Que chacun pense sur ce point ce que bon lui semble. Quant à moi, j'avoue me complaire dans cette opinion que plus les choses ont de prix, plus il y a obligation de les consacrer au service du Seigneur. » Ainsi le mouvement imprimé aux arts se fortifiait en se propageant; le progrès était continu, rapide : à l'art roman allaient succéder, dans la plus grande partie de l'Occident, les magnificences de l'art gothique.

CHAPITRE V

L'ART GOTHIQUE

Événements qui ont favorisé la naissance de l'art gothique. — Les événements politiques qui, dès le xi^e siècle, avaient tant contribué au relèvement des arts, exercèrent, au xii^e et au xiii^e siècle, une influence sans cesse accrue. Les croisades faisaient mieux connaître les monuments de l'Orient, les civilisations brillantes qui s'étaient développées là-bas, et éveillaient l'imagination des artistes. A l'intérieur, les progrès du pouvoir royal assuraient plus d'ordre et de prospérité. Aussi est-ce surtout dans le domaine du roi, dans la France qui se reforme, que l'activité est grande et que s'élèvent les beaux édifices. Suger, qui assure la puissance

de Louis VI et de Louis VII, fait reconstruire l'église de Saint-Denis avec une magnificence qu'il a lui-même décrite. Plus tard, les rois, Philippe-Auguste, saint Louis, interviennent dans le développement des arts. Mais, entre toutes les causes favorables qui agissent alors, une des plus importantes est la situation des villes. Partout se développe la vie municipale, grâce aux corporations ouvrières et marchandes qui en ont été le principe et qui en sont la force. Dans ces cités actives et puissantes vont se dresser les grandes cathédrales. Elles ne servaient pas seulement aux cérémonies du culte : en bien des villes, là souvent se réunissaient les bourgeois, les gens de la commune, pour discuter leurs intérêts. Ainsi s'explique l'enthousiasme avec lequel les populations participaient à la construction des cathédrales, prodiguant leur argent et leur travail : l'amour-propre municipal les y poussait en même temps que la piété. Plusieurs contemporains ont décrit le spectacle de ces multitudes qui, au milieu des chants de fête, amenaient au chantier des matériaux et des vivres. Aussi toutes ces belles églises s'élevaient-elles d'abord avec une incroyable rapidité ; de toutes parts on les voyait sortir de terre et bientôt dominer la ville. Pourtant beaucoup, dans la suite, ne se terminèrent que lentement ou restèrent inachevées : parfois l'ardeur qu'on avait montrée aux débuts s'attiédissait, les bourgeois se construisaient des hôtels de ville et ne s'intéressaient plus au même degré à la cathédrale.

Les artistes du XIIIe siècle, leur condition, leurs connaissances. — En même temps la condition des artistes change ; à partir de la fin du XIIe siècle, ce sont en géné-

ral des laïques[1]. Ils se groupent en corporations (peintres, imagiers, enlumineurs, etc.) qui ont leurs règlements et leur administration. Lorsqu'il s'agissait de construire quelque grand édifice, toutes ces corporations artistiques y contribuaient; mais celui qui dirigeait l'ensemble des travaux était appelé le maître de l'œuvre. Les noms de quelques-uns de ces maîtres d'œuvre nous sont connus[2]. Robert de Luzarches, au début du XIIIe siècle, commença la cathédrale d'Amiens; Thomas de Cormont et son fils Regnaut lui succédèrent. On doit à Pierre de Montreuil une des œuvres les plus exquises de ce temps, la Sainte-Chapelle (1245-1248); à la même époque, Jean de Chelles travaillait aux portails latéraux de Notre-Dame de Paris. Citons encore, entre bien d'autres, Hugues Libergier, qui construisit Saint-Nicaise à Reims (à partir de 1229), et Erwin de Steinbach, qui commença la cathédrale de Strasbourg en 1277. Ces artistes étaient instruits; on conserve à la Bibliothèque nationale un manuscrit qui donne une juste idée de leurs connaissances, l'album de Villard de Honnecourt[3]. Il semble que ce fut lui qui construisit le chevet de la cathédrale de Cambrai, peut-être vers 1230. Plus tard, il fut appelé en Hongrie et quelques vieilles églises de ce pays pourraient être son œuvre; il visita aussi la Suisse. Nos artistes du

1. Il faut observer cependant qu'il n'y eut point une révolution subite et complète; on trouve encore des artistes moines au XIIIe siècle, de même qu'il y a eu des artistes laïques avant le XIIIe siècle; encore moins faudrait-il voir ici une réaction contre l'Église.
2. V. Lance, *Dictionn. des architectes français*, 1872.
3. Publié par Lassus et Darcel en 1858.

moyen âge, on le voit, ne se confinaient pas dans leur ville ; ils voyageaient beaucoup, entretenaient entre eux des relations. La variété des dessins de Villard de Honnecourt montre combien il était actif et versé dans la pratique des divers arts. L'architecture y tient une large place ; mais à côté on y trouve des croquis pour des sculptures, des études d'après nature et même d'après l'antique. Il fait connaître aussi une méthode géométrique qu'il avait imaginée pour dessiner et grouper des figures ; enfin il n'est pas jusqu'au problème du mouvement perpétuel dont il ne prétende donner une solution.

Du nom de l'art gothique. — Toutes les circonstances qui viennent d'être indiquées favorisaient l'esprit d'initiative des artistes. Aussi, dans la seconde moitié du XIIe siècle, vit-on apparaître un style que les uns ont appelé gothique, d'autres ogival, termes qui tous deux sont inexacts. Le premier vient des Italiens qui, au XVIe siècle, tout épris de l'antiquité, ne voyaient dans les monuments du moyen âge que des œuvres barbares ; mais en réalité les Goths n'ont rien à réclamer dans l'invention du style nouveau. Quant au mot ogival, il vient d'ogive, que nous appliquons aujourd'hui à l'arc aigu ou en tiers-point ; mais c'est là un faux sens, car les architectes du moyen âge appelaient *ogive* ou *augive* (*crux augiva*) les fortes nervures de deux arcs diagonaux se croisant dans la travée d'une voûte[1] ordinairement en plein cintre. Le nom d'art français vaudrait mieux, et

1. Quicherat, *ouvr. cité.* Ce sont les architectes romans qui ont inventé la croisée d'ogives en appuyant la voûte d'arêtes sur les arcs à nervures.

les contemporains s'en servaient souvent, *opus francigenum;* cependant, pour se conformer à un usage établi, on dira ici art gothique.

Caractères originaux de la construction gothique. — La construction gothique procède de la construction romane; elle en est le développement, mais elle se distingue par des caractères qu'il importe de déterminer. Dans la plupart des édifices du style nouveau, l'arc aigu, qu'il s'agisse des arcades, des arcs doubleaux, des fenêtres, des ornements sauf, le plus souvent, les arcs diagonaux des voûtes, se substitue à l'arc en plein cintre. Ce fait a tout d'abord

FIG. 46. — COUPE SUR CONSTRUCTION GOTHIQUE.
(Amiens.)

frappé l'attention, et on a vu dans l'arc brisé le caractère essentiel du gothique. Cet arc existait déjà dans bien des monuments orientaux, notamment dans les monuments arabes. On a donc supposé avec vraisemblance qu'il avait pu se propager de là en Occident. Mais il faut observer que chez les Arabes l'arc aigu n'est guère qu'une variété décorative à côté de l'arc en plein cintre ou de l'arc en fer à cheval; il ne correspond pas à une complète transformation dans l'art de bâtir.

FIG. 47. — VOUTE GOTHIQUE.

C'est dans l'emploi plus savant et plus répandu de la voûte d'arêtes établie sur les nervures qui en forment l'ossature qu'il faut chercher le point de départ du style

gothique. Mais la voûte d'arêtes, la croisée d'ogives, l'arc brisé ne constituent pas encore toute la construction nouvelle ; ces formes figurent déjà dans des monuments de style roman et même antérieurs ; il y faut joindre l'emploi des *arcs-boutants* qui, placés à l'extérieur des édifices, exhaussés sur les contreforts, reçoivent la poussée de la voûte centrale. Grâce à cette combinaison et au développement des contreforts, les architectes peuvent donner aux voûtes centrales plus d'élévation et d'ampleur, diminuer l'épaisseur des murs et les percer de larges ouvertures ; dès lors tout l'aspect de l'édifice change : l'église romane est souvent lourde et basse, l'église gothique s'élance hardiment dans les airs et s'emplit d'une lumière que coloreront les vitraux peints.

Origine française de l'art nouveau. — Tous ces progrès ne se sont accomplis que peu à peu, et il existe des édifices de transition où les combinaisons nouvelles se mêlent aux traditions romanes. L'architecture gothique n'apparaît constituée qu'à partir du milieu environ du xiie siècle. Pendant longtemps, l'Angleterre, l'Allemagne, la France se sont disputé l'honneur de son invention. Aujourd'hui, il est bien établi qu'elle est née dans l'Ile-de-France et la région environnante : l'église de Noyon, la cathédrale de Sens, certaines parties de l'église de Saint-Denis, Notre-Dame de Châlons, Saint-Remi de Reims, etc., en sont les plus anciens monuments. Au xiiie siècle, l'art nouveau atteint à son apogée ; de cette époque datent les plus belles cathédrales : celles de Paris (commencée à la fin du xiie siècle), d'Amiens, de Reims (sauf la façade, qui est postérieure), de

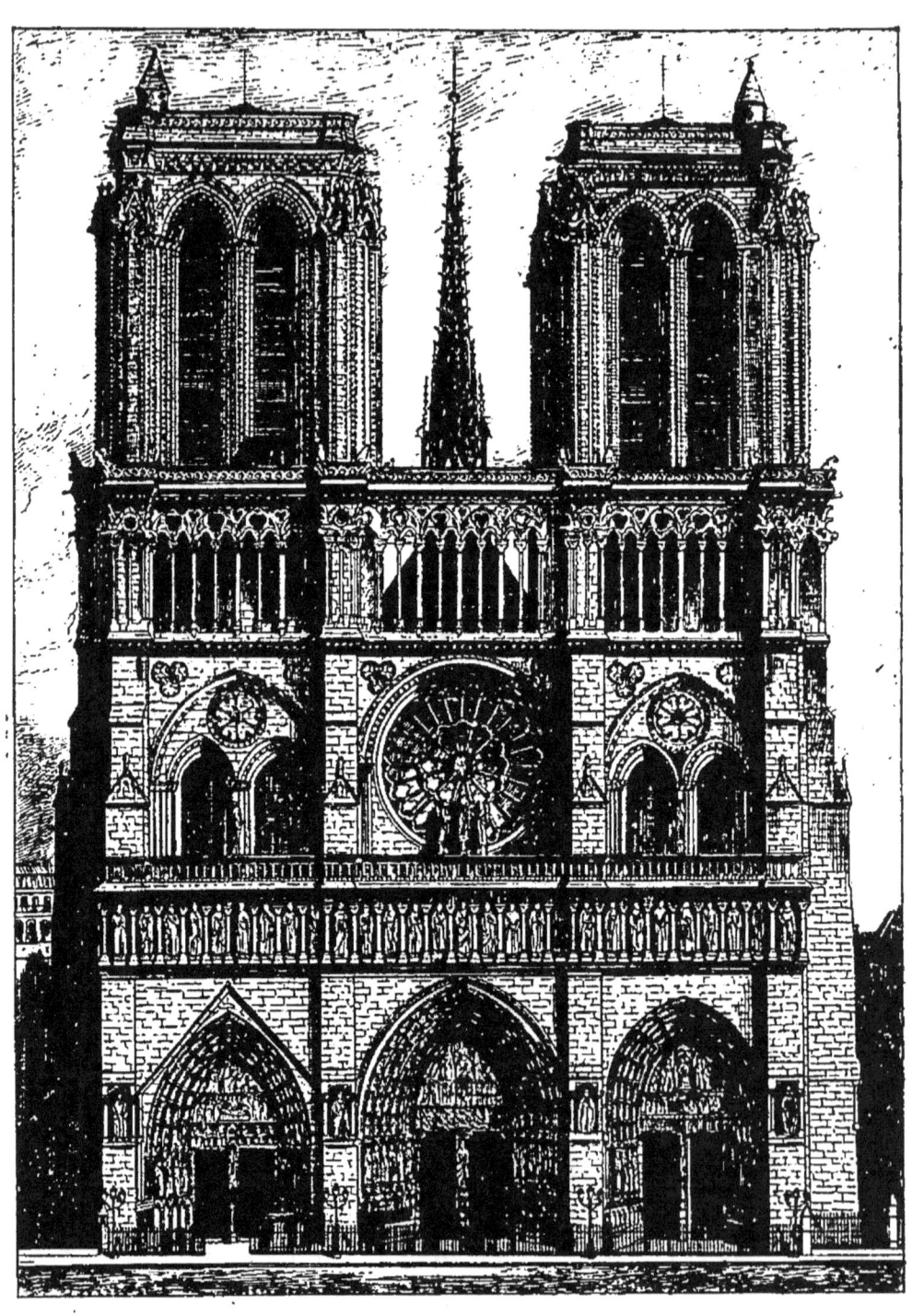

FIG. 48. — NOTRE-DAME DE PARIS. — (Façade.)

Chartres, etc. De la France centrale, l'architecture gothique se répand dans les autres provinces, et chez les peuples voisins, où nos artistes vont la porter[1].

La cathédrale. — La cathédrale en est l'expression la plus parfaite. Aussi est-il nécessaire d'en donner ici une description générale, qui, selon les édifices, peut présenter bien des variantes. La façade principale, simple et nue dans l'ancienne basilique, déjà riche à l'époque romane, offre alors un immense développement et une splendide décoration. A l'étage inférieur, les trois portes sont profondes, disposées en portail, de façon à offrir comme une sorte d'auvent aux fidèles qui se pressent à l'entrée. Là, sur les côtés, se dressent des statues, des sculptures ornent les voussures, de vastes compositions se déroulent sur les tympans. A l'étage supérieur s'ouvrent de vastes fenêtres et surtout la rose, qui atteint jusqu'à 15 ou 18 mètres de diamètre; entre les découpures de pierre qui en divisent la surface, s'insèrent des vitraux à travers lesquels la lumière pénètre pour se répandre, chaude et colorée, dans la grande nef. Des galeries séparent les différents étages de la façade et par là en accusent les divisions et en animent l'aspect; sous les arcades qui les forment sont souvent placées des statues. Enfin tout en haut se dressent des clochers, percés d'ouvertures nombreuses, couronnés par de sveltes pyramides, les flèches, qui s'élancent dans l'air à des hauteurs vertigineuses. Si l'on fait le tour de

[1]. Sur les origines, les caractères et la diffusion de l'architecture gothique, voir, outre les ouvrages déjà cités, les études de F. de Verneilh dans les *Ann. archéologiques* de Didron, t. I, II, III, VII, VIII, IX, XXI, XXVI.

la cathédrale, aux extrémités du transept, la série des arcs-boutants et des contreforts, décorés d'élégants

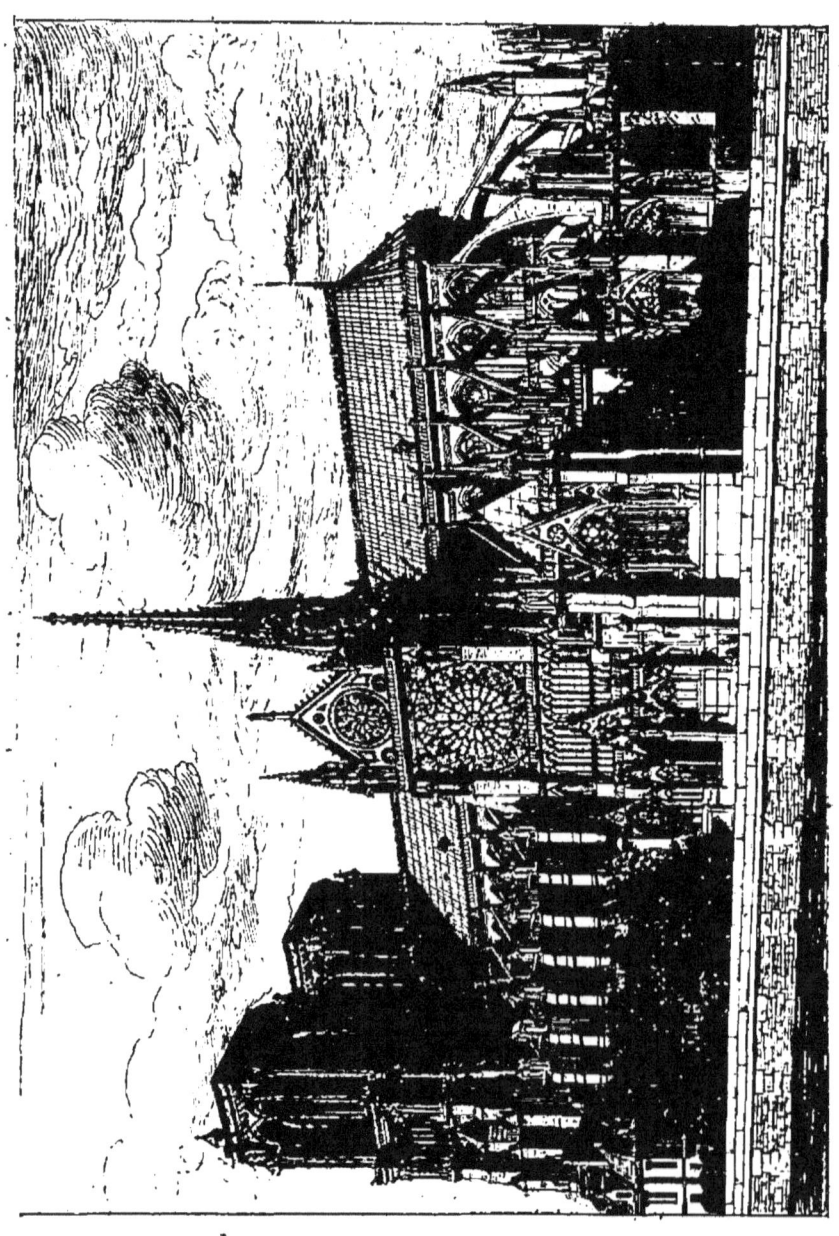

FIG. 49. — NOTRE-DAME DE PARIS. — (Vue latérale.)

pinacles ou *clochetons* à leur sommet, s'interrompt pour faire place aux façades des portails latéraux.

Pénétrons à l'intérieur : ce qui frappe d'abord, c'est l'originalité des voûtes nouvelles, si audacieuses dans leur essor (à Chartres, à Reims, 38 mètres; à Amiens, 43 mètres; à Beauvais, 48), mais si sagement combinées dans leur construction. Les supports sont robustes, mais point lourds d'aspect, grâce aux colonnettes qui, en général, les enveloppent, puis plus haut se transforment en nervures et relient les arcs des voûtes à leurs supports. Au milieu de l'infinie variété des détails, tout est logique et symétrique, tout est réglé avec ordre, comme dans un immense atelier, plein d'animation, mais où rien n'est confus et où, malgré la diversité des mouvements, on saisit sans peine le principe qui préside à la direction du travail. Au rez-de-chaussée, entre les piliers, s'ouvrent les arcades; au-dessus, regardant sur la nef centrale, des deux côtés se développe une galerie, le *triforium*, qui de là se prolonge parfois autour du transept et du chœur. Plus haut enfin sont percées les fenêtres, auxquelles le nouveau système de construction a permis de donner des proportions immenses.

A l'extrémité des nefs s'ouvre le chœur, réservé au clergé. Tout d'abord il n'était séparé du reste de l'église que par une balustrade à hauteur d'appui. Cette disposition a été modifiée dans les églises monastiques : à la balustrade a succédé une haute barrière, le *jubé*, qui a transformé le chœur ouvert en chœur fermé. De là, l'usage des jubés a pénétré dans les cathédrales dès le XIIIe siècle : la foule qui se pressait dans les nefs était bruyante, parfois elle y tenait des assemblées; le jubé assure le recueillement des clercs. Sur la plate-forme sont dressés des pupitres pour la lecture de l'évangile

et de l'épître. Dans le chœur sont placées les stalles de bois des chanoines, souvent richement sculptées, et le maître autel qui, simple dans les anciennes basiliques, est devenu peu à peu un véritable monument. Primitivement le chœur allait jusqu'aux murs de l'abside. Plus tard on intercala une galerie voûtée, prolongement des bas côtés, sur laquelle s'ouvrirent des chapelles absidales : celle qui se trouvait dans l'axe même de l'édifice, la chapelle de la Vierge, par ses proportions plus fortes, devint parfois comme une petite église. Mentionnons enfin les cloîtres, ordinairement placés sur un des côtés de l'église, et qui, par leur plan, rappellent l'ancien atrium.

Parmi les dispositions que j'ai indiquées dans cette description, nécessairement fort incomplète, beaucoup ne datent point de l'architecture gothique et se trouvent aussi dans les édifices romans : on peut dire que l'église gothique du XIIIe siècle offre la coordination de tout ce que les constructeurs du moyen âge avaient créé de plus original [1].

Le château. — L'architecture n'est point exclusivement religieuse : parmi les édifices qui expriment le mieux le caractère du temps, à côté de l'église se place le château [2]. Par certains côtés, le château du moyen

1. Voir, outre les ouvrages cités, quelques-unes des meilleures monographies : Vitet, *Cathédrale de Noyon*, 1845; Lassus, *Cathédrale de Chartres*, 1867; Lassus et Viollet-le-Duc, *Notre-Dame de Paris*, etc.; les *Archives de la commission des Monuments historiques*. Comme guide pour les monuments de Paris, de Guilhermy, *Itinéraire archéologique de Paris*, 1855.

2. Outre les ouvrages cités de Viollet-le-Duc, voir Léon Gautier, *la Chevalerie*, 1884, p. 451 et suiv.

âge se rattache aux camps et aux forteresses de l'époque romaine; cependant c'est au milieu des invasions normandes que l'architecture militaire du moyen âge a véritablement pris naissance. Les premiers châteaux sont grossièrement bâtis : un fossé, des palissades, quelques bâtiments de service, une tour en bois sur une éminence artificielle ou *motte*. Bientôt la pierre remplace le bois, les constructeurs améliorent les dispositions ; à la fin du xiie siècle et au xiiie, l'architecture féodale est dans toute sa force. Derrière un large fossé que protège une palissade *(barres)* se développe l'épaisse enceinte, flanquée de tours qui la divisent en *courtines*. Le sommet du mur se couronne de créneaux, d'où tirent les archers; des constructions saillantes, d'abord en bois *(hourd)*, puis en pierre, dont le plancher est percé de fentes *(mâchicoulis)*, permettent aux assiégés de précipiter d'énormes projectiles sur l'ennemi qui tente de saper le mur. Sur le pourtour règne un chemin de ronde. La porte d'entrée, à laquelle on n'a accès que par un pont-levis, est protégée par deux fortes tours. L'intérieur du château se divise en deux *bailles* ou cours : la première est occupée par les dépendances, les ateliers et les logements des artisans; un nouveau rempart la sépare de la seconde. Là se trouvent les logis du seigneur et de ses gens, et, sur un des côtés, adossé au mur, mais séparé des autres bâtiments par un fossé, se dresse le *donjon;* dans cette énorme tour, divisée en plusieurs étages, le seigneur peut soutenir un dernier siège. Parmi les plus redoutables châteaux de ce temps, citons le château Gaillard en Normandie, construit sous la direction même de Richard Cœur de Lion, mais sur-

tout le château de Coucy (xiiiᵉ siècle) : le donjon de Coucy, dont les murs avaient plus de 7 mètres d'épaisseur, mesurait 55 mètres de haut sur 30 mètres de diamètre[1]. Ce système de défense n'était pas, du reste, exclusivement réservé aux demeures seigneuriales : on le retrouvait dans les villes, et les enceintes d'Aigues-Mortes, de Carcassonne, etc., offrent de remarquables modèles de l'architecture militaire du xiiiᵉ siècle. Les monastères eux-mêmes sont parfois de véritables forteresses, comme la célèbre abbaye du Mont-Saint-Michel[2].

L'architecture civile. — A côté de l'architecture religieuse et de l'architecture militaire grandit l'architecture civile[3]. Si les villes du moyen âge étaient souvent étroites et tortueuses, on aurait tort de se figurer nos aïeux vivant tous dans de misérables masures. Grand nombre d'artisans et de marchands avaient des maisons bien construites, d'un aspect élégant et pittoresque; les riches bourgeois possédaient de véritables hôtels. Telle était la maison de Jacques Cœur à Bourges (xivᵉ siècle), qui existe encore, et les contemporains qui décrivent d'autres demeures de ce genre, vastes, richement meublées, montrent qu'il n'y faut point voir une exception[4]. Les bourgeois, en bien des endroits, veulent aussi avoir leur maison commune ou hôtel de ville. La partie essentielle en est le *beffroi*, sorte de donjon mu-

1. Viollet-le-Duc, *Description du château de Coucy*, 1875.
2. Corroyer, *le Mont-Saint-Michel*, 1879.
3. Verdier et Cattois, *Architecture civile et domestique au moyen âge et à la Renaissance*, 1855-57.
4. Leroux de Lincy, *Paris et ses historiens au xivᵉ siècle*, 1868; maison de J. Duchié décrite par Guillebert de Metz.

nicipal ; là sont les cloches qui appellent les citoyens aux assemblées : priver une ville de son beffroi et de ses cloches, c'est proclamer la déchéance de ses institutions. Une grande salle où délibèrent les conseils, des archives, des corps de garde, une prison complètent l'édifice; sur la façade s'applique un perron, ou s'ouvre une loge : de là les magistrats peuvent haranguer la foule réunie sur la place. Les beaux hôtels de ville du moyen âge sont maintenant assez rares dans le midi et le centre de la France; on les rencontre vers le nord, surtout dans cette région flamande où la vie municipale a été si énergique. Parmi les plus importants on peut citer ceux de Bruxelles et de Louvain, qui ne sont cependant

FIG. 50. — MAISON DU XIVe SIÈCLE.

que du xvᵉ siècle ; à Bruxelles, le beffroi atteint une hauteur de 114 mètres, et la grande salle est longue de 60 mètres. Dans ce même pays on trouve encore les plus beaux modèles de ces halles couvertes qui, pour les grandes villes marchandes du moyen âge, étaient le centre du commerce : telles sont celles de Bruges et d'Ypres, qui datent du xiiiᵉ et du xivᵉ siècle.

Entre toutes les villes d'Europe, Paris est alors célèbre par son importance politique et ses richesses, par son université, mais aussi par ses monuments. Au commencement du xivᵉ siècle, Jean de Jandun en composait un éloge enthousiaste ; il célébrait les beautés de Notre-Dame, de la Sainte-Chapelle, du palais royal placé tout auprès, à l'endroit où se trouve maintenant le palais de Justice ; il décrivait les richesses entassées à la halle des Champeaux. Pour lui déjà, l'existence à Paris est la seule vraie, ailleurs on ne vit qu'à demi[1].

La sculpture[2]. — Au xiiiᵉ siècle et dans les grandes cathédrales, surtout à Paris, à Amiens, à Chartres, à Reims, la sculpture gothique atteint à tout son éclat. Et qu'on ne croie pas qu'il s'agisse d'une beauté relative que déparent à chaque instant des fautes de goût et des maladresses d'exécution ; les sculpteurs de ce temps, dans quelques-unes de leurs œuvres, sont arrivés à un harmonieux ensemble de qualités : ils ont réalisé sous des formes simples, vraies, élégantes, l'idéal le plus élevé. A ce moment, aux influences étrangères, aux traditions conventionnelles l'art français a substitué définitivement

1. Leroux de Lincy, *ouv. cité.*
2. V. de Baudot, *ouv. cité*, et les moulages du musée du Trocadéro.

l'observation de la nature ; il est maître de ses procédés et de ses conceptions, il s'épanouit dans toute sa vigueur et sa grâce. Déjà, sur la façade des églises antérieures, les artistes avaient développé ces vastes séries de compositions où se déroulait en quelque sorte l'épopée chrétienne. Au XIII° siècle, ces poèmes s'enrichissent comme de chants nouveaux : la décoration des portails et des façades devient une immense encyclopédie imagée que domine la foi : vertus et vices, arts, sciences, travaux, tout y figure et s'y rattache à l'idée religieuse. C'était le moment où l'esprit du moyen âge, confiant dans sa force et comme enivré de lui-même, rêvait l'universalité de la science ; Vincent de Beauvais écrivait son *Speculum majus* où prenaient place toutes les connaissances, saint Thomas touchait à toutes les questions.

FIG. 51. — STATUE
A LA SAINTE-CHAPELLE.
(XIII° siècle.)

Dans ces bas-reliefs et dans ces statues, la vérité des types et des mouvements, l'expression dramatique s'ac-

centuent avec force. Non seulement les attitudes sont justes et vivantes, mais le caractère moral est marqué avec précision. Les vierges, les saintes, les élus conser-

FIG. 52. — TYMPAN DU PORTAIL MÉRIDIONAL
A NOTRE-DAME DE PARIS.

(XIII{e} siècle. — Histoire de saint Étienne.)

vent une physionomie douce et mystique; mais les apôtres, les saints, les personnages historiques ont les traits qui conviennent à des penseurs et à des hommes d'action. Les corps mêmes, quoi qu'on ait dit, ne manquent point de réalité; on les sent vivre sous les draperies, et, quand par hasard le sculpteur traite une figure nue, il y fait preuve parfois de qualités d'observation.

Les mêmes caractères se retrouvent dans la sculpture d'ornement. Ainsi les motifs empruntés à la flore sont choisis et traités d'après un esprit tout nouveau. On renonce aux anciens modèles, aux feuillages conventionnels de style romain ou byzantin, l'artiste s'adresse aux bois et aux champs voisins : le chêne, le hêtre, le houx, le chardon, le chou frisé, etc., lui fournissent les feuillages dont il enveloppe ses moulures et ses chapiteaux. Dans toutes ses œuvres enfin la sculpture du XIIIe siècle est naturaliste, au meilleur sens du mot. A cette époque, comme au XIIe siècle, plusieurs écoles existent qui chacune ont quelques qualités propres : ainsi celles de l'Ile-de-France, de la Picardie, de la Champagne, de la Bourgogne, etc., mais toutes sont animées du même esprit.

Miniatures et vitraux. — En revanche, l'art gothique ne ménage à la peinture murale qu'un rôle secondaire. Ce n'est point qu'il dédaigne les effets de coloris, les ornements peints couvrent les parois, imitant souvent les dessins des étoffes, et la polychromie s'étend aux moulures et aux chapiteaux; mais les murs, percés de fenêtres et d'arcades, n'offrent guère les surfaces continues que réclament de vastes compositions; aussi le plus souvent est-ce sur les fenêtres mêmes que le peintre trouve où s'exercer. Grand nombre de cathédrales ont conservé en partie leurs immenses verrières; les sujets y sont traités avec le même talent que dans les œuvres de la sculpture, les tons y sont combinés avec une harmonie et un sentiment juste de l'effet qui s'altéreront dès le XIVe siècle. Nulle part ce système de décoration n'a été employé avec plus d'éclat qu'à la

Sainte-Chapelle de Paris : à l'étage supérieur, les murs sont, pour ainsi dire, supprimés et remplacés par les vitraux aux tons diaprés, si bien que, pour employer

FIG. 53. — LA FILLE DE JEPHTÉ.
(Miniature du psautier de saint Louis.)

le langage d'une vieille légende chrétienne, les parois semblent construites avec de la lumière. L'ornementation des manuscrits est toujours en honneur : les miniaturistes et les calligraphes de Paris sont fort célèbres,

même à l'étranger. Suivant la même voie que les sculpteurs, ils délaissent les conventions, s'inspirent de la nature; parmi leurs figures, beaucoup sont évidemment des portraits. Leur dessin est à la fois précis et souple, leur style élégant et fin. Les bordures d'ornements, les lettres initiales, lettrines, sont d'un goût exquis. Les meilleures œuvres de ce genre datent du règne de saint Louis : tel entre autres le psautier du roi (Bibl. nationale).

Époques de l'art gothique. — Considéré dans son ensemble, l'art gothique est à son apogée au xiiie siècle ; il unit alors harmonieusement la force et l'élégance, la simplicité et l'habileté technique ; aussi est-ce cette époque qu'on s'est attaché à faire connaître ici. Déjà, dès le siècle suivant, ces qualités s'altèrent. Ce n'est point que les arts aient cessé d'être en honneur, loin de là : princes, seigneurs, bourgeois déploient un faste extraordinaire, encouragent les artistes et recherchent leurs œuvres ; Charles V les appelle à sa cour ; les peintres Jean Coste et Colart de Laon, l'architecte Raymond du Temple, le sculpteur Jean de Saint-Romain, font partie de sa maison et comptent parmi ses favoris ; lui-même dirige les travaux du nouveau Louvre, multiplie les résidences royales, réunit les belles pièces d'orfèvrerie et les manuscrits enluminés[1]. Mais les artistes du xive et du xve siècle n'ont plus le goût aussi sûr que ceux du xiiie, et le désir de faire preuve d'originalité les entraîne à des innovations dangereuses. En architecture (parmi les plus belles églises du

1. Pour le xive siècle, voir Renan, dans *l'Histoire littéraire de la France*, t. XXIV, *Discours sur l'état des arts au* xive *siècle*.

FIG. 54. — LE LOUVRE DE CHARLES V.
(Miniature des Heures du duc de Berry, frère de Charles V.)

xiv⁰ siècle, citons Saint-Ouen de Rouen, Saint-Cécile d'Albi, etc.), ils veulent étonner le regard par la légèreté et la richesse des constructions, et du coup, ils méconnaissent parfois les lois des proportions et le rapport exact de l'ornementation à la construction[1]; en sculpture, les mêmes tendances les entraînent souvent au maniérisme. L'art gothique produit encore bien des œuvres dignes d'étude et qui charment l'œil, cependant il a perdu la fraîcheur saine et simple, la grâce naturelle de la jeunesse; il recourt aux artifices pour se faire admirer, et de beau devient souvent joli. A cette époque on construit moins de grandes églises, plus de chapelles; l'architecture seigneuriale fait une plus large part à la recherche du confortable, et l'aspect des châteaux devient moins rude; les hôtels, les demeures de plaisance se multiplient, l'art civil tient une place de plus en plus grande.

L'art gothique hors de France. — C'est en France qu'il m'a paru le plus intéressant d'étudier l'art gothique ; mais, s'il est né chez nous, il s'est répandu de là dans toutes les contrées voisines. Les pays du Nord surtout lui ont fait bon accueil et lui sont restés longtemps fidèles. En Allemagne, le nouveau style apparaît, au xiii⁰ siècle, à Notre-Dame de Trèves (1227-1244), à Sainte-Élisabeth de Marbourg (1235-1283); il atteint à tout son éclat à la cathédrale de Cologne, commencée en 1248, où l'imitation de la cathédrale d'Amiens est

[1]. On donne souvent au gothique de la fin du xiii⁰ et du xiv⁰ siècle le nom de *rayonnant,* à celui du xv⁰ et du xvi⁰ siècle le nom de *flamboyant;* mais on n'est pas toujours d'accord sur l'application chronologique de ces termes.

si visible dans le chœur. De la région du Rhin il se propage dans toutes les autres parties de l'Allemagne et plus au nord, en Scandinavie. En Angleterre, c'est un maître français, Guillaume de Sens, qui, en 1174, l'introduit à la cathédrale de Canterbury. Au XIII^e siècle, s'élèvent l'église de Westminster à Londres, les cathédrales de Salisbury, de Lincoln, etc. Déjà cependant se montrent certaines différences avec l'architecture du continent; les églises anglaises n'ont régulièrement que trois nefs, et aux absides circulaires se substituent souvent des chœurs carrés. Au XIV^e siècle, en Angleterre comme en France, l'art se complique, c'est ce que les Anglais appellent le style décoratif (cathédrales d'Exeter, d'York). Enfin, au XV^e siècle et au XVI^e siècle, le style Tudor pousse la prodigalité de l'ornementation à un degré que n'atteignait même pas notre style flamboyant : la chapelle d'Henri VII à Westminster (1502-1520) en est le plus curieux exemple.

En Espagne et en Portugal, les monuments où l'on trouve les plus anciennes traces du gothique sont les cathédrales de Burgos (commencée en 1221) et de Tolède (commencée en 1227). Là, le nouveau style se mêle parfois à des éléments arabes. Quant à l'Italie, elle n'a point repoussé le gothique et il est faux d'écrire, comme on le fait souvent, qu'il ne s'y rencontre que par exception. Mais, fidèle aux traditions antérieures, obéissant à d'autres goûts que les peuples du Nord, elle ne l'accepte point tout entier. Très souvent elle ne lui emprunte que des éléments décoratifs, laissant de côté les éléments essentiels de la construction, hautes voûtes, arcs-boutants; partout sous le gothique perce le

roman. L'église de Saint-François à Assise (1228-1253), la cathédrale de Sienne, la cathédrale d'Orvieto (commencée en 1290), plus tard la cathédrale de Milan (commencée en 1386) comptent parmi les plus célèbres monuments gothiques de l'Italie. Du reste, nous aurons occasion de revenir, dans le chapitre suivant, sur l'architecture italienne au moyen âge. Enfin en Orient même, en Syrie, à Chypre, à Rhodes, etc., l'art gothique pénétra avec les croisés[1].

L'influence artistique de la France à l'étranger. — Au milieu de ce développement général, l'influence française est partout sensible, et souvent c'est à nos artistes que s'adressent les étrangers. On a déjà vu plus haut que Guillaume de Sens avait travaillé en Angleterre, Villard de Honnecourt en Hongrie. « Entre 1263 et 1278, le doyen de la collégiale de Wimpfen, près Heidelberg, charge un architecte arrivé de « Paris en pays de France », de lui faire son église en ouvrage français, *opere francigeno*. En 1287, Pierre de Bonneuil, aidé par les étudiants suédois de l'Université de Paris, part de cette ville avec dix compagnons, pour construire la cathédrale d'Upsal, et nos ouvriers conservent au loin leur renommée. L'empereur Charles IV, lors de son voyage en France sous Charles V, emmène avec lui des architectes à qui l'on attribue plusieurs édifices de Bohême. La cathédrale de Prague est commencée (1343) par un artiste français, Matthias d'Arras[2].

1. De Vogüé, *les Églises de la Terre-Sainte*, 1860; Rey, *Monuments de l'architecture militaire des croisés en Syrie*, 1871.
2. Je supprime Pierre de Boulogne qui, d'après M. Renan, au-

L'Espagne emploie des architectes et des sculpteurs français. Vers la fin du siècle, ce sont des Français qui tracent le plan du dôme de Milan, et un Parisien, Philippe Bonaventure, en dirige les travaux[1]. » Les étrangers eux-mêmes reconnaissent alors l'excellence de la France et regardent Paris comme le centre de la civilisation[2]. Il a fallu d'étranges aberrations pour nous faire mépriser si longtemps les beautés de cet art gothique auquel nous devons de tels titres de gloire.

rait succédé à Matthias d'Arras; voir en effet *Ann. archéol.* de Didron, t. XXIV, p. 351.

1. Renan, *ouv. cité*. Voir aussi Dussieux, *les Artistes français à l'étranger*, 3ᵉ édit., 1876, p. 7 et suiv.

2. Voir Schnaase, *ouv. cité*, t. V, p. 28, dont le témoignage sera moins suspect de partialité que celui d'un écrivain français.

LIVRE III

LA RENAISSANCE

CHAPITRE PREMIER

LA RENAISSANCE ITALIENNE DU XIII⁰ SIÈCLE
JUSQUE VERS LA FIN DU XV⁰ SIÈCLE[1]

Situation de l'Italie. — On a souvent cru que toute culture artistique avait à peu près disparu en Italie pendant la période du moyen âge qui précéda le xiii⁰ siècle. Les monuments sont encore aujourd'hui assez nom-

1. Muntz, *les Précurseurs de la Renaissance*, 1882, *la Renaissance en Italie et en France au temps de Charles VIII*, 1885; Burckhardt, *la Civilisation de l'Italie au temps de la Renaissance*, trad. Schmitt, 1885, *le Cicerone*, trad. Gérard (sous presse), 1885; Gebhardt, *les Origines de la Renaissance italienne*, 1879; Rio, *l'Art chrétien*, nouv. édit., 1874; Perkins, *les Sculpteurs italiens*, trad. Haussoullier, 1869; Lafenestre, *la Peinture italienne* dans la *Bibl. de l'enseignement des beaux-arts*, 1885; Ch. Blanc, *Histoire des peintres de toutes les écoles*. L'ouvrage du peintre Vasari (1512-1574), *Vite degli artefici*, doit être consulté dans l'édition italienne de Milanesi, 1882, qui le rectifie et le complète. — On trouvera peut-être que la première partie du chapitre aurait dû être rattachée au livre précédent, mais j'ai préféré présenter sans interruption le développement de la Renaissance italienne.

breux pour réfuter cette erreur. Parfois même, sur divers points se sont manifestés des mouvements de renaissance : ainsi en Sicile, à l'époque normande ; dans le sud de l'Italie, sous l'influence du grand monastère du mont Cassin ; à Rome, notamment avec les artistes connus sous le nom de Cosmati. Quel que soit l'intérêt de ces tentatives, la véritable renaissance italienne, telle qu'elle s'est développée d'une façon continue jusqu'au XVIe siècle, ne commence nettement qu'au milieu du XIIIe siècle.

Dans le nord et le centre surtout, s'étaient formées de véritables républiques, prospères par leur industrie et leur trafic, et où la vie politique était très ardente. Au XIIe et au XIIIe siècle, Pise, Gênes et surtout Venise étaient à la tête du commerce chrétien en Orient ; Milan dominait en Lombardie ; Florence, la cité démocratique par excellence, répandait partout ses draps et ses soies. Cet accroissement de la richesse chez des populations intelligentes devait amener le progrès des arts. L'amour-propre municipal étant fort vif, chaque ville voulut avoir de beaux édifices ; les bourgeois opulents se piquèrent d'une même émulation : ainsi se formèrent dans bien des cités des écoles artistiques originales. Plus tard, les hommes d'État qui parvinrent à établir leur pouvoir aux dépens des anciennes institutions, comme les Médicis à Florence, les Visconti et les Sforza à Milan, etc., conservèrent ces traditions : au milieu des révolutions politiques, l'art se développa donc sans interruption.

La littérature et les croyances exercèrent aussi sur

sa naissance une puissante influence. Par bien des côtés l'art italien procède de Dante et de saint François d'Assise, dont le prestige a été si grand et si populaire en Italie à cette époque. Dante, qui, dans la *Divine Comédie,* abandonne le latin, la langue du passé, pour l'idiome vulgaire, montre aux artistes comment il faut s'affranchir des traditions, en même temps que ses conceptions mystiques, ses descriptions pleines de vie s'emparent de leurs imaginations et les inspirent. Saint François prêche aux hirondelles, convertit le loup; dans un cantique d'une poésie ardente, il invoque la création entière et appelle les étoiles, les vents, les oiseaux, ses frères et ses sœurs; par là il consacre l'amour de la nature. Alors un souffle nouveau pénètre l'art : Giotto, le grand novateur en peinture, est l'ami de Dante en même temps qu'une partie de son œuvre célèbre saint François, et chez presque tous les artistes de ce temps se retrouve le double souvenir du saint et du poète. Qu'on y ajoute l'étude de l'antique, qui se développera de génération en génération, et on aura les principaux éléments de la renaissance italienne : l'expression de la vie, l'observation de la nature, l'influence du passé.

L'art italien au XIIIe *et au* XIVe *siècle.* — Au XIIIe siècle et au commencement du XIVe siècle, trois hommes personnifient l'art sous ses trois formes principales : Nicolas de Pise, Giotto, Arnolfo del Cambio.

Nicolas de Pise est né entre 1205 et 1207 en Toscane. Les grandes œuvres, qui marquent une évolution nouvelle dans la sculpture, sont de sa vieillesse : ainsi la chaire du baptistère de Pise (1260), le sarcophage

de saint Dominique à Bologne (1266), la chaire de la cathédrale de Sienne (1266-1268), à laquelle son fils Jean a collaboré. Dans ces bas-reliefs, si les sujets religieux sont ceux que traitait le moyen âge, le style se

FIG. 55. — NICOLAS DE PISE.
PRÉSENTATION AU TEMPLE. — (Pise.)

rapproche de l'antique. On a pu prouver que les sarcophages romains conservés au Campo-Santo de Pise ont frappé l'artiste, qu'il leur a emprunté même certaines figures, alors qu'il travaillait à la chaire du baptistère. Ainsi s'est transformé son style; mais ses personnages sont encore lourds, ses compositions souvent gauches. Son fils Jean (1240-1320) s'asservit moins à l'antique et s'inspire plus de la nature; ses

œuvres, comme la chaire de la cathédrale de Pise (1302-1311), la statue de Pise au Campo-Santo, sont pleines de vie. Il faut attribuer à son école les beaux bas-reliefs de la cathédrale d'Orvieto où se manifestent les mêmes qualités.

Avec Giotto (1266 ou 1276-1337), la peinture prend définitivement une physionomie toute nouvelle. Sans doute avant lui déjà plus d'un peintre italien a fait preuve d'originalité, mais ces efforts individuels n'ont pas abouti à la formation d'une école puissante et durable. Parmi ces précurseurs un des plus illustres fut le Florentin Cimabüe (1240?-1302). Giotto fut son élève. De bonne heure célèbre, il voyagea beaucoup, comme Nicolas de Pise et la plupart des artistes italiens, parce qu'on l'appelait de ville en ville : on le trouve successivement à Padoue, à Assise, à Rome, à Naples, etc. Son activité ne se limitait point à la peinture ; en 1334, Florence lui confia la direction des travaux du Dôme ou cathédrale : il donnait en même temps des modèles pour les bas-reliefs du Campanile. Parmi ses grandes décorations plusieurs subsistent. A Assise, il retraça dans l'église de Saint-François les principaux épisodes de la vie du saint, des compositions allégoriques destinées à glorifier ses vertus, des scènes du Nouveau Testament. A Padoue, dans la chapelle de Santa Maria dell'Arena, il peignit des fresques dont les sujets sont empruntés à la vie du Christ et à celle de la Vierge. A Santa-Croce de Florence, il s'inspira encore de l'Évangile et de l'histoire de saint François. Bien plus original que Nicolas de Pise, ce n'est point de l'influence antique qu'il procède, mais de l'observation de la

nature; il conserve du passé l'inspiration religieuse, mais il l'exprime sous des formes nouvelles. Ses figures ont le charme de la vie et de la grâce : par les attitudes, les gestes, les types, elles appartiennent au monde où

FIG. 56. — GIOTTO. — RÉSURRECTION DE LAZARE.
(Padoue.)

a vécu l'artiste; ses compositions sont souvent pleines de force dramatique. Ceux qui l'imitèrent répétaient que la véritable entrée de l'art est « la porte triomphale de l'étude de la nature »; un d'eux, Cennino Cennini, le dit dans son *Livre de l'Art*, manuel des peintres giottesques.

Son influence fut immense. La plupart des peintres illustres du xive siècle, dans l'Italie centrale, relèvent de lui : Taddeo Gaddi, Giottino, Spinello Aretino, Orcagna, etc. Les sculpteurs mêmes suivent cet exemple : ainsi Andrea Pisano était l'ami et l'élève de Giotto; les bas-reliefs dont il orna une des portes du Baptistère de Florence (1330-1336) le prouvent. Le reproche qu'on pourrait adresser à tous ces disciples serait plutôt de s'être montrés trop fidèles au maître : jusque vers le milieu du xve siècle l'école florentine présente une physionomie trop uniforme.

A Sienne, longtemps rivale de Florence, s'était développée une école de peinture que représentait, au commencement du xive siècle, Duccio, encore attaché aux traditions des maîtres byzantins. Après lui, Simone di Martino était placé par Pétrarque au même rang que Giotto. Ses œuvres étaient remarquables par la suavité de l'expression. C'est en France qu'il est mort (1344), à Avignon, où il travailla à la décoration du palais pontifical. Un autre Siennois, Ambrogio Lorenzetti, admirateur passionné de l'antiquité, s'en inspirait dans les fresques dont il orna le palais municipal de sa patrie (1337-1339). Dans la suite, l'école de Sienne perdit en partie sa vitalité.

Pour l'architecture, si l'on ne constate point une transformation aussi complète qu'en peinture ou en sculpture, le xiiie siècle est cependant encore une époque de renaissance. En Toscane, se forme une école qui, par les proportions des édifices, la finesse des détails, les revêtements de marbres blancs et noirs, donne aux églises une physionomie toute particulière.

Parmi les constructeurs de ce temps le plus illustre est

FIG. 57. — PALAIS DE LA SEIGNEURIE. — (Florence.)

Arnolfo del Cambio, qui commença en 1293 la cathédrale de Florence, Santa Maria del Fiore. De toutes ses

œuvres la plus grandiose peut-être, par son aspect comme par les souvenirs qu'elle évoque, est le palais de la Seigneurie à Florence, qu'il entreprit peu de temps avant sa mort, en 1298. Dans cette cité tumultueuse où il fallait mettre le gouvernement à l'abri de l'émeute, l'architecte a voulu que, par la force de ses murs, le palais communal imposât le respect et la crainte, mais aussi qu'un élément d'élégance vînt tempérer cette impression dominante : les fenêtres aux sveltes colonnettes, les arcatures où brillaient les armoiries de Florence, la haute tour *(Campanile)* qui se dresse sur la terrasse, varient l'aspect robuste de l'ensemble [1].

Tel est le tableau fort sommaire de la renaissance italienne à ses débuts. Dans toute l'Italie on trouverait à signaler des artistes de talent, de beaux monuments; si on s'est attaché de préférence à Florence, c'est que là est le centre par excellence de la vie artistique.

L'école florentine au xv^e *siècle : Brunellesco, Ghiberti, Donatello.* — Au xv^e siècle, Florence conserve encore cette suprématie; mais l'art change de caractère. Fidèle à l'observation de la nature, il l'interprète avec plus de liberté et d'ampleur, mais en même temps il s'attache plus étroitement à l'étude de l'antiquité. Dès le xiv^e siècle l'admiration de l'antiquité devient une sorte de culte : c'est au nom des anciennes institutions, et en évoquant les souvenirs attachés aux monuments du passé, que Rienzi veut donner à Rome un gouvernement nou-

[1]. Rohault de Fleury, *la Toscane au moyen âge, architecture civile et militaire*, 1870; *Lettres sur la Toscane en 1400*; Yriarte, *Florence*, 1880; Gailhabaud, *Monuments anciens et modernes*, t. III.

veau; Pétrarque partage son enthousiasme. Çà et là, dès cette époque, se forment des collections de médailles, de bronzes, de marbres. Les humanistes, voués à l'étude des lettres grecques et romaines, se multiplient; ils forment une puissance, beaucoup sont de grands personnages politiques. Les artistes subissent leur influence.

Trois hommes, trois Florentins, Brunellesco (1377-1446), Ghiberti (1378-1455), Donatello (1386?-1466) sont d'abord les représentants par excellence de l'art nouveau. Chez tous trois, se manifeste l'amour de l'antiquité. Vers 1403, Brunellesco et Donatello vont ensemble à Rome et en étudient avec ardeur les vieux monuments. Ghiberti collectionne les œuvres antiques, et dans ses écrits il en parle avec un enthousiasme ému. Par l'intuition du génie, derrière l'art romain imparfait, Ghiberti entrevoyait et vénérait l'art grec. Cependant, si ces artistes se tournent du côté du passé, ils n'entendent point le copier; c'est l'esprit même de l'art antique qu'ils cherchent à s'assimiler pour le combiner avec ce qu'ils tirent de leur propre génie et de l'imitation de la nature; ils restent Florentins par le sentiment et par le style.

Bien que Brunellesco ait quelquefois pratiqué la sculpture, il est avant tout architecte. Parmi ses œuvres, la plus célèbre est la coupole du Dôme de Florence. Plusieurs congrès d'ingénieurs et d'architectes avaient été réunis pour s'en occuper; mais les immenses proportions qu'on devait lui donner compliquaient le problème. Après bien des difficultés, Brunellesco put faire accepter son plan (1421) : sa coupole s'appuyait

sur un tambour percé de fenêtres par lesquelles la lumière s'introduisait avec abondance dans l'édifice. Peu de temps après (1425), il commençait l'église de San-Lorenzo, où il se rapprochait beaucoup plus des anciennes basiliques que des constructions du moyen âge. Dans l'architecture civile, les parties du palais Pitti qu'il exécuta ont un grand caractère de force et de majesté. Son influence fut considérable. Parmi ceux qui s'engagèrent dans la même voie, un des plus célèbres fut Michelozzo (1391-1472). Cosme de Médicis le choisit pour construire le palais de sa famille (maintenant palais Riccardi), dont le style fut souvent reproduit à Florence et dans le reste de l'Italie. A mesure qu'on avance, l'imitation de l'antiquité s'accentue; Alberti (1404-1472) en est un des partisans les plus fanatiques : son *Traité d'architecture* le montre, et une de ses œuvres les plus importantes, l'église de Saint-François à Rimini, est un temple profane plutôt qu'un édifice chrétien[1].

Ghiberti n'avait que vingt-trois ans lorsque les magistrats de Florence ouvrirent un concours pour les portes de bronze du Baptistère. Il l'emporta cependant. La porte qu'il exécuta tout d'abord est celle du nord ; il fut ensuite chargé de celle de l'est, la plus célèbre, à laquelle il travailla de 1424 à 1452. Dix panneaux offrent des scènes de l'Ancien Testament : souvent plusieurs épisodes sont réunis dans un même cadre, ainsi la création d'Adam et d'Ève, la chute, Adam et Ève chassés du paradis terrestre. Dans les intervalles des panneaux, Ghiberti plaça 24 statuettes de

1. Yriarte, *Rimini*, 1881.

FIG. 58. — GHIBERTI. — PANNEAU DE LA PORTE ORIENTALE DU BAPTISTÈRE. — (Florence.)

personnages bibliques, et entre les statuettes 24 têtes. Enfin, il entoura l'ensemble d'une grande bordure où

des animaux se jouent au milieu de fleurs et de feuillages. Les portes de Ghiberti ont de tout temps excité une vive admiration, et Michel-Ange déclarait qu'elles seraient bien placées à l'entrée du Paradis. Si leur aspect décoratif est d'une merveilleuse richesse, lorsqu'on examine les figures on est charmé de leur élégance. Ce qui frappe aussi dans la porte orientale, c'est la multitude des personnages qui figurent dans une même composition sans désordre ni trouble. Ghiberti dit lui-même qu'il n'y arriva que par une longue étude des procédés de la peinture et des lois de la perspective[1].

Donatello[2] est bien plus fidèle aux principes mêmes de la sculpture. Qu'il travaille le bronze ou le marbre, il fait preuve d'une science et d'une finesse d'exécution qui n'ont guère été dépassées. S'il a étudié l'antiquité, si parfois même, comme dans les médaillons du palais Riccardi, il en fait de charmants pastiches, ce culte du passé ne diminue point son originalité. C'est un réaliste qui parfois, entraîné par le goût de l'observation exacte, ne recule pas devant des conceptions sauvages et tristes, ainsi que le montre son *Saint Jean-Baptiste*, hâve, décharné, consumé en quelque sorte par l'ascétisme. Ailleurs, au contraire, il donne à la beauté son expression la plus délicate. Ces tendances n'ont cependant rien de contradictoire, elles se rattachent à un même principe : reproduire la nature humaine dans la variété et la vérité de ses formes. Les œuvres de Donatello

1. Perkins, *Ghiberti*, 1885.
2. Müntz, *Donatello*, 1885.

sont nombreuses : je citerai à Florence les *Apôtres*, les *Prophètes* et les *Saints* d'*Or San Michele* et du *Campanile*, pleins de grandeur et de majesté; le *David* de bronze; la *Judith;* les bas-reliefs qu'il avait exécutés pour la cathédrale de Florence. Son activité s'exerça aussi en dehors de Florence, surtout à Padoue, ainsi que l'attestent la statue équestre du condottiere Gattamelata et les bas-reliefs de bronze de l'église de Saint-Antoine. Parmi ses nombreux élèves, un des meilleurs fut Verocchio (1435-1488), qui exécuta la statue équestre du condottiere Colleoni à Venise, si fièrement

FIG. 59. — DONATELLO. — DAVID, BRONZE. — (Florence.)

campée et si pleine d'énergie.

A côté de Ghiberti et de Donatello se place Luca

della Robbia (1400-1482), dont la meilleure œuvre est la suite de bas-reliefs qu'il sculpta pour le Dôme de Florence. Des jeunes gens et des enfants qui dansent, qui chantent ou qui jouent de divers instruments de musique y sont représentés : attitudes, types, expression, tout y est vivant et naturel. Mais Luca della Robbia est en outre célèbre par ses bas-reliefs en terre cuite émaillée. Après lui, les membres de sa famille héritèrent de ses procédés et, pendant près d'un siècle, formèrent une corporation d'artistes adonnés à cette sculpture polychrome[1]. Bien d'autres, quoique moins illustres, seraient encore à citer, Mino da Fiesole, les Rosellini, Pollaiuolo, etc.; mais on doit s'arrêter ici aux grands maîtres, à ceux qui dominent l'art et le dirigent.

Les peintres florentins au XVe siècle. — En peinture, les artistes florentins rompent avec les traditions de l'école de Giotto. Paolo Ucello (1397-1475) répandait le goût de la perspective dont les anciens peintres ne se préoccupaient guère; Fra Filippo Lippi (1406-1469), fort en faveur auprès des Médicis, traitait les sujets religieux avec une liberté d'allures et une recherche de réalisme marquées. Le maître par excellence de cette première moitié du XVe siècle est Masaccio (1402-1428), véritable précurseur de Raphaël, qui allie à la science de la composition, tantôt la force, tantôt la suavité de l'expression. Si courte qu'ait été son existence, il a produit des œuvres où se sent déjà la pleine maturité du talent, comme ses fresques de l'église del

1. Cavallucci et Molinier, *les Della Robbia*, 1884.

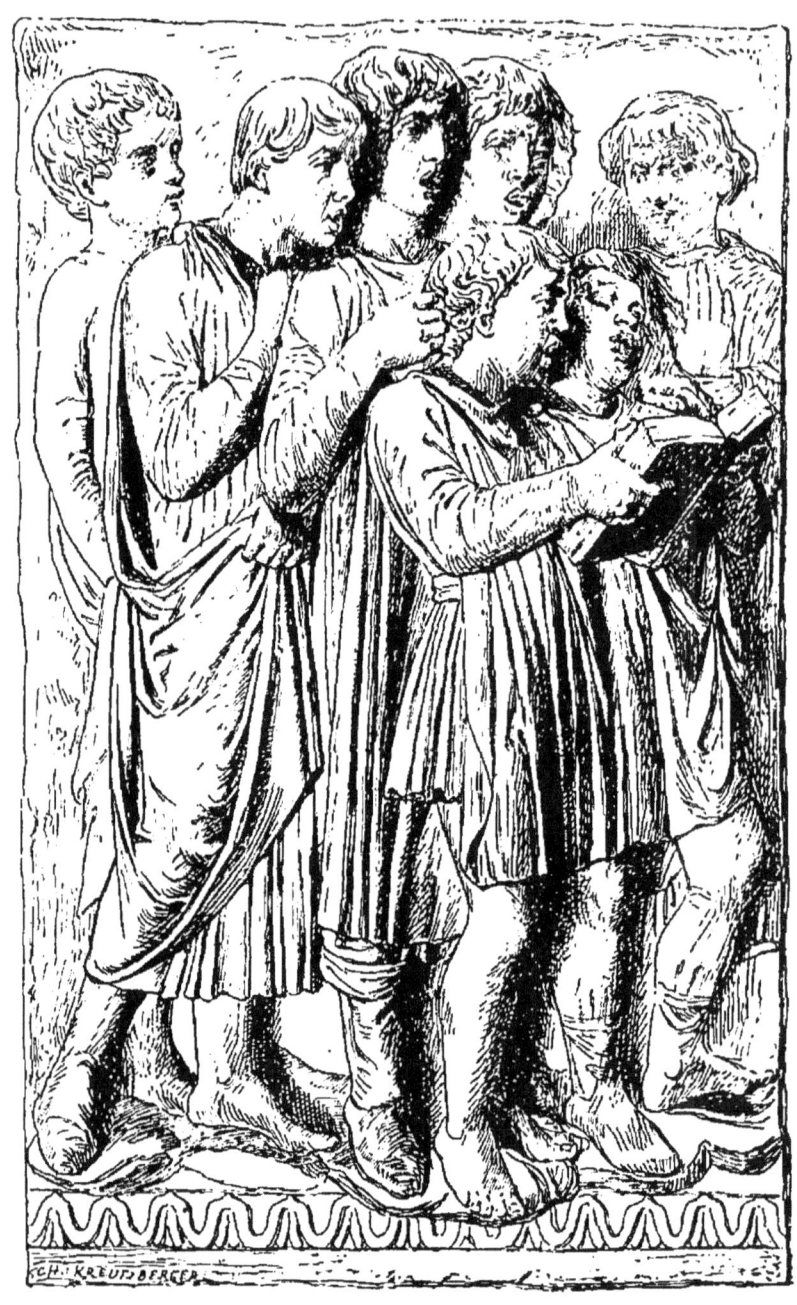

Fig. 60. — LUCA DELLA ROBBIA. — LES CHANTEURS.
(Florence.)

Carmine à Florence. Dans la suite, elles furent pour les

jeunes artistes des modèles qu'ils étudiaient et qu'ils copiaient.

Cependant vivait encore une école attachée à l'idéal religieux et mystique de l'âge antérieur. Pendant la première moitié du xvᵉ siècle, elle produisit un grand maître, le dominicain Fra Angelico da Fiesole (1387-1455). Entré tout jeune au couvent, il conserva la foi naïve et profonde dont il a fait passer l'expression dans ses fresques et ses tableaux. Nulle part il ne s'est élevé plus haut que dans les peintures murales dont il décora le couvent de Saint-Marc à Florence et une des chapelles du Vatican, à Rome. Exécutées vers la fin de sa vie, ces dernières l'emportent sur ses autres œuvres par la variété des compositions : les sujets en sont empruntés à l'histoire de saint Étienne et de saint Laurent.

L'école florentine à la fin du xvᵉ siècle. — Fra Angelico est une exception à Florence. Vers le milieu du xvᵉ siècle, la nouvelle école naturaliste a triomphé dans tous les arts. Alors, dans un espace de dix à vingt ans disparaissent la plupart des maîtres dont on vient de parler, et, avant d'arriver à Léonard de Vinci, à Michel-Ange, à Raphaël, commence pour l'école florentine une période de transition qui remplit la plus grande partie de la seconde moitié du xvᵉ siècle. L'admiration passionnée de l'antiquité s'y combine avec le naturalisme. L'Église elle-même donne l'exemple : plusieurs cardinaux, des papes, comme Nicolas V, figurent parmi les humanistes célèbres. Laurent de Médicis, qui gouverne Florence de 1469 à 1492, élégant, instruit, poète même, célèbre le culte de Platon avec les lettrés de sa cour.

Il augmente la collection d'antiques formée par ses prédécesseurs, il la met à la disposition des artistes et crée par là comme une école des beaux-arts. Les architectes Julien et Antoine da San Gallo s'absorbent dans l'étude des monuments romains, Pollaiuolo exécute pour les Médicis des tableaux représentant des sujets tels que les exploits d'Hercule, Botticelli fait de continuels emprunts à la mythologie païenne, bien qu'il réussisse mieux à peindre des madones chrétiennes. Si nombreux sont les peintres de mérite qu'il est difficile de faire un choix. Domenico Ghirlandajo (1449-1494) est cependant un des plus originaux. Dans les scènes de l'histoire de la Vierge et de saint Jean-Baptiste dont il a orné le chœur de Santa Maria Novella, à Florence, costumes, attitudes, types de personnages, détails de mœurs, tout appartient à la vie du xv^e siècle, et il semble que les données évangéliques ne soient plus ici qu'un prétexte. Du reste, les compositions sont bien ordonnées, le dessin ferme et précis. Benozzo Gozzoli (1420-1497) décore les murs du Campo-Santo à Pise de peintures d'un charme pittoresque, telles que l'ivresse de Noé et l'histoire de la tour de Babel. Luca Signorelli (1441-1523), dans ses fresques de la cathédrale d'Orvieto, s'attache à l'expression de la force, et, par ses études de nu et ses préoccupations anatomiques, fait songer parfois à Michel-Ange.

L'esprit profane de la Renaissance florentine trouva vers la fin du xv^e siècle un ardent adversaire dans le moine Jérôme Savonarole, qui, grâce à son éloquence fougueuse et sombre, fut quelque temps le maître de Florence. Il condamnait l'étude de l'antiquité, il voulait

dégager l'art du culte de la forme pour le purifier et le sanctifier. La noblesse de ses idées gagna les artistes eux-mêmes : beaucoup devinrent ses partisans. Mais bientôt la vie nouvelle que Savonarole voulait imposer aux Florentins leur parut trop dure, son influence faiblit et ses ennemis le mirent à mort (1498).

L'école ombrienne : le Pérugin. — L'art religieux que réclamait Savonarole, on le pratiquait encore non loin de Florence, dans la montagneuse Ombrie. Le grand maître ombrien est Pierre Vannucci (1446-1524), dit le Pérugin, parce qu'il habita surtout Pérouse. Il a travaillé souvent à Florence; il connaît les innovations qui transformaient alors la peinture, mais comme on l'a dit heureusement, « il demeura toujours le peintre du doux recueillement, des divines extases, le peintre par excellence des madones et des saintes ». Son œuvre la plus considérable est la décoration de la salle du Change à Pérouse (1496-1500); quant à ses tableaux, le nombre en est grand ; on en peut voir au Louvre; le musée de Lyon possède un des plus beaux, l'*Ascension* (1496). Pinturicchio (1454-1513), dont les œuvres les plus importantes sont les décorations de la Librairie de la cathédrale de Sienne et des appartements Borgia au Vatican, se distingue par sa recherche des sujets historiques et des effets pittoresques.

L'école de Padoue : Mantegna. — Dans le nord de l'Italie s'étaient formés d'autres centres de culture artistique. Ainsi, à Padoue, naît et se forme un des grands maîtres de la peinture, Mantegna (1431-1506). Son génie vigoureux interprète l'antiquité avec une franchise d'accent toute personnelle ; dessinateur précis, parfois

un peu sec, connaissant à fond la structure du corps, il donne à ses personnages une fermeté et une fierté

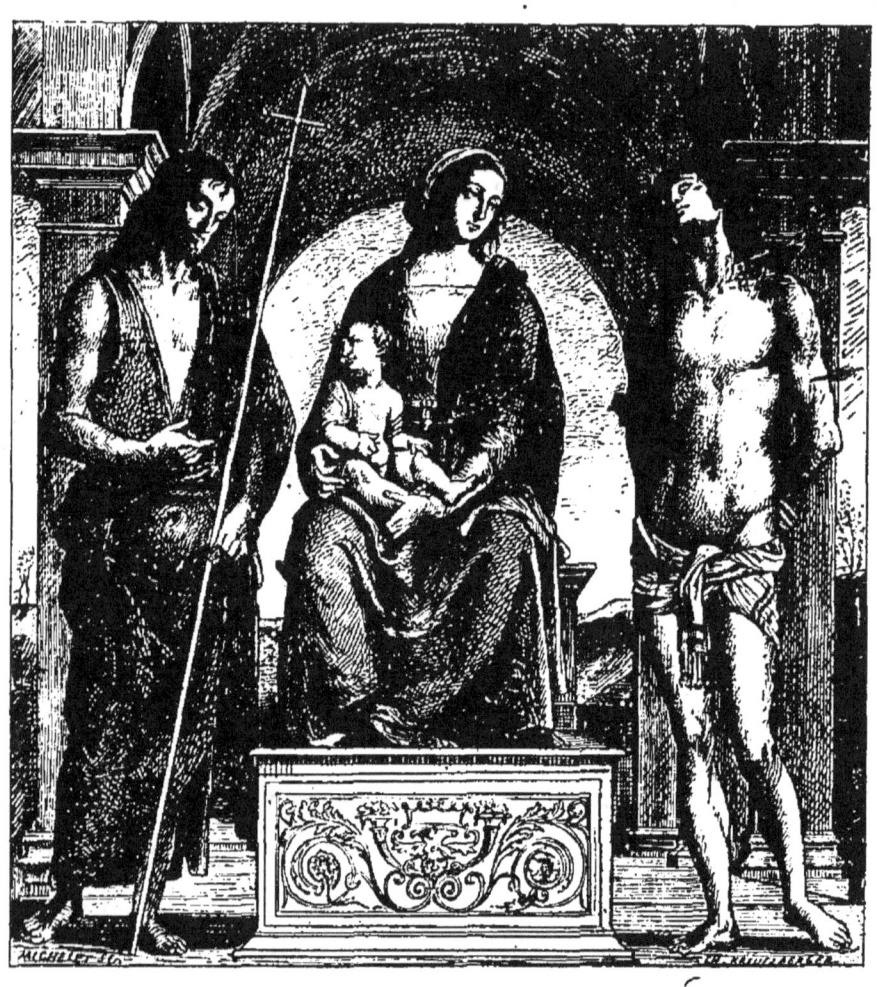

FIG. 61. — LE PÉRUGIN. — MADONE ET SAINTS.
(Florence. — Offices.)

d'allures surprenantes : les cartons du *Triomphe de Jules César* (à Hampton-Court, près de Londres) ont le style de bas-reliefs. Pourtant son originalité éclate mieux encore dans les fresques de l'église des Eremitani,

à Padoue. La force de la conception y égale la science des procédés, l'ordonnance grandiose de la composition, en même temps que les édifices dont il encadre ses figures attestent l'étude des monuments anciens.

L'école vénitienne : les Bellini. — Plus qu'aucune autre ville d'Italie, Venise, toujours tournée vers l'Orient d'où elle tirait sa force et sa richesse, était attachée aux traditions byzantines [1]. Cependant au xiv^e siècle l'art gothique y avait pénétré, mais pour y prendre une physionomie nouvelle et produire ces beaux palais qui paraissent appartenir à la fois à l'Occident et à l'Orient : le palais des Doges est commencé au xiv^e siècle, la *Ca' Doro,* dont la façade est une merveille de grâce et de fantaisie, date du même temps [1]. Dans cette ville, qui volontiers s'isole du reste de l'Italie, l'esprit de la renaissance ne pénètre que tardivement. Ce n'est qu'à partir du milieu du xv^e siècle qu'il y devient sensible en architecture et en sculpture ; mais de tous les arts la peinture est celui qui devait y jeter le plus d'éclat. Vers le milieu du xv^e siècle une école nouvelle y naît avec les Vivarini, et par certains côtés se rattache d'abord aux écoles allemandes. Un peintre sicilien qui était allé en Flandre s'instruire des procédés des Van Eyck, Antonello de Messine, s'établit à Venise et y introduit un style mêlé d'éléments étrangers et d'éléments italiens. Carlo Crivelli, qui peint des madones, des saints et des saintes, encore fidèle au moyen âge par la façon dont il compose ses tableaux et ses figures, éblouit par la richesse des accessoires et l'éclat du coloris. C'est

[1]. Yriarte, *Venise,* 1877.

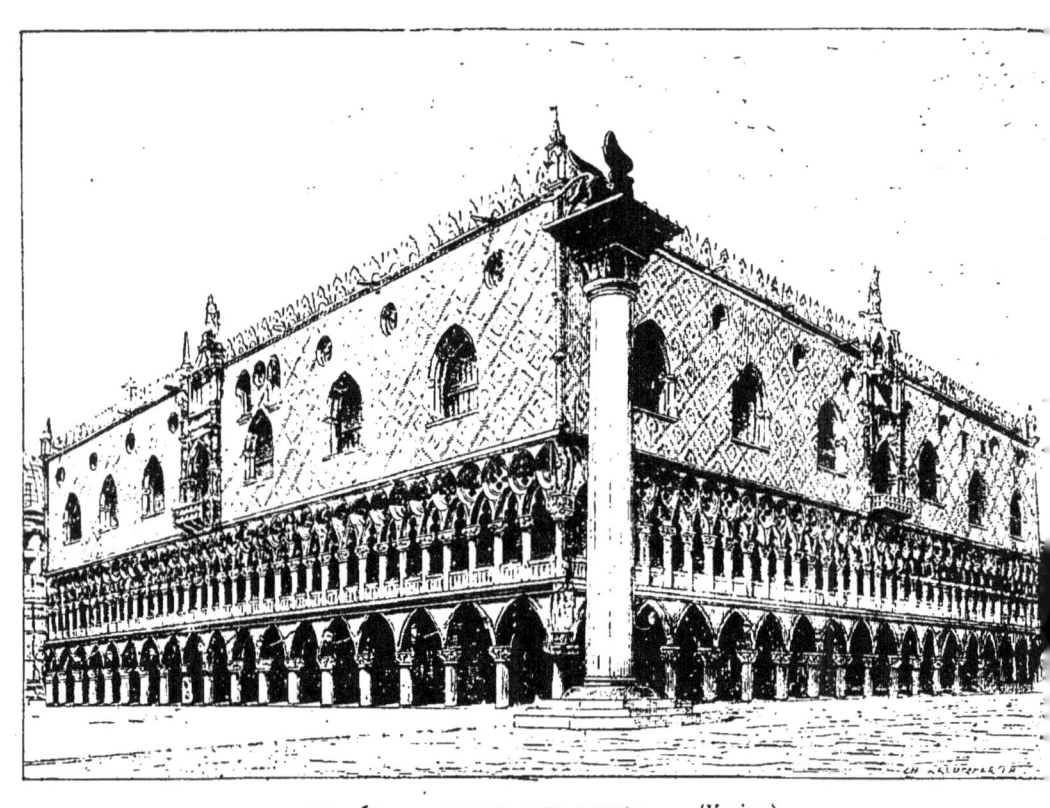

FIG. 62. — PALAIS DES DOGES. — (Venise.)

surtout avec la famille des Bellini que se marque l'évolution de la peinture vénitienne. Jacques Bellini est sorti de sa patrie pour faire connaissance avec les écoles de Florence et de Padoue, avec le naturalisme et l'antiquité. De ses deux fils, Jean (1426-1516), Gentil (1427-1507), le premier, âme douce et simple, s'attache aux sujets pieux ; il donne à ses vierges et à ses saints une suavité profonde et une grande noblesse. Tout autre est son frère ; moins porté aux sentiments mystiques, curieux des effets pittoresques, il aime à rendre l'aspect des foules, les processions et les cortèges se déroulant sur les places de Venise. Parmi ses contemporains, Carpaccio a la même tournure d'esprit.

Il faudrait pouvoir parcourir l'Italie ville par ville : partout travaillent les artistes, partout se multiplient les belles œuvres. Combien de branches de l'art, médailles, miniatures, etc., ont dû être ici négligées ! Signalons au moins la gravure, qui va se développer rapidement, et tantôt créer des compositions originales, tantôt répandre les reproductions des œuvres des autres arts [1]. Longtemps on n'avait connu que de grossières gravures sur bois ; quoiqu'il en soit des origines si souvent discutées de la gravure où le papier reproduit les traits creusés au burin sur une plaque de métal, ce fut au xv siècle que cet art se répandit en Italie [2]. Mantegna s'empare de ce procédé et il en montre toutes les

[1]. Voir dans la *Bibliothèque d'enseignement des beaux-arts* : Delaborde, *la Gravure*; de Lostalot, *les Procédés de la Gravure*.

[2]. Delaborde, *la Gravure en Italie avant Marc-Antoine*, 1883 ; Milanesi, *Maso Finiguerra et Matteo Dei*, dans l'*Art*, 1884.

ressources. Dans ses gravures l'exécution est à la fois large et précise et on y retrouve toutes les fortes qualités de son crayon et de son pinceau.

L'Italie était donc comme enfiévrée d'art : princes et

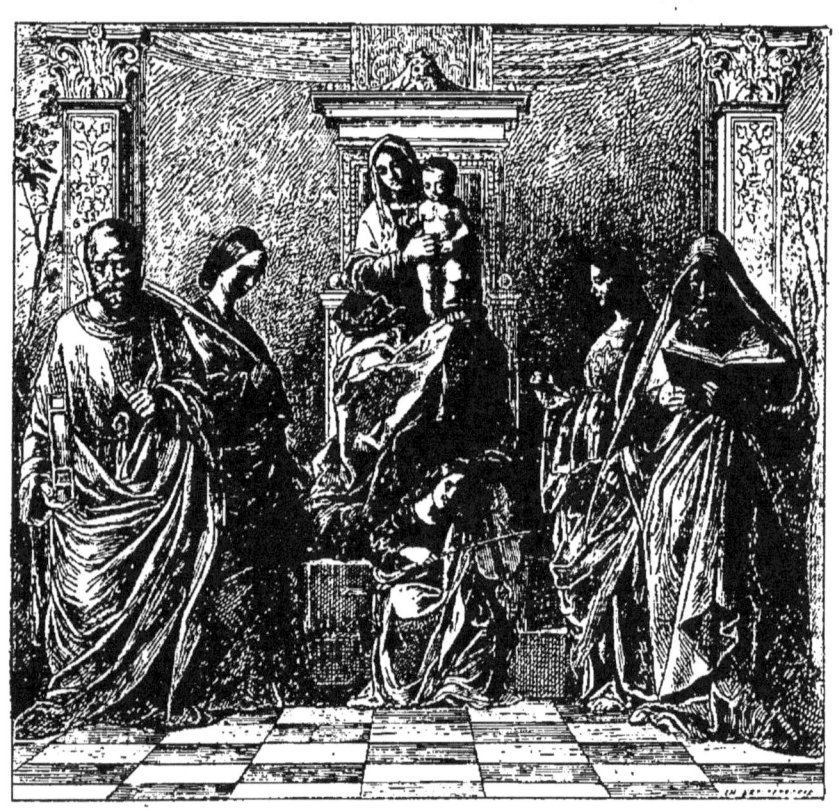

FIG. 63. — JEAN BELLINI. — MADONE ET SAINTS.
(Église Saint-Zacharie. — Venise.)

cités se disputaient les artistes. D'ailleurs, ce n'était point seulement une classe d'élite, mais le peuple entier qui, comme autrefois en Grèce, s'intéressait à leurs œuvres. Sans cesse stimulé, discuté, jugé, l'artiste s'exaltait dans la lutte, multipliait ses efforts, et devait toujours mériter sa gloire par de plus belles œuvres.

Son éducation même favorisait le développement de la personnalité : il n'était point emprisonné de bonne heure dans un enseignement exclusif; il allait d'un maître à l'autre, subissant des influences diverses et travaillant librement à se former.

CHAPITRE II

L'ART ITALIEN A LA FIN DU XV^e SIÈCLE ET AU XVI^e SIÈCLE [1]

Apogée de l'art italien. — A la fin du xv^e siècle et au xvi^e, l'art italien produisit ses plus beaux génies, Léonard de Vinci (1452-1519), Michel-Ange (1475-1564), Raphaël (1483-1520). Bien que les deux premiers soient Florentins, la plus grande partie de leur vie s'est écoulée en dehors de leur patrie. Les papes cherchent alors à faire de leur cité le centre de la vie artistique [2] : deux d'entre eux surtout, Jules II et Léon X, l'un patriote fougueux, âme indomptable, consacrant toute son énergie à chasser d'Italie les étrangers qui l'occupent; l'autre, de la famille des Médicis, esprit fin, ami de la paix et des plaisirs. Si différents par le

1. V. une partie des ouvrages déjà cités au chapitre précédent et en outre : Müntz, *Raphaël*, 1882; *Gaz. des Beaux-Arts*, 1876, volume consacré spécialement à Michel-Ange, à l'occasion de son centenaire; Ch. Clément, *Michel-Ange, Léonard de Vinci, Raphaël*, 1882.

2. Pour le xv^e siècle, Müntz : *les Arts à la cour des papes*, 1378-1882.

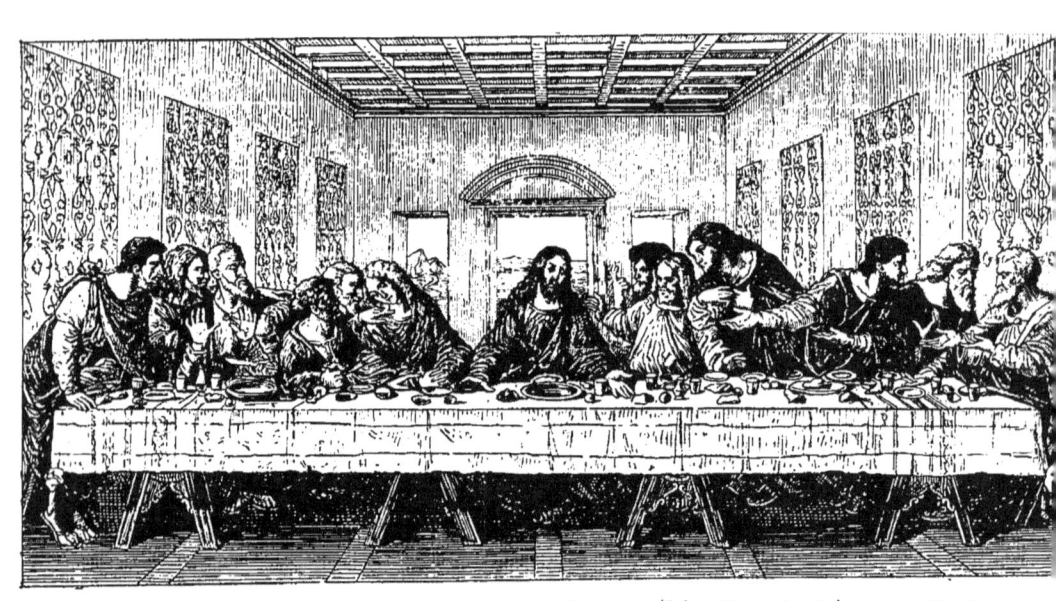

FIG. 64. — LÉONARD DE VINCI. — LA CÈNE. — (Sainte-Marie-des-Grâces. — Milan)

caractère, tous deux se rencontrent dans un commun amour des arts.

Léonard de Vinci. — Léonard de Vinci fut élève de Verocchio, mais sa jeunesse est obscure. D'après des lettres de lui, écrites de 1472 à 1483, il aurait été quelque temps en Orient, au service du soudan d'Égypte [1]. En tout cas, ce fut à Florence que vint le chercher en 1483 la faveur du duc de Milan, Ludovic le More. De 1483 à 1499, il dirige les arts à la cour de Milan, il groupe de nombreux disciples et forme une véritable académie de beaux-arts. Lui-même y faisait des cours et certains de ses ouvrages *(Traité de la peinture, Traité de perspective,* etc.) sont sans doute le résultat de cet enseignement. La science des proportions le préoccupait entre toutes choses, ses écrits le montrent comme ses œuvres : il avait composé un Traité sur les mouvements de l'homme et un autre sur les proportions du corps humain, « la divine proportion », disait-il. Ses dessins, épars dans les musées et les collections (notamment aux musées de Milan, de Venise, de Florence, du Louvre), attestent la multiplicité de ses études : croquis de têtes, d'anatomie, d'animaux, de fleurs, d'architecture, d'orfèvrerie, de machines, de bateaux, de canons. Comme sculpteur, la grande œuvre qui alors l'occupa fut la *Statue équestre de François Sforza.* Il y travailla de longues années; quand enfin le modèle en terre fut achevé, il ne sut point se déterminer à fondre aussitôt le bronze. Le modèle fut bientôt détruit, et ce n'est que par les dessins de l'artiste qu'on peut juger de son pro-

1. Sur cette question, v. Ch. Ravaisson-Mollien, *les Écrits de Léonard de Vinci, Gaz. des Beaux-Arts,* 1881.

jet. En même temps il peignait la *Cène* qui décore une des parois du couvent de Sainte-Marie-des-Grâces, à Milan. A demi ruinée dès la seconde moitié du xvi⁰ siècle, plusieurs fois restaurée, la *Cène*, telle qu'on la voit aujourd'hui, ne peut plus donner qu'une faible idée de l'œuvre primitive. Et cependant, que de profondeur et d'harmonie dans cette admirable composition ; quelle variété d'expressions dans les figures des Apôtres !

En 1499, Ludovic le More est chassé par les Français. Léonard quitte Milan ; il erre çà et là ; en 1502, il s'engage au service de César Borgia comme architecte et comme ingénieur, il s'occupe de fortifications. En 1504, il est de retour à Florence et on l'y charge de décorer une des parois de la grande salle du Palais de la Seigneurie. Il avait choisi un épisode de la bataille d'Anghiari, gagnée par les Florentins. Le carton qu'il en fit avait excité une vive admiration ; quant à la fresque, après l'avoir commencée, il l'abandonna. On en est réduit à des descriptions, à quelques dessins insuffisants. Plus tard, François I⁰ʳ l'appela en France (1516), mais il mourut bientôt à Clou, près d'Amboise. Le Louvre possède plusieurs tableaux de Léonard : le *Saint Jean-Baptiste*, la *Vierge aux rochers*, le célèbre portrait de *Mona Lisa* ou *Joconde*, etc.

Une étrange fatalité s'est acharnée sur les plus belles œuvres de Léonard. Ce que nous en possédons prouve que nul peut-être n'eut à un aussi haut degré l'harmonie, le don de l'expression et de la grâce. Cet artiste, si varié et d'un charme si pénétrant, fut en même temps un des esprits les plus originaux de son siècle. Ses manuscrits, dont on poursuit de nos jours le déchiffre-

ment, le montrent inquiet de tous les problèmes, mathématicien, naturaliste, philosophe, devançant sans cesse son siècle pour pressentir les découvertes du nôtre.

Son influence fut grande. D'après Vasari, Raphaël encore jeune la subit, et, au sortir de l'école du Pérugin, imita sa manière sans parvenir à se l'assimiler. A Milan, autour de lui, se forma une véritable école lombarde qui, conservant à un moindre degré quelques-unes des qualités du maître, s'attacha le plus souvent aux sujets religieux. De ces artistes, le meilleur est Luini, talent suave et fin ; parmi les nombreuses décorations qu'il exécuta, les fresques conservées dans les musées de Milan et du Louvre donnent une idée de son style. L'imitation de Léonard pouvait facilement conduire à quelque maniérisme : on le voit dans les œuvres de Sodoma (1477-1549), malgré la grâce séduisante de ses figures de femmes (fresques de *l'histoire de saint Benoît*, à Monte Oliveto; de *l'histoire d'Alexandre* à la *Farnésine*, à Rome, etc.).

Michel-Ange. — Entre Léonard et Michel-Ange Buonarroti le contraste est grand : l'un représente la mesure et l'harmonie, l'autre la vigueur dans la conception comme dans l'exécution. Élève de Ghirlandajo, Michel-Ange, dès sa jeunesse, est remarqué par Laurent de Médicis qui le donne pour compagnon à son fils et à ses neveux : jusqu'en 1492 il vit là, au milieu des lettrés et des artistes, étudiant les marbres antiques réunis par les Médicis. Déjà, dans son bas-relief en bronze du *Combat des Centaures* (Florence, maison de Michel-Ange), se manifestent sa fougue, sa

passion du mouvement. Après la mort de son protecteur, de 1492 à 1496, il travaille tantôt à Florence,

FIG. 65. — LÉONARD DE VINCI. — (Dessin.)

tantôt à Venise ou à Bologne. Son esprit enthousiaste et sombre subit l'influence de Savonarole; il lit la Bible, Dante, par là se forme son âme; il étudie avec

passion l'anatomie, le corps, par là se forme son talent d'exécution. De 1496 à 1501 il est à Rome; il y exécute sa *Pietà* du Vatican (statue de la madone qui tient sur ses genoux le cadavre du Christ), œuvre de transition, moins vigoureuse que celles qui devaient suivre, mais simple et expressive. De retour à Florence, où il séjourne de 1501 à 1504, il sculpte le *David* (Florence, Académie des beaux-arts), remarquable par l'énergie du style, la fidélité du modelé. En peinture, il avait encore peu produit, lorsque la seigneurie de Florence le chargea de décorer une des parois de la grande salle du palais. Il choisit pour sujet un *Combat sur les bords de l'Arno*, où les soldats florentins, qui se baignaient, furent surpris par l'ennemi. La fresque n'a point été exécutée, le carton a disparu de bonne heure; on n'en peut juger que d'après des reproductions et des gravures. Michel-Ange s'y était surtout attaché à des études de nu et à des recherches d'attitudes variées.

Vers la fin de 1504, Jules II l'appelle à Rome. Nul n'était mieux fait que ce rude vieillard pour comprendre le génie de Michel-Ange, et, en dépit de querelles fréquentes, une affection réelle les unit. Tout d'abord le pape veut faire exécuter par l'artiste son futur tombeau. Ce projet occupa Michel-Ange toute sa vie : après la mort de son protecteur, au milieu des travaux nouveaux qu'on lui imposait, il s'efforçait en vain de l'exécuter. Ses dessins font connaître le plan grandiose qu'il avait conçu; mais au tombeau de Jules II, tel qu'on le voit aujourd'hui à Rome, seule la vigoureuse figure de *Moïse*, exécutée longtemps plus tard, est de

FIG. 66. — MICHEL-ANGE. — MOÏSE.
(Église de Saint-Pierre-aux-Liens. — Rome.

Michel-Ange. Les deux *Esclaves captifs*, du musée du Louvre, dont l'attitude et l'expression sont si douloureuses, devaient faire partie de ce monument et représenter les sciences et les arts enchaînés par la mort du pape.

Dès 1508, Jules II chargeait Michel-Ange de décorer le plafond de la chapelle Sixtine, au Vatican. Il n'avait point encore peint de fresques ; on a prétendu qu'un de ses ennemis, l'architecte Bramante, lui avait fait confier ce travail, espérant qu'il y échouerait. Michel-Ange s'enferme à la Sixtine ; là, sa sombre imagination s'exalte dans la solitude, dans la fièvre du travail sans relâche, et, l'esprit plein des visions de la Bible, il compose une œuvre (1508-1512) où passent toute son âme de penseur, tout son génie d'artiste. A la voûte se succèdent les scènes de la Genèse : *Dieu séparant la lumière des ténèbres, Création des mondes, Séparation de la terre et des eaux, Création d'Adam et d'Ève, la Chute, Sacrifice d'Abel et de Caïn, Déluge, Ivresse de Noé.* Aux angles, il place l'*Histoire de Judith et d'Holopherne,* de *David et de Goliath, le Serpent d'airain, le Supplice d'Aman.* Puis, aux douze pendentifs, il peint sept prophètes, cinq sibylles, ici déchiffrant les livres obscurs des destins, là plongés dans une méditation profonde, ou comme gonflés par le souffle fatidique. Partout circule une inspiration puissante et terrible, partout éclate le sentiment dramatique et profond de la composition. La forme est digne des conceptions, admirable tout à la fois d'ampleur et de force. Plus tard (1535-1541), sur la paroi de fond, Michel-Ange peignit *le Jugement dernier,* où peut-être

une trop large part est faite à la recherche des effets violents et des détails anatomiques.

FIG. 67. — MICHEL-ANGE. — SIBYLLE ÉRYTHRÉE. — (Sixtien.)

Dans l'œuvre de Michel-Ange les tombeaux des Médicis correspondent en sculpture à la décoration de la Sixtine en peinture. De retour à Florence depuis 1516,

il ne les commença que plus tard. Les tombeaux sont au nombre de deux, celui de Laurent, duc d'Urbin, et de Julien, duc de Nemours, dans la sacristie de l'église Saint-Laurent. Chacun d'eux est formé par un sarcophage que surmonte une console sur laquelle s'allongent deux figures : d'un côté, *le Jour* et *la Nuit*; de l'autre, *l'Aurore* et *le Crépuscule*. Plus haut sont les statues des deux Médicis; celle de Laurent est célèbre par son attitude, qui lui a fait donner le nom de *Penseur* (*il Pensieroso*). Quant aux figures symboliques, elles sont de la même famille que les prophètes et les sibylles de la Sixtine. La *Nuit* surtout est conçue avec une force d'expression poignante : elle est plongée dans un sommeil douloureux, où se sentent toutes les lassitudes de la vie, toutes les amertumes de l'âme. A un contemporain qui avait composé quelques vers pour en faire l'éloge, Michel-Ange répondait par d'autres vers : « Cher m'est le sommeil, et plus encore d'être de pierre, tant que durent le mal et la honte; ne point voir, ne point sentir m'est un grand bonheur; aussi ne m'éveille pas, parle bas. »

A sa mélancolie naturelle venaient s'ajouter de patriotiques douleurs. Les Florentins avaient chassé les indignes descendants des Médicis; à la suite de cette révolution Charles-Quint marchait contre eux. Michel-Ange, élu commissaire général des fortifications, prit une part active à la résistance (1529). Quand Florence fut vaincue, il dut se cacher; mais le pape Clément VII, qui était un Médicis, avait besoin de lui pour terminer les tombeaux de l'église Saint-Laurent; une amnistie lui fut accordée. Il était de plus en plus découragé et

sombre. « La peinture, la sculpture, la fatigue et la bonne foi m'ont miné, écrivait-il, et tout va de mal en

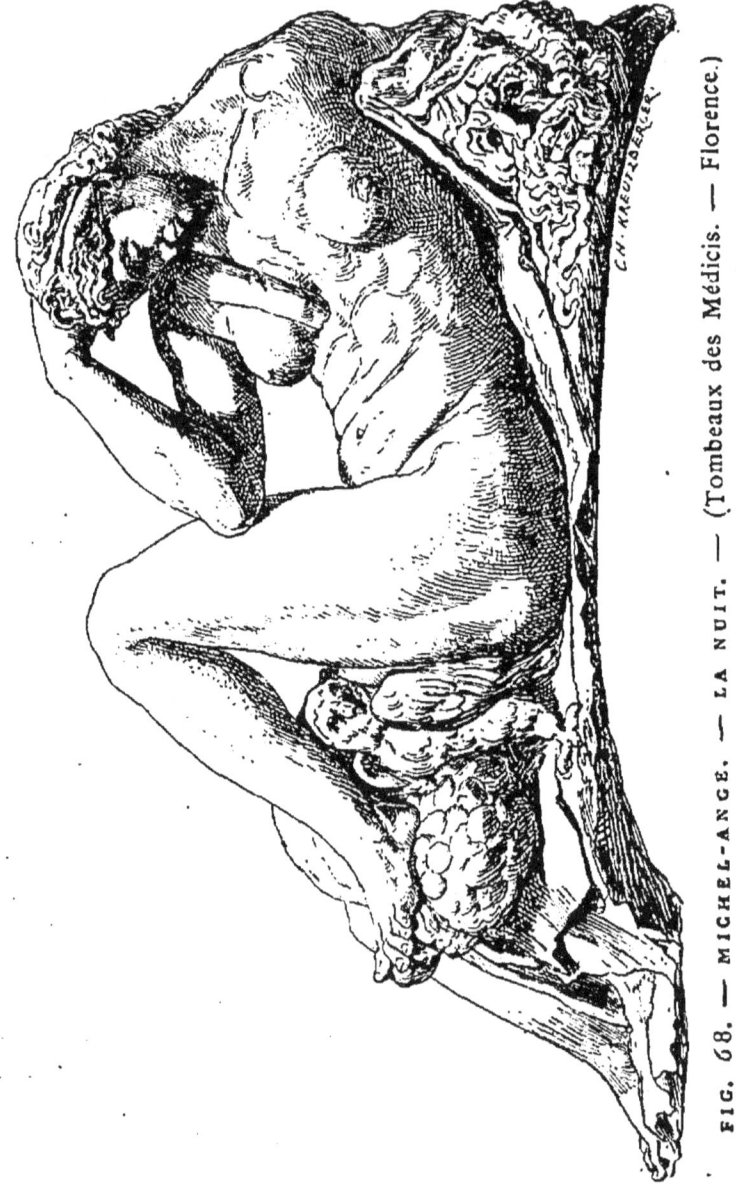

FIG. 68. — MICHEL-ANGE. — LA NUIT. — (Tombeaux des Médicis. — Florence.)

pis. Il aurait bien mieux valu pour moi que dès ma jeunesse je me fusse établi fabricant d'allumettes, je ne souffrirais pas toutes les douleurs que j'endure. »

La fin de sa vie se passa à Rome. Il y était rentré en 1532; en 1535, le pape Paul III le nomma architecte, peintre et sculpteur du Vatican; en 1547, il fut chargé de diriger la construction de Saint-Pierre de Rome. Dès le xv^e siècle, le pape Nicolas V avait voulu substituer à la vieille-basilique du moyen âge une nouvelle église et plusieurs artistes s'étaient succédé dans la direction des travaux[1]. Ce qui appartient à Michel-Ange, c'est la coupole centrale; du moins il en avait donné le plan et il en avait fait faire le modèle en bois. D'autres travaux d'architecture l'occupèrent encore : mais, il faut le reconnaître, l'architecte chez lui n'égale point le sculpteur et le peintre.

Jusqu'à sa mort, à quatre-vingt-huit ans, il n'a point cessé de travailler. On n'a pu citer ici que quelques-unes de ses maîtresses œuvres; pour le bien connaître, il faudrait aussi étudier ses nombreux dessins, les uns à peu près achevés, les autres à peine ébauchés, mais tous du moins poussés jusqu'à ce point où ils expriment la préoccupation qui s'était emparée de lui. Dans ses ouvrages la grandeur du style égale celle des pensées. Peut-être lui reprochera-t-on parfois sa tendance aux attitudes violentes et tourmentées, ses exagérations de modelé; mais ces moyens d'expression sont chez lui au service de sentiments puissants et sincères, tandis que chez ses imitateurs, à qui manquera l'âme, ils tourneront à l'emphase et à la déclamation.

1. De Geymüller, *Projets primitifs pour la basilique de Saint-Pierre*, 1875 et s.; Müntz, *les Architectes de Saint-Pierre de Rome, Gaz. des Beaux-Arts*, 1879.

Raphaël. — Les contemporains comme la postérité ont souvent opposé l'un à l'autre Michel-Ange et Raphaël : en effet tout diffère en eux, leur vie comme

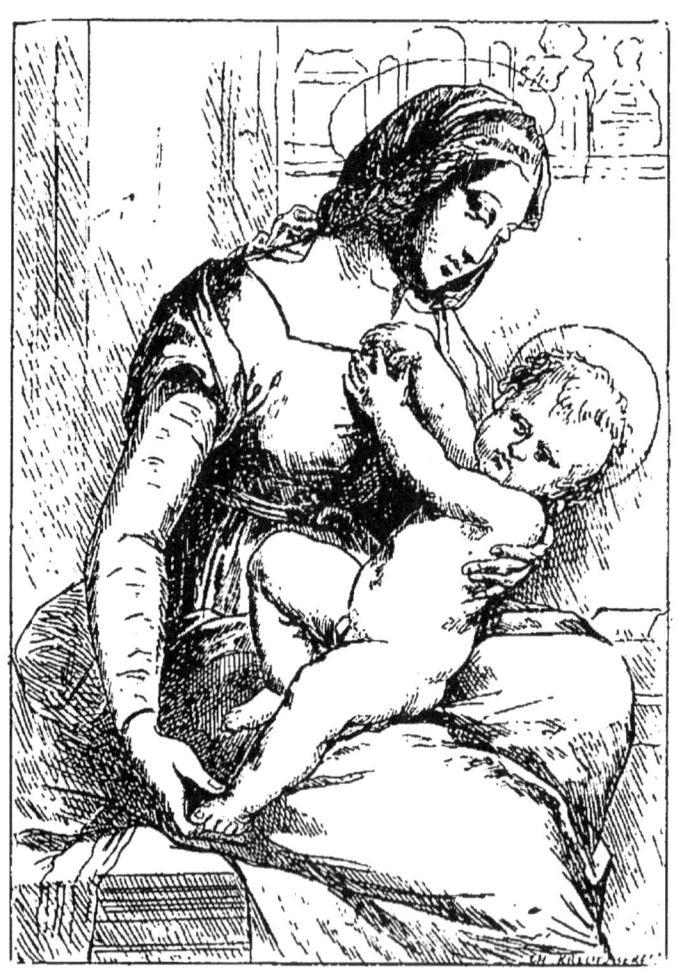

FIG. 69. — RAPHAËL.
LA VIERGE DE LA MAISON D'ORLÉANS.

leur génie. Par sa naissance, par ses premières œuvres, Raphaël, né à Urbin, appartient à l'école ombrienne; son père même, Giovanni Santi, était peintre et il reste de lui des œuvres religieuses d'un sentiment doux et

naïf. Devenu l'élève du Pérugin, le jeune artiste en subit l'action. De belles œuvres, entre autres *le Mariage de la Vierge* (musée Brera, Milan), datent déjà de ces années de jeunesse.

En 1504, après quelques excursions en Toscane, Raphaël s'établit à Florence, et alors commence une seconde période de sa vie artistique. De nouvelles influences, entre autres celle de l'antiquité, s'exercent sur lui et modifient son style. Il étudie les grands maîtres florentins, Masaccio, Ghirlandajo, Léonard de Vinci surtout. Ce travail de transformation est sensible dans les œuvres qu'il exécute alors, surtout dans ses madones, comme *la Belle Jardinière* (Louvre). Il se détache de l'école ombrienne, des traditions de l'ancien art religieux ; il poursuit l'expression noble et poétique, mais fidèle de la nature.

En 1508, il est déjà considéré comme un maître. Le chef de l'école bolonaise, Francia, saluait en lui « celui qui a reçu du ciel le don fatal qui surpasse tout autre ». Alors Jules II l'appelle à Rome, probablement sur les conseils de Bramante, qui était aussi d'Urbin, et il lui confie le soin de décorer plusieurs salles du Vatican (*Stanze*). Raphaël commença par celle de la Signature, où il voulut représenter les grandes facultés du savoir humain. De là toute une série de fresques : *la Dispute du saint Sacrement* est la glorification de la religion et de la théologie, *l'École d'Athènes* de la philosophie ; *Apollon sur le Parnasse*, entouré de muses et de poètes, est l'image de la Poésie ; *Justinien recevant les Institutes* rappelle le droit civil, *Grégoire IX recevant les Décrétales*, le droit canonique.

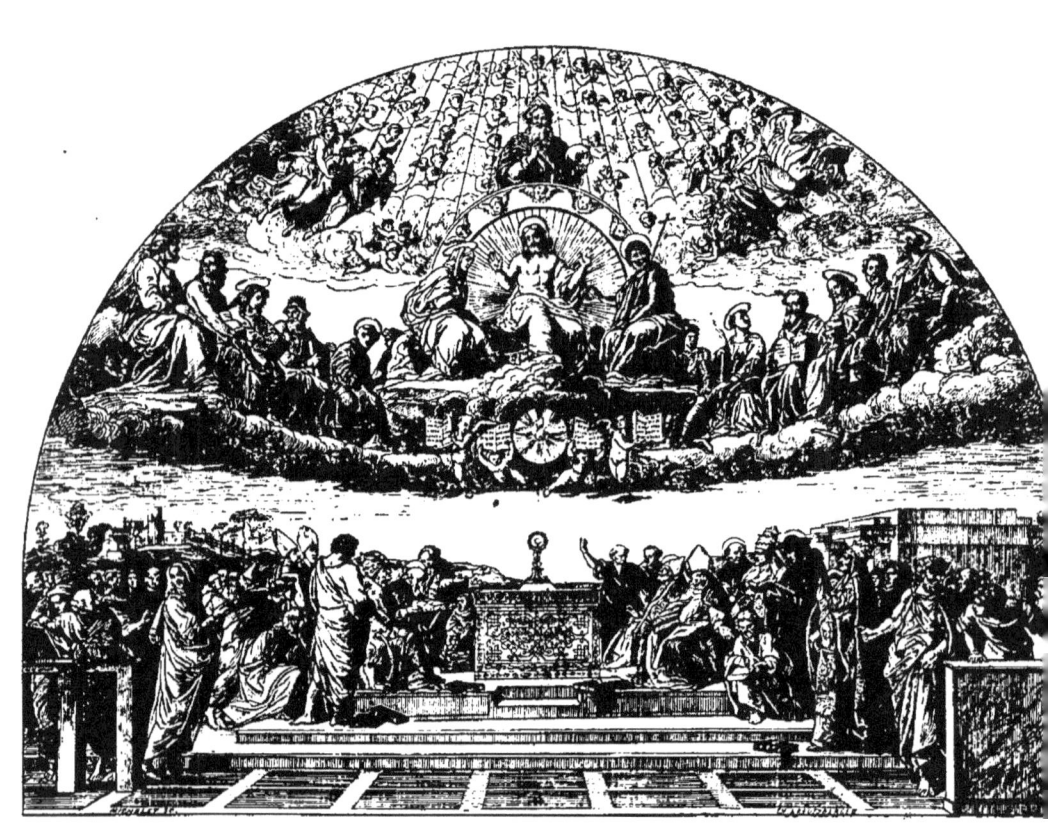

FIG. 70 — RAPHAËL. — LA DISPUTE DU SAINT SACREMENT. — (Rome. — Vatican.)

Autour de ces compositions principales s'en groupent d'autres moins importantes, des figures allégoriques qui relient toutes les parties de ce magnifique ensemble.

La *Dispute du saint Sacrement* est peut-être la meilleure page de l'œuvre de Raphaël, en même temps que la plus belle manifestation de l'art chrétien. En haut, le ciel avec la Trinité, les apôtres, les élus; en bas, sur la terre, un autel supporte l'Eucharistie qui forme le centre de la composition; tout autour se groupent les grands docteurs, les théologiens, les penseurs chrétiens. Jamais on n'a varié avec plus d'art les types, les attitudes, les expressions, tout en accentuant le caractère de majestueuse unité. Ici Raphaël a conservé cette expression sincère du sentiment religieux qui caractérisait les anciennes écoles, mais il y a uni la science de la nature, la perfection de style qu'il avait acquises par ses études à Florence; il y a ajouté enfin ce génie de la composition, ce charme du dessin et du coloris qui sont à lui.

Dès que la salle de la Signature fut terminée (1511), Raphaël dut commencer celle qui suivait. Les principales fresques représentent : *Héliodore chassé du temple,* allusion aux Français chassés d'Italie (pour le bien montrer, Raphaël a placé à l'une des extrémités de la composition Jules II qui contemple la fuite d'Héliodore); *la Messe de Bolsène; la Rencontre de saint Léon et d'Attila; la Délivrance de saint Pierre.* En outre il multipliait les tableaux : *Madone au diadème* (Louvre), *Madone de Foligno* (Vatican), *Portrait de Jules II* (Florence), etc.

En 1513, Léon X succédait à Jules II. Raphaël, par

l'amabilité de son caractère comme par son génie, devait plaire à cet esprit fin et cultivé dont le pontificat fut une suite de fêtes. Tandis que Michel-Ange s'isole du monde, Raphaël, en effet, aime à vivre dans une société élégante que charme sa courtoisie. En 1514, lorsque Bramante mourut, Léon X lui attribua la direction des travaux de Saint-Pierre. Il continue aussi les *Stanze;* mais déjà, accablé de travaux de tout genre, distrait aussi par les fêtes et les plaisirs, il n'est plus maître de lui et s'habitue à recourir sans cesse aux élèves qui l'entourent. Il arrête les compositions, donne les dessins, eux exécutent.

En même temps, il était chargé de la décoration d'une partie des *Loges,* c'est-à-dire de galeries placées aux étages supérieurs et qui bordaient une des cours du Vatican. Celles qui furent confiées à Raphaël comprenaient treize travées : à la voûte de chacune, il plaça quatre compositions empruntées à la Bible. Ici encore il n'a exécuté qu'une faible partie des peintures. En outre, sous sa direction, les murs, les pilastres, les embrasures furent couverts d'ornements, de fleurs, d'animaux, de figures de fantaisie. Dans cette ornementation exquise se manifeste l'influence de l'art antique que Raphaël, depuis son arrivée à Rome, subissait profondément. Alors aussi il peignit ou fit peindre les fresques de la villa pontificale de la Magliana, qui depuis ont tant souffert. L'une d'elles, *Dieu bénissant le monde,* a été achetée par la France et se trouve au Louvre; il n'est pas douteux qu'il n'en ait donné le dessin, mais il paraît plus difficile d'affirmer qu'il l'ait peinte.

Depuis longtemps l'art de la tapisserie s'était fort développé en Flandre. Léon X, désirant avoir une série de tentures pour la chapelle Sixtine, demanda des cartons à Raphaël et les envoya aux manufactures flamandes. Ces cartons sont maintenant, en grande partie, à Londres, au musée de Kensington : les compositions, empruntées aux actes des apôtres, *Pêche miraculeuse*, *Vocation de saint Pierre*, *Mort d'Ananias*, *Saint Paul à l'Aréopage*, etc., comptent parmi ses belles œuvres : on y trouve un mélange admirable de grandeur et de simplicité.

Raphaël ne travaillait point seulement au Vatican. Pour le riche banquier Agostino Chigi, il exécuta à la Farnésine sa *Galatée*, d'un charme si frais et si poétique. A propos de cette œuvre, dans une lettre à un de ses amis, il expliquait sa façon de travailler et de mêler l'idéal à l'observation de la nature. « Pour peindre une belle femme, j'aurais besoin d'en voir plusieurs, à condition que votre seigneurie fût présente pour choisir la plus parfaite. Mais, vu la rareté des bons juges et des beaux modèles, je me sers d'une certaine idée qui se présente à mon esprit. » Ce fut aussi pour la Farnésine qu'il imagina la série des *Histoires de Psyché*, radieuse évocation de la mythologie païenne. Malheureusement cette fois encore, si le maître a créé, le plus souvent les disciples ont peint. Les principaux étaient Jules Romain, Fr. Penni, Pierino del Vaga, Jean d'Udine, etc. Marc-Antoine Raimondi, le meilleur graveur italien, est l'interprète fidèle de Raphaël.

Parmi les œuvres de cette époque, citons encore *les Sibylles* de l'église de Sainte Marie de la Paix (Rome) ;

puis de nombreux tableaux : la *Transfiguration* (Vati-

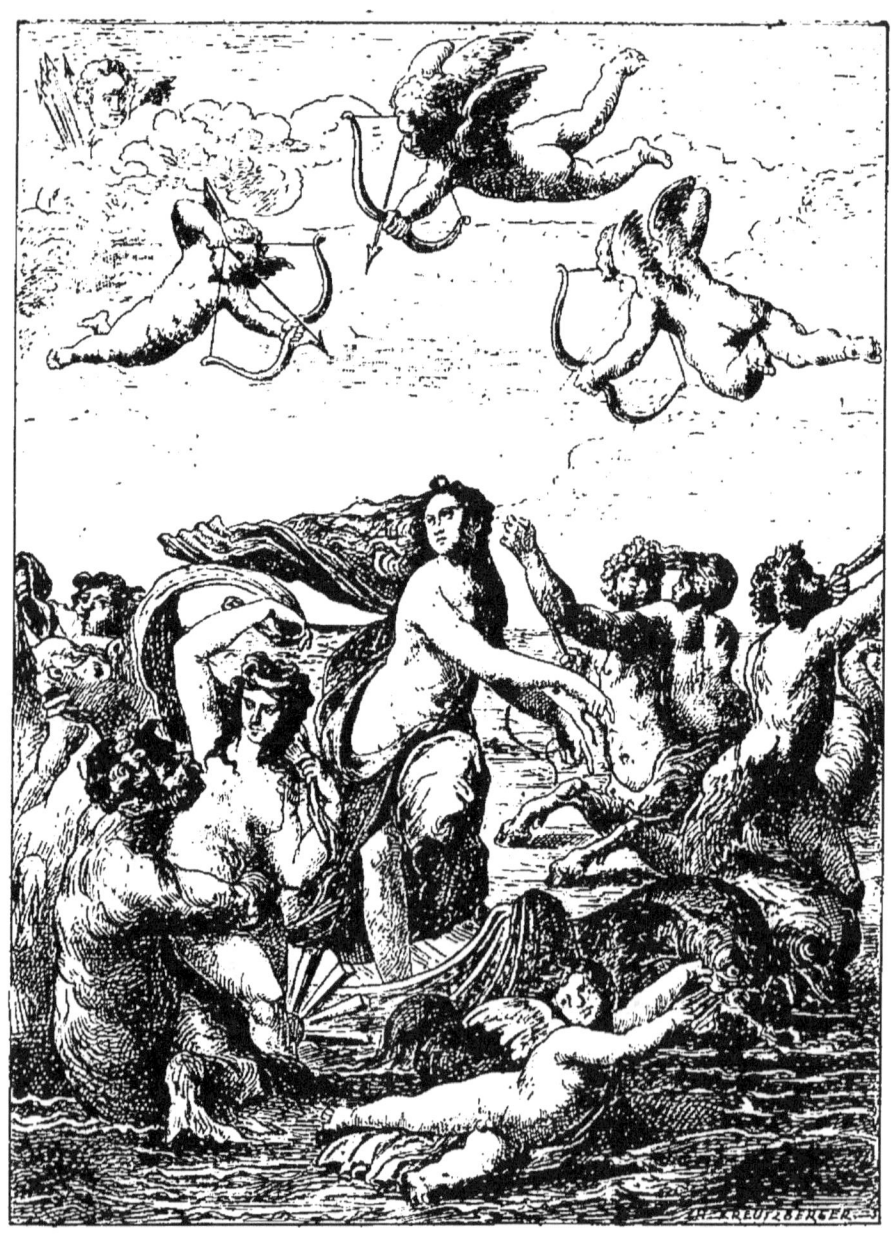

FIG. 71. — RAPHAËL. — TRIOMPHE DE GALATÉE.
(Farnésine. — Rome.)

can), la *Sainte Famille* (Louvre), la *Vierge à la chaise*

(musée Pitti, Florence), la *Sainte Cécile* (musée de Bologne), les portraits de *Jeanne d'Aragon* et de *Balthazar Castiglione* (Louvre), etc. L'architecture l'occupait aussi : il faisait des dessins pour Saint-Pierre, pour plusieurs palais. De plus en plus l'antiquité s'emparait de lui ; il se préoccupait de conserver et de restaurer les édifices romains, il envoyait des artistes dans les diverses régions de l'Italie et même jusqu'en Grèce pour dessiner les monuments antiques. Malheureusement tant de travaux épuisaient ses forces. Atteint de la fièvre, il mourait le 6 avril 1520, à trente-sept ans, dans le plein épanouissement de son génie.

Les contemporains et les disciples de Michel-Ange et de Raphaël. — Derrière ces grands génies les artistes de l'Italie centrale qui furent leurs contemporains s'effacent presque. Plus d'un cependant pouvait compter parmi les maîtres. Tels furent à Florence Fra Bartolommeo (1475-1517), qui subit l'influence de Léonard et de Raphaël, et s'attacha à la peinture religieuse; Andrea del Sarto (1487-1531), dont le coloris est plein de charme (nombreuses œuvres parmi lesquelles les *Fresques de l'église de l'Annunziata*, à Florence, la *Charité*, au Louvre, etc.). En architecture, le goût de l'antique domine, mais les artistes l'interprètent souvent avec originalité, surtout dans la construction des palais, comme Bramante (1444-1514), compatriote de Raphaël, qui, après avoir travaillé plusieurs années à Milan, s'établit à Rome et devint l'architecte du Vatican. Le palais de la Chancellerie qu'il construisit est un modèle d'ordonnance régulière et élégante. Baldassare Peruzzi s'inspire des mêmes principes à la Farné-

sine et au palais Massimi (Rome). Vignole, qui travailla surtout à Rome, publie son célèbre traité des cinq ordres. A Venise, Sansovino, Scamozzi, Palladio donnent à leurs constructions un caractère de richesse décorative qui s'accorde avec les tendances générales de l'art vénitien.

Pourtant, dans l'Italie centrale, les temps de décadence sont déjà proches. Léonard de Vinci, Michel-Ange et Raphaël ont porté l'art à un tel point qu'après eux il ne peut guère que déchoir. Leurs élèves, en s'efforçant de les imiter, sans avoir leur génie, altèrent leur style et exagèrent les défauts qui çà et là perçaient déjà chez ces grands maîtres. Ceux de Michel-Ange, sous prétexte de vigueur, aboutissent à l'emphase et aux contorsions violentes; ceux de Raphaël glissent vers le maniérisme et la convention. Même le soin du dessin et du coloris s'affaiblit. Jules Romain, le meilleur disciple de Raphaël, n'est, malgré son habileté, qu'un artiste de second ordre. On en peut dire autant de Daniel de Volterre, de Vasari qui, en peinture, se rattachent à Michel-Ange. Parmi les sculpteurs, Benvenuto Cellini (1500-1572)[1], cet aventurier de l'art, qui a laissé de si curieux mémoires et que François I{er} attira quelque temps en France, est surtout un habile orfèvre, et son chef-d'œuvre en statuaire, le *Persée* (Florence), quelle qu'en soit l'élégance, manque de simplicité. Baccio Bandinelli est un déclamateur. Jean de Bologne (1524-1608), né en France, mais Florentin d'adoption, manque de ce qui

1. Plon, *Benvenuto Cellini, orfèvre, médailleur, sculpteur*, 1883.

fait les grands artistes, l'expression et le sentiment[1].

Le Corrège. — Si de l'Italie centrale on s'achemine vers Venise, à Parme, a vécu et travaillé un grand maître dans l'art de plaire, Allegri, dit le Corrège (1494-1534). Peintre de la grâce, il la répand sans effort dans ses compositions et sur ses figures, et son coloris, tout à la fois brillant et moelleux, séduit le regard. Son talent délicat se montre dans ses tableaux mythologiques (*Antiope*, Louvre); mais, d'autre part, il sait aussi donner aux sujets religieux une expression poétique et tendre (*Mariage mystique de sainte Catherine*, Louvre). Enfin, dans ses fresques de l'église Saint-Jean et du Dôme à Parme, il aborde avec bonheur la grande décoration.

L'École vénitienne. — L'école vénitienne se développe avec une splendeur nouvelle. Le trait commun des peintres vénitiens est leur sentiment naturel et leur science du coloris; ils y ajoutent l'habileté de la composition et l'entente des grandes décorations, mais ils s'attachent moins à l'expression morale, ils recherchent les effets pittoresques, les jeux de la lumière, l'éclat des riches étoffes; leur art est souvent plus matériel et plus extérieur, mais combien il est riche et brillant! De l'atelier de Jean Bellin sortent Giorgione (1477-1511) et Titien (1477-1576). Giorgione est coloriste entre tous les Vénitiens : ses tableaux produisent sur l'œil une impression magique, tant les nuances s'y fondent dans un ensemble chaud et moelleux. Le *Concert champêtre*, la *Sainte Famille*, au Louvre, donnent une exacte idée de son talent.

1. Desjardins, *la Vie et l'œuvre de Jean de Bologne,* 1883.

Titien se montre d'abord le disciple fidèle de Jean Bellin; bientôt le talent de son condisciple Giorgione influe sur lui, échauffe son coloris, mais il y ajoute

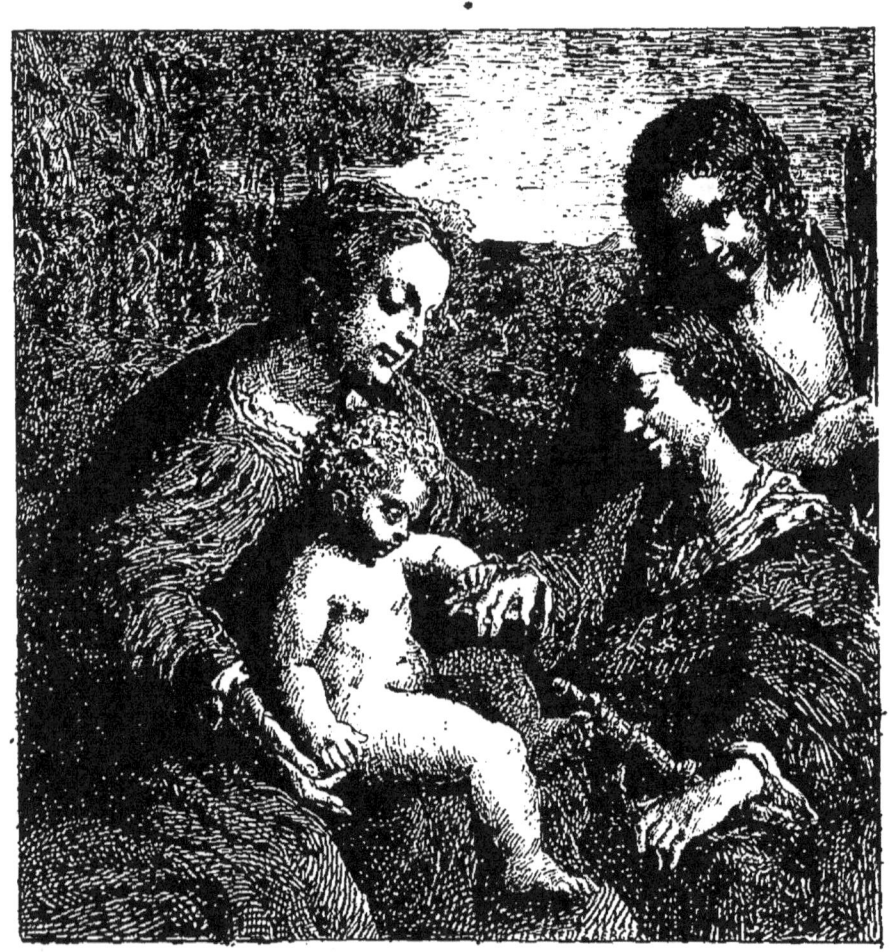

FIG. 72. — CORRÈGE.
MARIAGE MYSTIQUE DE SAINTE CATHERINE. — (Louvre.)

plus d'invention et plus de variété. Dès 1511, il est à Venise le maître par excellence, le peintre officiel de la République; sa renommée se répand dans toute l'Italie, les princes se disputent ses œuvres : Léon X veut, mais en vain, l'attirer à Rome; François I{er} cherche à

l'entraîner en France, Charles-Quint lui prodigue ses faveurs. Lui cependant, fidèle à Venise où son talent s'épanouit dans son cadre naturel, ne s'en éloigne que pour de courts voyages. A quatre-vingt-dix-neuf ans il travaillait encore, lorsque la mort vint le frapper. Au milieu des œuvres si nombreuses qu'il a laissées, ce n'est point sans peine qu'on s'oriente : sujets religieux, compositions mythologiques, historiques, portraits, paysages, il a abordé tous les genres. Les tableaux de Titien conservés au Louvre suffiraient déjà pour faire connaître quelques côtés de son talent; cependant parmi ses chefs-d'œuvre je citerai surtout : la *Présentation*, l'*Assomption* (musée de Venise); les portraits des musées de Florence; l'*Amour sacré et l'Amour profane* (Rome, palais Borghèse), etc. On peut dire qu'il résume en lui toutes les qualités de l'école vénitienne: il excelle à rendre la beauté physique de la femme dans tout l'éclat de sa riche floraison, il sait aussi introduire dans ses compositions le mouvement et la vie, en même temps qu'il y prodigue toute la magie du coloris. Cependant son dessin n'est pas toujours assez précis et, dans ses plus belles œuvres, on ne trouve point cette profondeur de pensée, cette force et cette noblesse d'expression qui font le génie des Raphaël et des Michel-Ange.

Autour de lui se groupent tous les peintres vénitiens de son temps : Palma le vieux, Pordenone, Moretto, Bonifazio, Paris Bordone sont ses élèves, ses imitateurs, parfois ses émules. Parmi ceux qui étudièrent à son atelier, Jacques Robusti, dit le Tintoret (1512-1594), voulut le dépasser en unissant, comme

il le disait, « le dessin de Michel-Ange et le coloris du

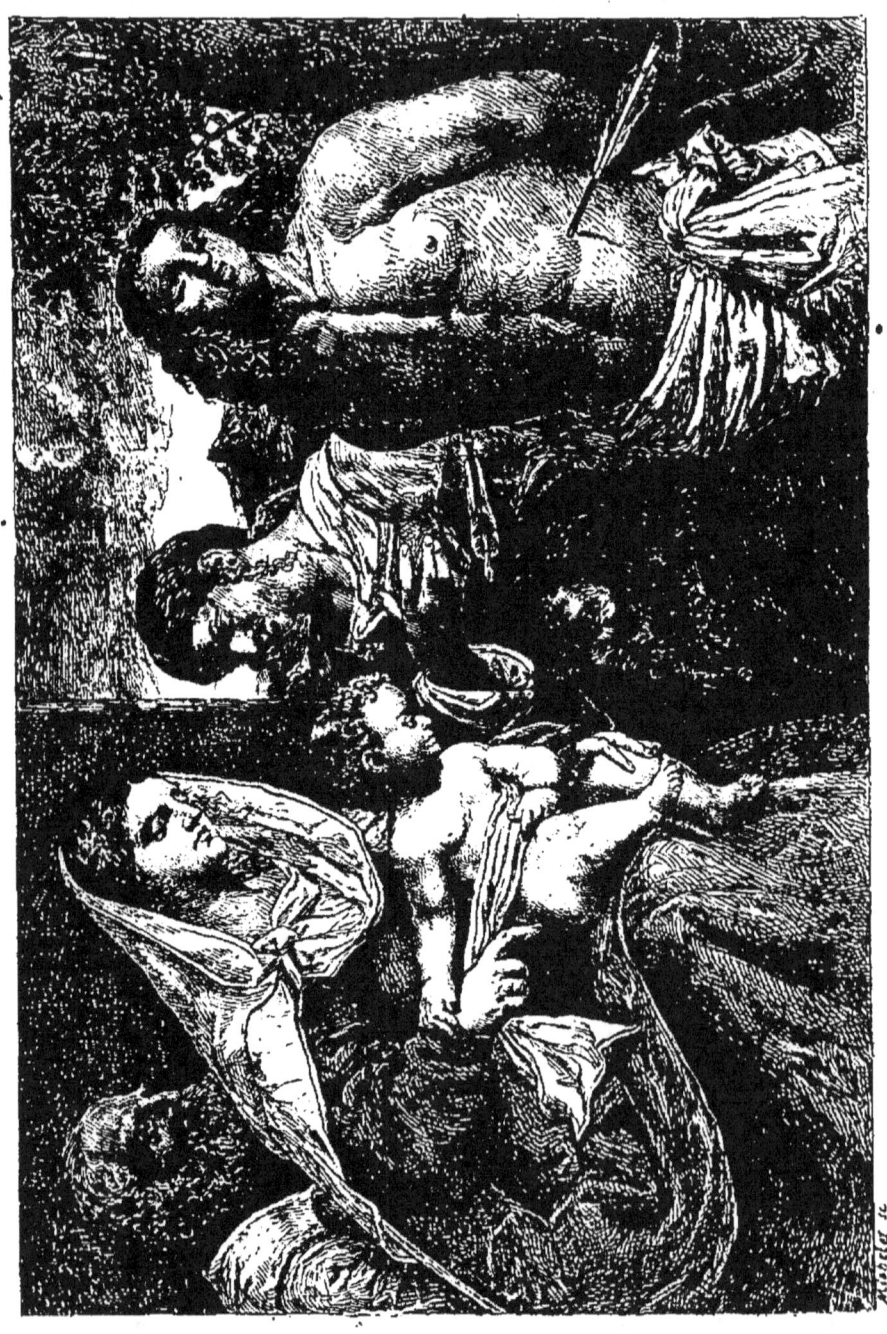

FIG. 73. — GIORGIONE. — SAINTE FAMILLE. — (Louvre.)

Titien ». Artiste fougueux, mais inégal et heurté, ses

œuvres nombreuses attestent une activité sans relâche : si ses compositions sont parfois étranges et désordon-

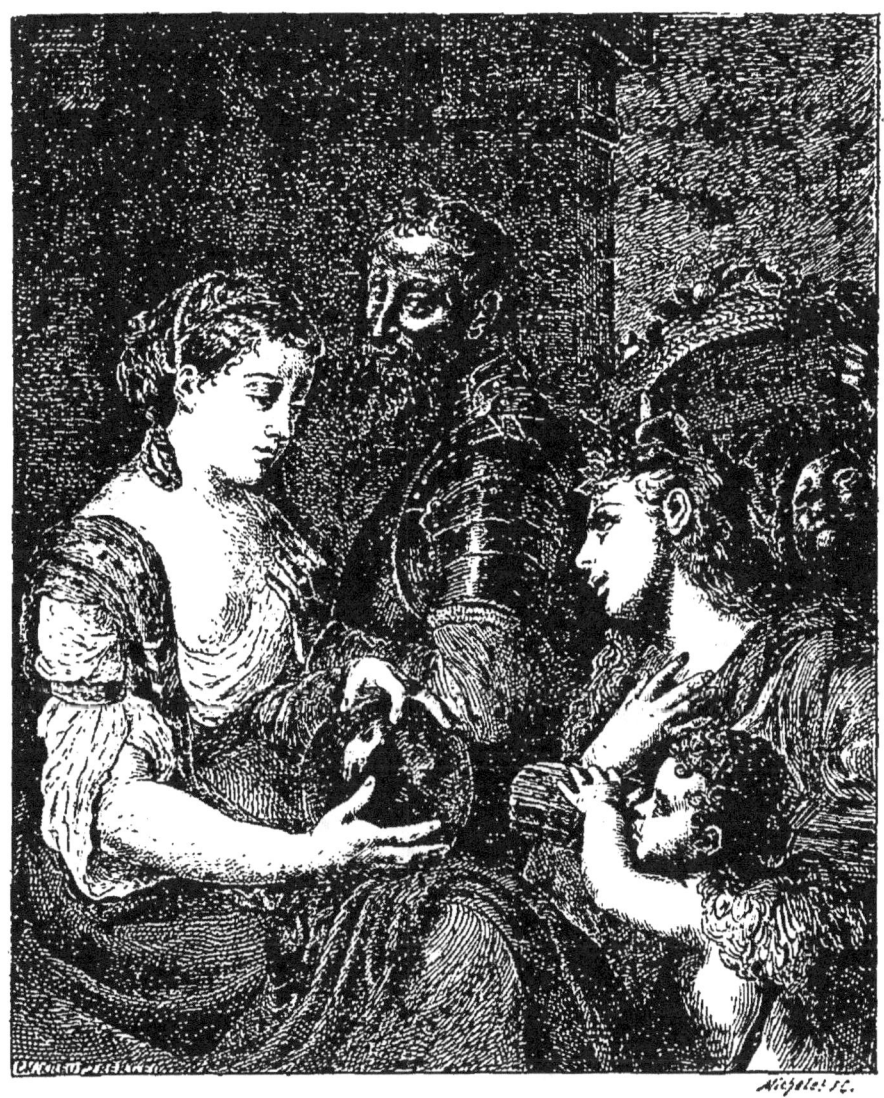

FIG. 74. — TITIEN. — ALLÉGORIE. — (Louvre.)

nées, il en est qui comptent parmi les chefs-d'œuvre comme son *Miracle de saint Marc* (musée de Venise) et quelques-unes des peintures qu'il exécuta au palais des Doges.

Enfin Paul Caliari (1528-1588), le Véronèse (il naquit

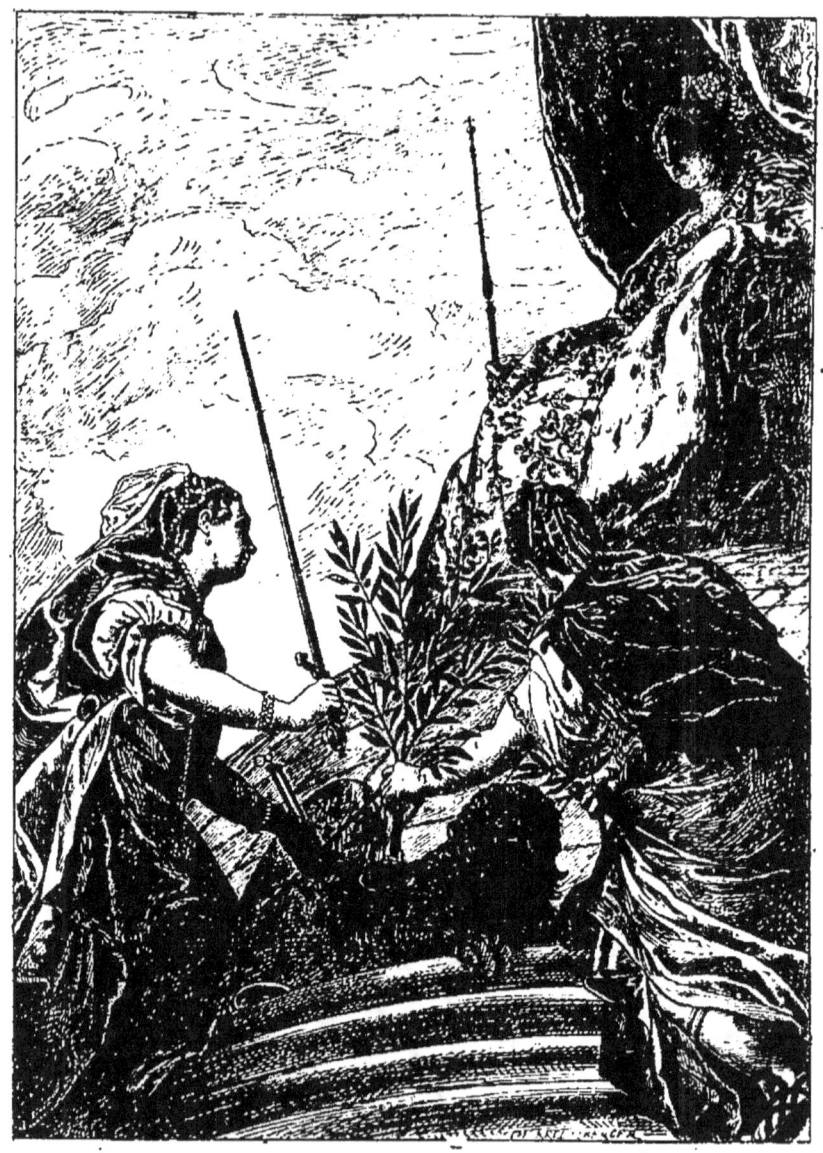

FIG. 75. — VÉRONÈSE. — VENISE, LA JUSTICE ET LA PAIX.
(Palais des Doges. — Venise.)

à Vérone), est, avec Titien, le grand maître de l'école vénitienne et un des plus puissants décorateurs qui aient

existé. Il a pour ainsi dire l'instinct des vastes compositions : il y dispose sans confusion une foule de personnages, ordonnant les groupes, ménageant les contrastes, intéressant partout le regard, tandis que de l'ensemble se dégage une impression grandiose. Il dirige de même les jeux et les combinaisons des tons, les tempère ou les échauffe les uns par les autres, enlève ses figures aux draperies éclatantes sur des fonds d'architecture imposants ou sur un ciel dont quelques nuages blancs varient l'azur. Nul n'est habile et pompeux avec plus de naturel et d'aisance. Dans ses repas évangéliques, dont les *Noces de Cana,* le *Repas chez Simon* (Louvre), sont de beaux modèles, le texte saint n'est qu'un prétexte à de fastueuses évocations des fêtes vénitiennes. Mais il faut le voir aussi à Venise, dans les édifices qu'il fut chargé de décorer, au palais des Doges (*Venise sur le globe terrestre, Triomphe de Venise, Prise de Smyrne,* etc.); près de Trévise, au château de Masère. Après Véronèse, la peinture vénitienne faiblit. La décadence est générale en Italie.

CHAPITRE III

L'ART EN FLANDRE ET EN ALLEMAGNE AU XV^e ET AU XVI^e SIÈCLE

Caractères de l'art nouveau. — Dans les pays du nord et de l'ouest, où l'art gothique s'était parfois affaibli par l'esprit de recherche et de maniérisme, com-

mence au xv^e siècle à se former un art nouveau. Ici ce ne sont point les modèles antiques qu'on imite d'abord ; le premier soin des artistes est de s'attacher à l'étude de la nature. Cependant les maîtres ne la voient ni ne l'expriment comme ceux du xiii^e siècle ou ceux de l'Italie ; ils se montrent en général moins soucieux de la noblesse et de l'harmonie du style, curieux avant tout de la ressemblance individuelle la plus précise : ils sont réalistes au vrai sens du mot, et l'importance que prend le portrait dans toutes leurs œuvres en est la preuve. Même les laideurs et les vulgarités ne les effrayent pas. Pourtant ils n'ont point entièrement rompu avec les souvenirs du moyen âge : par les sujets qu'ils traitent et par leur foi, ce sont des artistes chrétiens, capables de ressentir et de traduire avec une sincérité naïve l'inspiration religieuse. Ces caractères et ces contrastes se comprennent, si on considère les origines de cet art. Il naît dans des villes de grosse bourgeoisie et de population dense et travailleuse, où ne se retrouve point la finesse du goût italien ; néanmoins, la poésie n'en est point bannie, elle se concentre dans les sentiments intimes et les croyances qu'elle pénètre de tendresse et de mysticisme.

La Flandre. — La Flandre est le pays où se manifeste d'abord cette évolution de l'art[1]. Elle le doit à sa richesse et à son activité : au sein des grandes cités d'industrie et de commerce, comme Bruges, Gand, etc., se forment les corporations ou ghildes d'artistes d'où

1. Wauters, *la Peinture flamande (Bibliothèque d'enseignement des beaux-arts)* ; v. la bibliographie générale à la p. 16, et y ajouter Fromentin, *les Maîtres d'autrefois*.

va sortir la rénovation. Puis vient la domination des ducs de Bourgogne : à leur cour fastueuse ou sous leur protection travaillent quelques-uns des grands maîtres flamands du xv® siècle. Bien que la Flandre ait eu des sculpteurs de mérite, l'activité créatrice des artistes se manifeste surtout dans la peinture: ici même point de grandes décorations d'églises ou d'édifices comme en Italie, l'architecture gothique a ruiné la peinture murale et les œuvres sont des tableaux.

Les Van Eyck. — Au xv® siècle et avec les Van Eyck, l'école flamande, déjà préparée par des artistes plus obscurs, se constitue dans toute la force de son originalité. Les deux frères, Hubert (1366?-1426) et Jean (?-1440), bien que nés dans la principauté de Liège, sont Flamands d'adoption : Hubert passe la fin de sa vie à Gand, Jean est à Bruges dès 1425, il y devient peintre et valet de chambre de Philippe le Bon. Le duc l'emploie parfois à des ambassades et en même temps déclare qu'il ne trouverait point « de pareil à son gré, ni si excellent en son art et science ».

Dans la technique de la peinture, la tradition attribue aux Van Eyck la découverte de la peinture à l'huile. Si, sous cette forme absolue, l'affirmation n'est pas exacte, cependant les Van Eyck mêlèrent plus habilement qu'on ne l'avait fait encore l'huile aux couleurs, et ils améliorèrent la préparation des vernis qu'on étendait sur les peintures. En outre, ils surent combiner les couleurs sur la palette, multiplier les tons et les nuances. Ils obtinrent ainsi un coloris plus riche et plus chaud, et leurs procédés accrurent les ressources de l'art.

Ce n'est là qu'une partie de leur gloire. Parmi leurs

œuvres, la plus importante est la vaste composition de l'*Agneau mystique*, maintenant disséminée entre l'église de Saint-Bavon à Gand et les musées de Bruxelles et de Berlin. Tous deux y ont travaillé; commencée peut-être vers 1420, elle ne fut terminée qu'en 1432, six ans après la mort d'Hubert. En haut se présentent les grandes figures de Dieu le Père, de la Vierge et de saint Jean, d'Adam et d'Ève, etc. Au-dessous, sur un autel, est placé l'Agneau qu'entourent des anges; au premier plan jaillit la fontaine de vie; sur les côtés se groupent les docteurs, les martyrs, les saints et les saintes, et jusqu'aux philosophes païens qui ont annoncé le Christ. Les tendances réalistes de l'école s'accusent dans les types de la plupart des personnages, qui ont le caractère de portraits, et dans les figures d'Adam et d'Ève, exactement copiées d'après des artisans aux formes laides et pauvres, aux attitudes gauches.

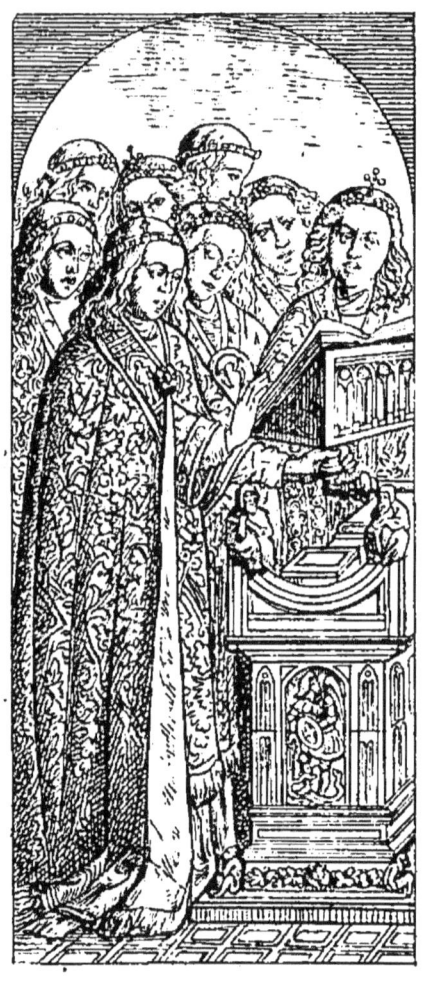

FIG. 76. — VAN EYCK.

FRAGMENT DE LA COMPOSITION DE « L'AGNEAU MYSTIQUE » (partie supérieure).
(Musée de Berlin.)

Il n'est aucune autre œuvre qu'on puisse attribuer

avec une certitude absolue à Hubert, tandis qu'il en reste un assez grand nombre de Jean. Portraitiste, il rend ses modèles avec une précision scrupuleuse, tout en dégageant avec vigueur le caractère dominant de la physionomie. Peintre religieux, il montre les mêmes préoccupations : ses vierges sont de jeunes Flamandes dont il n'idéalise guère les traits; les personnages qui les entourent sont copiés d'après nature, et le souci de l'exactitude se retrouve dans les moindres accessoires. Au fond se développent souvent des paysages pittoresques, exécutés avec une merveilleuse finesse. Partout le dessin est ferme, le coloris d'un éclat et d'une harmonie qu'on ne connaissait point encore.

Van der Weyden, Memling, Quentin Metsys, etc. — Roger Van der Weyden (1399 ou 1400-1464), dont la vie s'est passée en grande partie à Bruxelles, est un artiste plus dur de dessin, plus sec de coloris. En revanche, ses œuvres, d'un aspect sévère, excellent par la force de l'expression, ainsi les *Sept Sacrements* (musée d'Anvers) et le *Jugement dernier* (hôpital de Beaune). Il a exercé une grande influence en Allemagne comme dans sa patrie; de son atelier sort Hans Memling (1435?-1495), qui, parmi ces vieux peintres flamands, se place à côté des Van Eyck. Sa vie, que longtemps on a ornée de légendes romanesques, est obscure; on sait cependant qu'elle s'écoula en grande partie à Bruges. Là aussi, à l'hôpital Saint-Jean, sont réunies plusieurs de ses plus belles œuvres : la *Châsse de sainte Ursule*, des portraits, l'*Adoration des mages*, et surtout le *Mariage de sainte Catherine*. Il excelle à donner à ses madones, à ses saints, à ses saintes

une expression de foi profonde et naïve; son talent est plus tendre, plus pénétré d'idéal que celui de Van Eyck; son dessin n'est pas moins précis ni son coloris moins moelleux, mais peut-être avec plus de grâce a-t-il moins de force (*la Vierge et la famille Floreins*, au Louvre).

Autour de ces grands maîtres se pressent les disciples, les artistes de second ordre, comme Thierri Bouts, Van der Goes, etc. A Anvers, Quentin Metsys (1466-1530) aborde déjà les scènes de mœurs (*le Banquier et sa femme*, au Louvre), tandis que, dans ses tableaux religieux (*Trip-

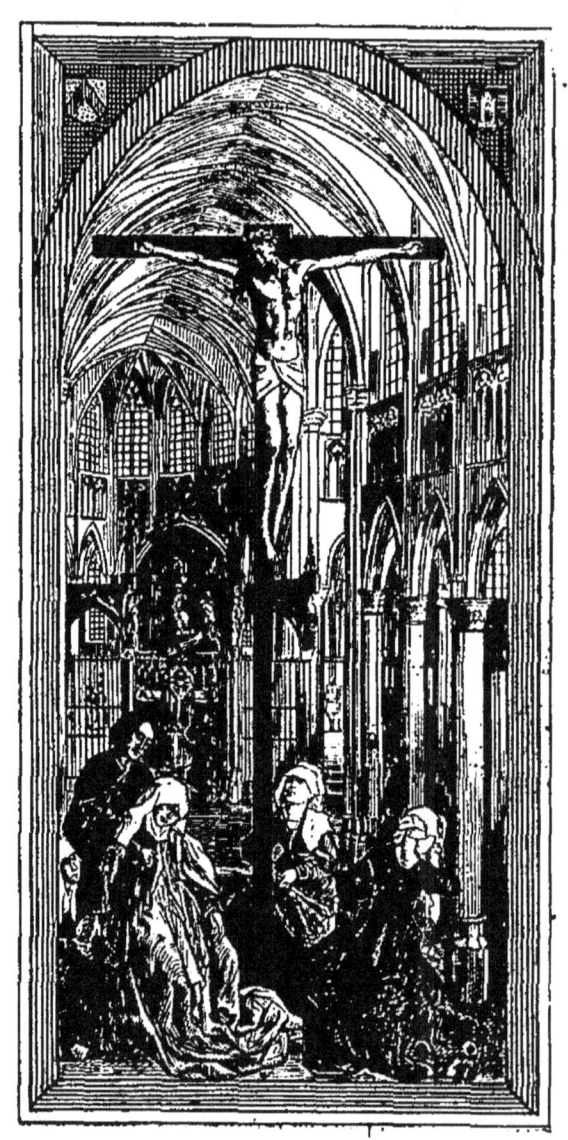

FIG. 77. — VAN DER WEYDEN.
LES SEPT SACREMENTS.
(Partie centrale. — Musée d'Anvers.)

tyque du musée d'Anvers), il rappelle parfois Van der Weyden, mais avec plus de variété et de souplesse dans l'exécution. En Hollande, où s'étend alors le domaine de l'école flamande, Lucas de Leyde (1494-1533) vaut mieux encore comme graveur que comme peintre, et ses estampes sont remarquables par la science des effets de lumière et de perspective.

Invasion du goût italien. — Dès le commencement du xvi⁰ siècle les artistes flamands prennent la route de l'Italie pour se mettre à l'école de maîtres étrangers, et, s'ils ne dépouillent point entièrement le caractère national, ils l'altèrent par ces emprunts. Grande est néanmoins leur renommée : on en rencontre alors en tous pays, en France comme en Italie, en Allemagne comme en Espagne. Il en est pourtant qui restent chez eux, comme Jean Mostert; d'autres qui voient l'Italie sans en subir l'influence, Flamands de cœur et de style, comme Pierre Brueghel le Vieux, qui peint les kermesses du pays, les franches lippées, avec autant de verve dans la composition que d'habileté dans l'exécution.

La tapisserie. — Parmi les industries artistiques qui se développent dans la Flandre du xv⁰ et du xvi⁰ siècle, la tapisserie historiée est étroitement unie à la peinture[1]. Les ateliers d'Arras, de Bruxelles sont célèbres et partout on en recherche les produits. Or, comme les tapissiers reçoivent des peintres leurs cartons, le mouvement de rénovation qui s'accomplit d'un côté étend son action de l'autre. Il est vrai qu'ici encore, au xvi⁰ siècle, pénètre le style italien.

1. Müntz, *la Tapisserie* (Bibl. d'enseignement des beaux-arts).

Les origines des écoles allemandes[1]. — De la Flandre à l'Allemagne la transition est facile, car entre les deux

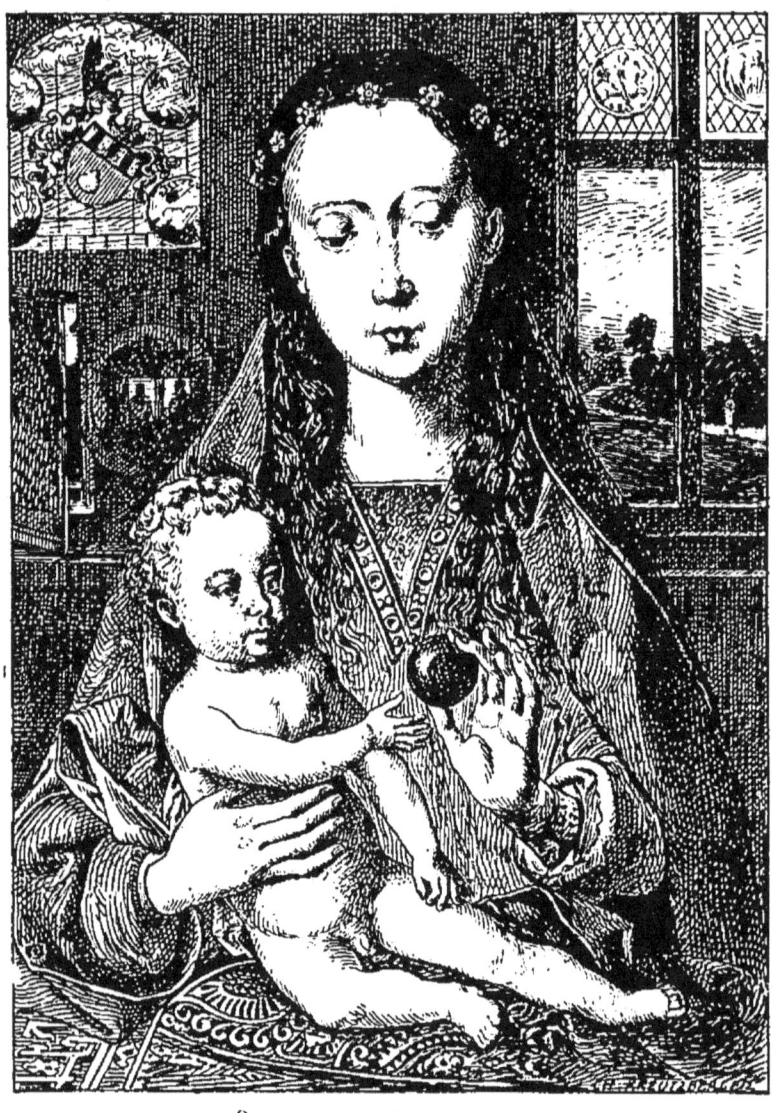

FIG. 78. — MEMLING. — MADONE.
(Hôpital Saint-Jean. — Bruges.)

pays se sont établies d'étroites relations artistiques. Ici encore c'est au sein des grandes villes de commerce, à

1. Waagen, *Manuel de l'histoire de la peinture : écoles alle-*

Cologne, à Nuremberg, à Augsbourg que se forment les écoles. La fidélité y est grande aux traditions gothiques ; longtemps elles se maintiennent en architecture, en sculpture, sans qu'on surprenne la préoccupation bien marquée de l'antiquité ou de l'Italie ; mais en même temps, dans tous les arts plastiques, s'accentue la tendance au réalisme. Elle est visible chez les sculpteurs dont plusieurs, tels qu'Adam Krafft, Pierre Vischer, montrent beaucoup de vérité et de vie : le tombeau de S. Sebald à Nuremberg, que P. Vischer exécuta de 1508 à 1519, est l'œuvre maîtresse de la sculpture allemande à cette époque. Cependant la peinture devient l'art par excellence. Dès le xive siècle, des écoles fleurissent à Prague, à Nuremberg, à Cologne surtout. Au xve siècle, l'action de la Flandre pénètre en Allemagne ; bientôt apparaissent les grands maîtres. Un des premiers en date est Martin Schongauer ou Schoen de Colmar (vers 1450-1488), peut-être élève de Van der Weyden, qui, outre quelques tableaux, a laissé de nombreuses gravures burinées avec fermeté et souplesse. L'Allemagne a disputé, non sans raison, à l'Italie l'honneur d'avoir pratiqué la première la gravure sur cuivre et plusieurs artistes habiles en ce genre avaient même précédé Martin Schœn.

A. Dürer. — C'est chez A. Dürer[1] (1471-1528) que le génie germanique du xvie siècle se manifeste avec le

mande, flamande et hollandaise, trad. Hymans et Petit, Gand, 1863, encore utile, bien que modifié sur plus d'un point par les travaux récents publiés en Allemagne.

1. Thausing, *A. Dürer*, trad. Gruyer, 1876 ; Ephrussi, *A. Dürer et ses dessins*, 1882.

plus de force et d'originalité. Né à Nuremberg, il étu-

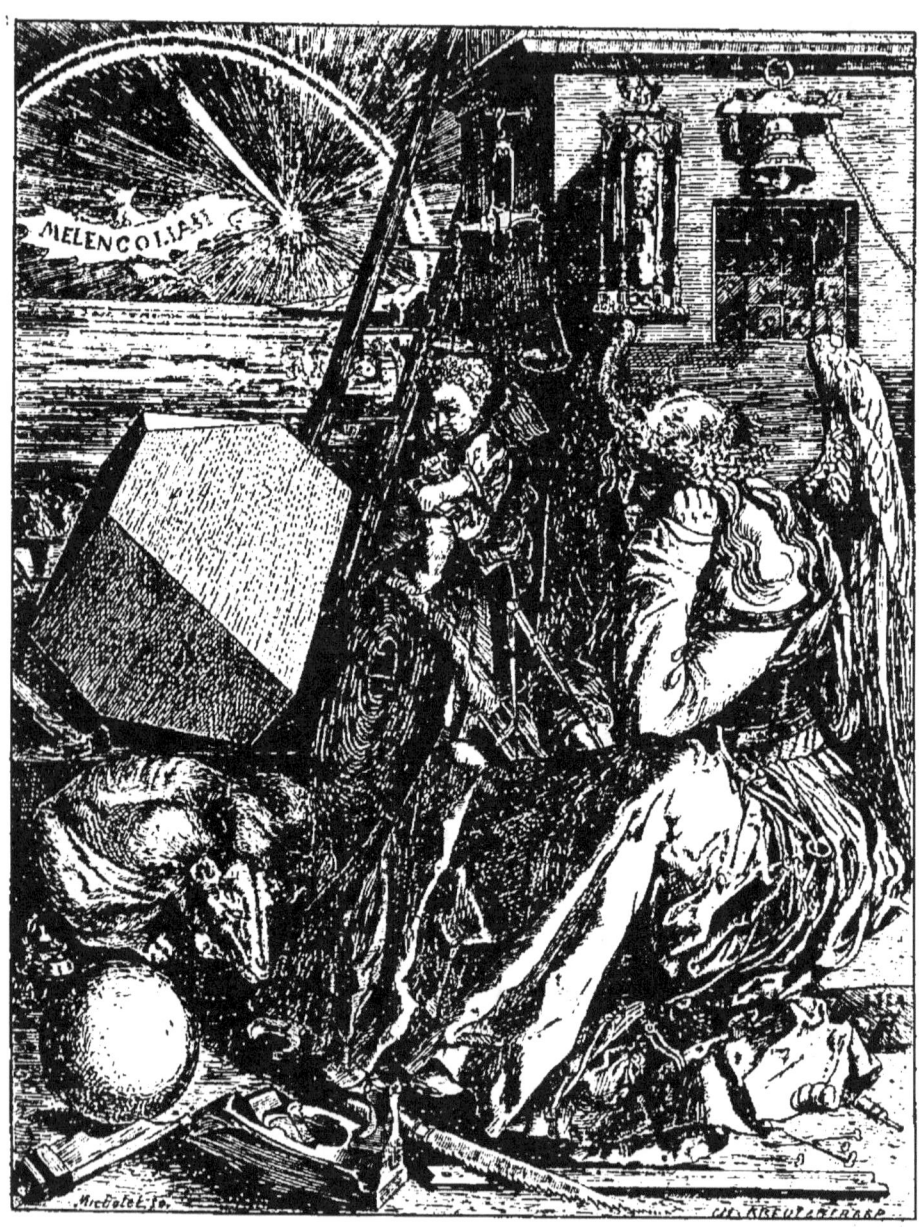

FIG. 79. — A. DURER. — MÉLANCOLIE. — (Gravure.)

die dans l'atelier de Wohlgemuht, à la fois peintre et

sculpteur. Son apprentissage terminé, il voyage quatre ans en Allemagne, peut-être même visite-t-il déjà Venise. En tout cas, si dès lors il connaît les gravures de Mantegna, s'il fait des emprunts aux maîtres d'au delà des Alpes, l'art italien n'exerce aucune influence profonde sur son talent déjà formé. A partir de 1494 sa vie s'écoule presque entière à Nuremberg. Longtemps on a répété que l'humeur désagréable et cupide de sa femme, Agnès Frey, avait troublé son existence; mais des recherches récentes ont prouvé qu'A. Dürer n'avait pas été si malheureux qu'on se l'imaginait. Deux voyages qu'il fit, l'un à Venise (1505-1507), l'autre aux Pays-Bas (1520), sont connus par ses lettres et son journal. Sa renommée l'y avait précédé, ses estampes étaient recherchées à Venise, et Marc-Antoine lui-même les contrefaisait. Jean Bellin lui témoignait beaucoup d'amitié, Raphaël fut en relations avec lui, et la jalousie d'autres artistes dont il se plaint est une preuve même de la réputation qu'il avait conquise à l'étranger. En Allemagne, l'empereur Maximilien le chargeait de nombreuses commandes, assez mal payées, il est vrai, et notamment de dessins pour des arcs de triomphe, des cortèges. Il adhéra à la Réforme et fut en rapports avec Luther, Mélanchthon, Zwingle.

A. Dürer a exécuté un assez grand nombre de tableaux. Parmi les meilleurs, je citerai l'*Adoration des Mages* de 1504 (Florence, musée des Offices), la *Crucifixion* de 1506 (musée de Dresde), la *Madone* de 1516 (Vienne, Belvédère), les *Quatre Apôtres* (musée de Munich); mais ses dessins et ses gravures le font mieux connaître encore. Allemand par la pensée et par la

forme, son imagination est puissante, mais sombre et fantasque ; il se plaît aux sujets douloureux, aux conceptions étranges (*Mélancolie, le Chevalier et la Mort,* l'*Apocalypse,* etc.). D'autre part, l'expression est chez lui d'un réalisme que rien n'arrête : il introduit dans ses compositions les types les moins nobles, les détails les plus familiers et même les plus vulgaires, mais pour en tirer des effets imprévus de grandeur et de pittoresque. Ses œuvres peuvent paraître souvent rudes et sans harmonie, mais elles sont toujours pleines de vigueur et de sève. S'il traite des sujets chrétiens (*Passions du Christ, Scènes de la vie de la Vierge*), il leur donne un caractère local : types, costumes, mœurs, paysages, tout y rappelle l'Allemagne ; mais il y mêle une poésie intime qui transforme l'œuvre et la marque d'un caractère religieux. Ce sont bien les personnages de l'Évangile, mais sous les formes réelles et concrètes que leur prêtait l'imagination populaire. De même que Luther traduit les Livres saints dans la langue vulgaire, A. Dürer traduit les croyances chrétiennes dans un art que tous peuvent comprendre. Au point de vue technique, c'est encore un grand maître. Dans ses gravures il procède avec une sûreté et une vigueur extraordinaires, en même temps qu'il sait s'attacher aux moindres détails, quelquefois même avec une trop minutieuse complaisance.

Holbein[1]. — A. Dürer est le chef de l'école de Franconie ; l'école de Souabe, d'où sortent les Holbein, est moins indifférente aux préoccupations de beauté et d'élégance. Ces tendances existent déjà chez Holbein le

1. Mantz, *Hans Holbein,* Quantin.

Vieux; elles s'accentuent chez son fils, et, s'il reste bien Allemand, il subit plus que Dürer l'influence de l'Italie. Né en 1497 ou 1498, à Augsbourg, dès 1516 il est établi à Bâle. Les anecdotes qu'on a fait courir sur sa paresse et son ivrognerie sont des légendes. De 1526 à 1528, il tente une première fois fortune en Angleterre, il y retourne en 1532, et, sauf un court voyage à Bâle en 1538, il y reste jusqu'à sa mort (1543), fort apprécié et, à partir de 1537, employé par Henri VIII. Portraitiste, il est d'une sincérité et d'une précision incomparables (plusieurs portraits au musée de Bâle, portraits d'Érasme, d'Anne de Clèves, au Louvre, etc). Peintre religieux, il a exécuté de nombreuses madones; parmi les plus belles est celle de Darmstadt. Son *Christ mort* du musée de Bâle (1521), œuvre réaliste, où le dessin et la couleur conspirent à ne rien ménager des horreurs du cadavre, est d'un grand caractère, d'une expression pathétique. Cette inspiration se retrouve dans la *Passion* (1520 à 1525), tableau en huit compartiments (musée de Bâle), et dans les dix dessins de la Passion où toutes les souffrances du Christ sont rendues d'une façon poignante. Il avait abordé aussi la grande décoration et les sujets antiques dans ses peintures murales de la salle du Conseil à Bâle, qui, par malheur, ont presque entièrement disparu. Enfin Holbein a composé de nombreux dessins pour la gravure : les 83 dessins pour *l'Éloge de la Folie* d'Érasme, *l'Alphabet de la Mort*, les *Simulachres de la Mort,* où il retrace avec une verve inépuisable et une ironie lugubre les triomphes de la Mort sur la puissance et la beauté comme sur la misère.

Parmi les contemporains d'A. Dürer et d'Holbein,

Lucas Cranach (1472-1553), sans les égaler, possède un talent original. Ses madones sont de jeunes Allemandes,

FIG. 80. — HOLBEIN. — PORTRAIT D'ÉRASME. — (Louvre.)

fraîches et fines, dont le visage séduit par un mélange de candeur et de miévrerie. En outre, il aime à peindre

le nu (plusieurs figures d'Adam et d'Ève) et emprunte des sujets à la mythologie païenne (*Vénus*, au Louvre); mais, par la conception comme par le style, il est étranger à l'art antique; ses figures, aux formes souvent pauvres et trop longues, sont posées avec une élégance maniérée.

De l'influence de la Réforme. — On a souvent discuté l'influence qu'exerça la Réforme sur les arts. Sans doute les idées nouvelles ont parfois déchaîné contre les anciens monuments religieux des bandes d'iconoclastes; cependant Luther ne proscrivait point les arts, A. Dürer, Holbein, Cranach étaient protestants et ne renoncèrent ni à la peinture ni aux sujets sacrés. Peut-être les doctrines qu'ils adoptèrent contribuèrent-elles à les affranchir du respect des traditions, et développèrent-elles chez eux la tendance à donner à l'art chrétien une forme populaire; mais, avant Luther déjà, c'était de ce côté que se dirigeait l'école allemande. D'autre part, si, dès la seconde moitié du XVIe siècle, l'art allemand est en décadence, faudra-t-il en accuser la Réforme? Il ne semble point que tel ait été son rôle : les artistes allemands deviennent fort médiocres, parce qu'ils dépouillent leur caractère national pour imiter sans originalité le style italien.

CHAPITRE IV

L'ART EN FRANCE AU XV{e} ET AU XVIo SIÈCLE [1]

L'Art français à la fin du moyen âge. — En France, dès le xivo siècle l'art gothique s'était altéré. Les édifices de ce temps choquent souvent par leur manque de solidité apparente et l'enchevêtrement de leurs lignes, par la profusion des ornements compliqués. Dans les arts plastiques, les figures sont parfois maniérées sous prétexte de grâce, parfois vulgaires sous prétexte de vérité. Cependant ces appréciations ne sauraient s'appliquer sans beaucoup de réserves aux œuvres du xivo et du xv{e} siècle. L'architecture civile offre des hôtels de ville, des châteaux d'une séduisante élégance; il en est de même pour la peinture et la sculpture; et si, par exemple, on ouvre certains manuscrits de ce temps, que de finesse! L'art français n'était certes pas épuisé, il se transformait.

L'influence flamande. — Quand on cherche à en

[1]. De Laborde, *la Renaissance des arts à la cour de France*, 1850; Berty, *les Grands architectes français de la Renaissance*, 1860, *la Renaissance monumentale en France*, 1864; Palustre, *la Renaissance en France* (en cours de publication); Müntz, *la Renaissance en Italie et en France au temps de Charles VIII*, 1885; Pattison, *The Renaissance of art in France*, Londres, 1879. — Nombreux documents pour ce siècle et ceux qui suivent dans les *Archives de l'art français*, la *Gazette des Beaux-Arts*, etc.

dégager les caractères, on y surprend souvent les mêmes tendances qu'en Flandre. C'est avec ce pays, non avec l'Italie, qu'il est alors apparenté; aussi l'influence flamande pénètre-t-elle facilement chez nous[1]. Les ducs de Bourgogne attirent à Dijon des artistes de leurs villes flamandes : telle est l'origine de presque tous ceux qu'ils employèrent à la Chartreuse située près de cette ville. Parmi eux était Claux Sluter, qui, à la fin du xiv^e siècle et au commencement du xv^e, exécuta le *Puits de Moïse*, le *Tombeau de Philippe le Hardi*; il fut le maître d'une véritable école dijonnaise qui se maintint jusqu'au milieu du xv^e siècle. A la cour de Charles V, on trouve des peintres et des sculpteurs flamands : Hennequin de Liège, Jean de Bruges, André Beauneveu de Valenciennes, qui travaillèrent aussi pour les ducs d'Anjou, de Berry, d'Orléans. Plus tard, l'ex-roi de Naples, le bon René, qui lui-même se mêlait de peindre, est en relations avec l'Italie et en fait venir quelques artistes; mais, en peinture, ses préférences sont pour l'école flamande[2]. Enfin au xvi^e siècle, à l'église de Brou, on rencontre encore des Flamands au service de Marguerite d'Autriche.

Jean Fouquet et Michel Colombe. — De là dérivent en partie les caractères de cette école française de Tours, qui se forme au xv^e siècle, et dont les maîtres les plus illustres furent, en peinture, Jean Fouquet; en sculp-

1. Michiels, *Études sur l'art flamand dans l'est et le midi de la France*, 1877; Courajod, *De l'influence de l'art flamand sur la sculpture française à la fin du xiv^e siècle, Gaz. des Beaux-Arts*, 1885.

2. Lecoy de la Marche, *le Roi René*, 1875, t. I^{er}, p. 70 et suiv.

ture, Michel Colombe. Jean Fouquet (de 1415 à 1480 environ) a été au service de Charles VII et de Louis XI.

FIG. 81. — JEAN FOUQUET. — LE MARIAGE DE LA VIERGE.
(Livre d'Heures d'Ét. Chevalier.)

On le connaissait en Italie, on y vantait son talent, et il était appelé à Rome pour faire le portrait du pape Eugène IV. Nous pouvons l'apprécier surtout par les

manuscrits qu'il enlumina (*Livre d'Heures d'Ét. Chevalier; Antiquités de Josèphe* à la Bibliothèque nationale; *Boccace* à la bibliothèque de Munich, etc.) : les miniatures y deviennent de véritables tableaux, d'une composition heureuse et savante, où figurent de nombreux personnages [1]. Par le style, le coloris, le goût du portrait, Fouquet se rattache à l'école flamande ; mais il y joint un souci de l'élégance et de la grâce qui est tout français ; à l'Italie il emprunte surtout des encadrements d'architecture et des détails d'ornementation. Michel Colombe (de 1431 à 1512 environ), né en Bretagne, étudiait dès 1445 les œuvres de Claux Sluter, à Dijon, et se mettait quelque temps à l'école des Flamands qui s'y trouvaient encore. Plus tard, il s'établit à Tours, sa renommée se répand. Pour Louis XI il exécute un bas-relief, brisé depuis ; pour le duc de Bretagne, le *Tombeau du duc François II,* à Nantes, qui est son chef-d'œuvre ; pour le cardinal d'Amboise, *Saint Georges terrassant le dragon* (Louvre). Toutes les sculptures qui restent de lui sont d'un grand style, l'expression en est forte et simple, l'exécution habile [2].

Du rôle de l'influence italienne. — Si cette école, que représentaient encore d'autres artistes de mérite, rappelait la Flandre par certains côtés, par d'autres elle était originale et bien française : elle avait plus de goût et de finesse. Il semblait donc qu'il n'y eût qu'à continuer dans cette voie lorsque, au xvie siècle, à la suite des expéditions de Charles VIII, de Louis XII, de

[1]. Curmer, *les Évangiles* (reproduct. de plusieurs miniatures de Fouquet), *Heures d'Ét. Chevalier,* 1865.

[2]. Palustre, *Michel Colombe, Gaz. des Beaux-Arts,* 1884.

François I^{er}, l'Italie exerça sur l'art français une influence qui a été l'objet de bien des discussions et qu'il n'est pas toujours aisé d'apprécier exactement.

La civilisation et les arts de l'Italie excitèrent chez Charles VIII et ses compagnons une admiration qu'attestent les écrits du temps et les lettres du roi. Il en ramena des artistes et on trouve attachés à son service les architectes Fra Giocondo et Bernabei de Cortone, dit le Boccador ; le sculpteur Paganino, qui fit son tombeau à Saint-Denis, etc. Il en va de même sous Louis XII; sous François I^{er} s'accroît cette invasion de la France par les Italiens : Léonard de Vinci vient y mourir; Andrea del Sarto, Benvenuto Cellini y séjournent; le Rosso, Pri-

FIG. 82. — MICHEL COLOMBE.
LA TEMPÉRANCE.
(Figure d'angle au tombeau du duc François II.
Nantes.)

matice, Niccolo dell' Abbate décorent Fontainebleau ; le roi leur témoigne la plus grande faveur, il voudrait attirer auprès de lui Raphaël, Michel-Ange, Titien et recherche leurs œuvres. Il apprécie aussi les antiques, il en achète ou s'en procure des moulages. Princes, seigneurs suivent son exemple.

Il n'est donc point possible de nier l'influence italienne et ses conséquences. Elle a contribué à détacher la France des traditions du moyen âge et à la diriger vers une civilisation où les souvenirs de l'antiquité se mêlaient avec une foule d'idées nouvelles. Il ne s'ensuit pas cependant qu'elle ait eu pour effet d'implanter brusquement chez nous un art étranger et de transformer nos artistes en imitateurs serviles. L'esprit français n'abdiqua point en présence de ces nouveaux venus que favorisait le goût de la cour[1] ; pendant longtemps, s'il fit des emprunts à l'étranger, ce fut pour les combiner avec ce qu'il tirait de lui-même et de son passé.

L'architecture : les châteaux[2]. — En architecture, la personnalité du génie français s'affirme avec éclat. Il était jadis à la mode d'attribuer à des Italiens la plupart de nos monuments du xvie siècle ; depuis, à l'aide de preuves incontestables, on a pu les restituer à leurs véritables auteurs, et ce sont des Français. Ne suffisait-il point d'ailleurs de les regarder sans pré-

1. Louis Gonse, *Maître Pihourt et ses hétéroclites*, Gaz. des Beaux-Arts, 1875.

2. V., outre les ouvr. cités, Sauvageot, *Palais, châteaux, hôtels de France du xve au xviiie siècle*, 1867 ; nombreuses monographies : Pfnor, *Anet*, 1867 ; *Fontainebleau*, 1863 ; Roussel, *Anet*, 1875 ; Millot, *Chambord*, 1868 ; Deville, *Comptes de Gaillon*, 1851, etc.

vention pour s'assurer qu'ils ne ressemblent guère, surtout dans la première moitié du siècle, à ceux de l'Italie? Presque partout, pour le plan et les dispositions des édifices, le style est français, et ce sont plutôt des motifs d'ornementation qu'on demande à l'antiquité ou à l'étranger.

L'étude des châteaux, si nombreux alors et si élégants, offre à ce point de vue un intérêt particulier. Le château du xvie siècle dérive de celui du moyen âge, mais il se transforme pour s'accommoder aux mœurs d'une société nouvelle. Dès la fin du xive siècle on avait trouvé les anciens châteaux massifs et sombres, et on avait cherché à leur donner un aspect plus gracieux : celui de Pierrefonds, si bien restauré par Viollet-le-Duc, en est un exemple. Depuis, l'importance militaire des bastilles féodales avait diminué. Au xvie siècle, le château se modifie plus complètement encore; on perce les murs de larges fenêtres, on introduit partout l'air et la lumière, on dispose des pavillons, des jardins, des parterres, des fontaines. De tous côtés, à l'extérieur et à l'intérieur, se développe une ornementation riche et capricieuse où se confondent les détails gothiques, antiques et italiens. En un mot, le rude manoir est devenu une demeure de plaisance, française dans son ensemble, mais ouverte cependant à toutes les curiosités, à toutes les influences qui agissaient alors sur notre société. La vie y était souvent aimable et raffinée : Rabelais en a tracé l'idéal dans sa description de l'abbaye de Thélème.

Parmi les plus beaux châteaux de ce temps, Amboise fut entrepris par Charles VIII. Blois est recon-

struit en partie sous Louis XII ; Colin Biart, « maître maçon en la ville de Blois », y travaille. Le ministre du roi, le cardinal d'Amboise, fait bâtir près de Rouen son célèbre château de Gaillon, détruit pendant la Révolution, mais dont on conserve un portique à l'École des beaux-arts; les architectes qu'il y emploie sont Guillaume Senault, Pierre Fain, Pierre de Lorme, Colin Biart, Pierre Valence. Sous François Ier s'élève Chambord, la plus merveilleuse peut-être de ces constructions; un ambassadeur vénitien déclarait n'avoir rien vu qui surpassât « ce bel édifice avec ses créneaux dorés, ses ailes couvertes de plomb, ses pavillons, ses terrasses et ses galeries, ainsi que les poètes décrivent le palais de Morgane ou d'Alcine », et Charles-Quint y trouvait « un abrégé de ce que peut effectuer l'industrie humaine ». Un artiste du pays, dont longtemps on a ignoré même le nom, Pierre Nepveu, dit Trinqueau, en est l'auteur. Pierre Chambiges travaille au château de Saint-Germain, Jacques et Guillaume Le Breton élèvent celui de Villers-Cotterets. Au château de Madrid, maintenant détruit et qui se trouvait au bois de Boulogne, l'influence italienne est plus marquée, bien que les architectes soient encore des Français, Gadier, Gratien François. Il en est de même à Fontainebleau où a travaillé surtout Gilles Le Breton. A côté de ces demeures royales (et je n'ai cité que les plus importantes), combien de châteaux seigneuriaux seraient à nommer : Chenonceaux, Bury, Châteaudun, Azay-le-Rideau, etc.! Entre toutes, la région de la Loire est riche en beaux châteaux du xvie siècle.

Le style nouveau, style vraiment français, se propage

aussi dans les villes; on l'emploie pour les hôtels particuliers (hôtel archiépiscopal de Sens, hôtel Écoville à Caen, Bourgthéroulde à Rouen, maison dite d'Agnès Sorel, de François Ier à Orléans, à Paris, etc.), pour les hôtels de ville (Orléans, Beaugency); celui de Paris, longtemps attribué à l'Italien Boccador, mais qu'on lui conteste aujourd'hui, fut commencé en 1533; les travaux n'avancèrent d'abord que fort lentement.

Philibert de l'Orme, Pierre Lescot, Jean Bullant. — Dans la seconde moitié du XVIe siècle, sous la protection d'Henri II et de Catherine de Médicis, s'élèvent de grands monuments dont les auteurs sont les représentants les mieux connus de l'architecture française de ce siècle. Artistes considérés, ayant rang à la cour, en relations avec les lettrés, ils sont plus savants théoriciens et font un emploi plus raisonné des formes étrangères; mais ils laissent encore une large part à la fantaisie, à l'élégance gracieuse et maintiennent à leurs œuvres un caractère national.

Philibert de l'Orme (né vers 1515, mort en 1570), a visité Rome de bonne heure et mesuré, lui-même nous l'apprend, les édifices antiques. Il devient sous Henri II, dès 1548, architecte du roi et inspecteur des bâtiments royaux; quelque temps disgracié après la mort d'Henri II, il rentre en faveur auprès de Catherine de Médicis. Ses écrits (*Nouvelles inventions pour bien bâtir*, 1561; *le Premier tome de l'architecture*, 1567), montrent avec quel soin il avait étudié la construction et uni aux vieilles traditions des maîtres français la connaissance des ordres antiques. Ces mêmes préoccupations se retrouvent dans ses œuvres; les deux plus

importantes furent le château d'Anet et les Tuileries. Le château d'Anet, construit pour Diane de Poitiers, ruiné depuis, a été récemment restauré. Quant aux Tuileries, dont il fut chargé en 1564 par Catherine de Médicis, il ne put en exécuter qu'une partie. Aux ordres gréco-romains il mêle ce qu'il appelle « la colonne française » où les joints des tambours sont ornés de colliers sculptés. Dans tous les détails, dans l'ornementation, se retrouve ce double caractère d'imitation et d'originalité. Surtout, il veut que les constructions soient logiques et répondent à leur destination et il juge « qu'il vaudrait mieux ne savoir faire ornements ni enrichissements de murailles ou autres, et entendre bien ce qu'il faut pour la santé et conservation des personnes et des biens ». Après lui les Tuileries furent continuées par Jean Bullant qui avait travaillé au château d'Écouen pour le connétable de Montmorency. Lui aussi avait visité l'Italie, et le souvenir de ses études est consigné dans un de ses traités, *Règle générale d'architecture des cinq manières de colonnes... à l'exemple de l'antique suivant les règle et doctrine de Vitruve, 1568.*

Pierre Lescot (de 1510 environ à 1578), ami du poète Ronsard, architecte de François Ier et de Henri II, a été chargé, en 1546, du nouveau Louvre que François Ier voulait substituer au château de Charles V. On a souvent discuté sur la part précise qui lui revient dans l'ensemble de l'édifice : il est certain qu'il a travaillé à l'aile occidentale et à l'aile méridionale de la grande cour, sans pourtant les achever. La postérité a ratifié le jugement qu'en portait un architecte contem-

porain : « Cette face de maçonnerie est tellement enrichie de colonnes, frises, architrave et toute sorte d'architecture avec symétrie et beauté si excellente, qu'à peine, en toute l'Europe, ne se trouvera la seconde. »

Après ces grands maîtres on ne saurait, sans ingratitude, oublier Jacques Androuet du Cerceau, qui a

FIG. 83. — CHATEAU D'ÉCOUEN.
(D'après une vue cavalière de Du Cerceau.)

publié de nombreux recueils précieux pour la connaissance de l'architecture et la décoration au XVIe siècle. Dans le plus important de tous, *Les plus excellens bastimens de France,* 1576 et 1579, il a reproduit les édifices célèbres de son temps, les châteaux surtout, dont beaucoup ont été depuis modifiés ou détruits.

Bon nombre de recueils de du Cerceau sont remplis de relevés ou de compositions d'après l'antique, d'ornements étrangers. En effet, à mesure qu'on avance, l'invasion de ces éléments dans notre architecture devient plus sensible. L'architecture religieuse y avait

longtemps résisté ; jusqu'au milieu du XVIe siècle, elle était presque partout restée gothique, n'empruntant que çà et là quelque détail à l'antiquité : Saint-Maclou à Rouen, Notre-Dame-du-Brou à Bourg, Saint-Germain-l'Auxerrois à Paris, en sont des exemples. Déjà, au chœur de Saint-Pierre de Caen, vers 1525, par Hector Sohier, à Saint-Eustache de Paris, dans les églises de Gisors, de Vétheuil, à Sainte-Clotilde des Andelys, œuvre de Pierre Lemercier, etc., la transition est plus marquée et dès la fin du siècle on pressent la rupture définitive qui va s'accomplir avec le moyen âge.

La sculpture. — En sculpture, l'influence italienne au XVIe siècle s'est de bonne heure manifestée [1]. A Gaillon, plusieurs sculpteurs employés par le cardinal d'Amboise viennent d'au delà des Alpes, et on trouve des Italiens jusque dans l'atelier de Michel Colombe. A Tours même s'établit, sous Louis XII, une véritable colonie italienne, la famille des Juste : ils exécutent le tombeau de l'évêque Thomas James à Dol, une partie des sculptures de Gaillon, le tombeau de Louis XII et d'Anne de Bretagne (Saint-Denis), etc. Sous François Ier, c'est le tour de Benvenuto Cellini, de Paul Ponce Trebatti ; plus tard du Florentin Dominique qui travaille à Paris, à Fontainebleau, à Joinville, à Troyes, etc. Bien des œuvres anonymes se rattachent

1. Courajod, *De la part de l'art italien dans quelques monuments de sculpture de la Renaissance française, Gaz. des Beaux-Arts*, 1884-1885 ; De Montaiglon, *la Famille des Juste en France*, ib., 1875, 1876 ; Bonnaffé, *le Mausolée de Claude de Lorraine*, ib., 1884.

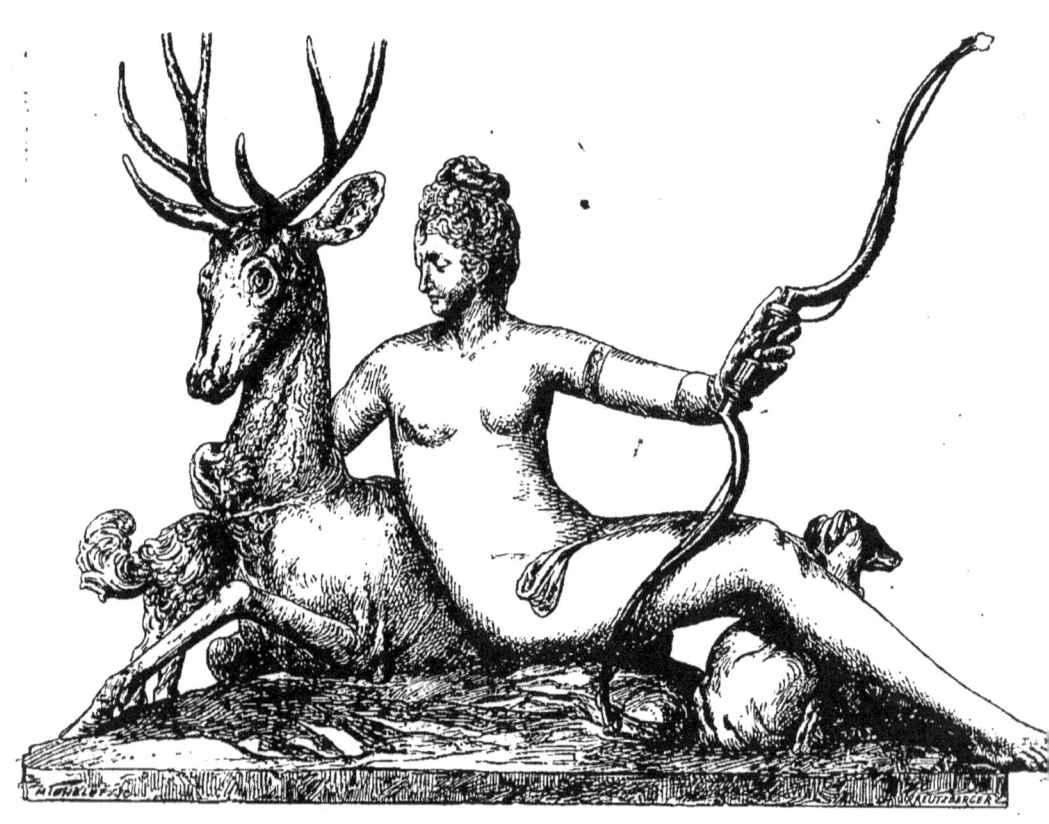

FIG. 84. — JEAN GOUJON. — DIANE DU CHATEAU D'ANET. — (Louvre.)

directement ou indirectement à ces étrangers. Cependant l'école de sculpture française se maintient; et, parmi ceux mêmes qui goûtent le charme de l'art italien, plus d'un reste original. Tel est Jean Goujon qu'on entrevoit pour la première fois en 1540-1541, travaillant à Saint-Maclou de Rouen. En 1542, il est à Paris, occupé au jubé de Saint-Germain-l'Auxerrois ; un peu plus tard le connétable de Montmorency l'emploie à Écouen, enfin il est attaché à la décoration du Louvre. A partir de 1562 on perdait sa trace, et on a souvent raconté qu'il avait péri lors de la Saint-Barthélemy; des documents récemment découverts établissent qu'il avait quitté la France, peut-être parce qu'il était protestant; en 1563, il était établi à Bologne, il mourut avant 1568[1]. Ami de Lescot avec lequel il collabora plusieurs fois, lecteur de Vitruve, dont il illustra une traduction, Goujon est souvent désigné comme architecte dans les documents du temps; aussi s'entendait-il admirablement dans l'art d'accommoder ses figures aux lignes et aux dispositions des édifices, et a-t-il au plus haut degré le sentiment de la décoration. Ses meilleures œuvres sont : la *Diane* qui se trouvait à Anet, les *Nymphes* de la *Fontaine des Innocents* (Louvre), les *Cariatides* de la salle des gardes et diverses sculptures du Louvre. Il y montre un art élégant et fin, préoccupé avant tout de la forme, de la grâce svelte des figures, du soin des ajustements.

Parmi ses contemporains qui travaillent pour la

1. De Montaiglon, *la Vérité sur la naissance et la mort de Jean Goujon*, ib., 1884-1885.

cour, Pierre Bontemps et Germain Pilon exécutent, sous la direction de Philibert de l'Orme, des bas-reliefs et des statues du *Tombeau de François I*^{er} (Saint-Denis). Plus tard, Germain Pilon fait une grande partie des sculptures du *Tombeau d'Henri II* (Saint-Denis). Son œuvre la plus célèbre est le groupe des *Trois Grâces* (au Louvre), destiné à supporter l'urne où était placé le cœur d'Henri II. (1560-1566). Son style rappelle celui de Jean Goujon, quoiqu'on trouve plus de force dans quelques-unes de ses figures.

FIG. 85. — GERMAIN PILON. LES TROIS GRACES. — (Louvre.)

En province, le Lorrain Richier (*Calvaire*, à Hatton-le-Châtel, 1523, *Tombeau du duc René*, à Bar-le-Duc,

après 1544) a fait preuve d'un talent vigoureux et dramatique. Citons encore, parmi les belles œuvres de l'école française, les stalles de la cathédrale d'Amiens, achevées en 1522 par Jean Trupin et quelques autres artistes, les sculptures de l'abbaye de Solesmes, les vantaux de la porte méridionale de la cathédrale de Beauvais par Jean Le Pot, etc.

La peinture. — La peinture est de tous les arts celui où la France du xvie siècle montre le moins d'originalité. Sous Charles VIII et Louis XII, deux artistes surtout la représentent, tous deux attachés au service du roi : Jean Bourdichon et Jean Perréal. De Bourdichon il nous reste une œuvre fort belle, les *Grandes Heures d'Anne de Bretagne* (Bibliothèque nationale). Déjà s'y manifeste l'influence italienne. De son côté, Perréal, qui avait visité plusieurs fois l'Italie, au retour d'un de ses voyages, déclarait modifier ses esquisses d'après les « choses antiques » qu'il avait vues là-bas. Mais on ne possède aucun tableau qui puisse lui être attribué avec certitude, et sa biographie est mieux connue que son style[1]. Plus tard, à la cour de François Ier et de ses successeurs, Jean Clouet (mort vers 1541) et son fils François (mort en 1572) sont les portraitistes en faveur[2]. Le père de Jean Clouet était un peintre flamand établi en France; ses descendants sont restés fidèles aux traditions de l'école. Leurs portraits, en effet, sont admirables par la précision un peu sèche du dessin, par la

1. Bancel, *Jehan Perreal*, 1885. — L'attribution à Perréal du tableau donné par M. Bancel au Louvre n'est point sûre.
2. Gruyer, *Charles IX et François Clouet*, Revue des Deux Mondes, décembre 1885.

fidélité des détails, la solidité du coloris. Il nous en est parvenu un certain nombre d'un intérêt historique : tels sont ceux d'Henri II, de Charles IX et d'Élisabeth d'Autriche, au Louvre.

Bien différent est Jean Cousin (1501-1589) qui, après avoir fait son éducation à Sens, parmi les peintres verriers, s'établit plus tard à Paris[1]. Architecte, sculpteur, peintre, graveur, il a étudié l'anatomie, la géométrie, la perspective, de façon à pouvoir en écrire (*Livre de perspective*, 1560; *Livre de pourtraicture*, 1571). Ses peintures sont rares : quelques vitraux à Sens et en divers endroits; des miniatures, une figure de femme, *Eva*

FIG. 86. — CLOUET.
ISABELLE DE LA PAIX,
FILLE D'HENRI II.

1. Didot, *Jean Cousin*, 1872. — Guiffrey, *la Famille de Jean Cousin*, Mém. de la Société des antiq. de France, 1880; H. Monceaux, *l'Art*, 1883, t. II, p. 105 et suiv., 1884. On y verra combien son histoire est encore obscure.

prima Pandora; un *Jugement dernier,* au Louvre, etc. Cette œuvre, la plus importante, est d'un artiste savant, mais que déjà préoccupe trop l'Italie. On lui a souvent attribué le superbe tombeau de l'amiral Chabot, qui est au Louvre. Récemment, on a publié de lui des illustrations curieuses[1]; mais ce n'est point un chef d'école. L'action étrangère se fait donc sentir en peinture avec force. Malheureusement, les peintres italiens qui, sous François Ier et ses successeurs, jouirent de la faveur officielle, le Rosso et Primatice, bien qu'ils ne manquent point de mérite, étaient des artistes de décadence. Les Français qui se groupèrent autour d'eux subirent leur influence; à la fin du XVIe siècle et au commencement du XVIIe, l'école de peinture n'offre guère de nom qui puisse être cité ici.

Les arts industriels. — En revanche, les arts industriels se développent avec éclat. Aux émaux cloisonnés et champlevés du moyen âge, les ateliers de Limoges, célèbres depuis tant de siècles, substituent les émaux peints[2], véritables tableaux, où le fond de métal est entièrement recouvert par l'émail et où le dessin et le coloris atteignent à une rare perfection. Vouée d'abord aux sujets religieux, la peinture sur émail emprunte bientôt des sujets à la mythologie antique, en même temps qu'elle adopte le style italien ou encore qu'elle reproduit les compositions des maîtres flamands et allemands. Parmi les émailleurs limousins, les Pénicaud, Léonard Limosin, Pierre Rémond, Jean Courteis ont laissé les œuvres les plus nombreuses et les

1. Lalanne, *le Livre de Fortune, de Jean Cousin.*
2. Labarte, *ouvr. cité,* t. IV.

meilleures : plaques, coupes, vases, coffrets, etc. (Louvre et Musée de Cluny).

C'est aussi une des plus belles époques de la céra-

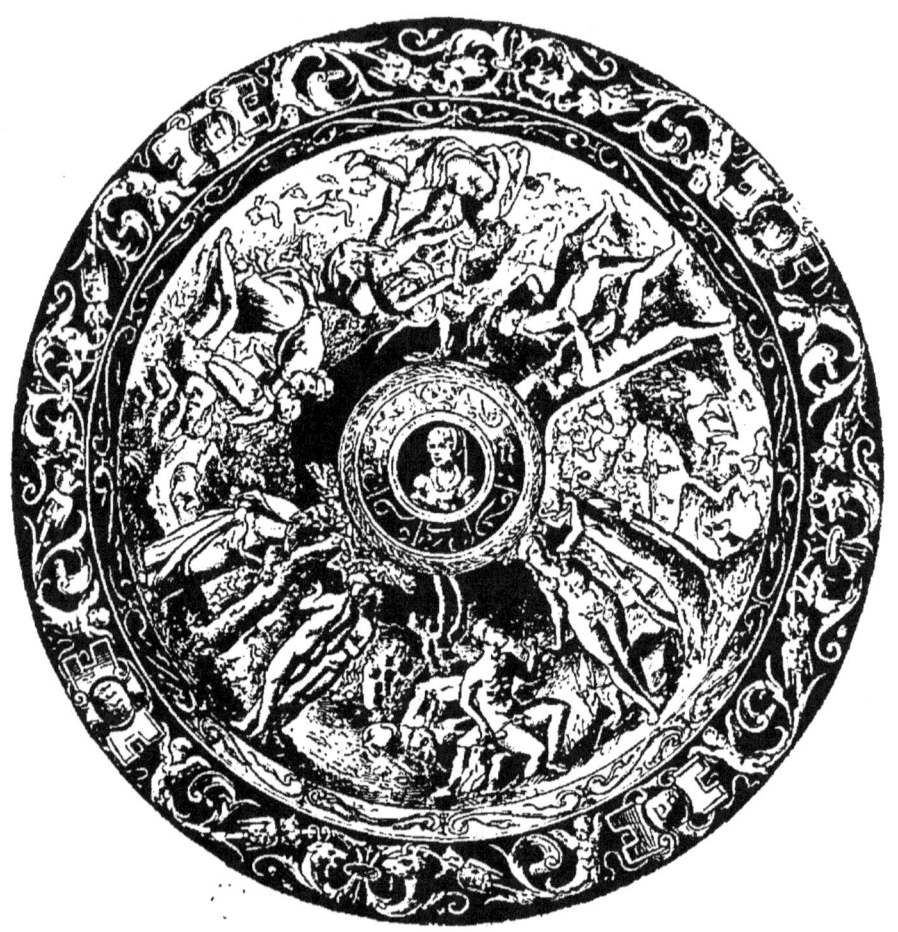

FIG. 87. — PLAT ÉMAILLÉ DE PIERRE RÉMOND.

mique française. La meilleure part revient ici à Bernard Palissy (1510 à 1590 environ), dont le nom est resté justement populaire[1]. Le potier de Saintes, penseur et savant en même temps qu'artiste, a raconté lui-même ses études, ses épreuves, l'admirable opiniâtreté

1. Burty, *Bernard Palissy*, 1886.

avec laquelle il lutta contre la mauvaise fortune[1]. Plus tard, protégé par le connétable de Montmorency, établi à Paris, il fut nommé par Catherine de Médicis « inventeur des rustiques figulines du roi ». Ses œuvres les plus originales sont les plats et les vases émaillés où se détachent en saillie des herbes, des coquillages, des poissons, des lézards, etc. La fin de sa vie fut encore troublée : protestant convaincu, il fut enfermé à la Bastille et il y mourut. A côté des œuvres de Bernard Palissy, il faut mentionner les faïences d'Oiron dont les rares spécimens sont d'une forme si élégante et d'un décor si fin.

L'histoire de l'art français au xvie siècle est encore sur bien des points obscure; nul alors ne s'est préoccupé, comme Vasari en Italie, d'écrire la biographie de nos vieux maîtres, et tel, qui a exécuté des chefs-d'œuvre, est à peine connu d'hier, grâce à quelques documents d'archives. Du moins peut-on constater que ce fut pour notre pays une époque heureuse et féconde : dans presque toutes ses productions, l'art français du xvie siècle apparaît plein d'élégance et de charme.

1. *Œuvres de Bernard Palissy*, publiées par Anatole France.

LIVRE IV

LES TEMPS MODERNES

CHAPITRE PREMIER

L'ART EN FLANDRE, EN HOLLANDE, EN ANGLETERRE, EN ITALIE ET EN ESPAGNE AU XVIIe ET AU XVIIIe SIÈCLE

Situation de la Flandre. — Au xvie siècle, la Flandre avait subi de dures épreuves. Héritier des ducs de Bourgogne, Charles-Quint y avait favorisé le développement de la prospérité ; mais après lui, quand le protestantisme se propagea aux Pays-Bas, Philippe II et le terrible duc d'Albe cherchèrent à l'étouffer dans le sang. Les provinces du Nord, plus opiniâtres, parvinrent à s'affranchir de la domination espagnole et à se constituer en république : ainsi se forma la Hollande ; celles du Sud, la Flandre et les pays wallons, se soumirent ; le catholicisme y triompha. Le pays semblait

1. Wauters, *la Peinture flamande;* Fromentin, *les Maîtres d'autrefois.*

ruiné, mais la vitalité y était énergique, les sources de richesse abondantes. Philippe II, en 1598, concède aux Pays-Bas un gouvernement particulier ; les archiducs Albert et Isabelle s'efforcent de réparer les maux du passé et de se rendre populaires par leur modération. C'est donc comme un renouveau dans l'histoire de la Flandre, la civilisation s'y épanouit, ample et féconde ; le goût du bien-être matériel, des joies franches et grasses, s'y marque fortement.

Rubens. — Alors paraît le puissant génie en qui se personnifient toutes les forces de l'art flamand[1]. Rubens (1577-1640) par bien des côtés se rattache aux traditions de l'école nationale ; mais, selon la mode du temps, il a visité l'Italie et il y a même séjourné huit ans. Déjà se montre l'originalité de son tempérament ; ce sont les Vénitiens, les grands maîtres de la couleur, qu'il étudie de préférence. De retour à Anvers (1608), nommé peintre des archiducs, il se fixe définitivement dans son pays. Ainsi commence cette triomphante carrière pleine d'œuvres, pleine aussi de succès et d'honneurs, qui se prolonge pendant plus de trente années. Entouré d'admirations, riche, heureux, vivant en prince, Rubens joue même un rôle politique ; Philippe IV le charge d'ambassades importantes, il est envoyé à Londres et négocie la paix entre l'Espagne et l'Angleterre (1630). Cependant il entend rester peintre avant tout, et, au milieu de cette existence en apparence si facile et si fastueuse, il multiplie sans relâche

1. Sur Rubens, outre les ouvrages cités, voir les articles de M. P. Mantz. *Gazette des Beaux-Arts*, 1881 et années suivantes.

les grandes œuvres. On compte de lui plus de 2,000

FIG. 88. — RUBENS. — LE SERPENT D'AIRAIN. — (Musée du Prado. — Madrid.)

tableaux (il est vrai qu'il s'aida souvent de collaborateurs). Il semble qu'il produise naturellement, par la libre expansion du génie. « Il créait comme un arbre

produit ses fruits, sans plus de malaise ni d'effort. »
(Fromentin.) Et cependant tout ce qu'il fait est composé, d'une exécution à la fois simple et savante, audacieuse et sûre. Peinture religieuse : *Adoration des Mages, Pêche miraculeuse*, à Malines ; *Mise en croix, Descente de croix, Communion de saint François*, à Anvers ; allégories : *la Vie de Marie de Médicis* (vingt et un tableaux), au Louvre; sujets mythologiques : *Castor et Pollux enlevant les filles de Leucippe*, à Munich ; scènes populaires : *la Kermesse*, au Louvre ; portraits : *Chapeau de paille*, à la Galerie nationale de Londres ; *Portrait de sa femme Hélène Fourment*, à Vienne, plusieurs portraits au Louvre, etc.; il aborde tous les genres avec la même verve.

Il n'est pas facile d'analyser son talent. On voit bien qu'il lui a manqué le souci constant de la noblesse et de la délicatesse dans les conceptions et le style. Rubens est un Flamand qui aime les formes robustes et plantureuses; volontiers, dans ses grandes compositions, il empruntera ses types aux mariniers du port d'Anvers ou aux servantes d'auberge. Pourtant ce n'est point là son unique idéal; il a peint bien des figures chez qui la force et la fraîcheur n'excluent point la grâce, et souvent l'expression qu'il donne à ses personnages ne manque ni de sentiment ni de profondeur. Les belles œuvres religieuses de Rubens, si débordantes de vie, atteignent parfois à un haut degré de pathétique.

Il est grand coloriste, mais à sa façon, par la justesse naturelle du coup d'œil. Fromentin, qui l'a étudié en homme du métier, remarque la simplicité des moyens,

FIG. 89. — RUBENS. — HÉLÈNE FOURMENT, FEMME DE RUBENS, ET SON FILS. — (Musée de Munich.)

le peu de couleurs qu'il emploie pour obtenir les effets

les plus puissants. L'ampleur et la richesse de ses compositions n'étonnent pas moins. On peut y trouver souvent trop d'agitation, une trop grande dépense de muscles, de chairs luxuriantes, de mouvements violents; mais l'ensemble est toujours d'une grande allure.

L'École de Rubens. — Autour de Rubens se groupent de nombreux collaborateurs et disciples. Le plus illustre est Van Dyck (1599-1641)[1]. Au sortir de l'atelier du maître, il voyage en Italie (1621-1625) et devient grand portraitiste en étudiant Titien. Puis, après sept années passées en Flandre, il part pour l'Angleterre (1632) et s'y établit. Nommé par Charles Ier peintre ordinaire du roi et de la reine, il est l'artiste à la mode de la cour, et tout grand personnage tient à poser devant lui. Si dans ses œuvres on reconnaît l'élève de Rubens, cependant il n'a ni l'imagination ni la fougue du maître; il est plus froid, d'une distinction plus correcte. Il a excellé en deux genres, le tableau religieux (*la Vierge aux Donateurs*, Louvre; *Christ en croix*, à Anvers) et le portrait (*Charles Ier*, au Louvre; *les Enfants de Charles Ier*, à Berlin, etc.). Au contraire, Jordaens (1593-1678), ami de Rubens, lui ressemble par sa verve. Bien qu'il ait abordé les sujets sacrés et historiques, il est surtout à l'aise et bien lui-même quand il représente un intérieur flamand, et qu'il groupe autour d'une table grassement servie de braves gens d'humeur joyeuse et de vaillante santé. Le Louvre possède en ce genre : *le Roi boit, Concert de famille*.

Ces sujets, qui sentent le terroir, séduisent de

[1]. Guiffrey, *Van Dyck*, 1882.

plus en plus les artistes originaux. David Teniers (1610-1690) est le peintre de la vie flamande. Il se plaît

FIG. 90. — TENIERS. — KERMESSE FLAMANDE. — (Louvre.)

aux paysanneries, aux lourdes joies des kermesses flamandes, aux buveries et aux disputes de cabarets (plusieurs tableaux au Louvre, surtout l'*Enfant prodigue*).

Si les sujets ne sont point nobles, le style est plein d'esprit et de finesse, le coloris d'une délicatesse de tons exquise. Louis XIV méprisait ces personnages populaires, qu'il appelait les *magots* de Teniers; mais don Juan d'Autriche, gouverneur des Pays-Bas, lui demandait des leçons de peinture; la reine de Suède, Christine, lui envoyait son portrait; le roi d'Espagne, Philippe IV, faisait construire à l'Escurial une galerie destinée à ses tableaux.

Bien d'autres seraient encore à citer, Breughel de Velours, l'animalier Snyders, le peintre de fleurs Seghers, etc. Ceux-ci vivent en Flandre; d'autres suivent l'exemple de Van Dyck et s'établissent à l'étranger : le portraitiste François Pourbus le jeune est successivement en Italie et en France ; à la cour d'Anne d'Autriche et de Louis XIV travaillent Philippe de Champaigne, Van der Meulen. Pendant la plus grande partie du xvııe siècle, l'École flamande est en pleine floraison ; puis tout à coup elle sombre en même temps que faiblit la prospérité du pays. Dès la fin du siècle, la décadence est partout.

Caractères de l'art hollandais[1]. — L'École hollandaise se confond d'abord avec l'École flamande. Mais, au début du xvııe siècle, après de terribles luttes, le pays obtient la reconnaissance de son indépendance. Alors l'art se transforme, les grands peintres naissent à la fin du xvıe siècle ou au commencement du xvııe. Il semblerait que l'École hollandaise dût retracer les

1. Havard, *la Peinture hollandaise*. (*Bibliothèque d'enseignement des beaux-arts.*)

souvenirs des luttes nationales; mais, chose étrange! presque jamais elle ne reproduit un grand fait histo-

FIG. 91. — REMBRANDT. — SASKIA. — (Musée de Cassel.)

rique; familière et bourgeoise, elle se plaît surtout à la représentation de la vie de tous les jours, ou bien en-

core elle groupe dans des tableaux, qui sont comme des galeries de portraits, les magistrats des villes, les membres des confréries d'arquebusiers, des milices civiques. C'est que le protestantisme, qui triomphe en Hollande, modifie le grand art religieux, tandis que, d'autre part, les Hollandais, bien qu'ils aient fait preuve d'une énergie héroïque, sont avant tout gens paisibles et pratiques, attachés à leur ville, à leur maison, à leurs habitudes. Ils n'ont point l'imagination dramatique, et la vraie poésie pour eux est celle du foyer. Vivre entouré de nombreux enfants, réunir quelques amis, faire de la musique, fumer de longues pipes, vider quelques pots de bière ou de vin, assister aux fêtes populaires, tels sont pour eux les meilleurs plaisirs. Les peintres s'inspirèrent de ces goûts, et, comme on l'a fort bien dit, ils firent le portrait de la vie et de la nature hollandaises, avec une sincérité pleine de bonhomie et de charme.

Rembrandt[1]. — Tel est le caractère général de l'école, tel n'est pas pourtant celui du maître qui l'a surtout illustrée, de Rembrandt (1607-1669); au milieu de ceux qui l'entourent, il forme une exception par la puissance de son imagination. Sa vie est simple; elle se passe à Amsterdam, dans l'ombre de la vie domestique. Il collectionne les œuvres d'art, les bibelots; ruiné en 1656, il travaille sans relâche. Ses contemporains parlent peu de lui et ne paraissent pas le bien comprendre; c'est un rêveur absorbé dans ses pensées. Les livres saints surtout le préoccupent; il en tire de

1. Ém. Michel, *Rembrandt*, 1886.

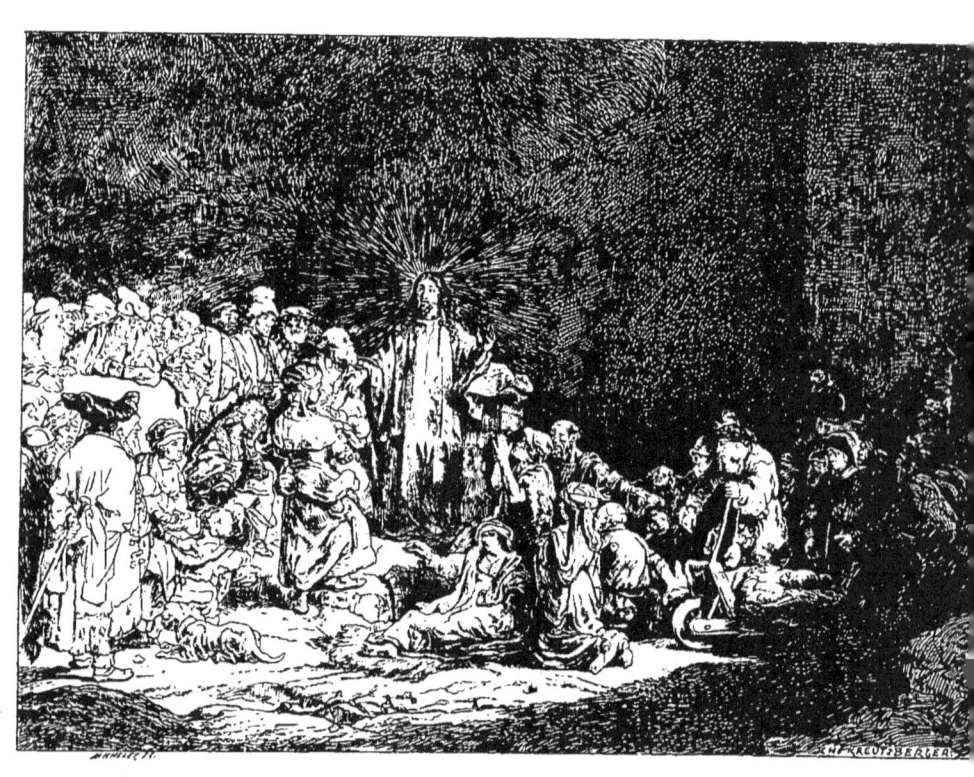

FIG. 92. — REMBRANDT. — JÉSUS-CHRIST GUÉRISSANT LES MALADES. — (Eau-forte.)

nombreux sujets, mais sans s'inquiéter des traditions, exprimant librement ses sentiments personnels. Aussi est-il peu de maîtres plus étranges et plus difficiles à bien saisir.

Peintre, il a laissé des tableaux fameux : *Leçon d'anatomie* (1632), à la Haye ; *Ronde de nuit* (1642), à Amsterdam ; les *Deux Philosophes* (1633), *Disciples d'Emmaüs* (1648), le *Samaritain* (1648), au Louvre, etc. Il a exécuté de nombreux portraits : portraits du *bourgmestre Six*, de sa *femme Saskia, les Syndics*, à Amsterdam ; plusieurs portraits de lui au Louvre, etc. Dans toutes ces œuvres il dégage avec force l'expression morale, le sentiment intime de chaque individu ; s'il s'agit d'une composition sacrée, il y introduit un élément de pathétique puissant et mystérieux. Mais comment le définir ? « Si l'on cherche son idéal dans le monde supérieur des formes, on s'aperçoit qu'il n'y a vu que des beautés morales et des laideurs physiques. Si l'on cherche ses points d'appui dans le monde réel, on découvre qu'il en exclut tout ce qui sert aux autres, qu'il le connaît aussi bien, ne le regarde qu'à peu près, et que, s'il l'adapte à ses besoins, il ne s'y conforme presque jamais. Cependant il est plus naturel que personne, tout en étant moins près de la nature, plus familier, tout en étant moins terre à terre, plus trivial et tout aussi noble, laid dans ses types, extraordinairement beau par le sens des physionomies. » (Fromentin.) De même il est coloriste, mais ce n'est ni à la manière des Vénitiens, ni à celle des Flamands. Son originalité est de faire vivre la lumière, d'en tirer les effets les plus surprenants par la façon dont il la

mêle ou l'oppose aux ombres. Rembrandt est le maître

FIG. 93. — FR. HALS.
PORTRAIT DE VAN HEYTHUIJSEN.

par excellence du clair-obscur et des grands contrastes. Tous ces caractères se retrouvent dans ses nom-

breuses estampes[1]. Il emploie l'eau-forte, c'est-à-dire le procédé qui permet l'exécution la plus rapide et qui en même temps exprime le mieux toutes les nuances et les richesses de la coloration, tous les jeux de la lumière. Tout ensemble dramatique et familier, qu'il traite les sujets saints, ou qu'il note les plus humbles aspects de la vie populaire, partout il montre une imagination et une habileté de main merveilleuses et il atteint, par les moyens les plus imprévus, à la poésie la plus haute. Parmi les belles estampes de Rembrandt, je citerai l'*Ecce Homo*, *le Christ guérissant les malades*, *la Résurrection de Lazare*, *les Pèlerins d'Emmaüs*, *le Docteur Faustus*, etc.

Portraitistes, peintres de genre, paysagistes. — En dehors de Rembrandt, les grands maîtres de l'école hollandaise sont des portraitistes, des peintres de genre, des paysagistes.

Frans Hals (1584-1666) apporte dans ses œuvres la même belle humeur que dans sa vie, il rend la physionomie de ses modèles avec beaucoup de précision, mais surtout de naturel et de largeur (*Portraits de Beresteyn*, récemment entrés au Louvre; *Officiers des archers de Saint-Georges, de Saint-Adrien*; *Régents et régentes de l'Hôpital*, à Haarlem, etc.). Van der Helst (1613-1670), célèbre aussi dans ce genre (*Banquet de la garde civique* à Amsterdam), est plus froid, moins bien doué du sentiment de la couleur.

Parmi les peintres de genre, Adrien Brauwer (1608-1641), qui, paraît-il, vécut en ivrogne, prend

1. Ch. Blanc, *Œuvre de Rembrandt*, Quantin, 1880.

FIG. 94. — BRAUWER. — LA RIXE. — (Musée de Munich).

ses modèles au cabaret et reproduit, sans les flatter, mais avec un singulier talent, des gueux grossiers qui boivent, jouent et se battent (*Intérieur de cabaret, le Fumeur,* au Louvre, galerie La Caze). Adrien van Ostade (1610-1685), honnête père de famille, ainsi que le montre un tableau du Louvre où il s'est peint avec sa femme et ses huit enfants, fréquente déjà une moins mauvaise compagnie : ses héros sont des paysans qui vident des brocs, qui dansent ; mais, s'ils manquent de distinction, au moins ont-ils l'air de braves gens (*Intérieur d'une chaumière; le Maître d'école,* au Louvre). Son frère Isaac a les mêmes goûts. Jean Steen, son élève, de spirituelle humeur, pénètre parfois dans la société bourgeoise (*Banquet, Danse de paysans,* au Louvre). Terburg (1608-1681) surtout est l'historiographe des mœurs de la bonne compagnie ; il excelle dans ce genre qu'on a appelé les *Conversations,* c'est-à-dire qu'il groupe deux ou trois personnages de belles manières et qu'il en tire un tableau : ici une femme et deux seigneurs font de la musique ; là un gentilhomme courtise une jeune dame. Le sujet n'est presque rien ; ce qu'il faut admirer, c'est la vérité naïve de ces scènes familières, la finesse du dessin et du coloris (*Militaire et jeune femme, Concert, Leçon de musique,* au Louvre). Metsu (*Marché aux légumes, Militaire recevant une jeune femme,* au Louvre), le minutieux Gérard Dov (*Femme hydropique, Cuisinière,* au Louvre), Van der Meer de Delft sont de la même école. Pierre de Hooch se plaît à représenter les logis bien propres et bien en ordre, et à introduire à travers les petits carreaux des fenêtres un rayon de lumière (*Intérieur de maison,* au Louvre).

A première vue, la Hollande paraît un pays plat, monotone, sans grande poésie : une école de paysagistes s'y est pourtant développée. A force d'observer avec simplicité et franchise les aspects du sol, les jeux changeants de la lumière, les artistes ont atteint à une sincérité d'expression, à une diversité d'effets, qu'on ne retrouve nulle part à ce point. De tous, Jacques Ruysdael (vers 1625-1682) est celui dont les œuvres ont le plus de grandeur et de style (plusieurs tableaux au Louvre et surtout *le Buisson*). Volontiers il cherche les sites d'un caractère mélancolique, les cieux chargés de nuages. Hobbema, plus gai, préfère des fermes pittoresques au milieu des grands arbres, des moulins au bord de l'eau (*le Moulin*, au Louvre). Paul Potter (1625-1654) peint les troupeaux, les vaches surtout, errant dans les vastes prairies (*Prairie, Chevaux à la porte d'une chaumière*, au Louvre). Albert Cuyp (1620-1691) se plaît aussi à reproduire les pâturages, les lentes rivières et les canaux de sa patrie. Presque tous cèdent à l'attrait des spectacles de la mer et il s'en trouve, comme les Van de Velde et Backhuysen, qui en tirent presque tous leurs sujets.

Ce ne sont là que les plus illustres. L'école hollandaise, au XVII^e siècle, abonde en artistes de talent. Aussi sa subite décadence au XVIII^e siècle excite l'étonnement : le goût de l'observation, la verve, les qualités du coloris, tout s'efface. L'influence française envahit la Hollande, mais sous la forme la moins heureuse ; aux scènes familières se substituent de grandes machines mythologiques, froides et maniérées.

L'école anglaise[1]. — Voisine de la Flandre et de la Hollande, l'Angleterre pendant longtemps n'a pas eu d'école vraiment nationale ; au XVIIIe siècle seulement,

FIG. 95. — JEAN STEEN. — CONCERT.

les artistes anglais prennent une physionomie bien personnelle. Dans le portrait excellent Joshua Reynolds (1723-1792), Gainsborough (1727-1788), l'un plus

[1]. Chesneau, *la Peinture anglaise*. (*Bibliothèque d'enseignement des beaux-arts.*)

savant et nourri de l'étude des maîtres, l'autre plus

FIG. 96. — RUYSDAEL. — LE CHATEAU.

naturel et plus gracieux. Lawrence (1769-1830) plaît par
l'élégance de ses figures. William Hogarth (1697-1764)

fronde les mœurs anglaises avec un esprit d'observation implacable (son œuvre la plus célèbre est le *Mariage à la mode,* suite de six tableaux, à la National Gallery, de Londres); mais les qualités essentielles du peintre, la couleur surtout, lui manquent.

L'Italie : le style baroque; l'école de Bologne; les réalistes. — En Italie, la décadence est partout. L'architecture veut être grandiose et n'est le plus souvent qu'emphatique. Les édifices aux lignes tourmentées, à l'ornementation extravagante, appartiennent au style dit *baroque,* dont la déplorable influence se répand alors dans toute l'Europe, en partie grâce aux Jésuites. L'architecte le plus célèbre de cette époque, Bernini (1598-1680), est en même temps sculpteur. Doué d'une étonnante facilité et d'un certain sentiment décoratif, il a exécuté une foule de statues dont les contorsions, les gestes déclamatoires, les draperies flottant à tout vent choquent souvent la raison et le goût. Pourtant on l'admirait beucoup, on l'appelait même en France, à la cour de Louis XIV, où, il est vrai, il n'eut point grand succès[1].

En peinture, bien des artistes du XVIIe siècle ont été longtemps considérés comme des maîtres de premier ordre. On en est revenu, sans toutefois méconnaître leur valeur relative. Deux grands partis dominent alors : les éclectiques veulent s'assimiler et combiner les qualités des grands maîtres du XVIe siècle; les naturalistes prétendent ne s'inspirer que de la réalité. L'École bolonaise[2], fondée par Louis Carrache (1555-

1. *Le Voyage du cavalier Bernin en France, Gazette des Beaux-Arts;* 2me période, t. XV et suiv.

2. *Histoire des peintres, École bolonaise,* 1879.

1619), est le centre de l'éclectisme. Annibal Carrache

FIG. 97. — GAINSBOROUGH. — PORTRAIT DE MRS SIDDONS.

(1560-1609) en est le meilleur représentant; il est surtout connu par sa décoration mythologique du palais

Farnèse à Rome. Guido Reni (1575-1642) poursuit l'élégance, mais est souvent fade (*l'Aurore,* plafond, au palais Rospigliosi, à Rome). Le Dominiquin (1581-1641), plus original et plus fort, ne manque ni d'élévation ni de sentiment, ainsi que le prouvent son tableau de la *Communion de saint Jérôme* au Vatican et ses fresques dans diverses églises de Rome et des environs. L'Albane (1578-1660) cherche la grâce, les sujets aimables qu'il emprunte surtout à la mythologie : souvent, au milieu de paysages frais et ombreux il place des figures nues de petites proportions, taches blanches qui s'enlèvent sur un fond plus sombre (*Toilette de Vénus, Vénus et Vulcain, Amours désarmés*, au Louvre). L'influence de l'École bolonaise s'étend à toute l'Italie. Dans l'autre camp, à la tête des naturalistes, est Michel-Ange de Caravage (1569-1609), violent et brutal dans ses œuvres comme dans sa vie. Si même il traite des sujets religieux (*Mort de la Vierge,* au Louvre), il donne à ses figures un caractère trivial ; mais il préfère peindre des vagabonds et des aventuriers ; son coloris affecte les tons sombres et noirs. Son influence est surtout puissante à Rome et à Naples ; le naturalisme fait même des recrues dans l'École bolonaise comme Guerchin (1590-1666). Entre les deux partis la lutte est ardente : le pauvre Dominiquin, persécuté toute sa vie, fut peut-être empoisonné par ses rivaux à Naples. Plus tard, le Napolitain Salvator Rosa (1615-1673) compose des paysages pittoresques et sauvages où il introduit des brigands, des soldats, parfois de furieuses mêlées (*Bataille, Paysage des Abruzzes,* au Louvre). Il est inutile d'insister ici sur cette décadence qui, par les

Pierre de Cortone, les Luca Giordano, les Lanfranc, conduit aux Carlo Dolci et aux Maratta ? Ces peintres ont souvent la main adroite ; mais leurs œuvres sont, ou d'une emphase excessive, ou surtout d'une écœurante fadeur.

A Venise cependant, au xviii^e siècle, quelques artistes encore doivent être signalés. Canaletto (1697-1768) et son élève Guardi sont comme les portraitistes de leur ville : ils en reproduisent les canaux, les palais, les églises, tous les aspects si divers avec autant de fidélité que de finesse. Jean-Baptiste Tiepolo (1697-1770) reprend la tradition des grandes décorations chères à l'École vénitienne et il y montre beaucoup de verve et d'habileté (nombreuses décorations à Venise et à Madrid, où il fut appelé)[1].

L'Espagne. — En Espagne, par un contraste qui d'abord surprend, c'est au xvii^e siècle, alors que décroissent la gloire et la prospérité du pays, qu'apparaît une école de peinture originale[2]. Elle se développe grâce à la protection de rois qui s'intéressent aux arts, et de l'Église catholique désormais toute-puissante.

Au xvi^e siècle, l'influence italienne avait régné en Espagne ; ce sont surtout des artistes italiens qu'on trouve à la cour de Charles-Quint et de Philippe II ; ils y donnent le ton aux peintres indigènes. Peu à peu se forme l'école nationale dont Séville est le centre ; hardi, emporté, Herrera le Vieux (1576-1656) contri-

1. Sur Tiepolo, v. aussi l'*Art*, 1876, t. IV.
2. *Histoire des peintres, École espagnole*, et les études récentes de M. P. Lefort dans la *Gazette des Beaux-Arts* (1875 et années suiv.) sur Velazquez, Murillo et ses élèves, Goya.

bue à l'affranchir de l'esprit d'imitation. De son atelier sort le maître espagnol par excellence, Velazquez (1599-1660). La plus grande partie de son existence s'est passée à la cour de Philippe IV dont il a été l'artiste favori. Il a connu Rubens, deux fois il a visité l'Italie

FIG. 98. — VELAZQUEZ. — LES BUVEURS. — (Musée de Madrid.)

cependant sa personnalité n'a pas été entamée. Observateur patient et consciencieux de la nature, il l'interprète tout à la fois avec sincérité et finesse; admirable coloriste, il place ses personnages dans une lumière claire et vraie; mais il ne s'attache pas moins au caractère, à l'expression, au mouvement des figures. De là le mérite de ses portraits (*l'Infante Marguerite, Réunion de gentilshommes*, au Louvre; *Innocent, X* au palais Doria, Rome; *Philippe IV, duc d'Olivarès*, etc.,

FIG. 99. — MURILLO. — CONCEPTION DE LA VIERGE. — (Louvre.)

à Madrid); il s'entend aussi aux compositions historiques (*Reddition de Bréda*, à Madrid, son chef-d'œuvre), religieuses, mythologiques; et, s'il aborde les sujets de genre, il rend avec une force singulière les types populaires (*l'Aguador de Séville, les Buveurs, les Fileuses*).

Velazquez est toujours calme, clair, bien équilibré. On n'en saurait dire autant de tous les peintres espagnols. Murillo (1618-1682) présente d'étranges contrastes : tantôt il cherche à donner aux vierges, aux séraphins, une expression suave, parfois un peu fade (*Conception de la Vierge, Cuisine des anges*, au Louvre); tantôt réaliste implacable, il se plaît à exhiber des mendiants et des déguenillés (*le Jeune mendiant*, au Louvre). Peintre religieux, il est bien éloigné de l'idéal chrétien des anciens maîtres; son catholicisme, tout ensemble mystique et sensuel, convient à la patrie de sainte Thérèse. Zurbaran (1598-1662) peint les moines et leur ascétisme d'un style vigoureux. Ribera (1593-1656), dont la vie se passe à Naples, y devient l'élève de Michel-Ange de Caravage. Dans ses tableaux poussés au noir, il aime à reproduire les sujets les plus sombres, des scènes de martyre et de supplices.

Après eux l'École s'affaiblit. A la fin du siècle suivant, elle produit encore un artiste d'une originalité étrange, Goya (1746-1828). Il excelle surtout dans des compositions où la fantaisie la plus bizarre se mêle à la réalité, mais il n'est guère de genre qu'il n'aborde. Sa peinture est vivante et colorée, et ces qualités se retrouvent dans ses eaux-fortes d'une exécution si hardie (*les Caprices, les Malheurs de la guerre*).

CHAPITRE II

L'ART FRANÇAIS AU XVIIe SIÈCLE[1]

Caractères généraux. — Le XVIIe siècle, considéré dans son ensemble, est pour la France une période de grandeur. Dès le début, Henri IV et Sully travaillent à ramener le calme, à développer la richesse au dedans, tandis qu'au dehors ils inaugurent la politique que suivront avec succès Richelieu et Mazarin. Après les traités de Westphalie et des Pyrénées, la prépondérance de la France en Europe est établie. Le règne de Louis XIV s'ouvre avec tout l'éclat de la gloire : aux victoires de Turenne et de Condé répondent à l'intérieur les réformes de Colbert; la cour de France est l'expression la plus parfaite de la politesse et du bon ton; la littérature française est l'émule de celles de la Grèce et de Rome. Cependant la fin du règne est triste, des guerres inutiles et malheureuses ruinent le pays, des persécutions religieuses le troublent, déjà agissent avec force tous les vices de la monarchie absolue.

Au XVIIe siècle, arts et lettres se développent en grande partie sous la protection des rois et de leurs ministres. Henri IV, Marie de Médicis, Richelieu,

1. Pour le XVIIe et le XVIIIe siècle, nombreux documents dans les *Archives de l'art français* (ancienne et nouvelle série), dans l'*Abecedario* de Mariette, qui y a été édité, dans Jal, *Dictionnaire critique de biographie et d'histoire*, 1864, etc. Lacroix, XVIIe siècle, *Lettres, Sciences et Arts*, 1882; voir le plaidoyer éloquent, parfois excessif, de Cousin, dans *le Vrai, le Beau et le Bien*.

Louis XIII, Anne d'Autriche, Mazarin, le surintendant Fouquet[1], Louis XIV, Colbert, tous ont multiplié les constructions, encouragé les artistes. De là, dans les œuvres de ce temps, comme un caractère officiel : sous Louis XIV surtout, les artistes de la cour sont soumis à la discipline. Colbert leur donne pour chef le peintre Charles Le Brun ; architectes, peintres, sculpteurs, graveurs, orfèvres, ébénistes, etc., travaillent sous sa direction, souvent d'après ses dessins[2]. On peut critiquer cette organisation étroite : de là cependant sortit un ensemble d'œuvres remarquables et qui témoignent d'une grande unité. On conçoit que des artistes de moyenne valeur, ainsi conduits, aient pu arriver à de meilleurs résultats que livrés à eux-mêmes ; mais ceux qui étaient doués d'une personnalité plus robuste devaient répugner à entrer dans ce régiment royal et plusieurs ont vécu en dehors de la cour.

Dans tous les arts et dans presque toutes les œuvres, le xviie siècle se reconnaît aux mêmes traits. On recherche ordinairement un style grave, noble, majestueux; partout domine cet esprit d'ordre et de règle, qu'on appelle l'esprit classique. Dans un édifice de Mansart, un tableau de Poussin, se montrent la même grandeur et la même régularité que dans une tragédie de Corneille ou de Racine, la même correction que dans un poème de Boileau. Mais ces caractères, en sculpture ou en peinture aussi bien qu'en littérature, n'excluent ni l'originalité ni le sentiment et, à mesure

1. Bonnaffé, *Notes sur les collections des Richelieu, Gaz. des Beaux-Arts*, 1882; *le Surintendant Fouquet*, 1882.
2. Genevay, *le Style Louis XIV; Charles Le Brun*, 1886.

qu'on étudie mieux l'art du xviie siècle, on s'aperçoit qu'il n'est nécessairement ni froid ni guindé.

Recherche-t-on ses origines? Il se sépare du passé de la France, il en méconnaît injustement la valeur; toutes ses admirations vont à l'antiquité et à l'Italie. Ces tendances, qui se sont progressivement développées au xvie siècle, triomphent sans réserve. Un séjour au delà des Alpes est pour tout jeune artiste une règle presque absolue. En 1666, Louis XIV fonde l'académie de France à Rome[1]. Désormais les jeunes gens jugés dignes de cette faveur sont pendant plusieurs années entretenus à Rome aux frais du roi. A d'autres un séjour en Italie ne suffit pas, ils y passent leur vie en compagnie des antiques et des œuvres des maîtres du xvie et du xviie siècle. Pourtant tous n'entendent point par là abdiquer leur personnalité et souvent ceux qui montrent le plus d'originalité sont aussi ceux qui ont le plus longtemps vécu en dehors de France. Ils ont emporté certaines qualités nationales qu'ils ne perdent point, le goût, la mesure, l'amour de ce qui est clair et bien ordonné, ils les conservent au milieu de la décadence italienne: Poussin, Claude Lorrain ont beau se fixer à Rome, par les meilleurs côtés de leur génie ils restent Français et sont fort supérieurs à tous les Italiens qui les entourent. Puget, qui procède de Bernin, a bien plus de force et d'expression que son modèle.

Architecture. — Pendant la première partie du siècle, sous Henri IV et Louis XIII, les châteaux conservent encore une physionomie toute française. Cer-

1. Lecoy de La Marche, *l'Académie de France à Rome*, 1874.

taines traditions du siècle précédent s'y maintiennent, en même temps que, par l'emploi alterné de la pierre et de la brique, on en varie élégamment l'aspect. Cette disposition se retrouve dans les maisons des villes, et à Paris, la place Royale (place des Vosges) en offre d'heureux exemples. Mais, dans les édifices publics, on abandonne de plus en plus l'architecture nationale pour les modèles antiques et italiens; nos artistes se distinguent seulement par plus de bon sens, ils n'admettent pas toutes les extravagances du style *baroque* qui, de l'Italie, se répandait alors dans toute l'Europe; s'ils recherchent ce qui est grandiose, ils tiennent aux ordonnances nettes et dont les lignes principales sont bien accusées; leur goût, en un mot, est plus sévère et plus sobre. Henri IV fait continuer les travaux du Louvre, des Tuileries, de Fontainebleau, de Saint-Germain en Laye. Salomon de Brosse, architecte de Marie de Médicis, construit le palais du Luxembourg, le portail de l'église Saint-Gervais. Sous Louis XIII, Lemercier travaille au Louvre, y élève l'aile occidentale, une partie de l'aile septentrionale et le pavillon de l'Horloge; Richelieu le charge de bâtir la Sorbonne et le palais Cardinal, depuis Palais-Royal (presque rien n'y a survécu de l'édifice de Lemercier). De 1639 à 1654, il est le premier architecte du roi. Levau qui lui succède, de 1654 à 1670, continue les travaux du Louvre, des Tuileries, commence le collège des Quatre-Nations (maintenant l'Institut), l'église Saint-Sulpice.

Sous Louis XIV[1], la tendance aux ordonnances fas-

1. Guiffrey, *Comptes des bâtiments du roi*, t. Ier, Colbert, dans la *Collection des documents inédits pour l'histoire de France*, 1881.

tueuses, aux vastes proportions, s'accuse de plus en plus.

FIG. 100. — HÔTEL DES INVALIDES.

Parmi les grandes œuvres architecturales du règne, la colonnade du Louvre est une des plus célèbres. Il

s'agissait d'élever les façades extérieures à l'est et au sud. Entre les divers plans proposés, Colbert préférait celui de Claude Perrault, de médecin devenu architecte. Cependant on s'adressa d'abord à l'Italien Bernin, mais son projet déplut, sa vanité le rendit insupportable; en 1665, Claude Perrault obtint la direction des travaux; en 1680, la façade était terminée. Admirateur de Vitruve qu'il a traduit, Perrault adopte les ordres antiques; mais il accouple deux par deux les colonnes sur un soubassement très élevé. Son œuvre n'est qu'une compilation, qui ne s'accorde pas avec le reste de l'édifice, mais d'une allure grandiose. A Paris encore s'élève l'Hôtel des Invalides, commencé en 1671 par Libéral Bruand, le plus original peut-être des architectes de ce temps. Blondel dresse l'arc triomphal de la Porte Saint-Denis; Bullet, son élève, celui de la Porte Saint-Martin.

Jules Hardouin Mansart (1646-1708) est l'architecte préféré de Louis XIV, et il a eu la plus grande part à la construction de ce château de Versailles dont Louis XIV fit le sanctuaire même de la royauté[1]. Dans la disposition du palais tout fut sacrifié à l'apparence; les appartements étaient incommodes. Saint-Simon a vivement attaqué l'œuvre de Mansart. « On croit voir un palais qui a été brûlé, où le dernier étage et les toits manquent encore. La chapelle, qui l'écrase, parce que Mansart voulut entraîner à élever le tout d'un étage, a de partout la triste représentation d'un triste catafalque... On ne finirait point sur les défauts monstrueux d'un

1. Dussieux, *le Château de Versailles*, 1881.

palais si immense et si immensément cher. » Ces critiques ne sont point sans quelque raison : le palais de Versailles, malgré ses vastes dimensions, est mal conçu, froid et sans originalité à l'extérieur. Aux constructions de Mansart beaucoup préféreront les jardins de Le Nôtre qui, dans cet art de la disposition des parcs, a exécuté de véritables chefs-d'œuvre. Quant à Mansart, l'Hôtel des Invalides, qu'il continue après Libéral Bruand, lui fait plus d'honneur que Versailles.

Dans la construction des églises se retrouvent les mêmes traits que dans l'architecture civile. C'est de la part des artistes un parti pris bien arrêté de ne rien paraître emprunter aux vieilles écoles françaises; ainsi à l'intérieur ils modifient l'aspect des voûtes, à l'extérieur ils substituent aux arcs-boutants d'immenses volutes renversées ou ailerons, de l'aspect le plus disgracieux. On ne voit partout qu'ordres, entablements, corniches, etc. Tout en tenant compte à nos architectes du XVIIe siècle de leurs qualités, on ne saurait trop regretter qu'ils se soient engagés à ce point dans la voie de l'imitation.

La peinture[1] : *les peintres de la première moitié du siècle; la colonie française de Rome.* — Au commencement du XVIIe siècle, l'École française semble d'abord bien médiocre; Michel Fréminet, le peintre en titre d'Henri IV, fait du mauvais Michel-Ange; après

1. Félibien, *Entretiens sur les vies et les ouvrages des plus excellents peintres anciens et modernes*, 1685; D'Argenville, *Abrégé de la vie des plus fameux peintres*, 1762; *Histoire des peintres*, École française; Berger, *Histoire de l'École française de peinture au XVIIe siècle*, 1879.

lui, Simon Vouet (1590-1649), premier peintre de Louis XIII, Français de naissance, est tout Italien d'éducation. Talent facile, mais sans grande personnalité, il eut à la cour une vogue extraordinaire et vit se presser autour de lui des élèves qui devaient lui être bien supérieurs, tels que Le Sueur, Le Brun, Mignard.

Dès cette époque cependant, et pour la cour même, travaillent des artistes chez qui l'étude des anciens maîtres n'a point étouffé l'originalité. Né à Bruxelles, Ph. de Champaigne (1602-1674) s'est de bonne heure établi en France et nous appartient. Il a été le peintre préféré de Marie de Médicis et de Richelieu. Ami des célèbres jansénistes de Port-Royal, il partage leurs doctrines sévères. Son talent comme son caractère est honnête et digne, ennemi de toute emphase et de tout clinquant; ses œuvres, peu brillantes d'aspect, frappent par leur expression morale. Dans son *Portrait de Richelieu* (Louvre), l'attention est saisie par cette tête maigre et fine, fatiguée par la pensée, dont les traits annoncent une volonté froide et ferme : l'œuvre du grand ministre revit dans sa physionomie. Les tableaux du Louvre où il a représenté les solitaires de Port-Royal ne sont pas moins admirables par le sentiment de foi calme et sévère qu'il a donné aux figures.

Eustache Le Sueur (1617-1655)[1] est une nature plus douce et plus aimable, un talent plus souple et plus riche. Mort encore jeune, en plein épanouissement, il

1. Vitet, *Essais sur l'histoire de l'art*, t. III; Dussieux, *Nouvelles recherches sur la vie et les ouvrages de Le Sueur*, 1852.

inspire par là même une sympathie mélancolique qui a donné naissance à une légende : la douleur qu'il avait éprouvée à la mort de sa femme l'aurait fait entrer aux

FIG. 101. — LE SUEUR. — MUSES. — (Louvre.)

Chartreux et il y serait mort; mais les documents ont détruit ce roman poétique. Le Sueur est tout entier dans deux séries d'œuvres bien distinctes. L'une comprend les 22 tableaux relatifs à la vie de saint Bruno (Louvre) qui lui furent commandés par les Chartreux de Paris. Toutes les compositions en sont belles, quelques-unes

sont de véritables chefs-d'œuvre. Le Sueur y a poussé au plus haut degré l'art de varier, selon la condition et l'âge des personnages, l'expression des sentiments produits par un même événement. A l'hôtel Lambert, qu'il avait été chargé de décorer, il s'était inspiré de la mythologie antique, et il avait traité l'histoire de l'Amour, sachant se montrer gracieux et suave sans être efféminé ni maniéré. Dans cette décoration, les plus beaux tableaux représentent les *Muses* (au Louvre) ; au milieu de poétiques paysages elles se groupent dans des compositions d'une harmonie parfaite.

Le Sueur n'a jamais vu l'Italie, Nicolas Poussin (1594-1665) y a vécu[1]. Né aux Andelys, après une jeunesse pleine d'épreuves, il est à Rome dès 1624, admirant l'antiquité et les grands maîtres du xvie siècle. Ses compositions historiques, sévères et fortes, attirent sur lui l'attention ; sa réputation s'étend ; en 1639, à force d'instances, Louis XIII et Richelieu le décident à revenir en France, l'établissent au Louvre et l'opposent à Simon Vouet. Mais son caractère ne saurait s'accommoder des intrigues de cour ; dès 1642, il est de retour à Rome et désormais n'en sort plus. Sa vie est calme ; par l'élévation comme par la douceur de son caractère, il s'attire le respect et l'amitié de tous. Poussin est avant tout un penseur et la raison domine dans ses œuvres. Ses compositions, celles surtout qu'il emprunte aux livres saints, sont pleines à la fois de simplicité et de grandeur (voir notamment au Louvre : *Éliézer et Rébecca, Moïse sauvé des eaux, Manne au désert,*

1. Bouchitté, *Nicolas Poussin*, 1858.

FIG. 102. — POUSSIN. — MOÏSE SAUVÉ DES EAUX. — (Louvre.)

le Déluge, etc.). Mais à ces fortes qualités se joint souvent la recherche de l'élégance et de la grâce, encore que toujours digne et grave. *L'Arcadie* (Louvre), où dans un beau paysage il groupe autour d'une tombe trois pâtres et une jeune fille qui en déchiffrent l'inscription, est une idylle toute pénétrée de poésie. Il comprend la nature, il en dégage pour ainsi dire l'expression morale dans ses paysages historiques. (*Diogène*, au Louvre.)

Poussin, Le Sueur, avec des traits différents, l'un plus tendre, l'autre plus viril, sont des âmes de même famille; aussi a-t-on supposé entre eux des relations qui peut-être n'ont pas existé. Au point de vue de la composition, de l'invention, de l'expression, ils peuvent compter parmi les plus grands maîtres; mais leur coloris est souvent faible et terne, comme celui de la plupart des peintres français de ce temps. Aussi au Louvre leurs tableaux ne séduisent point d'abord l'œil, quand on sort des salles où brillent les grands maîtres italiens et flamands; mais, à mesure qu'on les regarde avec plus d'attention, on est gagné par leur sincérité et leur élévation et ils inspirent peu à peu un attachement profond et respectueux.

A Rome, autour de Poussin, se groupaient des artistes qui souvent subirent l'autorité de son caractère et de son talent, Gaspard Dughet, son beau-frère, Jacques Stella, qui revint en France en 1634 et devint un des peintres de Louis XIII. Valentin, au contraire (1600-1634), adopte le style de Michel-Ange de Caravage, prend pour modèles les types populaires les moins nobles, les joueurs et les ivrognes, prodigue le noir

dans ses tableaux sous prétexte d'énergie (*Concerts*,

FIG. 103. — POUSSIN. — L'ARCADIE. — (Louvre.)

Jugement de Salomon, au Louvre). Dans cette colonie française, le plus illustre après Poussin est Claude Gellée, dit Claude Lorrain (1600-1682). Établi

de bonne heure à Rome, il y a passé sa vie, multipliant soit les simples pastorales, soit les paysages héroïques où, dans des sites parsemés d'édifices et de ruines, il introduit les personnages célèbres de l'antiquité (plusieurs tableaux au Louvre et notamment *Débarquement de Cléopâtre, Vue d'un port au soleil levant, Vue d'un port au soleil couchant*). Claude Lorrain est le peintre de la lumière telle qu'elle éclate dans les pays du midi, chaude, dorée, toujours riche en effets puissants. Il la connaît sous tous ses aspects, il en a noté toutes les nuances depuis les lueurs de l'aube jusqu'aux splendeurs du soleil couchant. S'il laisse le pinceau pour l'eau-forte ou la plume, il ne s'y montre ni moins coloré ni moins habile; ses estampes, son livre d'esquisses, le fameux *Liber veritatis* (aujourd'hui au duc de Devonshire), l'attestent[1].

Les peintres de la cour de Louis XIV. — Poussin, Claude Lorrain se sont fixés à Rome; d'autres y sont venus, mais sont rentrés en France, attirés par l'éclat de la cour. Charles Le Brun (1619-1690) a été le camarade de Le Sueur chez Simon Vouet, et Poussin l'a initié à la connaissance de l'antique, lors du séjour qu'il fit à Rome de 1642 à 1646. Il n'a ni leur force de conception ni leur sensibilité; mais actif, doué d'un esprit bien équilibré et d'une grande facilité d'invention, il possède toutes les qualités nécessaires au rôle que son ambition veut jouer. Rentré en France, c'est lui qui, en 1648, obtient la constitution de l'Académie royale de peinture et de sculpture, destinée à grouper les maîtres

1. Mme Pattison, *Claude Lorrain, sa vie et ses œuvres*, 1883.

et à assurer leur unité de direction sur les jeunes ar-

FIG. 104. — CLAUDE LORRAIN. — SOLEIL LEVANT.

tistes. Dès le début il en fut le chef véritable, il en de-

vint plus tard le directeur à vie[1]. Nommé premier peintre de Louis XIV (1662), il apparaît dès lors comme le vice-roi des beaux-arts. Ses plus importantes compositions sont, dans toute l'acception du mot, de grandes machines décoratives ; mais l'allure, quoique théâtrale, en est souvent superbe. A Versailles, dans la décoration de la grande galerie, où il a retracé l'histoire de Louis XIV, au Louvre, dans la galerie d'Apollon qu'il ne put achever, malgré les collaborateurs dont il s'entoura, il a prodigué sans réserve tout le faste qui devait plaire au roi.

Parmi les peintres qui travaillent sous sa direction, un des plus originaux est le Flamand Van der Meulen (1630-1690). Ses tableaux des batailles et des sièges de Louis XIV, habilement composés, servent d'illustration à toute une partie des événements du règne (musées du Louvre, de Versailles). Rigaud (1659-1743), Largillière (1656-1746), protégés de Le Brun, sont les portraitistes en vogue à la cour. Le premier excelle à saisir la ressemblance, à composer un portrait, attentif non seulement à la figure, mais aux fonds, aux draperies, aux accessoires : personnages politiques, artistes, littérateurs ont posé devant lui, et ses portraits forment comme une galerie des grands hommes du temps.

Si puissant qu'ait été Le Brun, il trouva un rival acharné dans Mignard (1610-1695), comme lui élève de Simon Vouet. Après un long séjour en Italie (1636-1657), Mignard, lorsqu'il revint en France, avait acquis

1. *Mémoires inédits sur la vie et les ouvrages des membres de l'Académie royale de peinture et de sculpture*, 1854. — Une Académie d'architecture fut établie en 1671.

FIG. 105. — LE BRUN. — ENTRÉE D'ALEXANDRE A BABYLONE. — (Louvre.)

une grande réputation. Il n'avait pourtant qu'un talent facile et superficiel; mais son habileté d'exécution, la grâce apprêtée de ses figures et de ses draperies lui attiraient la faveur. Chargé en 1663 de décorer la coupole du Val-de-Grâce, il y groupa 200 figures de dimensions colossales dans une composition qui représente le Paradis. Furieux des succès de Le Brun, il intrigua contre lui avec tant de vivacité que Colbert en vint à le menacer d'exil; ce ne fut qu'à la mort de son rival qu'il put être nommé premier peintre du roi. Parmi ses œuvres, les portraits méritent surtout l'attention.

Au-dessous de ces artistes, bien d'autres feraient bonne figure dans un tableau plus complet du XVIIe siècle : peintres d'histoire comme La Hire, Sébastien Bourdon, les Coypel, La Fosse, Jouvenet; peintres de batailles comme Parrocel, le Bourguignon; peintres de genre comme les Le Nain; peintres de fleurs comme Monnoyer, ornemanistes comme Bérain et Lemoine.

La gravure[1]. — Par une heureuse fortune, à côté de l'école de peinture, se développe une admirable école de gravure. Jusqu'alors la gravure française n'avait point offert une physionomie bien originale. Jacques Callot (1592-1635) la transforme[2]. Indépendant et fantasque, dès douze ans il quitte la Lorraine, gagne l'Italie en compagnie de bohémiens. Ramené au logis paternel, il s'enfuit de nouveau, puis obtient enfin de suivre ses goûts. Il passe douze ans en Italie et ne revient en France qu'en 1621. Callot a débuté par la gravure au burin, mais la lenteur de ce travail gênait

1. Duplessis, *Histoire de la gravure en France*.
2. Marius Vachon, *J. Callot*, 1886.

FIG. 106. — CALLOT. — BOHÉMIENS EN VOYAGE. — (Eau-forte.)

son esprit fécond et sa main alerte, bientôt il n'emploie plus que l'eau-forte. Il faut l'étudier dans les compositions où son imagination bizarre se donne libre carrière *(Tentation de saint Antoine)*, et surtout dans ces recueils où il fait défiler sous nos yeux les bohémiens, les gueux, les soudards dont il a étudié les mœurs avec tant de force d'observation et tant d'esprit *(les Bossus, la Foire de Florence, les Gueux, les Misères de la guerre,* etc.). Abraham Bosse reproduit fidèlement les types et les costumes du temps. Puis viennent les interprètes des œuvres de la peinture : Jean Pesne, Claudia Stella s'attachent à celles de Poussin; sous la direction de Le Brun, travaillent Sébastien Le Clerc, Édelinck, Robert Nanteuil, Gérard Audran (1640-1703). Celui-ci est de tous le plus admirable par la précision du dessin, la science de l'effet juste. Dans ses estampes des *Batailles d'Alexandre,* d'après Le Brun, il surpasse les modèles qu'il était chargé de reproduire, et, par sa merveilleuse répartition des lumières et des ombres, il atteint une puissance de coloration inconnue au peintre. Nanteuil et Édelinck excellent dans le portrait par leurs qualités de vérité et de finesse.

La sculpture. — Dans la première moitié du siècle, Guillain, Sarazin, les Anguier, alors les maîtres les plus en renom, vont étudier à Rome. Pourtant ils n'abandonnent point la tradition française, et leurs œuvres, par la largeur du style, ont un caractère bien personnel (voy. les œuvres réunies dans la *salle des Anguier* au Louvre). La plupart des sculpteurs que Le Brun enrégimente plus tard au service de Louis XIV, Lerambert, Coysevox, Girardon, etc., relèvent de leur

enseignement. Tous ont des qualités communes : tandis que la sculpture italienne, avec le Bernin, devient de plus en plus déclamatoire et tourmentée, eux font preuve de plus de sobriété et de goût, et ils évitent mieux le

FIG. 107. — GIRARDON. — APOLLON CHEZ THÉTIS. — (Versailles.)

désordre des lignes. Girardon (1628-1715), un des lieutenants préférés de Le Brun, manque de personnalité et d'audace ; mais ses œuvres sont correctes, bien conçues et d'un effet décoratif (*Apollon chez Thétis,* dans le parc de Versailles ; le *Mausolée de Richelieu,* dans l'église de la Sorbonne, etc.). Le Lyonnais Antoine Coysevox (1640-1720)[1] a peuplé de ses œuvres Versailles, Trianon, Marly, Saint-Cloud, les Tuileries, les Inva-

1. Jouin, *Antoine Coysevox*, 1883.

lides. Pour le bien juger, il suffit déjà de voir ses bustes au Louvre (Le Brun, Richelieu, Bossuet, Condé, etc.), les *Chevaux ailés portant Mercure et la Renommée*, à l'entrée des Tuileries. Portraitiste habile, il sait rendre le mouvement et la vie; mais ses figures ont parfois un caractère théâtral qui tient au goût de l'époque. Ses deux neveux, qui furent ses élèves, Nicolas et Guillaume Coustou, conservent ses traditions, ainsi que l'attestent les *Chevaux de Marly*, à l'entrée des Champs-Élysées, œuvre de Guillaume.

Le plus connu des sculpteurs de ce temps, Pierre Puget (1622-1694)[1], travaille en dehors de la cour. Fougueux, jaloux de son indépendance, plein de confiance en lui-même, il ne saurait s'accommoder de la direction de Le Brun. L'histoire cependant a fait justice de la légende qui le représentait comme un génie méconnu, victime des persécutions et de la misère. Né aux environs de Marseille, il a vécu tantôt en France, tantôt en Italie, à Gênes surtout, où il était fort apprécié et où il a exécuté de nombreux travaux. A Toulon, il a été chargé par le roi de décorations navales ; mais cette tâche n'avait rien d'humiliant, si l'on songe à la richesse des sculptures qui ornaient alors les galères royales. S'il ne put pas toujours s'entendre ni avec Colbert ni avec Louvois, pourtant il eut à exécuter pour Louis XIV de grands ouvrages dont on reconnut la valeur. Par la diversité de ses talents, architecte, peintre, sculpteur, il rappelle les grands maîtres du temps passé. En sculpture, ses principaux ouvrages sont *les Caria-*

1. Lagrange, *Pierre Puget*, 1868.

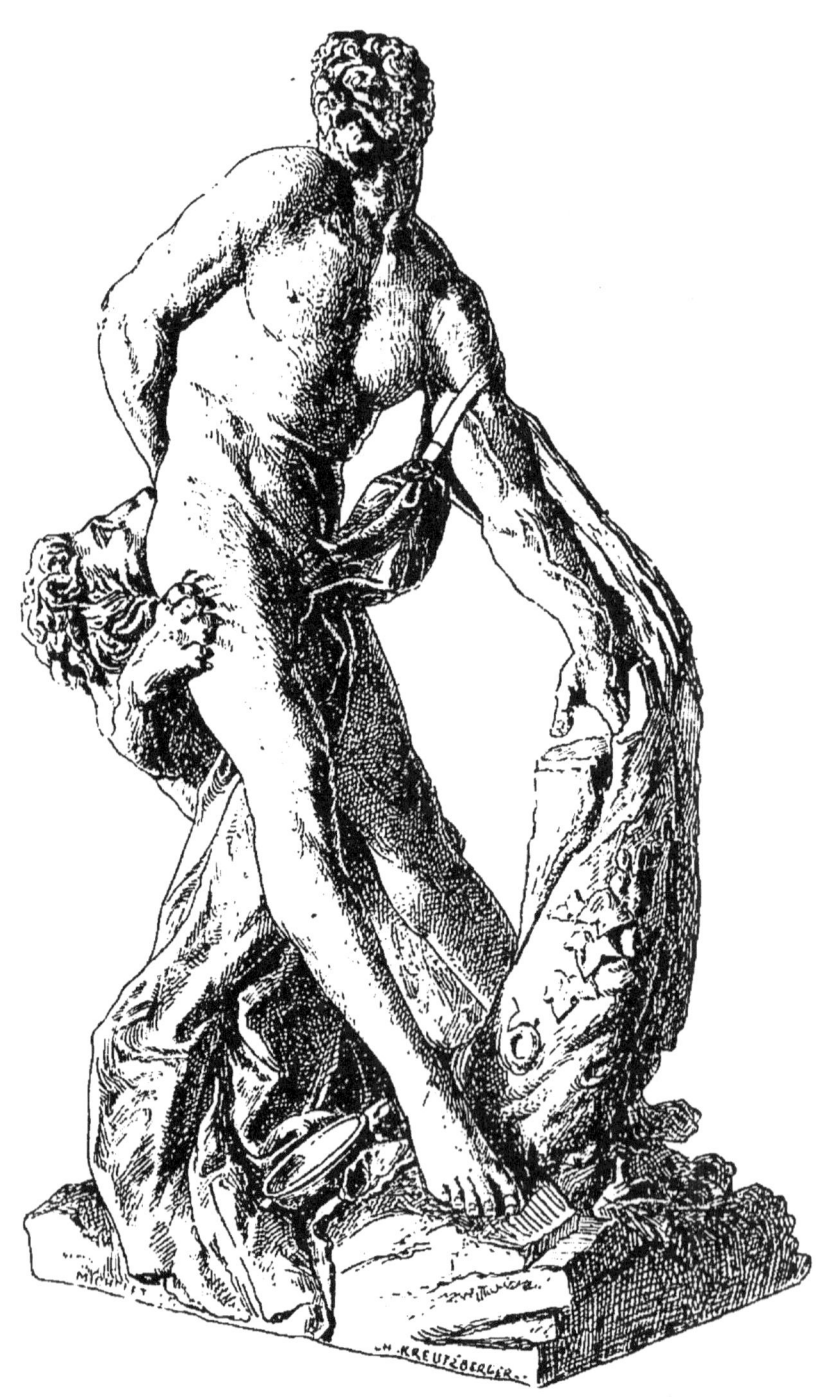

FIG. 108. — PUGET. — MILON DE CROTONE. — (Louvre.)

tides *de l'hôtel de ville de Toulon*, le groupe d'*Andromède et de Persée*, le *Milon de Crotone*, les bas-reliefs de *la Peste de Milan*, d'*Alexandre et de Diogène*[1]. Il frappe par la vigueur, l'exubérance de vie et de passion. Malheureusement il admirait trop le Bernin dont il a subi l'influence : il a plus d'une fois manqué de naturel, et il est tombé dans l'emphase et l'exagération.

Arts industriels. — Parmi les industries d'art qui fleurirent alors, il en est qu'on ne saurait se dispenser de signaler. Ainsi Colbert assura la supériorité des tapisseries françaises par la fondation de la manufacture des Gobelins (1662), dont Le Brun fut nommé directeur. Les grandes tentures qui en sortirent alors sont des modèles de style décoratif. Plusieurs ont été exécutées d'après ses dessins: *les Éléments, les Saisons* et surtout la belle suite de l'*Histoire du roi*. Nulle part Le Brun ne s'est montré plus original et plus libre; les qualités de coloris qui manquent dans ses tableaux se trouvent au contraire dans les tapisseries faites sous ses ordres. Dans l'orfèvrerie, dans l'ameublement se retrouve encore l'influence du premier peintre du roi[2]. Les meubles de Ch. Boulle (1642-1732), en ébène incrustée d'écaille, de cuivre, d'or et d'argent, les grandes pièces d'orfèvrerie de Claude Ballin (1615-1678) décoraient les demeures royales et princières. Des dessinateurs pleins de richesse et de goût, Lepautre, Bérain, fournissaient des modèles aux ébénistes et aux ornemanistes.

1. Pour le xviie siècle, voir les salles de Puget et de Coysevox, au Louvre.
2. A. de Champeaux, *le Meuble,* dans la *Bibliothèque d'enseignement des beaux-arts.*

CHAPITRE III

L'ART FRANÇAIS AU XVIII° SIÈCLE[1]

Caractères généraux. — Dans les arts comme dans la politique et les lettres, le xviii° siècle réagit contre le xvii° et ne semble d'abord préoccupé que d'en rejeter toutes les traditions. Autant l'un apparaît grave, majestueux, soucieux de la discipline, autant l'autre se montre capricieux, impatient des règles. Le désordre des mœurs, que Louis XIV et ses contemporains dissimulaient sous des dehors imposants, s'étale avec une gaieté effrontée; le scepticisme, qui était proscrit, ne se limite plus au monde des lettrés, il gagne toute la société et devient comme une marque de bon ton. De même en art, au style correct, grandiose du xvii° siècle, se substitue un style nouveau, d'une grâce libre et voluptueuse, dont les Robert de Cotte, les Watteau, les Boucher sont les maîtres par excellence. On l'a parfois condamné avec une sévérité excessive : que cet art manque souvent de simplicité et de force, qu'il cherche le joli plutôt que le beau, on ne saurait le nier; mais comme il est presque toujours fin, spirituel, coquet, même dans ses écarts, comme il traduit sincèrement les goûts et les idées du temps !

[1]. Edm. et J. de Goncourt, *l'Art du* xviii° *siècle,* 1881; Lacroix, xviii° siècle, *Lettres, Sciences et Arts,* 1878.

Toutefois, dans la seconde moitié du xviiie siècle, on commence à s'en lasser : cette société légère et affectée se prend d'un beau regret pour ce qui est sérieux et vrai ; elle se détache des mythologies voluptueuses, des pastorales enrubannées. C'est le temps où Diderot veut introduire au théâtre le drame bourgeois, où Jean-Jacques Rousseau prêche le retour à la nature ; dès lors la peinture de la vie familière et rustique, travestie à l'usage du monde, devient à la mode. Ou bien on retourne à l'antique, les critiques le vantent, les architectes le copient de plus belle, les sculpteurs et les peintres l'étudient ; au moment où éclate la Révolution, David est le chef d'une nouvelle école.

L'architecture[1]. — Dans la première moitié du xviiie siècle, se montre la tendance à introduire dans l'architecture privée plus de confort et plus de grâce[1]. « Ce qui caractérise principalement l'accroissement que l'architecture a reçu, dit un contemporain, c'est l'art de la distribution des bâtiments. Avant ce temps, on donnait tout à l'extérieur et à la magnificence. A l'exemple des bâtiments antiques et de ceux de l'Italie que l'on prenait pour modèles, les bâtiments étaient vastes et sans aucune commodité... Toutes ces distributions agréables que l'on admire aujourd'hui dans nos hôtels modernes, qui dégagent les appartements avec tant d'art ; ces escaliers dérobés, toutes ces commodités recherchées qui rendent le service des domestiques si aisé et qui font de nos demeures des séjours délicieux et enchantés, n'ont été inventés que de nos

[1]. On trouvera dans Blondel, *Architecture françoise*, 1752-1756, les dessins d'un grand nombre d'hôtels célèbres de cette époque.

jours[1]. » Dans les profils de l'architecture comme de l'ornementation et du mobilier, on fuit la ligne droite, qui paraît monotone et sévère, et on multiplie les lignes onduleuses et contournées. Ce style, qu'on a souvent appelé injustement le style *rococo* ou *rocaille*, bien que trop maniéré, a produit des œuvres charmantes. Robert de Cotte (1656-1735), beau-frère de Mansart, premier architecte du roi à partir de 1708, passait pour l'avoir imaginé; il dirigea la construction de nombreux hôtels, soit à Paris, soit en province et à l'étranger. Boffrand, Oppenord, bien d'autres encore, se distinguèrent également dans la construction de riches hôtels qui subsistent en grand nombre à Paris.

Cependant le culte de l'architecture antique ne s'était point éteint. Ceux-là mêmes qui, dans certaines de leurs œuvres, paraissaient s'en affranchir y revenaient sans peine lorsqu'il s'agissait d'édifices publics. Vers le milieu du XVIII° siècle, l'école classique reprend une force nouvelle, sous l'influence de Gabriel (1699-1782), premier architecte de Louis XV à partir de 1743. Du reste, il ne manquait point d'originalité et savait donner à ses édifices un aspect grandiose et décoratif : les bâtiments de l'École militaire, du Garde-Meuble, du ministère de la marine lui font honneur. Le Panthéon, œuvre de Soufflot (1709-1780), est le plus fameux exemple du style pseudo-antique. Louis (1735-1807), tout en adoptant les mêmes idées, a fait preuve d'invention : la salle du Théâtre-Français, les galeries du jardin du Palais-Royal sont de lui; mais il a travaillé

1. Patte, *Monuments érigés en France à la gloire de Louis XV*, 1765.

surtout à Bordeaux, où il a élevé le Grand-Théâtre et l'hôtel Saige (aujourd'hui la Préfecture). A la fin du siècle, la victoire de l'école classique est complète; il n'y a plus, pour ainsi dire, d'architecture française : les artistes de renom s'acharnent même à en attaquer le souvenir et à en détruire les vieux monuments; faire disparaître ou tout au moins défigurer quelque belle église du moyen âge devient une marque de goût. Louis lui-même en a donné l'exemple au chœur de la cathédrale de Chartres, Soufflot à la grande porte de Notre-Dame de Paris.

La peinture. — En peinture, la différence entre le xvii^e et le xviii^e siècle se marque rapidement et avec évidence. Watteau (1684-1721) ouvre l'histoire de l'école nouvelle, dont il est aussi le représentant le plus original et le plus charmant. Devenu peintre à la mode, il ne songea qu'à célébrer, en les idéalisant, les plaisirs de la société qui l'entourait, dans ses *Amusements champêtres*, ses *Fêtes vénitiennes*, ses *Conversations*. Quand on le reçut à l'Académie de peinture (1717), ce fut sous le titre de *Peintre des fêtes galantes*. « Watteau tombait du ciel des féeries. Poète aux inventions romanesques, maître des perspectives élyséennes, inépuisable créateur de caprices et de costumes, il apportait un idéal nouveau, il donnait la vie à un monde. » (Mantz.) C'est un dessinateur plein de finesse, un coloriste chaud et délicat. (*L'Embarquement pour Cythère, Finette, Conversation dans un parc, Gilles,* au Louvre.)

Bien d'autres s'engagent dans la même voie, mais avec moins de talent. Lemoyne (1688-1737) se plaît aux

mythologies amoureuses, qu'il traite d'un style coquet

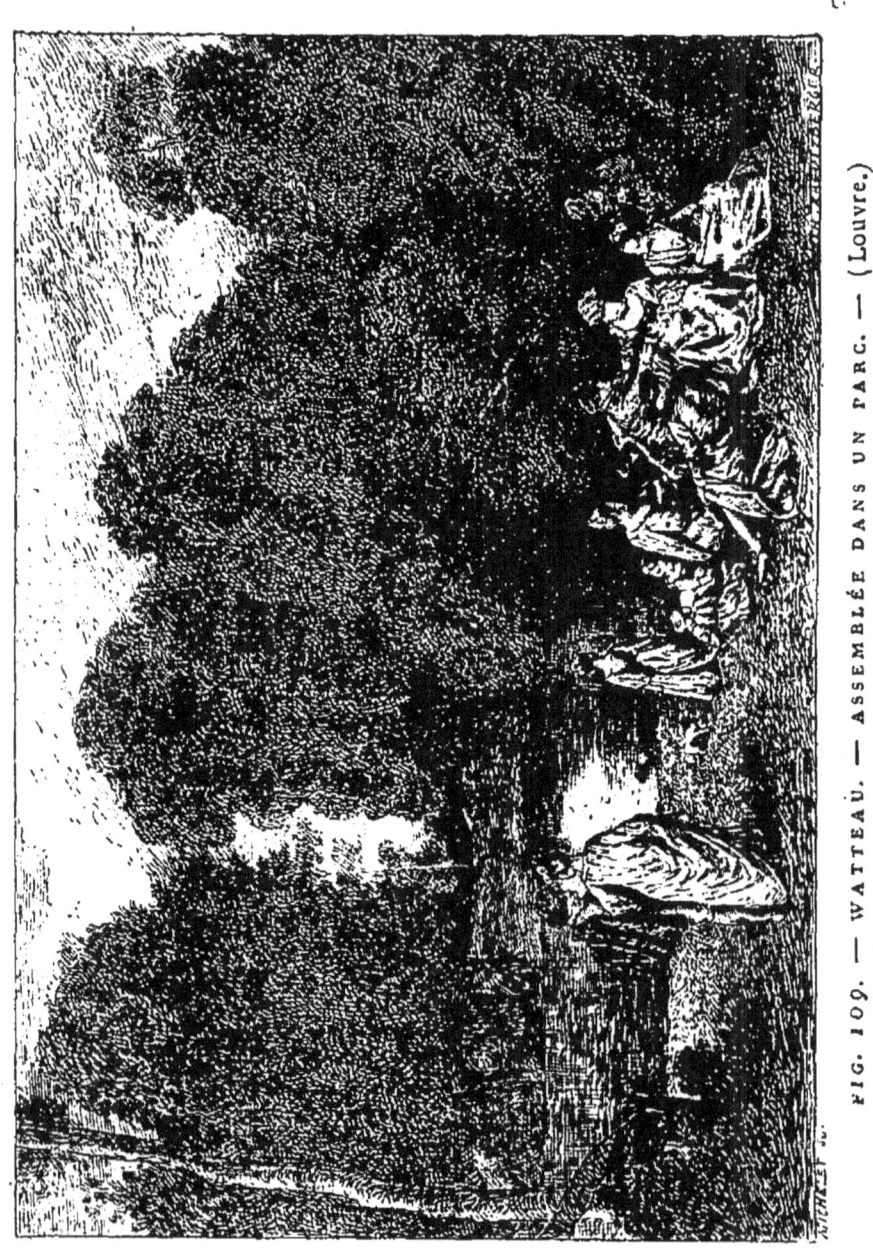

FIG. 109. — WATTEAU. — ASSEMBLÉE DANS UN PARC. — (Louvre.)

et maniéré, mais avec un coloris clair et gai (*Hercule et Omphale* au Louvre). Il aborde aussi la grande déco-

ration dans le plafond de Versailles qui représente *l'Apothéose d'Hercule* et qui excitait l'admiration de Voltaire. Natoire (1700-1777), son élève, traite le même genre de sujets, mais avec plus de fadeur (*Histoire de Psyché* aux Archives nationales, ancien Hôtel de Soubise). Pater, Lancret, élèves de Watteau, sont comme lui des peintres de fêtes galantes.

Boucher (1703-1770) est l'élève de Lemoyne et l'admirateur de Watteau, dont il a gravé plusieurs dessins[1]. Vers le milieu du xviiie siècle, il a la vogue et sa renommée domine toute l'école. Passionné pour son art, dans son existence à la fois laborieuse et dissipée, il passe dix heures par jour au travail, produit plus de 10,000 dessins, plus de 1,000 tableaux ou esquisses. S'il emprunte des sujets à l'antiquité (*Naissance de Vénus*, au musée de Stockholm; *Diane sortant du bain*, *Forges de Vulcain*, etc., au Louvre), ainsi qu'on l'a fort bien dit, son Olympe est celui d'Ovide, non point d'Homère ou de Virgile, et sa mythologie sensuelle s'adresse aux petits-maîtres et aux petites-maîtresses du temps. Il multiplie aussi les pastorales, où les bergers musqués, les bergères poudrées et enrubannées jouent à la vie champêtre, y introduisent leur licence raffinée et y débitent leurs madrigaux quintessenciés. Sa peinture est toute de convention, et même, après les années d'études, il ne consultait plus guère ni la nature ni le modèle. Pourtant, après avoir charmé son temps, aujourd'hui il trouve grâce encore auprès de ceux qui le jugent sans parti pris. En dépit de tous ses défauts, il

[1]. P. Mantz, *Boucher, Lemoyne, Natoire;* Quantin, 1879.

est vraiment artiste par son imagination aimable et féconde, par l'élégance facile de ses figures. Néanmoins, il reste bien inférieur à Watteau, dont il n'a ni l'esprit, ni la poésie, ni la distinction.

On se disputait ses tableaux et ses dessins, on lui

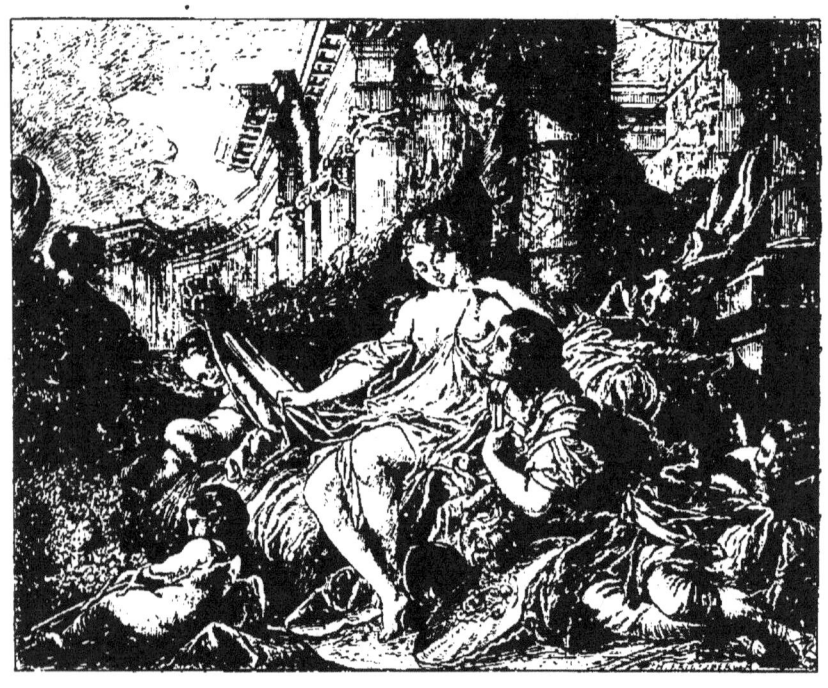

FIG. 110. — BOUCHER. — RENAUD ET ARMIDE. — (Louvre.)

demandait des plafonds, des dessus de portes, des éventails, des médaillons, etc. Décorateur de l'Opéra, il devenait, en 1755, le directeur de la manufacture de tapisseries de Beauvais, et Mme de Pompadour trouvait en lui l'artiste désigné de son règne de favorite. Parmi ses élèves, Fragonard (1732-1806) est le plus original grâce à sa verve naturelle.

Boucher n'a point régné sans conteste et il a pu voir se former une réaction redoutable contre l'école dont il

était le maître. Les peintres, dès cette époque, avaient à compter périodiquement avec l'opinion publique. Sous Louis XIV, il y avait eu déjà des expositions de peinture et de sculpture ; sous Louis XV, elles deviennent une institution régulière : elles ont lieu d'abord tous les ans, à partir de 1737, puis tous les deux ans, à partir de 1753. Les académiciens y montrent leurs tableaux et soumettent ainsi au goût changeant des amateurs une réputation déjà faite. Les critiques d'art apparaissent, frondeurs sans respect, et parmi eux un des écrivains les plus hardis et les plus spirituels du temps, Diderot, dont les lettres sur les Salons sont célèbres[1]. Or Diderot, s'il reconnaît le talent de Boucher, est sans pitié pour ses défauts : « Quelles couleurs ! quelle variété ! quelle richesse d'objets et d'idées ! Cet homme a tout, excepté la vérité ! » Ses admirations s'adressent à d'autres peintres, à ceux qui lui paraissent marquer un retour à la nature et à la simplicité. Son goût ne s'égare point quand il s'attache à Chardin (1699-1779). Observateur d'une merveilleuse exactitude, Chardin applique son talent aux plus humbles sujets et tout d'abord aux natures mortes. « On conviendra, écrit Diderot, que des grains de raisin séparés, un macaron, des pommes d'api isolées ne sont favorables ni de formes, ni de couleurs ; cependant, qu'on voie le tableau de Chardin... Cet homme est le premier coloriste du Salon et peut-être un des premiers coloristes de la peinture. » Mais il passe de là aux scènes de la bourgeoisie modeste et honnête : des enfants qui jouent, une mère qui montre à broder

1. On les trouvera réunies dans l'édition Assézat, t. X et XI ; elles vont de 1759 à 1781.

à sa fillette, il ne lui en faut pas plus pour produire

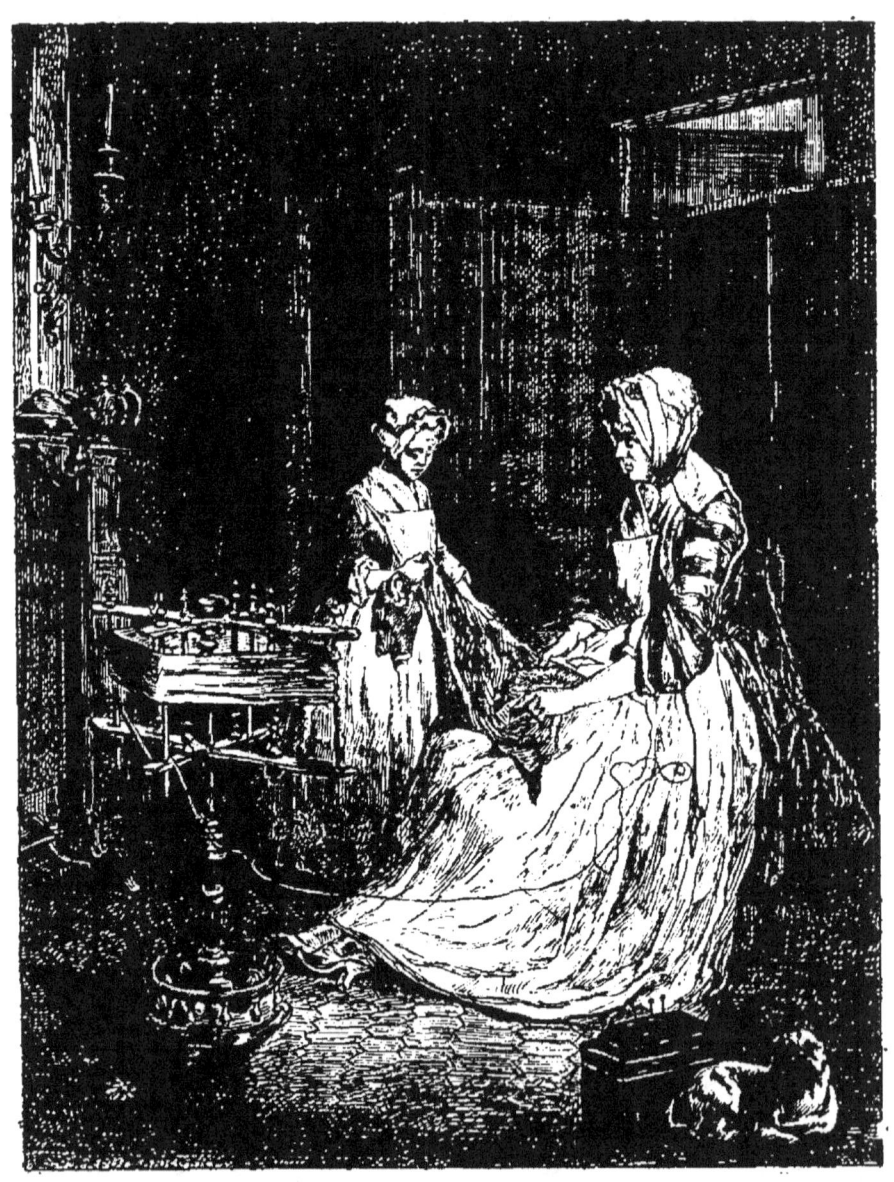

FIG. 111. — CHARDIN. — LA MÈRE LABORIEUSE. — (Louvre.)

un chef-d'œuvre de vérité et souvent d'émotion intime et saine (le *Bénédicité*, la *Mère laborieuse*, etc.,

au Louvre). Joseph Vernet[1] (1714-1789) s'inspire aussi de la nature, mais sous d'autres aspects. Vers dix-huit ans, comme il s'en allait en Italie, la vue de la mer détermine sa vocation. Quand il en revient (1753), il est célèbre par ses marines; le marquis de Marigny lui commande pour le roi les vues des ports de France. Dans ces tableaux, qui sont au Louvre, Vernet sait rendre l'aspect de chaque ville, la physionomie de la population qui s'y agite; il y montre à la fois les qualités du paysagiste et du peintre de mœurs.

L'artiste préféré de Diderot, celui qu'il exalte sans cesse, est Greuze (1725-1805). Greuze, qui se révélait au Salon de 1755 par son *Père de famille lisant la Bible,* représente le goût de son temps sous un nouveau jour. On se pâme devant ses tableaux soi-disant rustiques, *la Malédiction paternelle, le Fils puni, l'Accordée de village* (Louvre), etc., devant ses jeunes filles, *la Cruche cassée,* etc. (Louvre). C'est par l'idée, par le sentiment qu'il plaît à ses contemporains; il est le peintre en titre de la morale, ce qui charme le littérateur Diderot. Le xviiie siècle, qui met alors la sensiblerie à la mode, croit retrouver en lui la nature et la vertu. Pourtant Greuze n'est qu'un faux naïf, qui tourne tantôt au mélodrame, tantôt au maniérisme; ses personnages sont des paysans de convention qui feraient bonne figure à l'Opéra-Comique, ses ingénues n'ont que l'apparence de leur rôle, et, sous ces dehors vertueux, l'art de Greuze est encore fort sensuel. Enfin l'exécution laisse à désirer chez lui. La fin de son existence fut triste, la nouvelle

1. Lagrange, *Joseph Vernet et la peinture au* xviiie *siècle,* 1864.

génération le dédaigna; à soixante-quinze ans il était

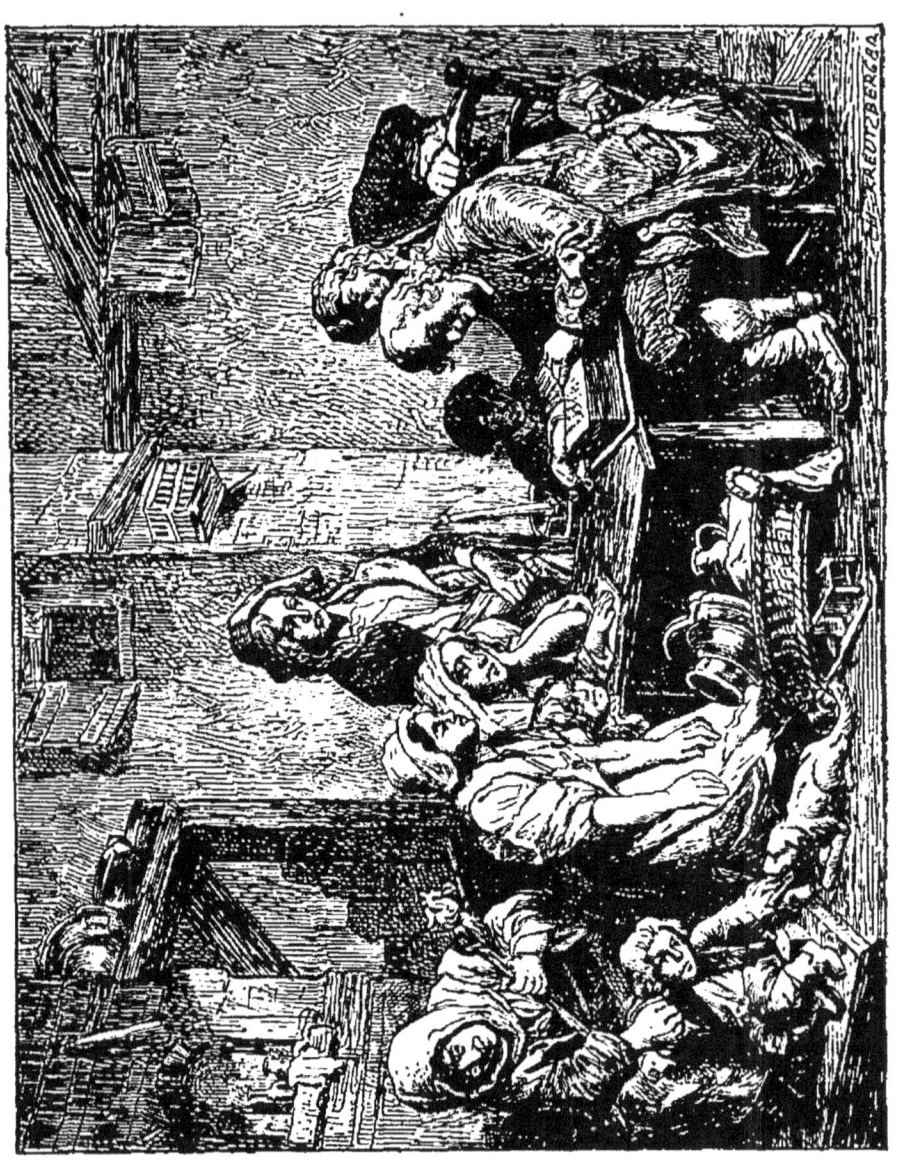

FIG. 112. — GREUZE. — PÈRE DE FAMILLE LISANT LA BIBLE. — (Louvre.)

obligé de travailler encore pour vivre et de solliciter les commandes de l'Empire.

Parmi les portraitistes, Rigaud, Largillière peignent

encore jusque vers le milieu du siècle. Maître dans un genre spécial, le portrait au pastel, La Tour (1704-1788) a vu poser devant lui tout le xviii® siècle : princes et hommes de lettres, financiers et comédiennes. « Ils croient, disait-il, que je ne saisis que les traits de leur visage ; mais je descends au fond d'eux-mêmes à leur insu et je les remporte tout entiers. » Le Louvre possède de beaux pastels de La Tour : M^me de Pompadour, Louis XV, Marie Leczinska, la Dauphine, le portrait du peintre par lui-même ; mais il faut l'étudier encore à Saint-Quentin, sa patrie, où on a rassemblé plus de 80 de ses portraits. Dans l'œuvre de celui que Diderot appelait le « Magicien » revit la société intelligente, aimable et vive du temps passé.

Que d'artistes furent alors célèbres, auxquels on ne songe plus guère aujourd'hui, comme Carle Vanloo, premier peintre du roi, qu'on égalait hardiment à Raphaël et à Titien, comme Lagrenée et Doyen ses élèves ! Les peintres d'histoire sont nombreux et, dans leur camp aussi, se produit peu à peu une réaction qui bientôt triomphera. Sous prétexte de revenir à un art plus sévère, on s'éprend de l'antiquité ; Diderot y pousse ; un archéologue, le comte de Caylus, publie des recueils de peintures antiques, et il juge son entreprise « très propre à donner aux artistes quelques idées des belles formes et à leur faire sentir la nécessité d'une précision dont le prétendu goût d'aujourd'hui et le faux brillant de la touche ne les écartent que trop souvent ». Vien, artiste consciencieux, mais peintre médiocre, est à la tête de la nouvelle école ; Watelet, qui publie en 1760 *l'Art de peindre* et les *Réflexions sur la pein-*

ture, en est le théoricien. Mais, si l'on parle beaucoup des Grecs et des Romains, on les comprend mal et on les travestit.

La gravure et les dessins d'illustrations. — Le xviiie siècle est l'âge d'or de la gravure en France, du moins jamais ne l'a-t-on pratiquée avec plus d'ardeur. Tout le monde s'en mêle ; avec les artistes, les amateurs, les femmes et jusqu'à M^{me} de Pompadour. Pourtant on y peut distinguer diverses écoles. L'une représente la tradition et se rattache au xviie siècle ; le Lyonnais Pierre Drevet, élève de Gérard Audran, son fils Pierre-Imbert et son neveu Claude en sont les chefs et continuent la série des beaux portraits historiques. D'autres interprètent les œuvres des peintres du temps avec beaucoup d'habileté et une grande finesse d'exécution : les estampes d'après Watteau, Boucher, Greuze se répandent partout. Laurent Cars, Lebas, Lépicié, Flipart, Levasseur, etc., sont parmi les meilleurs en ce genre. A côté, c'est la foule de ces artistes charmants, dessinateurs ou graveurs, qui nous offrent sous tous ses aspects la vie de leur temps. Gabriel de Saint-Aubin, portraitiste vagabond des rues de Paris, en note dans ses croquis tous les incidents ; son frère Augustin préfère les mœurs aristocratiques, les promenades à la mode, les concerts, les bals; Cochin compose les illustrations qui conservent le souvenir des cérémonies officielles et multiplie les dessins de portraits en médaillons qu'il laisse à d'autres le soin de graver; Gravelot, Eisen, plus tard Moreau illustrent les belles éditions. Presque tous prodiguent les légères vignettes : invitations, programmes, billets de théâtre, annonces, catalogues, etc.,

il n'est pas au xviii^e siècle de feuille imprimée que n'accompagne une de ces compositions et où pétillent l'esprit et la fantaisie.

La sculpture[1]. — Le règne de Louis XIV avait été favorable à la sculpture; il avait fallu peupler de statues les résidences royales. De là, dans les œuvres de ce temps, un caractère majestueux et décoratif qui se retrouve souvent dans celles du xviii^e siècle. Du reste, les sculpteurs dont on va s'occuper d'abord étaient les élèves des maîtres antérieurs; quelques-uns de ceux qui avaient travaillé sous Louis XIV vivaient encore et exerçaient leur influence : ainsi l'école des Coustou se continue pendant tout le règne de Louis XV. Mais les Coustou avaient déjà une tendance au maniérisme qui s'accentue chez leurs disciples. Jean-Baptiste Lemoyne (1704-1778) fut regardé comme un des meilleurs sculpteurs du temps. Il était surtout habile dans l'exécution des bustes et des statues historiques; aussi fut-il chargé plusieurs fois de représenter Louis XV. Pour le monument que lui commandèrent les États de Bretagne, en l'honneur de la guérison du roi, Lemoyne imagina une composition à trois figures : Louis XV est debout, en costume d'empereur romain, tandis qu'au dessous, sur des degrés, la Bretagne à demi agenouillée montre le roi et qu'en face la Santé s'accoude au piédestal. Ces allégories théâtrales étaient alors fort à la mode. Les Adam, décorateurs pleins de verve, ont exécuté à Versailles les figures du bassin de Neptune, de 1735

[1]. Pour la sculpture du xviii^e siècle, v. les *salles de Coustou et de Houdon,* au Louvre.

à 1740, et à Saint-Cloud plusieurs œuvres, notam-

FIG. 113. — HOUDON. — VOLTAIRE. — (Comédie-Française.)

ment le groupe de *la Jonction de la Seine et de la Marne*. Falconet (1716-1791), le meilleur élève de Le-

moyne, admire Puget et s'en inspire, tandis qu'il reproche aux sculpteurs antiques de n'avoir point reproduit au même degré « le sentiment des plis de la peau, la mollesse des chairs et la fluidité du sang ». Comme Puget, il prétend rapprocher la sculpture de la peinture et en obtenir les mêmes effets. Son chef-d'œuvre, la statue équestre de Pierre le Grand, est à Saint-Pétersbourg. Bouchardon (1698-1762) est un artiste d'un goût plus sévère, mais froid, ainsi qu'on en peut juger par sa fontaine de la rue de Grenelle. Le camp des admirateurs de l'antique, auquel il appartient, compte, parmi ses plus énergiques adeptes, Pigalle (1714-1785), artiste laborieux et obstiné. Le *Mercure* et la *Vénus* qui établirent sa réputation furent donnés par Louis XV à Frédéric II. L'œuvre la plus importante de Pigalle est le tombeau du maréchal de Saxe à Strasbourg, bien que la composition en soit trop emphatique. Chargé de faire la statue de Voltaire, alors âgé de soixante-seize ans, Pigalle, sous prétexte de respecter la vérité et les traditions de l'art, s'entêta à le représenter nu et décharné, malgré les doléances de son modèle ; ce manque de goût amusa fort les contemporains. Au Voltaire de Pigalle on peut opposer celui de Houdon qui se trouve à la Comédie-Française. Jamais on n'a poussé plus loin l'art de faire exprimer au marbre la vivacité et la malice de l'esprit. Houdon (1741-1828) excellait du reste à rendre les physionomies et les caractères, ainsi que le témoignent ses bustes de Montesquieu, de Diderot, de d'Alembert, de Jean-Jacques Rousseau, de Buffon. Tel était aussi le talent de Pajou (1730-1809), de Jean-Jacques Caffieri (1725-1792).

Auprès des amateurs, des riches particuliers les œuvres qui pouvaient avoir le plus de vogue étaient, outre ces bustes, les figures et les groupes de terre cuite qui, par leurs proportions restreintes, se prêtaient mieux à la décoration intérieure. Ainsi se développa toute une sculpture secondaire, spirituelle et voluptueuse que représente surtout Clodion (1738-1814), dont les œuvres ont beaucoup de grâce[1].

Les arts industriels. — Sous Louis XIV, le mobilier avait quelque chose de majestueux et d'un peu lourd; au XVIIIe siècle, il devient plus efféminé et plus léger; on s'éprend des formes contournées et des tons clairs[2]. On meuble les pièces de porcelaines de Saxe, de Chine, du Japon; la mode est aussi aux bronzes ciselés et dorés: les Caffieri[3], Gouthière, etc., exécutent en ce genre des œuvres que se disputent les riches amateurs. A la fin du siècle le style Louis XVI marque déjà une réaction contre le style Louis XV. Les ateliers de céramique sont alors nombreux en France : à Rouen, à Nevers, à Moustiers, à Strasbourg, etc. On y fabrique au XVIIe et au XVIIIe siècle ces belles faïences, décorées de fleurs, d'arabesques, de personnages, dont on imite aujourd'hui encore les dessins. En même temps naît et se développe l'industrie de la porcelaine : en 1756, est fondée la manufacture royale de Sèvres.

L'art français à l'étranger au XVIIe *et au* XVIIIe *siècle*[4]. — Pendant toute cette période l'influence fran-

1. Thirion, *les Adam et Clodion*, Quantin, 1885.
2. De Champeaux, *ouvr. cité*.
3. Guiffrey, *les Caffieri*, 1877.
4. Dussieux, *Artistes français à l'étranger*, 1876.

çaise domine à l'étranger. Notre civilisation est comme un modèle que les peuples voisins, ceux-là même qui luttent contre nous, s'efforcent d'imiter ; on parle notre langue, on copie jusqu'à nos travers et nos modes les plus futiles. Leibniz déclare que, « après la paix de Munster et celle des Pyrénées, la puissance et la langue française l'emportèrent ». Plus tard Frédéric II dit : « L'Europe, enthousiasmée du caractère de grandeur que Louis XIV imprimait à toutes ses actions, de la politesse qui régnait à sa cour et des grands hommes, qui illustraient son règne, voulait imiter la France qu'elle admirait. » Lui-même, plein de dédain pour la langue et les mœurs allemandes, écrivait en français, s'entourait de nos philosophes et de nos savants. Pierre le Grand, Catherine II s'éprennent également de la civilisation française; au-dessous d'eux, rois, petits princes, seigneurs, etc., tous cèdent à ce même entraînement.

Dans cette diffusion de notre influence le rôle des arts est grand. Bien des artistes étrangers viennent étudier et se former chez nous; et, d'autre part, bien des artistes français sont appelés à l'étranger, où on les comble de travaux et d'honneurs. S'il se fonde quelque part une école de beaux-arts, à Berlin, à Vienne, à Dresde, à Saint-Pétersbourg, à Copenhague, à Madrid, le plus souvent c'est à des Français qu'on en confie la direction. Les édifices qui s'élèvent, les peintures, les sculptures, les meubles qui les décorent portent l'empreinte de notre goût et souvent viennent de chez nous. « La plupart des souverains, écrit Patte au XVIIIe siècle, se sont empressés d'attirer dans leurs États

des architectes de notre nation. Parcourez la Russie, la Prusse, le Danemark, le Wurtemberg, le Palatinat, la Bavière, le Portugal et l'Italie, vous trouverez partout des architectes français, qui occupent les premières places, indépendamment de nos peintres et de nos sculpteurs. Paris est à l'Europe ce qu'était la Grèce lorsque les arts y triomphaient ; il fournit des artistes à tout le reste du monde. »

La fin du xviii^e siècle. — A la fin du xviii^e siècle, dans les arts comme dans les institutions politiques, s'accomplit une évolution décisive. La réaction contre le goût frivole du siècle, que nous avons signalée déjà, s'accentue avec plus de force : un élève de Vien, David, va devenir chef de l'école française sous la Révolution et l'Empire ; son atelier, où on ne jure que par les Grecs et les Romains, s'ouvre en 1787 ; la Révolution française, dont les orateurs invoquent sans cesse les souvenirs des républiques antiques, en accroîtra la vogue ; il n'est pas jusqu'au costume, jusqu'aux meubles où ne se marque cette mode. L'art nouveau ne présentera point, il est vrai, une physionomie uniforme : si David veut retrouver la force et la sévérité des œuvres antiques, Prud'hon rêve d'en imiter la grâce ; d'autre part, les événements contemporains, les grandes batailles de l'Empire, inspirent des artistes d'un talent vigoureux, comme Gros. Derrière l'école de David une autre se forme, l'école romantique qui, sous la Restauration, se révèle dans tout son éclat avec Géricault et Delacroix. Il a paru prudent de s'arrêter au seuil même de cette nouvelle période : l'art du xix^e siècle, qui commence en réalité avec David, ne saurait être traité ici en quelques

pages. Un résumé, qui laisserait nécessairement de côté bien des artistes connus de tous leurs contemporains, paraîtrait trop incomplet et n'aurait guère d'utilité.

FIN

TABLE DES MATIÈRES

———

 Pages.

PRÉFACE.................................. 5
INTRODUCTION............................. 7

LIVRE I. — L'ANTIQUITÉ.

Chapitre I. — Les arts en Égypte, en Assyrie, en Phénicie, etc.............................. 16
Chapitre II. — Les origines de l'art grec; l'art archaïque. 41
Chapitre III. — L'art grec au temps de Périclès....... 58
Chapitre IV. — L'art grec après le ve siècle......... 74
Chapitre V. — L'art étrusque et l'art romain........ 89

LIVRE II. — LE MOYEN AGE.

Chapitre I. — Les origines de l'art chrétien......... 108
Chapitre II. — L'art byzantin..................... 116
Chapitre III. — L'art arabe et les arts de l'extrême Orient. 127
Chapitre IV. — L'art roman....................... 146
Chapitre V. — L'art gothique..................... 166

LIVRE III. — LA RENAISSANCE.

Chapitre I. — La renaissance italienne du xiiie siècle jusque vers la fin du xve siècle....... 192
Chapitre II. — L'art italien à la fin du xve siècle et au xvie siècle.................... 216

	Pages.
Chapitre III. — L'art en Flandre et en Allemagne au xv^e et au xvi^e siècle.	244
Chapitre IV. — L'art en France au xv^e et au xvi^e siècle.	259

LIVRE IV. — LES TEMPS MODERNES.

Chapitre I. — L'art en Flandre, en Hollande, en Angleterre, en Italie et en Espagne au xvii^e et au xviii^e siècle.	279
Chapitre II. — L'art français au xvii^e siècle.	305
Chapitre III. — L'art français au xviii^e siècle.	329

FIN DE LA TABLE

www.ingramcontent.com/pod-product-compliance
Lightning Source LLC
Chambersburg PA
CBHW071617220526
45469CB00002B/379